U0031024

呼吸軌

藝術與策展之交互脈動

The Locus of Breathing - Between Art and Curating

劉永仁◎著

Liú Yung-Jen

藝術家

自序 4

| PART.1 藝術策展論述暨現場

返照本土與突破學院神話—70 年代台灣美術自覺運動 8

線形書寫—創造視覺無垠之軌跡 17

台灣超現實展—夢想與荒誕之視覺昇華 23

開顯與時變—創新水墨藝術展 31

無遠符屆—書寫當代符號滲透力 49

丁雄泉回顧展—從狂狷豪邁到絢麗色彩 57

劉耿一回顧展—生命感知與詠嘆 65

陳世明‧縱探語境—形色光影在空間組構 72

非形之形—台灣抽象藝術 81

藝拓荒原—東方八大響馬 98

論林惺嶽之藝術奮起—從超現實到台灣風土的魅力 108

見微知萌—台灣超寫實繪畫 120

目録 CONTENTS

PART.2 直觀藝術再反詰

過境與變形之間—談第 45 屆威尼斯雙年展「國際館」134

影響抽象表現是日本嗎？—記五位抽象表現藝術家作品展 144

丹尼爾‧布罕—繪畫與設計思維之空間傳奇 149

義大利超前衛藝術—逆轉深層與奇想吟唱 153

舞磅礴律動吟大地之歌—陳幸婉之藝術精神 159

衝突與糾葛之藝術語境—觀郭振昌繪畫中的激昂意識 163

火灼即思變—王天德「孤山」之絕境逢生 168

超理性與極激越視域—談霍剛的繪畫與豁達態度 171

指印契悟精神—張羽的藝術本心無盡藏 179

離形律動—黃一鳴之藝術「感悟」184

PART.3 設計中的藝術思維

文化之易逝與恆常—第 19 屆米蘭國際三年展 192

藝術與設計之生活器物 205

剪裁即思考—藝術與設計共生援引 216

米蘭致酷黑身分 221

米蘭布朗可設計企畫工作室 226

設計家的星河遙想—物體意識與極限設計家具 230

藝術的生產—義大利設計與工業文化 233

光感知的語境—義大利燈飾設計展 244

從設計觀透視陶瓷藝術—義大利陶瓷設計之生活情感 247

建築宏論挹注靈動巧思—義大利茶與咖啡器物設計展 254

參考書目 260

自序

文字書寫是傳達思考與想像的具體軌跡，不僅有助於啓開觀看的視角與深度，而且更助於學術研究探討態度的開展。在漫長的歷練過程中，我始終致力於藝術領域的專注拓展，而創造視覺圖像與文字書寫，一直是個人努力的目標，猶如呼吸振幅的雙向性。

我不知何時開始養成書寫的習慣，但初期只限於札記與隨筆，直到旅居義大利那段日子，視覺環境所觀衝擊所感，已飽漲至不得不藉文字傾洩，且當時客居異地，在拉丁語系日常的思考與口說操練之中，再度使用母語書寫毋寧說變成了一種休息，或可說是補強自己與自己對談的思辯記錄，無疑地，這記錄是啓開個人邁向藝術文字探究旅程的重要開端。

再者，緣起於 1994 年，受到何政廣先生之邀，命我擔任《藝術家》雜誌越洋供稿之特約撰述，在在促成了自我期許的書寫任務。當時在義大利以米蘭為據點，觀展活動擴及都靈、熱那亞、威尼斯、波隆那、翡冷翠、羅馬等各大城市舉辦的豐盛展覽，由於經常面對琳瑯滿目的視覺衝擊，懷抱著無限的吸引力與好奇心，於是經常在美術館或畫廊駐足欣賞，觀看多變且令人激動的展覽，然而為了評介展覽，在理性與邏輯的角度，必須作深入且客觀的觀察及審視相關資料，從義大利特約撰述採訪藝術新聞，到返台參與藝術村籌備處工作，及至任職北美館策劃展覽，累積完整的報導、策展、論述經驗，其間經歷了相當難得的鍛鍊與考驗，回顧這些經歷，深感有義務將其整理集結成冊。

「呼吸軌：藝術與策展之交互脈動」的含意指藝術的思維感知與觀察解析歷程，猶如呼吸的軌跡，在恆常深沉且穩健進行中，換言之，既是書寫藝術展覽的菁華，亦為記錄觀讀評介的關照與省思，更是推展展覽交流的學術研究。本書的內容彙集為三部分包括：藝術策展論述暨現場、直觀藝術再反詰與設計中的藝術思維等。所有篇章精選自 90 年代中迄今，從旅居義大利八年到返回台灣工作至今，持續書寫探索各式各樣展覽累積的文字書寫，這些文章曾陸續分別發表刊載於藝術雜誌、現代美術，以及展覽專輯。第一部分選自近十年以來，在美術館與藝術中心策劃展覽思考與論述的具體呈現。第二部分則是觀看展覽針對作品而寫的評介與詮釋，其中包括威尼斯雙年展和各別藝術家的個展；設計中的藝術思維篇章主要皆以展覽呈現，探討以藝術為前導之創造性思維，在設計層面上涉及建築、家具、時尚、燈飾、器物，以及生態環境的設計

整合。值得一提的是，米蘭國際三年中心暨三年展 Triennale di Milano，舉凡建築、藝術、家具、時尚、跨領域學門，以及都市環境生態皆是策劃探討的課題，堪稱是藝術與設計的重要展覽指標場所。在三十餘篇文章之中，大約述及近百位國內外藝術家與設計家作品的視覺語言及其獨特藝術風格。

我一方面以圖像表現傳達藝術情感，另一方面在駕馭文字表述的挑戰，卻漸漸見樹成林而蓄積成一股能量，然而二十年回首，深感這股能量也需再反思與判讀，雖對己身而言，視覺圖像與文字書寫兩者皆有其必要性且不可偏廢，但如何鞭策自己未來再寫下去？相信集結本書的出版，會是回饋給書寫者的啟發和力量。

本書得以有機會出版，必須感謝《藝術家》雜誌發行人何先生多年的支持與鼓勵，由於他當年的熱情邀稿，使自我鍛鍊且有待檢驗之文字，有了發表馳騁的園地，歷經數年孜孜不倦筆耕，涓滴成河總算有些積累。本書第一部分「藝術策展論述暨現場」的章節，大都是在北美館策展時的論述文字，為此要特別感謝臺北市立美術館給予我相當信任和自主空間，在策展繁瑣的事務中，我堅持在工作裡自我成長，並將成長茁壯回饋於北美館專業品質之中，在此一併敬致上誠摯的感謝之意。

台北 2014.2.4

見微
知萌

台灣
超寫實繪畫

Photorealism in
Taiwan

PART.1
藝術策展論述暨現場

2014.1.18 – 4.20

Telling
Details

策展人 Curator
劉永仁 Liú Yung-Jen

Galleries 3A+3B+3C

返照本土與突破學院神話─70年代台灣美術自覺運動

前言

在國際全球化以及瞬息萬變的藝術潮流中，我們兢兢業業在台灣發聲儲備豐沛的能量，建立此地藝術文化的特色，藉此來增進文化涵養與精神生活，同時俟機參與國際對話的可能性。從宏觀的藝術史角度來觀看，70年代歐美藝術思潮依然澎湃洶湧，極限主義、觀念藝術、地景藝術、具象繪畫、超寫實主義，貧窮藝術也正當旭日東升擴展影響及於國際藝壇。70年代台灣美術運動，揭示了鄉土民俗寫實、素人畫家嶄露頭角、現代陶藝創作興起，以及具象繪畫等鮮明的視覺藝術，縱然當時只是階段性課題，卻仍然有必要探討解析研究，且讓我們回顧思索70年代台灣美術承先啓後的脈動。

政經對藝術的穿刺效應

70年代，是台灣在國際政治形式艱辛低迷的時代，卻也是台灣經濟起飛的年代。70年代台灣的文化界，面對國家在外交上的挫敗而深刻反省，在50、60年代多數知識分子都醉心於西方思想，沈浸於沙特、卡繆等存在主義的哲思中，而「保釣」運動重新讓知識分子覺醒，對官方長久以來在台灣政體曖昧與無能的態度上感到不滿，不僅民族意識高漲，同時也不再高舉虛無縹緲五四運動愛國精神的旗幟，返身成為「洗滌社會、擁抱人民」的先鋒隊。而知識分子擁抱人民、參與社會造成了一股回歸現實與土地的熱流，在有心人士的鼓吹下，不僅觸動了寫實主義文學的復甦─重視社會現實，於是反映70年代台灣凝聚「危機意識」的共識，對內形成自身命運的共同體，對外則力求突圍與先進國家有實質的交流與競爭力，在本土意識高漲伴隨現代化交相呼喚之中，藝文菁英同時也自然流露出真誠的社會關懷。許多原來受到輕忽、帶有草根性的文化事物，逐漸被揭露突顯出來。

台灣美術中的鄉土意識

人類思想之傳承遞嬗，在歷史的板塊移動中積累沈澱，每個時代皆有其思考關注的焦點，以及屬於那個時代的精神特質與風貌。而匯集藝術家的作品作詳實的檢視與剖析，不僅有助於建構藝術史觀的豐富圖像，而且也勾勒呈現出具體的時代容顏。世代交替切向70年代的台灣美術，明顯令人感受到一股

回歸本土，以及充滿熱情的鄉土運動襲捲遷引著藝文發展的動向，無疑地，這第一波本土自覺意識之覺醒，傾向重新省視關懷民間現實生活，同時擁抱鄉土文化圖像之芳澤，尤其在 60 年代之後，台灣美術歷經虛無、摸索、探尋進行全面的文化反省運動，崇尚鄉土主義者堅信現代化要落實創作的路徑，唯有感同身受深切愛護生於斯長於斯的土地，始能自主自強建立屬於台灣藝術的文化體系。這個回歸本土的運動由詩學、散文批判論戰首開其端，再衍生至美術、音樂、舞蹈及其他領域，終至感染蔚成時代的風潮，而這種鄉土意識主流強力上揚，卻意味著深化本土美學與現代思考並行不悖的交接媒合，由此形成了 70 年代台灣美術運動鮮明的精神特質。

事實上，台灣美術的本土意識，是一種回歸現實層面的重建過程，也是藝術家游移當下理想憧憬的美術運動，它隱含抗拒與決裂的熱情性格，然而在發展過程中，卻因觸及狹隘的區域型態與「泛政治化」的心理情緒，導致不斷被質疑及探討，乃至於這個議題雖肇始於鄉土情節，卻包藏有形與無形的利器，至今爭喋不休。但遺憾的是，台灣本土意識往往被曲解為濃厚的政治色彩，在反殖民、反獨裁，以及統獨之爭的意識中，試圖抽離前人的包袱，積極尋求開拓另一片文化自主的新語彙。70 年代台灣美術的創作者，除了極力排拒盲目跟隨西方現代主義，更潛心反思追求象徵草根性的美學觀，尤其凝聚對於表現台灣民間文化的素材，具有相當深刻的描寫，我視故我在的地方采風，逐成為畫家聚焦創作的視覺方言。

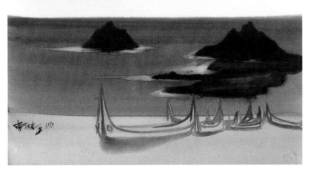

席德進〈蘭嶼之舟〉紙、水彩．5.2×75 cm．1979

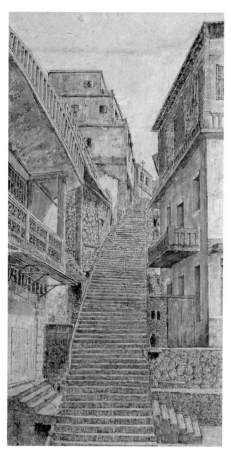

黃銘昌〈九份石階〉水墨、紙・123×63 cm・1970

當時活躍的藝術家席德進曾妙喻民間藝術為靈魂的維他命:「生命中需要點燃一點火花,才具有光彩,才顯出意義,才得到慰藉,民間藝術就是火花的火種,在那些終年辛勞的人們心靈上,閃亮一道光彩的襲擊,使他恢復精神……」註一。席德進以其經歷過西方現代化的衝擊之後再省思的藝術觀點,逐步正視台灣本地民藝、古建築,這些取之不盡的題材,成為其創作靈感絕佳的養分,在鄉土運動的過程中,他深切的呼籲及身體力行,並帶動了台灣審視本土的美術潮流。朱銘以巧匠木刻的紮實技藝,從繁瑣寫實的雕像,大刀闊斧劈開概括抽象運動的太極系列作品,朱銘的創作背景融合了民間藝術的特質,再經由名師指點迷津以及個人的努力,終於邁向藝術的殿堂。藍蔭鼎彩繪台灣農村恬靜的風光,以水彩層層重疊宣染,表現出厚實與輕盈濕潤融動的鄉村美學,令人感受到濃郁鄉土氣息的色澤和溫度。何文杞鍾情於捕捉廟宇建築一窳,以水彩細膩描寫刻劃,既是讚賞優美造形的廟宇,勿寧是一種虔敬心情之投射。胡茄的水彩素養,表現厚重且透露不凡的氣質,不同於媒介自身輕盈飄逸的本質。鄭善禧的水墨畫以古碑樸拙的書法入畫,並賦予明豔世俗的重彩,他以美術教育家自我期許,自然豪邁豐沛的情感,表現民間具象現實的題材,迥異於空靈不食人間煙火的文人畫。

從民俗傳統的認同到本土環境的再體認,林智信致力木刻版畫創作不遺餘力,畫面充滿民俗節慶的色彩,他將藝術理念融入民間信仰,具現凸顯台灣民藝鮮明的文化圖騰。倪朝龍以精練的木刻版畫與油畫,表現人間真摯的情感,

而創作態度則是靜觀禮讚的深層思維，形塑遒勁且優雅的繪畫風貌。袁金塔描寫民間迎神賽會、調車廠以及普世的生活場景，在當時頗令人耳目一新，確是水墨創新的探索實驗，1977 年袁金塔以此榮獲雄獅新人獎，顯然給予相當程度的鼓舞。另一位黃銘昌早期以水墨表現沒落小鎮的九份石階、殘破的汐止磚廠，以及關懷環保的課題，這些揭露現實層面的題材，都是創作者真誠面對思索自己的土地，從而促使 70 年代的水墨畫，擺脫積習已久的窠臼，出現新的視覺語彙與活潑的生命力。馬白水的彩墨畫，在形式與技法上，以水彩繪於宣紙上，融會中西繪畫，予人亮麗的新意。江明賢的水墨韻味表現氣勢磅礡，具有親切的現代感。顧重光以紮實的創作理念，從抽象到具象，此時期投入表現磚屋、古厝題材，激情感受到鄉土文化圖像之真味。

樸素旋風衝擊學院之省思

70 年代台灣「樸素藝術」被發現，受到傳播媒體關注，介紹給民眾認識，造成一波前所未有的震動風潮，進而引起文化評論者與學院美術正反兩極的讚揚及批判，為此「樸素藝術」不再只是侷限於喃喃自語的象牙塔裡，而是可以被有系統整理出來，顯然鄉土列車啟動牽引因緣際會，這些樸素畫家與學院藝術家，形成強烈的對照，也成為此時期視覺藝術具有原生特質的藝類。「樸素藝術」意指未經學院訓練或美術教育的影響，其作品共同特色：顯露類似原始藝術或兒童繪畫的天真稚拙，他們以畫圖的本能與興趣，抒發內心

洪通〈節日〉廣告顏料、水墨．38×53 cm．1970

的記憶與情感，忠實描述自己的生活經驗。本展「反思：70 年代台灣美術發展」於「花樹人生」的單元中，介紹五位樸素藝術的作品，其中又以洪通式的繪畫最具代表性。1976 年 3 月，《藝術家》雜誌發行人何政廣策劃洪通畫展於「台北美國新聞處」，曾激起一陣排山倒海的氣勢，成為鄉土美術的典範，相較於 70 年代的學院藝術家，不啻構成某種程度的刺激與思考，更是對藝術文化自覺運動拓展另類觀看的視窗，欣賞宏通作品或可釋放原初心靈的美感與悸動，並有助於提供檢視樸素藝術起始發展之脈絡。

從客觀的立場來看，洪通的出現，似乎象徵 70 年代台灣美術邁向多元視角的開始，儘管有些學院人士對素人畫家未予肯定，但他確是走過那個年代不爭的事實；當年「洪通特輯」引起熱烈的迴響，造成廣大社會對美術事件的側目，尤其值得耐人尋味。洪通是一位傳奇化外的藝術家，他的靈活線條與瑰麗的色彩，是與生俱來的，生活環境更是影響其繪畫的重要因素，洪通經由現實與想像貫穿編織南鯤鯓五王廟的景觀、漁民生活，以及節慶祭典活動，畫面溢滿熱鬧繽紛的原始性造形，幾何形結構及線條衍生編織成波浪形、網狀形的意象，或把花草樹木畫上人的五官表情式的擬人畫法相互串連，充滿綿密無盡的幻想與馳騁原始野生的世界。為何洪通於五十歲以後，瘋狂投入繪畫？從另一觀點解讀，原來洪通曾為寺廟從事過靈媒（乩童），扮演傳遞神明的旨意，從多樣裝飾性圖像的背後顯示，或許隱藏著難以言喻的神秘信仰，亦即創作集中的精神狀態，猶如陷入狂想與錯覺的幽冥藝路。

邱煥堂〈拾貝〉苗栗土 1250 度還原燒．100×60×5 cm．1977

吳李玉哥擅長刺繡，純樸滿載圖像的繪畫，描寫竹山裡一大群小人物，或者是在柿子前的老虎群，如同花團錦簇竄動著生命力，展現令人難以抗拒的魅力。李永沱是樸素的寫實畫家，油畫鍾情於藝術大師的筆意，他居住於淡水，描繪觀音山、淡水教堂、街道上或室內場景，畫面常以自畫像出現在窗台守護探視親切的家園。林淵的石雕，表現鄉野傳說人物、牛、魚、豬、雞等題材，是一種農民性格的註解與反應，甚至是一般台灣農民平日共同的記憶。張李富也具有刺繡般的特質，她把單純的大花蕊、裝飾性的大動物，鋪陳於菜園挽瓜或採茶，填滿畫面空間，而呈現出繁殖茂盛的張力。

泥浴火煉思維

70 年代台灣本土與人文意識覺醒，現代陶藝創作觀念萌芽，藝術家以陶土為創作媒介逐漸形成。從早期以實用為訴求重心的「藝術陶瓷」到純造形非實用性的陶藝創作，其間歷經過陶瓷工業與傳統技藝之傳承研發，陶藝創作自我意識的覺醒，陶藝創作者發表陶藝展覽呈現個性化作品，陶藝作品參與國際陶藝展，如：義大利法恩札（Faenza）陶藝雙年展、德國慕尼黑國際陶藝展），陶瓷技職教育與學院陶藝課程，以及民間陶藝教室陸續出現，這些社會背景導致錯綜因緣際會，他們啟開陶藝創作先河之風氣，為台灣陶藝創作發展立下第一階段的基石。

林葆家以精研釉藥著稱，伴隨陶磁器形的弧形變化，賦予優雅簡潔的現代造形，他鍥而不捨經歷了台灣陶磁業的荒蕪期、萌芽期，及至轉型蓬勃期，林葆家不僅是一位工業陶磁家、亦為現代陶藝家。吳讓農以「流釉」與「斑駁釉」表現出獨特的陶藝語言，在傳統與創新之間進出探索，樹立個人的陶藝風格。邱煥堂的創作觀：認識掌握土、釉、火，同時更強調生機活力的重要性，特別注重造形創新，善長利用生活週遭環境作為創作題材，可視為公共陶雕的先行者。1975 年，邱煥堂建立「陶然陶舍」工作室，同時為藝術家雜誌撰寫「陶藝講座」專欄，推廣陶藝創作，對於台灣啟發陶藝創作新觀念影響深遠。李茂宗的陶藝作品，以變形或切割為表現手法，突破傳統器皿的概念，強調陶土的可塑性與律動性，抽象造形的氣勢隱含粗獷質樸鮮活的張力，充分展現個人純粹陶藝的感性世界。70 年代，楊元太的創作已展現自由造形的陶雕，如：〈鄉土的禮讚〉與〈同舟共濟〉，他以創作理念融入生活，

謝孝德〈禮品〉油彩、畫布・144.8×96.5 cm・1975

卓有瑞〈蕉作組畫之七〉油彩、畫布・180.9×224 cm・1975

感受體認泥土本質厚實量感且富有氣勢磅礡之原始況味。蔡榮佑的陶藝作品素雅敦厚，簡潔的造形及明快的線條，隱含一股清秀的意韻，頗有極限主義的特質。

觀世象寫精髓

繪畫自身的目的是追求新的視覺語言，畫家面對事物的感知體悟，因主觀意向與時空變化而有所不同取捨，此乃透過具象描寫將終極關懷的心智結構滲入繪畫。70 年代台灣視覺藝術中的具象寫實，除了表現具有當地景觀、風物、色彩以及社會民情元素之外，同時還有一層不可視的氣質隱含於其中。當鄉土文學論戰蔓延至美術界時，敏銳的藝術家適時將照相寫實技法注入與生活息息相關的本土題材，平衡了照相寫實機械冷漠的面向，同時亦順應了鄉土運動的時代使命。1976 年，台灣引介美國懷鄉

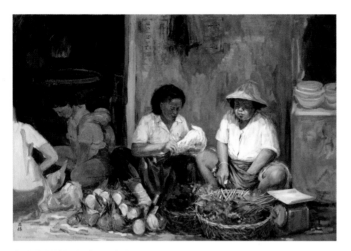

施並錫〈賣菜婦〉油彩、畫布・91×116.5 cm・1979

寫實畫家魏斯（A. Wyeth）作品風格與紐約寫實畫風，導致鄉土寫實與照相寫實盛極一時，在媒材方面，水彩與彩墨傾向於描寫殘牆破瓦、麻布袋等；油畫作品則描繪都會景觀與疏離的人文質素，而這一部分屬台灣旅居於紐約的藝術家表現尤其明顯，如：姚慶章、韓湘寧、夏陽、陳昭宏。而卓有瑞的「蕉作系列」，是首開新寫實展覽的先機，她取材於台灣南部蕉園的深刻體會，細膩寫進香蕉之精髓，超大的畫作，呈現生長到腐爛的過程，微觀生物經由時光歲月錘鍊的痕跡，成為她的創作思維。

謝孝德的作品以冷峻犀利的寫實手法，反映社會及人生百態的真實底層，其中〈禮品〉對於性與禮教道德對峙的煽情圖像，提出強烈的諷刺與批判，在當時人心保守風氣之下，曾引起藝術與色情的爭議及輿論。許坤成以精密寫實的畫作「功夫系列」，強力表現系列作品的具象語言，同時注入鮮明的民族意識風格。韓舞麟的繪畫筆觸深刻詮釋表達的物體，展現優雅迷人的造形語言。司徒強慣常把日常的花朵、圖釘、膠布描繪似拼貼於斑駁的畫面，造成視覺幻象般的驚嘆。70 年代，林惺嶽的創作表現出陰鬱、冷凝且富含詩意的畫作，其本土理念暨繪畫主張側重於，從現實混亂中淨化出一片夢幻鄉土，映照出飄渺悠遠的孤寂思緒。施並錫的作品〈望鄉〉、〈賣菜婦〉，以機敏的筆意寫真社會及生活場景，傳達出感性而耐人尋味的鄉情。

許坤成〈四平步〉
油彩、畫布・145.5×89.5 cm・1974

結語

檢視 70 年代台灣美術的鄉土運動，難免觸及到「本土化」與「國際化」的爭論，前者強調對於本土時空的眷戀與記憶，是一種懷鄉式的浪漫情懷，後者是追求新潮吸納更具前瞻性的理念及實驗精神。從各個國際藝術大展顯示，對西方而言，強勢文化的本土即是國際，弱勢文化則易淪為邊緣化。雖則「本土化」與「國際化」是心靈原鄉與現實異域的糾葛意象，然而真誠的創作者，關心專注的是表現藝術語言的內涵與精神，並無視於介入概念意氣之爭，其實兩者只是地域方位與全球觀點地位的爭霸，當然如何有效將本土的藝術語言推向國際，才是消弭彼此對立之關鍵所在。凝視鄉土誠可貴，而立足本土放眼國際視野的格局尤其重要，如此不至於再退居藝術族群的邊緣。回首 70 年代參與台灣鄉土美術的作品，凝聚成一個足以跨越時空的藝術語彙，充滿現實理想永不歇止的挑戰，值得我們重新思考與重視。

註一：席德進〈台灣的民間藝術〉，雄獅圖書出版 1976.6

線形書寫—創造視覺無垠之軌跡

前言

本文所討論之書寫並非侷限於傳統的筆法，而是意指廣泛的描繪，具有涵納百川開放性的視野；當創作的書寫態度形成，藝術的種子遂於焉產生，藝術家在線形結構的遊走中進行探索冒險，無論是傳統媒材或是新興的科技表現，都隱然呈現穿越複合的視覺語言。線條筆觸與造形塑造空間的介面，並且將時間凝固使成為作品的載體。事實上，線條的造形是視覺藝術各領域不可分的構成元素，藝術家以線形迂迴的手法來創造感知的圖像，既表達思想的精華與書寫空間的可轉換性，同時也形塑理想的精神境界。線性與造形的更新原則取決於潛意識流動，甚至工具媒材無窮盡的變化，故而在實驗探索中衍生出內在的秩序與邏輯，乃至於創造視覺生機的耀動。

追溯人類幼年之塗鴉軌跡，乃對潛在抒發和對最初視覺悸動之捕捉，或言最純真的情感宣洩，即以線形書寫呈現，可說是最直接樸素的記錄。而考古出原始文化重現於世人眼前的，也令人驚覺完全是線形書寫的力量。雖然造形要素被分析為點線面形，實則線性使用頻度與爆發力，更超越點面，牽引出形的直接性與多變性，值得我們去探討。

視覺語言之線形書寫的發展脈絡，隨著不同的時代氛圍及藝術家相異個性之特質，而表現出截然不同的線形語彙，但透視真正變動不安的因素，卻是創作者鍥而不捨的探索慾望與心靈渴求，經由世代藝術家的個別詮釋，新的意識因而不斷積累擴張，尤其從線形書寫過程引發的驚奇與精神馳騁滿足更是彌足珍貴。線條牽動造形，而造形又賦予線條豐富的形貌，線性與造形如同魚和水的關係相互依存，亦即經由線條築構成千變萬化的有機形體，實踐了創作者在現實生活中懷抱的夢想。線形書寫是創作必須面對的課題，亦為創作者邁向成熟的試金石，不僅含有自身潛在的空間與能量，而且更是藝術家真實的心靈寫照。

北美館推出精湛線形展

北美館以典藏專題展「線形書寫」為命題架構，針對作品中的線形樣貌嘗試探討，提供不同觀賞的思考面向。本展詮釋線形質素而予以選件，分為：

混沌乾坤、時空線痕、原生自然，以及都會馳騁等四個子題為鋪陳座標，在藝術創作中表現豐富的內容。本展將介紹國內外四十五位藝術家的五十件作品，他們經由繪畫、素描、水墨、版畫、水彩、陶雕、雕塑等媒介詮釋動人的心智圖像。

本展策劃的主軸與論述觀點，試圖從線形書寫作品中，賞析繪畫的筆觸與動勢、素描的隨機靈動、水墨的韻味、版畫的樸拙刻劃，以及雕塑的線形量體，皆有其獨特的表情與姿態，尤其線形書寫之創作貴在於尋求差異的視覺語言，因為世界的具象形態或抽象思維，彷彿似有若無涵括於線形的系統之中，線形書寫傳達了複數的情感語境，如：柔軟婉轉、堅硬刻劃、粗暴狂野、敦厚沉重、輕盈飛躍、銳利切割、光滑流暢，以及各種可視與不可視的質感，線形書寫體現了這些實存的感覺。為使展覽呈現清晰的觀點脈絡，策展論述乃是必要的活絡過程：其一、從論述文字解讀圖像的過程，建構視覺語言的內涵；其二、根據論點提示，縱觀展覽的全貌，進而透視其中展品的多元品味；其三、論述的知識性有助於提供觀賞者導入思考方向，重要的是讓論述進駐心田，使成為滋生美感意識的活水泉源。

混沌乾坤

長久以來，人類嚮往世界末開闢以前的景象，在各個領域進行無窮的探索，尤其藝術家在有形與無形的空間找尋夢想，惟混沌中含有無限的空間機會，然而混沌乾坤並非一句口號或是闡述界定藝術風格的引子，而是提供觀者可資探訪的線索，它的產生絕非偶然瞬間的反映，而是側重於個人心智活動的

呂坤和〈象內與象外〉彩墨、宣紙·213.5×45.5 cm×6·1992

漢斯・阿爾普〈打哈欠的貝殼〉青銅・34×22×23 cm・1965

衝擊過程，以及順應邏輯思維之下，自然凝聚而成為適切檢視的門檻。混沌乾坤是無所不在而具有擴張性的溫潤氣質，它接受轉化中間性（形象變形抽離和殘留）的選擇，並從中浮現創作者的心智試煉過程。混沌乾坤也試圖破除行將陷入約定俗成的造形語彙，在一種可挖掘和探討的方式上，留下創作符號的軌跡，進而擴展它，使之變形、概念化，反覆推衍各種變化係數滲入躍動的可能性。因惟有經由再思考、想像的空間，使內心底層存有意蘊的種子萌發時，藝術的意涵始能無窮盡而饒有韻味。吳學讓的〈憶〉，解構書法線條，將線形視為繪畫圖式的要角；呂坤和的〈象內與象外〉，以水墨線形指涉混沌初開，象徵萬物蒙生。比利時藝術家阿雷欽斯基（P. Alechinsky）的〈窗〉景，以毛筆書寫抽取萬物之形，自由活潑的筆意，充滿東方的詩情畫意；法國藝術家阿爾普的〈打哈欠的貝殼〉，寓形於邊線，在簡潔的形體中，充滿詩意的幻想。劉其偉〈奇蹟的出現〉作品，矇矓線形變化，宛如剎那即永恆的靈光。此外尚有曾佑和、張富峻、陳世明、瓦倫（Guy Warren）、李仲生、陳正雄等藝術家的作品。

阿雷欽斯基〈窗〉石版・100×67 cm×4・1977

時空線痕

印象派畫家追求光與色，激情跨越時空運動。未來主義以「動力速度」即表現手法的原則，剔除一些元素，保留重要的感覺，如瓶子在空間中進展，獨特的造形持續在空間中，源於現代藝術造形動力的真實與熱力；空間觀念既是繪畫、也是雕塑「造形、色彩、聲音穿越空間」。藝術家有意識或無意識探討之目的，為透過新媒介與新材料的實驗，以便於評論藝術之進化。1951年，義大利空間派藝術家封答那（L. Fontana）在其空間藝術宣言述及：「空間藝術家的感知精確地朝向：視空間為真實的，而宇宙媒介之科學、哲學、藝術都是可視的，他們在知識與直覺之間，孕育了人類的精神。我們堅持這項宣言，全面致力於開發微觀空間創造新的可視境界，探究描寫形象的能量，現今展現『關鍵媒介』與空間觀點，正如『媒介造形』。我們現在重申藝術精神連結的知識，同樣是以直覺的創造力持續去推展。」空間是經由人的感知而產生的，亦即生命特質的感知空間，而時空線痕即是牽引動能精神，具有實證的感受性，藝術家捨棄既有的藝術形式，面對開拓建基於時間與空間的藝術進展。這個部分書寫時空律動的藝術家有如：楚戈以線形符號遊走穿梭迴繞，造成變幻無窮的空間意象，體現其崇尚結繩信仰之美學觀；夏陽的〈畫展開幕〉以線條組成的毛毛人，在簡約的空間懸浮，在感性與理性之間形成強烈的對比興味；李錫奇從草書的靈感，體悟線形律動之流轉，觀察似乎出透露濃郁感性的表現，他明顯致力探討線形結構語言並投諸相當心力。；董振平的〈現代美術四聯作〉，以橡膠版為表現媒材，穿透迴旋的線形語彙展現其藝術身分的表徵；封答那的〈空間觀念〉，以利刃切割畫布，在勾勒戳記造形的過程中，線條帶有強烈節奏的運動感，表現繪畫三度空間及呈現微妙

董振平〈現代美術四聯作〉橡膠版・70×52.5 cm×4・1992

的光影變化，空間隱含投射出介於理性觀念的困惑與造形色彩之間推演，以及期間相互持續永無休的運動關係。這個部分表現時空線痕的藝術家尚有莊普、霍剛、黃金龍、陳國展，以及劉中興與高燦興的雕塑。

原生自然

自然界豐富的物象一直是藝術家取之不竭用之不盡的創作題裁，東方的山水畫與西方的風景畫，雖名稱相異，但兩者捕捉山川景致的本質卻殊途同歸。以線條提煉造形的瑞士藝術家保羅‧克利將自然視為探討標的，主觀的幻想轉化自然物象，蛻變成為符號與詩一起融入繪畫，線條優游於自然與塵世之間，深化形的意識，創造魔術般的鮮活圖像。在本展的作品中，以線形詮釋自然結構與原始圖像的藝術家包括：鄭瓊銘以線條的濃重與疏密，畫面肌理錯綜複雜的形體，具現原野的自然容顏；陳其寬以點陣築成的線形，具有細膩的巧思與建築裝飾意象；陳聖頌的線形語言，刻劃濃郁的土地情懷，似乎呈現受傷的大地之母；盧明德的〈大度山〉，以現成自然材質拼貼於畫布上，表現關注生態環境的點滴演變，自然流露生命底層的圖像；謝凱利（P. Sz'ekely）的雕塑〈獅之女〉，飽滿粗獷的形體，兼融線性語彙其間，散發原始的生命力。表現原生自然的意象如：葉竹盛、嚴明惠、李杉峰、郭娟秋、洪美玲、澤田祐一、張義的雕塑，以及徐永旭的陶雕。

盧明德〈大度山〉布、繩等混合媒材．110×250 cm．1986

都會馳騁

　　人與都市環境的糾葛情節與互動消長，是本單元要呈現的樣貌。人類建造城市並賦予生命的有機體，在日以繼夜的發展過程中，積累難以數計的傳奇故事與神話情節，在城市空間之中，藝術家以其敏銳的感知與記憶釋放情感，他們的線形語彙企圖搜索象徵適當的身分並始終不斷的繁衍變異，甚至深藏於試煉的迷宮中。在此介紹的藝術家，如：郭振昌以強悍鮮明的線條書寫褒貶譏諷今古人物對照，揭露歷史與當下的社會與文化現象；黃銘哲在繁華都會風景之中，以感性的線條勾勒芸芸眾生的曖昧形貌；林燕的〈哲人〉，以螺旋線形構成性格突出的人物，表現另類的肖像；林輝華的作品〈晚安Ⅳ〉，以線描書寫觀念，建構線形與空間衍生的場所精神，同時近乎寓言式真實傳達生活理念的訊息。又如奧瑞拉納（G. Orellana）、廖繼春、陶文岳、江漢東、李應魯、劉自明等藝術家的線形語言，充滿人與生活週遭親切的眷念情愫。

林輝華〈晚安Ⅳ〉黑布、細字筆・139.5×210 cm・1994

林燕〈哲人〉木版・63×45.5 cm・1966

台灣超現實展—夢想與荒誕之視覺昇華

前言

今日的前衛藝術終究成為明日美術史的篇章,然而美術史的發展從來不是單一進行,而是朝多重網狀邁進,甚至重要的藝術思潮扮演促進當時乃至於影響後世極為深遠。台灣超現實藝術產生的時空背景,大約於二次大戰以降,從 50 至 60 年代是台灣美術團體結社的年代,這是相對於當時全省公辦美展的另一股生力軍,他們提出自主的藝術理念並探索現代藝術揭櫫前衛性,無論是印象派、野獸派、表現主義、未來主義、達達主義,以及超現實主義,台灣藝術家感受到迅猛的藝術思潮衝擊,使他們間接受到影響者不可謂不多,這些藝術觀念或表現形式,並未明顯形成類似超現實的藝術團體,事實上,或多或少分別潛伏於各個藝術家喜好,成為當時及未來激發創作者汲取靈感的養分。從現代美運動流派,來審視鋪陳架構,看似鮮明的歷史展題,實則難免有其判讀的爭議性,基於此,在策劃超現實的過程之中勢必遭遇到選件的挑戰。雖則超現實藝術有其夢幻與非理性的特質,但在眾多藝術家的作品中,如何辨識類屬超現實作品似乎是見仁見智的問題,而觀察藝術風格的視覺語言的延續性,則是本展主要考量的選擇要點之一,以東西方藝術相互對照凝聚衍生的議題,也正是針對本展覽研究契機的開始。

超現實主義的根源與觀點

超現實主義根據的是某種崇高現實的聯想,其聯想來自於多變的夢境,非邏輯性思維,導致衝擊各式各樣之潛能。超現實的目標側重於改變尋常的視覺觀與轉換現實世界。藝術家以其直覺與敏感性創作,並試圖發掘並揭示比真實背後的真實世界更為真實的意境,此意境是可以擴展至事實底層,以心理學觀點來重塑人類世界:要重新恢復神話學、寓言及隱喻。超現實主義(Surrealism)一詞,第一次出現於 1917 年,藝評學者阿波裏內爾(G. Apollinaire)將他的滑稽劇「狄瑞加的乳房」(Les Mamelles de Tiresia),稱為「超現實劇」,1924 年安德烈‧布魯東(A. Breton),將其挹注夢幻、潛意識與叛逆精神,超現實主義即成為正式的學術名詞,同年布魯東提出「超現實主義」的定義:「超現實主義,名詞、陽性、純粹心靈的自動現象,它藉由文字或圖像來表達真正的思想,其思想的完全不受理性的約束,也超越了美學或道德的牽絆。」

西方超現實主義運動的核心成員,包括:夏卡爾(M. Chagall)、恩斯特(M. Ernst)、達利(S. Dali)、米羅(J. Miro)、馬松(A. Masson)、馬格利特(R. Magritte)、德爾沃(P. Delvaux)、坦基(Y. Tanguy)、曼雷(M. Ray)等,他們雖然部分來自標榜反藝術的「達達」,但是這個團體在結構與態勢上,卻與達達派不同,他們有嚴密的組織,強力的理論建構者,在布魯東的主導下,所發展的理論性文章,大部分是方法的實驗和研究,特別是運用心理學的方法,並認為以此可以刺激潛能,且釋放出無限幻象和夢境般的圖像。

超現實主義並不是一個方法性、教條式或靜態結果的藝術手段。超現實主義是一種觀點,追求「非理性真象」脫離客觀物理的正常軌跡,以幻象創造表現事物的真象,引發一種撲朔迷離的魅力,它被廣泛地運用到繪畫、文學、戲劇、建築、設計、攝影及電影。其重要貢獻正是藉由佛洛伊德對潛意識的分析,來開發靈感的機制,來重新創造人類的活力,用以對抗 18、19 世紀實證主義的精密檢查。佛洛伊德的美學觀,在其精神分析理論建立過程中,主要研究文學藝術與審美經驗為精神分析提供論述,他認為藝術創作是一種未滿足的願望在幻想中獲得滿足,並宣稱藝術創作就是幻想或虛構在現實中不存在的東西。佛洛伊德將藝術家的創作與正常的夜夢進行比較,指

曾培堯〈黑森林守護神〉油彩、畫布 · 130×162 cm · 1978

出藝術創造與夢之間的異同，首先，它們都是想像活動，藝術作品就像夢一樣，是潛意識願望的想像滿足。其次，藝術創作與夢同樣具有妥協的性質，因為它們必須解除壓抑力量發生導致衝突，亦即藝術創作猶如夢想，必須巧妙的偽裝被壓抑的願望經過改變而表現出來，然而兩者的區別在於：藝術作品提供滿足人們的精神願望，並由其中獲得自我之啓發，而夢境則只是迷戀自我潛意識衝動願望的宣洩之道。

台灣超現實意象面面觀

北美館策辦「台灣超現實展」，既是一項新的嘗試，也是藉由美術運動的脈絡，觀察研究本土的超現實課題，然其意義在於：其一、探討台灣超現實藝術發展概況，其二、檢視台灣超現實與西方超現實之差異；其三、建構台灣美術的創作美學觀。自 1945 年至今，台灣超現實藝術發展於每個世代不同的文化背景，藝術家創作表現出多變的視覺語言，值得關注與探究。本次舉辦「台灣超現實展」，在於引介超現實的空間意識，並蘊含深層多元的藝術語言。展覽主要分為兩大區，探討論述超現實衍生的特質：從書寫潛能譜抽象詩篇、孤寂夢幻的內在風景、人與物遊移空間機遇、幻化宇宙萬物為精靈、神秘圖像與戲劇傳奇等。本展原預計邀請二十位具超現實傾向的藝術家，計有七十七件展品，從李仲生（1911-1985）許武勇（1920）、莊世和（1923）、曾培堯（1927-1991）、夏陽（1932）、霍剛（1932）、陳景容（1934）、謝理法（1938）、潘朝森（1938）、洪敬雲（1948-1984）、黃楫（1953）、鄭在東（1953）、蘇旺伸（1956）、林鴻銘（1956）、林鉅（1959）、郭維國（1960）、連建興（1962）、李足新（1966）到朱友意（1967），其中還包括英年早逝的畫家洪敬雲的兩件作品。由於畫家林惺嶽刻正於國立台灣美術館舉行回顧展，故未邀及。超現實運動雖歷經不同的時空背景，其影響卻是廣泛全面性的，在台灣仍展現現豐富的視覺風貌。

書寫潛能譜抽象詩篇

李仲生的抽象繪畫富含感性詩情的表現，他以「自動書寫」（Automatic Writing）的方式伴隨著潛意識轉變動靜、縱橫異常對比，在偶然衝突的相互對比之間形成激昂的美感，由於所有的意識約束都解脫後，潛意識中奇

幻而漫無止境的因素則會浮現，然後自動地記錄思緒與形象呈現的任何東西，此即所謂「純粹心靈的自動主義」。李仲生作品的特色：激盪幻想與心理層面的組織，去除「主題性」、「敘述性」與「文學性」的束縛，強調繪畫的純粹性，顯然李氏的繪畫觀兼具抽象思想與佛洛伊德的心理語言與精神語言，堪稱為「現代抽象的超現實藝術」。莊世和的作品具有強烈的敘事傾向，在 1953 年以後的類超現實作品也沾染深沈的文學內涵，1957 年的〈月夜〉，以藍、鵝淡黃、黑色分割畫面，並以線形勾勒似是而非的象徵性圖像，充滿超越實境的詩情意味。莊氏的繪畫遊走於理性構成與感性抒情之間，其畫作則漸趨提煉簡化為抽象的超現實。霍剛早期的繪畫多為捕捉「意象」，畫面上鳥獸變形體幽遊於空間之中，充滿寓意的神秘指向，霍氏所運用的色彩多為中性或低彩度，光線潛沉較為陰暗，自從定居義大利米蘭之後，延續超現實探索，但輪廓線趨向理性幾何抽象。1955 及 1958 年的粉彩畫作〈無題〉，明顯受到超現實主義的影響，畫面中充滿曖昧不明的物象，在潛意識底層將現實世界轉化為似曾相識交織融動的圖像，畫面中投射出一股神秘幽遠的心靈之光，這種飄渺、寧靜、平和的內省同樣隱含超現實的精神風貌。自 60 年代的系列畫作，逐漸蛻變幾何形式的硬邊構成，而精神上卻傾向於東方書法與文學詩性，隱寓向隨機非可預期的動向空間，展現境外牽引，呈現畫外之意，或可稱為「理性構成的超現實」風貌。

陳景容〈一個靜止的都市〉油彩、畫布・190×290 cm・1973

孤寂夢幻的內在風景

曾培堯畢生以「生命」為終極探討目標，70 年代以偏向較理性的表現，尤其將宗教情懷融入藝術創作的脈絡中，畫面瑰麗的形色及象徵隱喻的符號擺渡於天庭與塵緣俗世間，土地公、幻化的佛陀以及變形元素，十分貼近鄉土式的超現實圖像。陳景容的繪畫以紮實的筆法探討人與時空對峙的場景，畫中懸疑孤寂的情境介於冷漠與疏離之間，在現實景物與非現實世界中既存的實景，〈一個靜止的都市〉畫中的降落傘點綴天空，深沈憂鬱的裸體踞立於開放空間，具體而微的心緒寄語無限情感浮動在精神空間中。陳景容的繪畫不僅有形而上繪畫的凝結時空的場景及神秘寧靜的氛圍，而且隱含超現實主義之幻覺特性的意象。潘朝森的繪畫持續在探討「人間性」課題，畫面經常呈現靜謐沉思的狀態，充滿人生的迷惘與困惑。他作於 1969 年的〈魔鳥〉表現陰森晦暗的氛圍，特別是前景人物臉部無口沉思狀與虛幻式的背景相形對應張力，形成孤寂夢幻的獨白，自此潘朝森的繪畫表現形式逐漸理出個人的藝術語言。鄭在東以樸實的筆觸描寫個人的內在風景，畫面經常呈現荒疏的自然時空，似乎無言卻又寄語無限的情感，一種形而上的疏離，以及新視覺經驗的親切性。蘇旺伸的作品具有封閉內省的精神觀，他以狗的形象串聯起荒誕無稽的敘事詩，尤其以全方位視角佈局，時而從中央呈現放射狀，或將主客體置於中間與邊緣對峙，形成狗物語的幻象效應，運用空間挪讓的手法顯而易見。畫家的情思遊離於心靈的樊籬，既反映處於社會的邊緣性格，同時亦為畫家潛意識的投射。

人與物遊移空間機遇

超現實藝術家夏卡爾始終把鄉愁化為創作的精神動力，他以敏感的心靈和浪漫的幻想，融合浮動的意念活躍在近乎神秘狂想的畫布上，畫中的花束如同星空中的煙火，倒置的小屋使人產生遠離地面凌空直上的錯覺，人和動物一起出現在光怪陸離的境界中。台灣資深畫家許武勇早年曾受到立體畫派及夏卡爾的影響，從此以繪畫展開其六十餘載的探索旅程。許武勇繪畫內容中有三要素：少女、仙女與花，他善於將人物與自然景象環狀相扣，畫面中的構圖以多視角，形成畫面既分割空間且聚合了豐盛圖像的思緒。在許武勇探討仙女遨遊天際中，寫意的人形與虛構的情節邂近，以仙女飛天象徵天界浩

瀚，猶如轉化自夏卡爾腦海深處的翩翩天使。觀看〈臺北之藍天〉畫作，展現許武勇蘊含心靈之城堡，凝聚構成真實與虛幻的內涵，也是畫家潛意識夢寐以求的飛翔夢。夏陽的繪畫內容取材於民間宗教、神話、寓言故事及傳奇人物，他以顫動的線構成人形在空間穿梭，畫面中的毛毛人以寓言象徵表現超現實的意境，既擺脫物像原本的含意，同時亦象徵人處於都市叢林之不安與疏離感，毛毛筆觸轉變成似是而非的物象，鮮明的動勢牽引出敏感機智的圖像語言，例如〈演說者〉充滿動勢的毛毛人進出於虛幻的空間，迷漫詭譎的氣氛；又如〈請呷洋酒〉侍者衣冠楚楚，但臉孔卻呈現出莫名其妙的荒誕，觀其想像時空錯置之巧妙，令人不覺莞爾。

幻化宇宙萬物為精靈

夢是心靈的無政府狀態，思維和情感彼此交織錯綜複雜，這是一種含混旋轉漫遊的狀態，它自身毫無控制力，此即夢幻意識成為自動心靈的書寫。夢的成分不僅只是真情的流露，而且是真正實際的精神體驗。夢境顯示出一種抽離而實存的空間，它包含了生活經驗中的知覺想像。黃楫的繪畫的題材豐富而多變，無論是精靈世界的人物、誘人的裸女，以及鳥獸蟲魚般的幻化，猶如神話情節顯現，充滿詭譎氣氛與夢境謎樣的特質。黃楫善於從夢的呢喃縫隙窺視心靈深處的情境，充滿願望的幻想在其繪畫得到實現，其畫作隱約透

夏陽〈請呷洋酒〉油彩、畫布‧126×192 cm‧2000

露超現實大師恩斯特的氣質。林鴻銘以其生活感知揉和漫遊際遇，他以繪畫馳騁於夢境幻象時空，無所不在的目光潛藏於山水、日、月、星辰、鳥、魚物象之間，藉以追憶穿梭於真實與想像的夢土。謝理法自 1964 年以來致力於繪畫、版畫及美術史著述，其藝術創作從巴黎、紐約至台灣，經歷數個系列階段包括：現代人的反思、照相與寫實之間、山上一棵樹、卵生的文明，以及垃圾美學系列，試觀其繪畫演變，在現代人的反思作品中，將人置入玻璃箱，透露出禁錮的心靈與肉體的矛盾意象，而 70 年代謝里法的「用時間來談論空間的問題」與「照相與寫實之間」兩階段，以壓克力與噴漆為媒介，進一步詮釋物體在空間飄浮的虛實幻景，90 年代以「卵生的文明」系列作品之一〈人猿的故鄉在蛋殼裡之謎〉，以人類經由時空的蛻變隱喻文明的進化，表現源遠流長的感覺，具明顯的超現實意象。

神秘圖像與戲劇傳奇

林鉅以人、神合而為一的「肉身」作為創作載體，殘缺的軀幹與器官糾纏形成無盡的迷宮，細膩的描寫伴隨陰鬱的內涵，充滿肅然冷峻的超現實氣氛，畫面深刻赤裸裸的剖析，不僅令人引起視覺震動，而且頗有反思勸戒的警世意味。郭維國的繪畫鍾情書寫自我畫像，他將自身置於古今神話的劇本之中，於是一幕幕令人驚奇的扮演和冒險遂成為畫家幽默詼諧的藝術語言，

連建興〈天池幻想〉油彩、畫布・97×194 cm・2003

朱友意〈沉睡〉油彩、畫布・204×194 cm・2000

記錄韻味天成的童趣與歷練人生豁達之無耐。連建興取材於現實景觀挹注詩境的視覺意象，無論是天然屏障或建築閒置空間，在如封似閉的桃花源空間架構，賦予獨特的圖像邏輯，在文明洗禮後的廢墟構築魔幻開闊的劇場，人矗立於自然荒原渴望挹注現代迷失的心靈。李足新與朱友意的繪畫風格同屬於新生代的超現實實踐者，其共同特質：表現濃烈的夢境、感覺彷彿都是舞臺式的場景，令人產生期待具有戲劇性的幽深意識。李足新的繪畫表現真實表像與幻覺深處交互襯托的微妙關係，他以光源聚焦局部特寫，四周的環境幾乎沉浸在昏暗之中，陰影與黑暗籠罩了整個空間，主體處於週遭寂靜不可測的狀態，讓觀者思索陷入撲朔迷離的弔詭情境中。朱友意的作品具有自我剖析的夢遊性格，其畫作〈發現者〉，人獸連身偽裝形成一體，猶如矯飾的戲劇性，在黑夜的荒野被直昇機無意間發現，奇異的形體結合現代機械產物，以及濃鬱的對比色彩，構成鮮活的視覺焦點。朱友意以其跳躍的想像凝聚片斷的思維，以古典與科技並置，映照蛻變為深邃遙遠的夢境。

開顯與時變—創新水墨藝術展

前言

從東方美術史的進展來看，當代水墨是現代水墨的延伸，將水墨視為一種承載藝術觀念的創作媒介，是 20 世紀以來無可迴避的路徑，亦為必然趨勢。當代藝術的發展處於知識迅捷與科技變動的時代，藝術家以水墨表現其敏感的思維，既是以個人的生活經驗感受當下的現實狀態，而且在創作實踐的過程中尤須面臨嚴峻的挑戰；如何跨越傳統媒材的侷限性，以及活用單一素材卻有無窮變化，思考水墨自身的內在邏輯，以及正視當代生活的境況則是關注的現實焦點。然而，開放彰顯筆墨與時俱進且又能喚起歷久彌新的精神，啟開新的藝術想像和詮釋差異空間，似乎成為水墨藝術家孜孜不倦探索的視覺語言課題。

水墨藝術是東方文化的特色之一，然而基於兩岸傳承的歷史背景與文化根源類同，在水墨的開放進展的前沿究竟如何實踐及其產生的差異性？他們的水墨藝術透露出什麼樣的情感與藝術思潮？特別是水墨創作如何介入當代藝術而成為社會生活的一部分。從時代變遷和文化情境之中，如何在形式主義的語言分析基礎上，探討分析水墨藝術家處於前所未有的局面，由於水墨媒介之「當代性」身分曖昧，因而難免予人懸浮於本土化與全球化的爭議中，然而當代視覺藝術存在著多元類型與樣式風格。「當代性」的認定，並不侷限於媒材與形式上的創造，尤其應當直指創作者的思想和精神價值。具體而言，就是要以作品反映現代人的生存狀態進行深刻的反思及關注歷史和現實潛在的社會文化問題。如果僅只是追求筆墨技藝之純熟，以及內在情感的宣洩當作終極目標，而忽略了社會變遷呈現的時代氛圍，水墨畫改革的動力，或許就會陷入一種由現代主義「菁英」觀念導致固步自封的思想危機。

「開顯與時變—創新水墨藝術展」，就策展的角度而言，本展試圖以台灣的「現代水墨」與大陸的「實驗水墨」作為探討主軸，主要學術目標是探究水墨自覺衍生的圖像語言，以及提供交流對話的空間，希冀有助於我們正視思考水墨藝術的演變歷程。基於作品即展覽之內容，當我們面對藝術家的作品時，有必要剖析創作者的水墨語言風格之形成。本展策劃的論述與詮釋區分為數個觀看面向：（一）、筆墨異形與精神之拓展與變奏：劉國松、李重重、劉國興、仇德樹、張詮。（二）、從現代到當代水墨的空間意識：葉世強、劉

劉國松〈互動〉水墨、紙本·91.8×59.6 cm·1964

庸、劉子建、王天德、瀰力村男。（三）、以水墨書寫構成有機符號：李錫奇、石果、閻秉會、魏青吉。（四）、以水墨詮釋當代文明變遷軌跡：袁金塔、洪根深、李振明、黃朝湖、陳心懋。（五）、解構書法線條轉化水墨構成語言：吳學讓、楚　戈、李蕭錕、張浩。（六）、水墨觀念·裝置·行為之形式內容：張永村、王川、張羽、王南溟。本展計展出二十七位藝術家的八十件展品，無論是現代或是實驗水墨藝術家，他們不僅以水墨語言觸動時代之敏感性，而且懷抱理想，具體呈現更多元豐富的藝術內涵與價值。

現代水墨之變革

1960 年代初期，台灣的藝術環境有了顯著的改變，又因受到西方現代藝術的思潮的影響；從事現代藝術的創作者，尤其是藝術家從抽象理念為表現手法，開始在東方與西方、傳統與現代的觀念思辯與融和中，進行各種水墨形式的思考與探索，「現代水墨」的面貌也因此逐漸發展成型。初期的「現代水墨」，在理念上極思創新變革，尤其是當時「五月畫會」的藝術家劉國松、馮鍾睿、莊喆的東方式的抽象表現水墨走進抽象，似乎也順勢回應抽象表現的浪潮。質言之，他們在觀念上是反動因襲傳統制約的困境，在技藝上則是提煉物象進入抽象的精神核心。由於現代創新水墨具有濃厚溫潤的東方情素，畫家使用筆、墨、紙、硯的獨特性，造就了看似柔性潤澤的水墨藝術，實則蘊含堅韌的能量，但傳統媒材，在現今看來卻有難以沉受之重。面對當代水墨必須以各種視角

探索：在創作態度上展現積極入世，甚至是激進的揭露世俗觀與批判精神，迥然不同於傳統水墨追求空靈、恬淡、超然隱逸的境界。

在相異的年代，各個不同世代的藝術家的作品煥發屬於當時代的氛圍。從現代水墨畫興起之初，某種程度上，藉由西方現代藝術表現手法作為刺激標的，儘管在進入「後現代」的國際文化挪用之語境中，現代水墨畫家聲稱他們的藝術是體現民族身分或去除「西方中心主義」的論調，但這並無助於傳統水墨畫的形象內涵豐富但視覺張力不足的事實，因此，現代水墨畫如果希望具有當代性，還必須在當代文化語境中進行觀念上的轉化，也就是說，水墨藝術家必須努力使具有現代主義特點的個人性、獨特性的視覺轉換，適時回應當代文化細膩的層次與現實複雜的公共性議題，並體現出現實關懷拓展永恆的精神空間。

實驗水墨之趨勢

中國的實驗水墨經由 '85 思潮以來，自矇矓狀態到形成趨勢浪潮，從建構實驗水墨理論及展覽實務之探討，已經歷了二十餘年的探索，水墨畫已經逐漸破除形式上的束縛而朝向更多元的面向發展。實驗水墨的特質在於強調個性的表現性，以非具象的感知方式，取代了「以形寫神」的惟一典範。他們以水墨畫語直接呈現個人當下的感受和體驗，在水墨的創新生成展現了激進的圖像革命。實驗水墨是針對美術史而建構補述，藝術家逐漸切入人類當代文化及社會現實問題。中國藝評家殷双喜在其觀察研究大陸實驗水墨有深入的見解：「實驗水墨是中國社會現代轉型期的產物，它與傳統水墨的區別在於它的人文內涵與精神追求，即它以表達當代人的精神與心理狀態、審美趣味為己任，但同時又堅持實驗水墨的變化應該從傳統中國畫中尋找語言的資源與風格的生長點。實驗水墨特別強調藝術創作中『心物關係』中『心』的方面，這一點又使它區別於學院式的寫生型中國畫。當然我們也無須否認，實驗水墨從西方現代藝術中吸取了許多有價值的東西，如結構、色彩、肌理、拼貼、觀念等。但是最重要的是，實驗水墨藝術家清醒地意識到他們所面對的，是一個急劇現代化的中國社會和一個全球經濟、政治、文化日益一體化的工業化、科技化、資訊化的新時代。」

一、筆墨異形與精神之拓展與變奏

從筆墨衍生的造形起始，跨越傳統水墨畫的形式與章法。水墨藝術家揚棄描寫題材之刻板章法，從山水、人物乃至深層的筆墨情感裂變與超然物外。60年代初，台灣的現代水墨發展產生重要的變革，其中劉國松的創作與疾呼捍衛論戰的鮮明態度，衝擊了「正統國畫」的思考與創新，啓開現代水墨嶄新的篇章。當時劉國松的作品具前衛性的水墨表現形式，其現代水墨風格影響甚至擴及 70 年代的香港水墨體系，以及 80 年代之後中國大陸「實驗水墨」之崛起。劉國松經由水墨創作挑戰前人典範的侷限性，他提出「革筆的命」，突破了寫實國畫的形式限制，「革中鋒的命」，更進一步釋放寫意國畫自由的筆墨技藝而全面呈現開放的視野。

觀劉國松水墨畫的精髓，其創作靈感源於自然山水納入胸中丘壑，再以各種技法轉化為獨特的水墨語言，畫面中豐富的自然肌理，自然生成的紙筋和筆刷滲墨形成飛白動勢的躍動視覺，彷彿天光雲影共徘徊的瑰麗混沌世界，此時近乎抽象的山水已非自然之再現，而是藝術家理想的藝術境界。1969 年，劉國松的〈月球漫步〉描寫太空人登陸月球的壯舉，不僅回應當時代的焦點信息，而且也順勢探索山水與太空的繪畫語言，太陽、月亮與山水交織穿梭，形成跨越永恆時空的場景。如果說劉國松的抽象山水是浪漫感性的書寫，其

李重重〈**雲的呼喚**〉水墨設色紙本 · 200×280 cm · 2005

「太空畫時期」的作品，則是劉國松將水墨繪畫導向理性構成的重要階段。本展呈現其各時期的代表畫作包括：〈互動〉、〈宇宙天體的研究〉、〈阿瑪達布朗：西藏組曲 108〉，以及〈臥龍海秋波九寨溝系列 128〉。

東方的水墨媒材，本質上是輕盈流動的質性，如何以水墨的書寫皴染表現厚重及量感，一直是李重重追求藝術理想的重要課題。李重重的抽象水墨作品源於自然轉化存乎心靈空間，具有蓬勃靈敏的生機和節奏韻味，筆墨潤澤引帶出豐盛飽滿的氣韻。李重重的創作背景來自於書畫世家，自小耳濡目染，承襲父親傳統國畫的學養與內涵。李重重的水墨語言隱含感知與抒情的態度，在畫面組構的章法中，書法筆意與墨團縱橫頓挫，在潛意識的直覺之間體悟自由想像之超然物外。李重重雖然接受學院式的訓練，但卻能不受制於形式的束縛而游目騁懷獨闢水墨語言的抽象構成。李重重的水墨〈雲的呼喚〉、〈融合〉、〈四季紅〉三組件展品，她將物象轉變為心象，以意造形，透析的黃色映照沉著的墨韻，充滿水墨隨機神情氣韻的抽象語彙的視覺張力。90 年代，台灣新生代水墨藝術家劉國興的「新意象山水系列」，以傳統水墨挹注現代科技的手法，表現水墨機械化時代的美學觀念。他將水墨比擬電腦的創作表現形式，產生清新的視覺藝術語言。觀「新意象山水系列」的作品展現精密思考的構成畫面，他以纖細的筆與墨彩賦予山形、流水、雲朵、枯樹、葉瓣等重新排比組構，這些山水風景元素抽離自然景觀，層層疊疊的線

仇德樹〈裂變〉水墨、紙本·108×400 cm·2008

形婉轉動勢，呈現另類的視覺意象與新秩序。劉國興的當代水墨作品，充分體現筆墨異形與科技精神之能量綿延不絕。本次展覽邀請作品包括：〈新意象山水系列 No.7〉、〈光潮系列 No.1-1~1-4〉及〈潺 2-1~2-2〉組件畫作。

中國的山水自然有一種淨化精神和激勵生機疲憊的力量，與大自然和諧相處即是智慧的抉擇。仇德樹的創作靈感，從宣紙滲水後受力而裂中受到啓發，並發展成為「裂變」藝術。仇德樹的藝術思想觀，以「裂變」系列表達自然山水之敬仰，並從其中體悟宣紙撕裂與自然裂變之間的象徵性。在其創作自述提及：「我的『裂變』雖然要表現當代人類和自然環境的一種內在傷裂，但不是要讓人感到恐懼和消沈，而是為了激勵人更加理性、堅強……『裂變』的精神是自我內在的反省，這是『裂變』山水的觀念。」註1。在仇德樹的思索中，材質本身就是自然天趣、宣紙本身也在「裂變」；「裂變」即是繪畫元素，也是自然本身，亦為藝術哲學觀念。本展仇德樹的「裂變」山水系列如〈裂變─08〉、〈山水恩危─裂變〉、〈山水恩危─裂變〉等三件系列大幅作品。

張詮的畫作充滿氤氳的水份與空氣感，如同藝術家身處於千湖之都武漢，煙雲飄渺撩將現實隱藏在迷霧之間。作品〈水〉、〈行吟閣〉、〈長江大橋〉，乍看畫面是由濃淡的點描堆疊組成，實則以「一」劃筆觸無限重複書寫，這些狀似水痕和墨漬的筆觸顯現出烏光淡色，彷彿模糊的印象千層覆蓋了整個畫面。張詮體會自然景觀的魅力，用「一」劃來豐富變化多端的自然圖像；「一」劃由簡潔入綿密，具體指涉各種圖像堆疊成極繁的蕩漾波紋，進而產生迥異而豐富的新語義，然而整體氛圍也恰似矇矓與寧靜伴隨歷史的塵粒般瀰漫和消融。「一」劃因層層疊疊、浩浩蕩蕩而匯成廣博的視覺感染力，而畫面中的輪廓，既是創作者心跡表白之流露，同時亦為其創作生命最好的寫照，而這也正是張詮探索藝術語言的重要課題。

二、從現代到當代水墨的空間意識

畫家追求形象徹底解放與技法變革為訴求核心。60 年代在台灣興起的「現代水墨」（又稱抽象水墨），則是一群有理想的青年藝術家，受到西方抽象表現繪畫的衝擊，在傳統的畫論中找尋接合所開創出來的一條新路。80 年代中期

以來，當代大陸藝壇興起「實驗水墨」藝術新浪潮，揭開了探討水墨藝術新的里程碑。水墨空間的虛實境界與內涵，其一、現代科技所意指具體存在的宇宙空間，卻又隱含太空的神秘意識。其二、人類與自然在中國傳統文化中的交相感應與契合，亦即道法自然中的天人合一的精神空間。傳統水墨既定的空間觀已難以因應時代演進的空間需求，傳統中的三遠法如：平遠法、深遠法、高遠法，理論上雖曾是創作者依循的空間章法，但時至今日僅只是作為舊時代評斷畫作的論點之一，事實上，無助於當代水墨創作之求新求變，甚至是阻礙進展的絆腳石。

葉世強的藝術情懷遺世而獨立，充滿了傳奇色彩，他早年歷經生活的困頓與命運多轉折，然而儘管遭受到生存之磨難，葉世強終究在書畫創作中找回真實的自我。葉世強大學時期雖然接受學院訓練，但骨子裡卻潛在與生俱來的叛逆精神，青年時期的繪畫理念就標舉向大山大水學習的志向，揚棄書本的理論，展現開闊直覺的創作精神。他感受吸取萬物及雄渾的自然山水為養分，用書法、水墨、油彩等媒材書寫其內斂豐沛的情感。葉世強的畫作具有蒼勁、苦澀與開闊荒疏的特質，畫面時而表現具象簡潔、逸筆草草般的靈巧，時而也呈現大寫意的浩瀚境界，可謂兼容東、西方的表現手法與迥然不同的構圖，尤其筆法乾澀疾行輔以酣暢淋漓的墨色，最能表現其藝術語言的風貌。觀〈永恆之光〉與〈雅典禮讚〉畫作，前者以幾近於全黑覆蓋畫面，中間有露出兩道束光，後者以優雅的地中海藍鋪陳，其間如同白色的古蹟鑲

葉世強〈雅典禮讚〉水墨、紙本．139×302 cm．2000

劉子建〈愈來愈亮的金銀之光〉
水墨、宣紙・170×480 cm・2002

嵌，令人產生沈思冥想與寄語無限的想像空間。劉庸的水墨作品兼容抒情抽象與些許理性質素，他以自動書寫表現形成感性的抽象語言，繪畫動勢伴隨著新律動的自由想像空間。抽象藝術體系的發展背景，一般分為理性抽象表現與感性抒情表現，前者多半以嚴謹的幾何圖形與豐富的色彩變化，衍生出繪畫本質的訊息，假若從形式內容觀點而言，它比較傾向於類設計思考與構成理念之探索；抒情抽象藝術，則以主觀豐沛的情感宣洩於畫面上，甚至於在潛意識裡挖掘藝術語言的真實性。觀看劉庸的〈奇妙的雲〉、〈山非山〉、〈無題〉，運墨彩盡情揮灑、摔滴、塗抹，其間偶有幾何圖形與之產生對峙，與超現實的自動技法息息相關，而這冥想中的無意識動作，使畫面產生隨機滲入流動空間的視覺效果。

80 年代中期，在中國當代「實驗水墨」的創作中，劉子建是其中的參與拓者之一。他的水墨表現方式，結合了暈染、紙拓、裱貼和轉印，跨越筆墨體系的規範，呈現視覺的的原創性，自由擴展的墨團與局部切割的形體，黑白鮮明的衝撞墨象景觀，強烈的飄浮運動形成一種極富張力的空間結構，這些象徵時間的碎片與印痕潛在生命的點滴，同時也預示其宿命的原鄉。劉子建的創作鍥而不舍堅持其水墨「硬邊語言」之淬鍊，他所建構的形式語言是豐富而多變的，水墨的質素巧妙地掌控軟硬對峙，圓主體與突兀奇異的切割畫面，網格及懸浮的標記，強化迷離錯置形成多元重疊的空間，其水墨精神擺渡於心靈圖式並航向神秘的銀河空間。劉子建對於墨色空間的見解：「我從水墨

瀰力村男〈黑白系列之 19〉
水墨、金箔、紙本．240×120 cm．2006

裡體驗到了黑色對光的吞噬能量，和物質浮顯與隱入的神秘意象。濃重的黑色厚重、莊嚴、深夜乃至壓抑，由它構成的那種空間是無法丈量或永遠走不到盡頭的，這情景正是一種壯觀。黑色是沉默的，內斂導致的張力表明是雄強而非柔弱的」註2。無疑地，時間碎片與黑色空間成為劉子建水墨語言的標誌，他的內心觀照徘徊於衝突與釋放，暗示非經驗的幻覺感知，試圖尋覓空間機遇無窮的可能性。

王天德曾於浙江美術學院接受傳統繪畫的訓練，具有紮實的傳統文人畫學養。他的創作歷程從「扇面」、「水墨菜單」、「中國服裝」、「數碼系列」等，王天德將水墨媒介運用在現實生活中的物件，突破了筆墨紙張的侷限性。王天德的「數碼系列」，以香菸代替毛筆書寫的手法，建構成為虛實痕跡的空間關係。作品大都由三層紙疊加而成，最上面一層由香菸燃燒成文字，中間或下面則是以毛筆書寫的文字。鏤空的書寫覆蓋於底層的書法，造成局部鏤空線形凸顯濃墨若隱若現的字跡或碑版拓片，具有半透明的視覺穿透，字形殘缺不僅像是經過歲月和風雨的侵蝕，而且顛覆了傳統書畫慣常的形式。王天德的水墨空間觀念既是繪畫、也是雕塑，「香菸、書法、時間穿越空間」。藝術家有意識或無意識探討書寫與再製造之目的，為透過水墨與新材料的實驗，以便臻於藝術之進化論。

嚴格說起來，東方文化中的現代藝術創作，鮮少有絕對理性規律所謂極簡、硬邊風格，在東方哲學觀受中庸及柔性克剛或剛柔協調等概念

主導，在分析構成或組構之過程中，很內在需要地必須釋放一些感性成份，尤其以水墨表現理性的水墨空間更是不多見，瀰力村男的畫作是少數這類型的藝術家之一。瀰力村男本名王家農，他的創作根源於藝術與設計之間的背景，其水墨作品具有厚重結實的構成畫面且隱約映照光感知的虛幻空間，可以感受到精心思考展現理性的水墨語言。瀰力村男以水墨為創作核心，運用複合的技藝包括：潑、噴染、搓擦、石膏填壓等手法造成豐富的肌理，時而在畫面亮麗的金箔小視窗，既是畫面視覺空間觀念的延伸，也是藝術家機敏探索的觀景窗。展出作品：〈印象系列之 10〉、〈黑白系列之 19〉、〈黑白系列之 20〉。

三、以水墨書寫構成有機符號

李錫奇的繪畫歷程，也正是台灣藝壇從 60 年代到 90 年代發展的寫照。這位號稱「變調鳥」風格多變、創作力旺盛的藝術家以版畫及繪畫崛起藝壇，但鮮少人知道在其藝術進展的同時，水墨創作也是他衷情的表現媒介之一，他甚至舉辦個展同時水墨作品也是主要部分，「墨語」系列展現了李錫奇豁然大度氣息風範。自從李錫奇藝術創作之初，「傳統」就是一股源源不絕的力量，支援他百般多變的靈思，他是運用傳統養分相當成功的一個範例；傳統文化提供其繪畫生命力，他也賦予傳統文化符號年輕的新生命，從傳統建築、書法線條、賭具匾額、七巧板……，在生活中平常熟悉可見的素材，透過李錫奇的巧思皆可能轉變為藝術語言，沒有比他更為本土化的藝術家了，李錫奇本身站在傳統文化角度發言的藝術創作，一樣具有國際化的傳達力，這是渡過現代主義之後的回歸，但是李錫奇似乎預示了這個趨勢，也證明了傳統與現代並行不悖的雙向性。

石果的水墨畫作，以萬物幻化為個性鮮明的有機符號。自 90 年代起，石果參與了中國當代「實驗水墨」的藝術創作及研究。石果的水墨繪畫介於非具象與抽象之間，兼容理性與感性的圖像結構，賦有寓言神話的特質。石果以靈活的墨韻分出白、灰、黑層次，以濃重的筆觸包裹反襯看似堅實粗獷的不明形體，使畫面的章法與空間結構，展現富有量體及光影的律動效果。從藝術表現手法來看，石果的筆墨如同仙人的魔棒，頗有點石成金的法術，顯然他對於萬物的直覺與感受是豐富而深刻的，石果以水墨造形的巧思透視內心情

感碰觸理智的介面，喚醒萬物之靈的神秘精靈。石果展出最新的作品〈精古靈 NO.1〉、〈精古靈 NO.2〉、〈精古靈 NO.3〉等，形象綜合了植物、樹石與林木，銳利墨線團塊被抒情的筆墨所取代，但仍可以辨識出石果個人激進的視覺語言。

閻秉會的水墨畫作以濃郁的墨點與淡墨的層次，在筆墨的情感上表現靜穆中蘊含悟性禪機，他把書法與金石樸拙、渾厚的質地氛圍，提煉成有個性可視的有機符號。閻秉會試圖以書寫水墨反映當代圖像文本的可能性，他的作品顯示了一種更具東方的原始氣質，經由書法用筆使水墨畫轉變為自覺性的藝術實驗語言。本展閻秉會的水墨畫作「俗禪系列」，以平緩橫向的筆觸和淡灰墨書寫瓶子，趨向內省感悟展現純粹的精神，然而命名為俗禪顯然具有警示寓意。

魏青吉是大陸新銳實驗水墨的創作者之一。他以當代的生活經驗與敏感的觀察力，把可視的物象轉化為各種有機符號，這些充滿感性可辨識的畫面，瀰漫著一種介於公共性與私秘性的氛圍。觀他的畫作明顯呈現黑黝黝主體圖像，淋漓盡致的重墨色，令人感受到散發圖像的強度與力量，其間輔以隨意書寫的淡墨與赭色，鉛筆的尖銳刺痕、噴漆的覆蓋感與水漬的流動浸潤一起去表達生命和生活的體驗，帶給觀者前所未有的新潮的感受，也展現了現代水墨語言的開放性和與時俱進的一片新天地，頗具獨特的視覺意象。魏青吉的藝術語言的形成是和現實體驗的表達息息相關。他關注現實的命題，築構出雄健穩重的現實圖像；事實上，他的創作思考是關注著心靈的現實，感受到現代社會對於心靈的種種衝擊。在他的作品中有一種游牧的心理狀態，他以水墨的現實性，自由地在變換各種符號，將自己的作品作為在遨遊中的深刻感受。本次展覽邀請作品包括：〈蜘蛛俠 1〉、〈拿紅纓槍的女孩〉及〈好萊塢山〉。

四、以水墨詮釋當代文明變遷軌跡

70 年代台灣美術的創作者，除了極力排拒盲目跟隨西方現代主義，更積極反思追求象徵草根性的美學觀，尤其凝聚對於表現台灣風物的題材，具有相當深刻的描寫，當時袁金塔以水墨創新的探索實驗，描寫民間迎神賽會、簑衣

袁金塔〈書中自有顏如玉 I〉
水墨設色紙本・145×101 cm・2008

魏青吉〈蜘蛛俠〉
水墨、紙本・212×126 cm・2006

及追求鄉土意識的人文情懷,在當時頗令人耳目一新。1977 年袁金塔以水墨作品榮獲雄獅新人獎,顯然給予相當程度的鼓舞,自此創作的動能如豐沛湧泉綿延至今。袁金塔的繪畫具有全方位的表現才華,面對多變的題材書寫掌握其形質,都能恰如其分的達到精湛的視覺效果,從鄉土寫實、微觀生物、人文關懷再到隱喻批判社會荒誕的現象,將水墨融入親近現代人的生活場景,拓展活化水墨語言的廣度與深度。袁金塔近期的水墨與陶板並置形式內容更加豐富,尤其關注社政議題,諷刺控訴世風日下、公義被扭曲,以及價值觀盲從迷失等令人感到憂心的問題。本展邀請作品如:〈迷〉、〈書中自有顏如玉(一)〉、〈濕樂園〉,他以水墨精彩的犀利語言反思物質文明躁動進行式的奇觀樣貌。

相較於另一位藝術家洪根深的作品，以水墨表現人在現代都會的沖擊與吶喊，更兼具入世情懷與批判精神，而且充滿濃烈的社會意識。當鄉土意識高漲時，洪根深也藉由描寫市井小民的容顏，以此表達其內心對於鄉野的情感與關懷。1982年，洪根深的水墨巨作〈現代‧人性‧生命〉，畫面中全身包裹著繃帶扭曲人形，彷彿是受傷的軀體，遊走於徬徨無助的現實情境，多重交錯的時空場景，更是心靈水墨試煉的階段性代表作，也是生命歷程的深刻感觸與體悟。洪根深以悲天憫人的胸懷探討「人性系列」，觸動了人的心靈底層，具有隱喻人世蒼茫之慨嘆，他以流竄的筆墨線條，將人形隨意顛倒模糊變形，由形象的錯綜紊亂所構成，灰暗的色彩逐漸演變成黑色情結。洪根深以「心墨無法」的創作理念，使筆墨交疊出的形體似乎顯示了人生飄泊浮沉且遭受到種種之磨難。本次展出〈人事間〉、〈方圓無常〉，以及〈墨境〉，從畫中的視覺語言透露出現代人的生活處於物質與精神的迷惘與困惑。

黃朝湖屬於抽象抒情水墨藝術家，在台灣現代繪畫運動過程中，他曾熱情參與發起組織「自由美術協會」及各項展覽活動，之後致力推動國際彩墨運動，建構理論，鼓勵青年藝術家投入水墨藝術創作及交流，貢獻良多。黃朝湖的作品關注視覺要素的自覺性，點、線、面與色彩形成的痕跡，映照了畫家內在生命運動的內涵。黃朝湖的抽象水墨語言，以墨與彩的整體對比，系統化地展現出自然界的內在結構。從恣意揮毫流淌出詩意到定格網狀的線形意境，他向觀者揭示了自然奧秘之肅靜氣氛。黃朝湖的近期作品〈古今秘象〉、〈古俑秘行〉與〈心靈圖像〉，象徵宗教神祇和古文明遺跡，以視窗的方式置於畫面其間，以彩墨書寫心靈禮讚意味深長。

李振明的水墨探索多半和自然生態環境的世界產生關連，細膩的筆觸與搨碑式的肌理層層疊疊分割構成生動的圖像，鳥禽、昆蟲、魚類與石塊成為描寫的主角，通常畫面結構呈現「全滿」的狀態，乾枯筆與皴擦交織，文字書寫也成為畫面紋理的一部分，仔細觀察可以預想李振明精心思考如何安排文字融入圖像的和諧性。李振明關注自然生態的消長毋寧是一種批判精神之慨嘆，不僅築構水墨圖譜式的象徵手法成為其藝術語言的身分，同時也促使現代人省思抑或嚮往正視自然生態的和諧機制。本次展出〈五嶽看山不是山〉、〈夢迴七家灣〉，以及〈三巨蛋頭〉，三件作品的內容涉及佛頭冥想、溪澗魚群、政治圖騰，不同的內容，卻展現李振明的水墨藝術語言。

陳心懋的畫作潛藏無數的訊息，他以有文字的構圖與運用麻纖維，交錯並行且相互滲透，由此構成豐厚的肌理。陳心懋的抽象水墨的表現手法，多半捨棄毛筆，而運用了潑墨法、撾暈染，築構其個人藝術語言在當代的內涵。山石、樹木乃至亭台樓閣，都再提煉成為單純的形意符號，他以濃烈的水墨輔以試驗材料，在似與不似之間，另闢蹊徑走向純粹性，進而強化了作品的抽象意識。觀陳心懋刻意保留了漢字的殘片，顯見其對於中國文化源遠流長的眷念與想望，既權充緬懷更有現代反思的意圖。麻纖維可視為線性藝術中的律動感，飄忽不定且可塑性較大，交織所形成的視覺景象去傳達他的內在的沉思，在視覺上產生韌性之廣度與深度。本次展出作品如：〈湖石 〉、〈大浪淘沙〉、〈新湖石圖〉，可提供解讀陳心懋探索抽象水墨的風貌。

五、解構書法線條轉化水墨構成語言

在本展邀請的二十七位藝術家之中，吳學讓生於 1924 年，是最年長資深的畫家。吳學讓的水墨繪畫的獨特堪稱晚年變法，從傳統工筆的花鳥、山水，到線形抽象的符號造形，是一段漫長的創作歷程。吳學讓筆精墨妙的畫作顯現出深厚紮實的訓練，然而圓熟的筆墨技藝，既是畫家積累的學養與功夫，也是亟欲創新難以跨越的沉重包袱。70 年代後期，吳學讓的創作思維徘徊在「傳統」與「現代」之間，直到 80 年代後期，也就是沉潛在傳統水墨數十年後，吳學讓的變革慾望才逐漸湧現，他解構書法金石的線條構成非具象的形體，象徵意味濃烈，鳥形、房舍、月亮等圖像重現於畫面中，但此時畫面的凝重和以往流暢筆法已迥然不同。1989 年所作〈夜色〉線條厚實，墨彩沉鬱，造形幽微在似與不似間，充滿天真浪漫的情感表現。

時序進入 90 年代，吳學讓在現實生活仍難以割捨傳統水墨情緣，但卻也為了內在需要的創造慾而熱情地面對水墨實驗。同樣是月與夜，1991 年所作〈月夜 〉以及〈尋夢園之三〉和〈窗外之二〉，似乎由類記號表現漸漸過度到潛意識的精神領域，畫面的繪畫元素有圓與鳥形及堅實的墨彩，但其意已不在於敘事（如和諧、親情……），這些造形顯然是來自於商周銅器上的饕餮紋飾，它們原具有一股深沉的歷史痕跡，吳學讓把鏤刻的紋飾轉移到畫面，具有東方強烈民族色彩的神秘意涵。

多才多藝的楚戈，集詩人、書畫家、評論家及器物專家於一身，豐富的生活經歷與學養，使得楚戈的抽象水墨畫作具有濃郁的詩情畫意。楚戈創作率性無所謂的態度，實根源於「天生反骨」精神的作祟。早期楚戈為自己的現代詩配圖，養成插畫的習慣，而以靈活的線條勾勒最能概括物象的面貌，於是線形組構的表現成為楚戈的創作標誌。楚戈的水墨畫的養分來自書法、古文物圖式、結繩美學及生活歷練中的遊藝態度。藝評家蕭瓊瑞在論述〈楚戈─人間‧漫步〉述及：「楚戈不但賦予結繩美學以抽象性的創作本質，認為它影響了此後中國繪畫的發展……從結繩文化衍生的線條美學，是楚戈研究中國上古美術史的重要發現與結論，也成為他藝術創作的重要精神泉源與養分」註3。本展楚戈的作品有〈行吟者〉、〈三月記事〉、〈無題〉。

李蕭錕的藝術背景根源於紮實的傳統書畫根基，舉凡書法、水墨、繪畫、篆刻，甚至鑽研色彩學，尤其1993年曾於澳州羈旅其間，其繪畫思想與表現形式顯然產生不同的轉變，亦即西式的形貌蘊含東方的水墨精神，堪稱優游於東、西方的現代藝術家。事實上，他的創作本業以書法修煉寫經，為繪畫找尋更有力度的基點。關於李蕭錕的創作觀念：鍛鍊手，不如鍛鍊眼，鍛鍊眼，不如鍛鍊心。李蕭錕以敏銳而細膩的書寫「同中求異，異中求同」，在形象與抽象之間敞開心靈的寫意水墨。李蕭錕的畫作〈心印淨土〉、〈皓月千里〉、〈游心無垠〉，此時書法線條已轉化為純粹的墨象精華與滲入的色彩產生原始的律動感，讓非邏輯性的心象自體成形，展現直覺與夢幻的禪意識流風貌。

楚戈〈**無題**〉有色棉紙、撕貼‧131×217 cm‧1989

觀讀張浩的作品猶如書法水墨畫，看似書法線條拆散，但又沒有書法筆劃的間架形體，然而這些由漢字的間架結構，是由陽剛的墨骨筋呈現橫平豎直地錯落組成，它和建築構成的根基產生聯想，藝術家充滿想像概括式的抽象精神，以純粹的寬線條與自然點滴流泄，表達心中的理想場景，各種線條展現其表情姿態，或比擬街渠巷道之建築元素，甚至於涵蘊全面性的都市景觀，譬如 2004 年的「幻想未來西湖」系列乃至於近期的「精神旅行」系列，同樣以書法式的勾勒，極簡式的排列重構，純化群體的墨骨筋充斥懸浮於大地時空中。他的藝術思維，比較傾向是一種哲學的精神圖像或是提煉深邃的動人故事。

六、水墨觀念‧裝置‧行為之形式內容

在台灣的現代水墨發展過程中，張永村的現代水墨是另一個思考的視角，他的繪畫從「文明的躍昇」系列到「水墨長城 DNA」系列，創作態度始終令人感到暴發能量十足。80 年代初期，他以水墨裝置與水墨行為，將藝術融入生活行為身體力行徹底實踐。1984 年，他以水墨在宣紙上的抽象畫作〈源遠流長〉，數十張 20 餘公尺長幅的組件作品，揮舞自由潑灑的水墨痕跡，氣勢磅礴有如「黃河之水天上來」展現於環境空間，又於 1986 年，張永村將一張張墨染宣紙收捲成柱筒形，組合裝置成系列立體造形畫面的〈水墨裝置〉作品，可視為開啟現代水墨表現形式嶄新的里程碑。

張永村活躍於藝壇三十年，其創作形式從繪畫、裝置、公共藝術，甚跨界至詩歌、音樂、舞蹈，以及進入社區營造，展現多方面的藝術才華，但無論他

張永村〈水墨高雄 DNA〉數位影像輸出‧150×460 cm‧2006

王川〈塵世之一〉水墨、紙本．69×69 cm．2009

介入那一種表現形式，他始終以「墨的靈性與精神性」為創作核心，事實
上，張永村的生活與藝術行為具體轉化為作品，是他歷經藝術生命的體悟與
變化。張永村在墨海中立定精神，此時藝術表現已無關乎純粹與否。2006
年的〈水墨高雄 DNA 〉及 2009 年的立體水墨裝置〈水墨家族〉的擴張衍生
性，賦予水墨更自由奔放的生命。

王川的藝術理念，從墨 • 點之極限迂迴至線性抽象語彙，既是創作心境的轉
變，也是挑戰水墨實驗的兩極境界。80 年代初期，王川曾以水墨為媒介，在
深圳進行「墨 • 點」的觀念藝術，成為中國觀念水墨實驗運動的一個令人關
注的焦點。王川以水墨作為人的精神載體，將水墨創作轉化為空間性的場所
精神，藝術家如同扮演巫師般的儀式化，進而感受超現實冥想的生存體驗。
近年來，王川的筆墨顯得感性而舒緩，在用筆的運動中，書寫心境歷程意味
濃厚，理性墨點轉變為柔性墨點與抽象化線條交織穿梭，形成符號性的結
構，一切都彷彿在流動和相互依存，王川在日常生活的體悟與思變之中，以
直覺鬆勁的心情，使抽象水墨自然臻於無限暢遊自得的境界。本展參展作品
包括：〈靜覺之一〉、〈靜覺之二〉、〈塵世之一〉。

張羽是中國大陸實驗水墨的重要核心藝術家之一,他以實踐水墨的質素為載體,從傳統、現代過渡到當代文化視覺之情境,並且理出個人藝術語言的獨特性。張羽的藝術探索也經歷數次階段,從新文人畫的筆意蛻變為抽象水墨的「靈光」系列,進而再提煉昇華至「指印」系列。「靈光」系列以破圓、殘方為圖像,追求水墨呈現極黑紋理與透氣厚重的質感與量感,顯然「靈光」系列儼然順勢成為張羽邁向另一層次的關鍵性轉變。

從宏觀的角度而言,張羽的水墨實驗在觀念與形式上盡忠表達自我且不斷地突圍,可視為追求藝術理想的極致表現。在張羽的實驗水墨宣言中涉及了當代東、西文化的層面,尤其他指出:「儘管不知到實驗水墨是什麼,但至少明確知到那不是什麼…」,這種近乎禪機式的提問反思,正表明了張羽求新達變的創作態度。張羽的「指印系列」,以手指蘸墨或紅色或水色,在宣紙上隨意反覆摁手指印,密實的指印痕跡的變化呈現交織層層疊疊無比的視覺張力。實質上,「指印」的創作過程是一種行為的表現,它是水墨與時間交互接觸重疊的痕跡,指印傳遞貫注全身簡潔單純的意念與重複行為,既傳達藝術家的思想觀念,亦可視為藝術家修行意志的總體表現。

王南溟 1962 年生於上海。王南溟的裝置藝術作品〈字球組合〉中,無數線條於揉碎的紙團中跳了出來,解構書法線條的行為象徵書法藝術的根本轉換。藝術家書寫的一幅幅書法線條作品被揉成字球,堆積如山或隨意擺佈,意在批判和否定傳統書法創作,讓觀眾在震驚於書法家無意義重複勞動的同時,思考傳統文化符號在新時期的再利用價值。在王南溟的〈字球是一種立場和方法〉述及:「我把創作『字球』成為抵制某種思潮的行為,一種是後現代主義中的新保守主義(或新傳統主義),一種是後現代主義中的差異遊戲。這兩種中國當代學術與藝術思潮都在犧牲思想的否定性和思想對價值的有效判斷,以致我們經常會看到中國符號的地攤旅遊文化產品和風情性文化娛樂項目在當代藝術中的取巧,這種產品只是將一種過時的文化符號和思維方式予以呈現而不是將文化觀念納入到價值判斷的場景中。」從理論上而言,「字球」結合構成主義和批判理論,成為 90 年代以來新批判理論代的表作,它藉以反對新保守主義的興起,而且「字球」又是回到了中國的自身問題,從文化內部顛覆舊思維的一個強而有力的作品。

註 1.〈裂變〉,頁 4, 楊曉馬川 鄭蕾 著 ,2009
註 2.〈不是一個人的墨之戰〉,頁 19, 劉子建著 湖北美術出版社 ,2005
註 3.〈台灣現代美術大系 抽象抒情水墨〉,頁 77,蕭瓊瑞著,文建會策劃,
　　藝術家出版社執行 ,2004

無遠符屆─書寫當代符號滲透力

前言

當創作的慾望萌發形成，逐於焉產生符號運用之形式，藝術家在結構的遊走中進行探索冒險，無論是繪畫、現成物媒材或是新興的科技表現，都隱然呈現穿越的複合視覺符號，這是一種躍升大理想與觀看世界的方式，經由藝術家的心靈感知創造屬於個人的語言符號，在朦朧的蛻變過程之中，形成一種隱喻的認識論。藝術家潛入符號，再化身與重組再現；而認識作品尤須透過各種直觀或分析，理解作品隱含的旨趣與奧妙。符號具有原生性，「符號」和「潛意識」的聯結力，是創作者掌舵的區塊，文明資訊的傳遞與符號力量的重疊，是一體兩面的，創作者的潛質基因，與他所選擇表述的符號差異何在是探討的課題。畫室是提煉符號的密室，在作品能量中蘊藏，符號表達的權衡與掙扎，也是藝術創作形式與內容之爭議辯證。然而無論是具象或抽象符號訊息，絕對是可感知的，所以視覺符號具有一種共感性，是確切的巨大力量。

本展「無遠符屆─書寫當代符號滲透力」，可視為台灣與義大利藝術交流的觀察展，由台中的大象藝術空間館（Da Xiang Space）藝術總監鍾經新規劃，並由劉永仁策展，邀請相異世代的六位藝術家展出。台灣當代藝術家三位包括：楊識宏（Chihung Yang, 1947~）、劉永仁（Liú Yung-Jen, 1958~）、郭弘坤（Kun, 1967~），義大利藝術家三位包括：馬朱伽立（Franco Mazzucchelli, 1939~）、洛威（Mauro Lovi, 1953~）、沙曼達諾（Antonio

楊識宏〈夢藍〉壓克力、畫布．198.1×254 cm．2007

Sammartano,1967~)。他們的心靈巧手以繪畫、現成物與複合媒材盡忠表達，在真實的世界與想像創造的象徵性空間，藝術家以浪漫的情懷和敏感的心靈詮釋主觀情感，映出交織的精神場所。

本展側重探討藝術家以其掌握駕馭的媒介書寫當代精神意志，並以其藝術語義、形象秩序及清晰符號的辨識性，從開放的藝術信息，判讀藝術符號之深層意志與文化背景，同時使觀者體會愈來愈可感知符號無遠弗屆之滲透力。當代藝術之思維與呈現的氛圍，猶如百家爭鳴呈現非常多變的藝術語境，然而每次展覽組合不同藝術家的作品，探索求知卻能牽引出新的視覺經驗。

判讀藝術之內涵與外延

繪畫的意義是為了發現新的視覺方式，然而繪畫語言是被藝術家所創造，其背後的根據是表現的象徵性及符號化。任何自然的物象或心靈意象皆可轉化為符號，它是建立在某種推論機制上的有效的視覺連繫，亦即能對蘊涵的物象推測產生不明確的暗示。視覺符號是辨識藝術品的線索，換言之，符號是處在作品或物象萌芽狀態的引子，透過對它的認識，得以進一步瞭解物象的梗概。義大利當代符號學家溫貝爾多‧埃科（Umberto Eco）在其《符號學與語言哲學》著作中述及，符號創制的類型學涉及表達和內容的相互關連。存在於內容層次的各種關係被投射到表達層次上，而具有巧思推理的這種關係轉化成視覺圖像。符號創制的方式分析包含：痕跡、徵兆、跡象、樣貌、載體、程序化的刺激及創意等要素。而觀看藝術作品，也須藉由這些論點進行分析解讀。

無論是具象與抽象繪畫都有可辨識的符號，前者是既有的一般認知形象，後者是去形象還原為本質元素，從部分到整體，經由各種期待的誘導與刺激，在時間與空間結構所有外延擴散的「含意」現象。為補述符號的缺口，「含意」過程可能是由於人們在其難以掌握現實與虛擬世界的一種推斷與臆測。美國符號學家皮爾士（Charles Sanders Peirce）提出符號學理論的基礎「總體類型」（universal categories）含有三個層次：所謂第一層次，指的是元素自我獨立的存在，皮爾士又稱之為「感覺素質」（qualities of impression）。例如：顏色、線形，不論它是否被人知覺，都是存在的，但

馬朱伽立〈偶然彎曲之靈感〉
泡狀膠、畫布・150×100 cm・2008

它沒有時間或地點的規定。第二層次是個別的時間和空間上的經驗,它牽涉到主體與被感知事物的關系。第三層次屬於「記憶」、「中介」、「習慣」、「再現」、「交流」等抽象的範疇,它使具體的時、空經驗獲得新的形態。然而不同世代的創作者,在不同的時空條件下,對某類外部事物的感知效果卻不盡相同,但他們仍然用同樣的元素或新媒介來表達、再現和傳遞無窮盡的視覺效果。

藝術家的符語差異

楊識宏的繪畫作品表現出一種幅度和廣度,極富濃烈含有自然婉轉動勢的意象,將「植物」轉化交織為鮮活圖像,成為觀看辨識其畫作的視覺符號。楊熾宏是一位博學多聞且敏銳儒雅的藝術家,他於 70 年代末旅居紐約創作,當時可說是台灣藝術家遠赴海外探索的先行者,他感同身受藝術思潮之衝擊與變化,在藝術思維與眼界上已然產生跳躍式的提昇;楊熾宏在國內外當代藝壇拓荒立定精神,從藝術寓言的新表現形式到非具象繪畫,勤勉創作建立其獨特的藝術語言。楊熾宏在其藝術觀述及:「當我面對一張畫布時,繪畫仍然是神秘而深邃豐饒,繪畫也許被認為老套,但繪畫的行為仍是一種未知的探險,含蘊著無限的驚奇與變化。……這種在平面留

洛威〈樹枝叉毛髮於河川上〉油彩、樹皮、畫布·25×25 cm2010

下符象的衝動,反映了一種深層自我表現的欲念。」觀楊熾宏的畫作,從自然吸取靈感顯而易見,尤其種子與花草樹木穿梭於空間的萌動與幻化,筆勢時而乾澀伴隨溫潤流動的優雅色域,時而天光乍現豁然開朗,散發感性穩健沉著而迷人的風采,無疑地,這是楊熾宏多年鑽研書寫自然貫注心靈專恆意志的藝術風格。

義大利當代資深藝術家馬朱伽立以雕塑的創作背景,在 60 年代崛起義大利藝壇活躍至今,他不但執教於國立米蘭 Brera 藝術研究院,而且創作與日俱增與展覽歷程豐富且未曾懈怠。馬朱伽立的作品取決於其「鼓脹」(gonfiabili)的藝術空間標誌,他以聚苯乙烯和 PVC 媒材充填滿空氣,築成不同造形且異乎尋常的空間結構,鼓脹的空間機遇產生無窮變化,既是探索的目標,更是他追求的藝術內涵。70 年代,義大利前衛藝術家抱持實驗精神,嘗試使用各式各樣的媒材,不僅受到建築設計語言的影響,尤其致力於藝術語言之鑽研。馬朱伽立的作品以複合塑料媒介探討自然與人工、內在與外在的曖昧關係,在使用與丟棄的方式之間,象徵消費中的社會現象。本世紀公共藝術的流變特色,強調異質化,介於當代人類和過去視覺傳達之形式。事實上,馬朱伽立的雕塑物件作品展現於公共區域明顯的衢道空間,反映了紀念碑式的觀念,進而形成環境藝術美學的視覺空間經驗。

沙曼達諾〈黑色思考〉油彩、畫布・220×430 cm・2010

洛威生於義大利西北部的陸卡（Lucca）市。他畢業於翡冷翠大學建築系，然而其創作背景始於美術專科學習，繼而再研究建築設計，在藝術與設計領域探討實驗空間裝置、物體藝術及參與規劃環境藝術等。1985 年洛威曾和納達利尼建築團隊參加第三屆威尼斯國際建築雙年展。洛威的繪畫具有形而上美學的寧靜氣息，畫面呈現靜穆之冥想，描寫謎樣的孤獨空間，表現夢幻和造形思考的寂靜場景，猶如冥想中的內在獨白。洛威的創作思維介於冷靜與現實之間餘波盪漾，提供出另一種具象隱喻與時空夢迴交織的美學觀。

沙曼達諾來自於義大利西西里島的德拉巴尼（Trapani）市，賦有南方人開朗熱情的性格以及達觀的國際視野。沙曼達諾曾於義大利翡冷翠大學建築系（la Facoltà di Architettura dell'Università di Firenze）學習，之後轉入國立米蘭 Brera 藝術研究院（Accademia di Belle Arti di Brera a Milano）深造。他的繪畫作品源於地中海深層文化的濃郁精神，介於先驗與感性的歷史情感之間，他以色彩和光感穿越與物質與非物質的繪畫體驗。沙曼達諾觸動繪畫的物理性，使其繪畫回歸指涉「身體」的狀態，凝視期望與痛楚之情感付諸於畫布上。沙曼達諾的繪畫在畫布上慣用的表現手法，使人感受到繪畫肌理層次濃密沉著的視覺效果，猶如建築構成的自然物體與形象，然而仔細判讀辨識沙曼達諾作品的明顯符號，可以發現：他自由選擇在畫面局部的周邊

劉永仁〈**呼吸跫音**〉油彩、鉛片、蜂蠟、畫布・162×130 cm・2009

賦予顏色及光澤，邊緣痕跡反映了透亮的內在視覺，游移駐留在邊緣恰似熱情呼嘯聲傳動遙遠的視野。薄層的色相具有難以碰觸的細膩感，無疑地，那是來自於地中海色光之飄渺符象。本展沙曼達諾創作的〈黑色思考〉（black think），畫面廣袤無垠的黑色肌理，清晰可見澎湃揮毫馳騁的痕跡及邊緣透明的色光。

自1996年以來，「呼吸概念」一直是劉永仁的創作追求的目標，為實踐其個人藝術理念，歷經從最初的水墨、壓克力顏料、油畫，以及近期的蜂蠟與鉛片，從系列繪畫到環境繪畫探討，其間的實驗與轉折相當深刻，當然油彩與畫布仍是主要的表現媒介。人們所有的感覺都具有某種程度的空間擴張性，試圖在繪畫空間表現新奇深層的視覺語言，顯然必須秉持日以繼夜的提煉與挑戰。於是劉永仁於書寫過程中形成類三角錐或非定形的符號，遊走翱翔於廣闊的空間之中，空間的入口在哪裡？在困惑的質疑與僵化滯礙的現象過程中，促使劉永仁的探索不斷朝向無垠深淵挖掘：人與空間的關係、空間與環境的相互滲透性……，由開闊到壓縮。藝評家廖仁義提及：「藝術家將他自己的生命探索與色彩的結構探索結合在一起，彷彿是他自己的姿勢在畫布之

中尋找空間。這不見得就叫做心境，而是色彩的覺醒。色彩不再是物件的外表，而它自己就是一個有機但卻還沒有形狀的『非物件』。」

郭弘坤以手之觸感的技藝表現，找尋台灣文化根源而成為生活藝術的符號。郭弘坤留學畢業於義大利國立羅馬藝術學院繪畫系，他是一位生活藝術的實踐者，尤其敏感觀察生活文化點滴，以義式的浪漫詼諧將各種題材轉化為繪畫作品，創作媒介包括繪畫與裝置，從生活靈感引發多樣可資探索的經驗，關注現代生活與物件的對話，重新組構似曾相識的空間秩序；日常生活元素，在受到藝術家的關注之前，已然是生活機能的一部分：它們都是象徵性的，而且多半具有實用功能。於是，為了讓現實變成藝術符號，郭弘坤以其表現手法轉變在實踐中處於曖昧的對峙：物質和過程既充當現實的元素，同時又是視覺語言的元素。郭弘坤的近作〈壹坪的畫面〉衍生的系列作品「靜物練習平臺」，以原木、布上油彩、羊毛毯、玻璃瓶及時鐘組構而成，橫貫畫面架上置放不同的物像甚至生物，並且以時鐘鑲入其間，將生活之隨機感悟凝結為潛意識圖像，然而其間隱含時間流逝的軌跡自不言而喻。

郭弘坤〈**壹坪的畫面**〉布上油彩、木、時鐘．180×180×16 cm．2009

藝術語言之獨特性

「無遠符屆─書寫當代符號滲透力」展，主要基於探討源於藝術符號蛻變形成衍繹的風貌，創作者理想深刻的形式語言，不僅擺渡於當代文化之視覺情境，更揭露新的創作理念與表現的藝術風格。藝術家的創造性思維伴隨無邊際的想像空間游移流動，凝聚想像創造永恆之價值觀，但在表現手法上，仍需經由各種新穎物質媒介再形塑，最重要的乃在於不同材質變化展現一致性思考的延續性。職是之故，藝術作品的可貴在於其形式的專橫與獨特性，以及創作恆久的毅力有以致之。楊識宏以自然植物的多重姿態，伴隨線形、顏色及芳香，在混沌深沉流轉的統調之中相互應和。馬朱伽立以聚苯乙烯和 PVC 媒材，構成「鼓脹」的造形空間標誌，探討自然與人工、內在與外在的曖昧關係。洛威的繪畫呈現靜穆之冥想，描寫謎樣的孤獨空間，表現夢幻和造形思考的寂靜場景，猶如冥想中的內在獨白。沙曼達諾於繪畫邊緣賦與痕跡反映了透亮的內在視覺，探測地中海深層之光。劉永仁的「呼吸概念」形成類三角錐或非定形的符號，遊走翱翔於廣闊的空間之中，由開闊到壓縮，符號定格結構求取平衡的張力。郭弘坤的作品以繪畫結合現成物，轉化日常生活與節慶的視覺符號，探討文化根源之親切感及驚奇的空間秩序。

從本展的觀看角度，視覺符號在跨文化傳播中的強勁張力是至深至遠的，當藝術家們試圖提煉作品返璞歸真時，藝術與物件之間的創造思維過程，毋寧從全然的表達開始，他們彼此的交流與切磋遂其所願產生視覺詩情，詮釋了開放質素的當代藝術，顯然作品的思索應該是百變的，且符號形式之傳達滲透絕對無遠弗屆，必然也是歷久彌新的永恆精神。

丁雄泉回顧展—從狂狷豪邁到絢麗色彩

導言

丁雄泉（1928~2010）是國際聞名的詩人藝術家，繪畫作品充滿了繽紛多彩的美女與花卉，在粗獷與細膩的間隙，綻放出澎湃洶湧的優雅韻味。丁雄泉下筆如揮刀，繪畫展現飛揚且快速酣暢淋漓的衝擊力，豐沛的情感隱含東方精神且極富爆發力，他擅長以墨線勾勒人物伴隨豔光四射的花草，素有「採花大盜」之稱號。1928 年，丁雄泉生於中國江蘇無錫，成長於上海，青年時期曾進入上海美專短暫學習，但他自己卻一直認為是在社會環境自學成長的畫家。在瞬息萬變的歐美藝壇，丁雄泉雖曾與美國的普普畫派及抽象表現主義的藝術家們頗有交情，然而從未認為自己屬於任何藝術流派，在國際藝壇此起彼落的脈動中顯得特立獨行。

北美館策劃「丁雄泉回顧展—從狂狷豪邁到絢麗色彩」，旨在全面探討丁雄泉的藝術風貌。為深入研究瞭解丁雄泉之繪畫歷程，於是在眾多畫作之中，抽取自抽象表現的形式到新具象人物、仕女與萬物花草、鸚鵡等作品，從 50 年代至 2000 年之間，精選繪於畫布和宣紙上的作品，計有五十四件展品，其中包含四件巨作如：〈太平洋〉（Pacific Ocean）、〈愛〉（Love）、〈女人與鳥的夏天〉（Ladies and Birds Summer）及〈無題（藍底黑美人）〉（Untitled（Black women, blue background）），尺幅分別長達 10 公尺，堪稱丁君於 90 年其間的豪情力作。在專輯的思考規劃方面，除了序文與丁雄泉的自我剖析〈四種我〉，希藉由詩句隱含赤裸裸的原始活力，或有助於透視其生命底層與繪畫背景之形成；此外，並邀請現代詩人管管與藝術家楊識宏，撰文描述丁雄泉其人其藝，前者與丁雄泉有如同莫逆之交的兄弟情誼，後者則於旅

丁雄泉〈太平洋〉壓克力、畫布．218×1000 cm．1995

丁雄泉〈無題〉油彩、畫布．137×178 cm．1954

居紐約其間就近觀察的交往與感懷，他們真情道盡了丁雄泉至情至性的生活寫照與勤奮不懈的繪畫軌跡。

事實上，丁雄泉旅居紐約期間活躍於國際藝壇，在 70 年代即已來台灣和現代詩人辛鬱、張默、管管、洛夫、瘂弦與畫家李錫奇、楊興生、陳正雄、霍剛等人結識成為藝術切磋的朋友。值得回溯丁雄泉與台灣的畫緣是在 1975 年 3 月，丁雄泉曾於台北的國立歷史博物館舉辦首次個展，開始與台灣藝壇締結緣份且日後來台陸續展出。1985 年，丁雄泉曾應邀來台至北美館即席創作，令人驚豔。本次觀其一生創作精粹展出，可視為丁雄泉完整畫風展現，具有非凡的深刻意義。

抽象表現時期

1946 年，丁雄泉離開大陸移居香港，隨後於 1952 年前往法國巴黎闖蕩，啓開寬廣的藝術視野，當時結識「眼鏡蛇畫派」(CoBrA group) 藝術家與其交往如：阿雷欽斯基 (Pierre Alechinsky)、瓊恩 (Asger Jorn)、阿貝爾 (Karel Appel)，在巴黎與布魯塞爾的畫廊一同舉辦展覽。1958 年，丁雄

泉轉赴美國紐約藝壇發展，受到抽象表現主義的影響，繪畫表現手法顯著趨向更自由豪放，此時丁雄泉膽識才華逐漸形成，燦爛形色和筆觸尋找出語彙脈絡形成獨特的繪畫語言。按時序推衍來分析，丁雄泉經歷 50 至 70 年代時期，各種藝術流派如：新具象繪畫（Neo- Figurative）、超寫實藝術（Super Realism）、普普藝術（POP Art），觀念藝術（Conceptual Art）和極限藝術（Minimal Art）。顯然這些藝術流派，給予丁雄泉相當啓發和刺激，豐富的經歷引發他無限壯志，在畫壇上大大一闖蕩。

50 年代末，丁雄泉的繪畫作品展現濃烈的「性題材」，生命力熾熱的衝動，顯而易見，實乃引發自我原慾的視覺圖像。觀本展作品〈流星〉（A Meteor）與〈我的胃是烏雲〉（My Stomach is Dark Cloud），以雄壯濃烈黝黑的筆觸繪成象徵禁忌的圖騰（陽具），儼然從形體的桎梏中釋放出來，使得内心情感奔放一覽無遺。檢視當時盛行的藝術思潮「抽象表現主義」（abstract expressionism），丁雄泉的畫筆可謂與時代的節奏如此貼近，換言之，丁雄泉的繪畫順勢間接參與了以紐約為中心的抽象表現藝術運動風潮，他們透過線形和色彩以主觀方式來表達，而非直接描繪自然世界的物像，由於強調個人情緒和心理特徵而發展出形式主義的特色，在某種程度上突破了歐洲形式主義的侷限性。然而從心理學層面來分析丁雄泉創作的根源與動機，卻是與性本能的動力能量不無關係。佛洛伊德在〈性學三論〉中述及：「我們從其他的精神能量區分出性慾能量來，旨在表述如此的假設：機體的性過程使是經由特殊的化學變化，乃得之於營養歷程的，性興奮不僅來自於所謂的性部位，更來自於全身各器官。據此我們為自己提供了性慾能量的概念，我們稱其精神表現為自我原慾（ego-libido）……」。

丁雄泉〈愛〉壓克力、畫布·218×1000 cm·1999

藝術創作的終極目標，應該在超越視覺世界之後，能夠展現獨創的美感，以及顯示出令人愉悅的精神力量。丁雄泉的繪畫慾望是與生俱來的創作本能，他沒有學院的包袱，突圍禮教的束縛，全然不受世俗的約制，他自認為是座火山、一道強勁的瀑布、一陣狂風，總是不斷激動，不斷生長，熱熱的、動動的、情感的、顏色多至數十種，他創作揮毫的當下，總是跳進畫裡面，全身熱燙，猶如一束瀑布，一氣呵成，或像噴泉將酸甜苦辣一齊噴在藍色天空。無疑地，丁雄泉具備了先天稟賦的藝術創作渴求。佛洛伊德指出：原慾的概念，是一種多寡不定的力量，可以用來測量性興奮領域過程及其轉移，所謂原慾的轉移，即是描述以它的能量貫注對象時和質的變化。在心理學中，無論自我或本我，存在著一種可以轉移的中性能量，它可以與性衝動或毀滅衝動這兩種不同本能的性質結合在一起，並加強其總體的宣洩。性本能令人關注的是它的精神動力作用，亦即將性慾視為「快樂原則」驅使人創造力昂揚的一種潛在因素，藝術家的創作則以各種愛慾的形式表現出來。由此觀之，丁雄泉的繪畫行為乃可以通過脫離原定的性目標得到抒發，乃至進至昇華於藝術境界。

新具象表現時期

觀察現代藝術史的發展進程，20 世紀初，野獸主義的表現手法確實顛覆了既定的技術法則，野獸般狂暴濃烈的色彩相較於古典端莊的作品，顯得活潑生動且耐人尋味，尤其更符合現代人的生活節奏與時代的品味。野獸派藝術家綜合了後期印象派畫家塞尚、高更與梵谷的影響，並用解放形式的來表達觀念和情感，以純色來架構時間與空間感，並且強烈地呈現自然元素中的思維情緒，他們激起了根源於歐洲的中世紀文化（如彩繪玻璃）、拜占庭文化等，均為其美學新靈感 。丁雄泉於 50 年代先抵達法國巴黎，受到馬諦斯與表現主義的影響，初始以強烈衝動的粗獷表現出發，甚至以手代畫筆在畫布上塗抹，在鬆勁指尖投入心力，無不求其鮮活靈動。

丁雄泉在激情抽象的創作階段過後，繪畫的表現形式並沒有因而定型，他反而稍趨於穩健找尋更適切個人的視覺路徑，亦即在形象與非形象之間逐漸提煉個人的繪畫語言，這段時期的繪畫，他開始以人物與縱容豐盛的色彩反覆探索為對象，表現手法仍然貫徹筆意與氣勢撼動的速度前進，激情高亢宛

轉的詩畫共鳴，用以揮、灑、摔、線描、涓滴、潑灑和開闊的大塊面色調，例如展品：〈孔雀雌蕊〉（Peacock Pistil）、〈我要沐浴〉（I Going to Take Bath）、〈碧泉／夏〉（Foutain Blue/Summer）、〈脫褲迎夕陽〉（I Take off my Pants Facing Sunset），繽紛華麗躍動的色彩，展現藝術家率真而純粹的原形世界，而丁雄泉描繪出寧拙毋巧的女性造形，厚實的色彩隱含野性沉積的澀相，線條扭曲而間斷，視覺結構緊張，並帶有弦外之音的指涉，例如：〈小鳥夫人來晚餐〉（Eat Lady Bird Tonight）、〈獻慇勤〉（Kiss Ass）等畫作，這是丁雄泉從抽象表現主義過渡到新具象表現時期的蛻變過程。

自 70 年代以來，從抽象到具象的演變，丁雄泉的筆觸與手法漸趨流暢，並延續先前的性題材，本展展出畫作「愛我愛我」系列（Love me Love me Series），表現女性胴體嫵媚欲語還休的模樣，各種撩人性感的姿態，強烈予人視覺魅惑之張力，藝術家的創作能量潛藏於藝術與情色之間，挑戰觀者感官的欣賞尺度。1973 年 3 月，攝影家阮義中訪談丁雄泉[註1]，有十分偏鋒而深刻的對話。「阮：您在您的畫中畫些什麼東西進去？丁：吃喝嫖賭、酒色財氣，樣樣都來。喜怒哀樂、酸甜苦辣，樣樣都去。」質言之，這是源於生活感受表達出純然的繪畫生命，自然畫出生機盎然且風格明顯的作品。

墨線骨幹與色彩語彙

丁雄泉面對畫布，以生命的直覺傾瀉情感，他的畫布即展現其容貌與精神。

丁雄泉〈維納斯〉
壓克力、畫布・76×102 cm・1980

丁雄泉〈孔雀雌蕊〉
壓克力、畫布・127×155 cm・1966

在他的繪畫觀曾述及：「繪畫時千萬不要一邊畫一邊思索。在開始作畫的數週前，一定要先將生命、自然美麗和人類精神混和在一起，就是不動筆，你也已看到或體會到你所要看的東西了。你可以從一個陌生人的身上看出自然美的精神；更能從一面大白牆上看出一幅巨大的人類精神而讚美著生命的美麗。此時也不要畫，直到你的血液飛奔直升時，那時你會見畫不見筆，只見世界不見圖畫，只見愛不見自己……。」，此舉說明了丁雄泉在動筆之前，已然成竹在胸，才能單刀直入自在揮灑。

80年代以來，丁雄泉已經擺脫各種藝術流派的陰影，優游自在朝向以燦爛花卉掩映嬌媚仕女的繪畫，獨樹一幟成為象徵其藝術身分，此時期丁雄泉使用的媒材，主要仍以簡筆勾出形象再敷上豐富的色彩繪於宣紙，即使在旅行期間，丁雄泉甚至於下榻於飯店，也以大量輕便的宣紙創作不斷。1984年出版《採花大盜戲筆－宣紙繪畫》，主要以仕女、花卉與鸚鵡為要角，豐沛淋漓盡致的色調，堪稱集結了宣紙繪畫的集大成，令人激賞。

在丁雄泉的詩作〈四種我〉之三，有深刻入骨的自我描述：「一根草，一隻蚱蜢，一條鯨魚，一隻蝴蝶，一個洋蔥，一枚炸彈，混在一起像一個牛肉餅，加上一瓶醬油、一壺尿、一瓶威士忌，就這樣構成一個丁雄泉」，甘草式的謙卑與自我壓縮，如此近乎自我調侃戲謔的話語，同樣能彰顯存在的理由。從這樣天馬行空式的混同思路，也許就不難理解丁雄泉的繪畫內容與其傳達的精神。丁雄泉繪畫的迷人之處，在於飽含豐富的色感以及奔放閒適的筆勢，無論是描繪姿態撩撥的女性、花草、馬匹乃至於動物，昆蟲、花貓、馬、鸚鵡、蚱蜢、蝴蝶、蟋蟀等，乍看這些繪畫圖像，似乎溢滿形與色構成的畫

丁雄泉〈無題‧藍底黑美人〉壓克力、畫布‧218×1000 cm‧2000

面，但仔細觀看，以墨線勾勒為提振精神之骨幹，若隱若現於形形色色其間，它們具有共同的特質：輕盈、亮麗、多彩和來自現實語境的幽默感，彷彿是充滿萬紫千紅、繽紛醉人的詩情。

結語

丁雄泉既是畫家也是詩人，更是生活的美食主義者。他從自學努力勇闖國際藝壇到成功的傳奇畫家，可謂備嘗艱辛。1977 年，丁雄泉獲得古根漢紀念基金會的繪畫類獎助金。作品典藏於許多美術館與基金會，包括：舊金山現代美術館、古根漢美術館、紐約大都會博物館、倫敦泰德畫廊、巴黎東方藝術博物館、荷蘭阿姆斯特丹市立美術館、臺北市立美術館，以及上海美術館等。丁雄泉出版的詩集與專輯畫冊約有十三本之多，包括：《我的糞及我的愛情》（My Shit and My Love, 1961）、《一分人生》（One Cent Life, 1964）、《中國的月亮》（Chinese Moonlight, 1967）、《酸辣湯》（Hot

丁雄泉〈馬〉壓克力、水墨宣紙‧178×282 cm×3‧1980

丁雄泉〈六名女子與花〉壓克力、宣紙・144×362 cm・1990

and Sour Soup, 1969）、《綠了芭蕉》（Green Banana, 1971）、《早晨》（1974）、《遊山玩水》（Trip, 1974）、《紅唇》（1977）、《採花大盜戲筆—宣紙繪畫》（Walasse Ting- Rice Paper Paintings, 1984）、《藍天》（Blue Sky, 1993）、《夢》（Dream, 1995）等；其中《一分人生》於瑞士出版，由美國藝術家山姆・法蘭西斯（Sam Francis）編輯，內有六十一首詩，計有二十八位畫家的七十張石版畫，其中一百本以手抄紙精裝製成，每件版畫皆有畫家簽名，十分珍貴。

本展緣起自 2009 年和丁雄泉的女公子（Mia Ting）取得聯絡，確定於 2010 年 11 月下旬在臺北市立美術館舉行丁雄泉的大型個展，然而不幸的是，丁雄泉於 2010 年 5 月 17 日溘然逝世於紐約。因此，很遺憾本展由個展轉為丁雄泉的回顧展，亦可視為向藝術家於藝壇奮鬥的紀念致敬展。在策劃的過程中，感謝相關愛好丁雄泉作品的藝文界人士，提供許多珍貴的史實資料，使我們得以知悉藝術家的生平與創作背景，尤賴丁雄泉的女公子與公子（Jesse Ting）居間大力協助，並慷慨借展丁雄泉的精彩畫作，使展覽得以順利進行，謹此臺北市立美術館的策展團隊致上最誠摯的敬意。

註 1. 阮義忠訪丁雄泉訪問記，〈創世紀詩雜誌〉2010 年 9 月秋季號

劉耿一回顧展—生命感知與詠嘆

導言

台灣資深藝術家劉耿一（1938~）在創作中探索提煉藝術的本質，他是一位具有社會使命感的畫家，其人格特質，溫和內斂極富敏感性，追求理想和自律性強，其思想與繪畫充滿悲天憫人的情懷，在遼闊的天地之中，描寫人在大自然的和諧與矛盾，同時也反映了熱愛生活與藝術感知的溫情批判。本展探討劉耿一的創作歷程，從 60 年代至今持續不斷探討人生的意義，他以油畫和油性粉彩，刻劃關懷生命內在的真實性、社會激進風景，以及反思人與土地家園若即若離的迷惘情境，堅毅執著的表現，喜愛寧靜、歌詠自然田園與慨嘆生命之無常。為策辦劉耿一的回顧展，在 2010 年 8 月 8 日，我專程至高雄鳳山劉耿一先生的工作室拜訪，藝術家侃侃而談其藝術理想，開闊的胸懷伴隨和藹可親的笑容，令人感受到畫家真摯的性情表露無疑，繪畫作品與設計造形家具分別置於數間工作室，條理分明，井然有序，訪談過程十分愉快。

臺北市立美術館策劃「劉耿一回顧展—生命感知與詠嘆」，主要側重全面探討劉耿一的藝術創作風貌。為深入瞭解研究劉耿一之繪畫歷程，於是在眾多畫作之中，精選代表作品，從 60 年代時期的〈月〉（Moon）、〈自畫像〉（Self-Portrait）、〈思〉（Comtemplation）、〈微光〉（Dim Light）、到 2010 年最新力作〈日與夜〉（Day and Night）、〈半夜的訪客〉（The Visitor at Midnight）、〈自由的飛翔（雙聯畫）〉（Liberty（diptych）），尤其晚近十年旅居紐西蘭的生活與創作經驗，他更感受到藝術家的身分認同與文化衝擊。同時本館也邀請中央研究院歷史語言研究所（The Institute of History and Philology of Academia Sinica）顏娟英研究員撰文〈時光的回顧—跨越生與死的創作〉探討劉耿一的藝術發展歷程，顏娟英教授的研究領域為台灣美術，尤其長期關注與研究劉耿一的繪畫，其文章深入剖析詳實的內容，為本展增添精彩篇章。再者有關本展展品與空間的展示結構與配置，展出近六十件畫作，以及數十件手工製作的家具「構成系列」（Composition series），感性的繪畫與理性的手感家具，展現劉耿一創作各時期繪畫語言及設計巧思之藝術風貌。

劉耿一，1938 年生於東京，1946 年返台定居，其繪畫受父親劉啟祥啟蒙而走上藝術之途，迄今長達五十年之久，他藉由繪畫、造形木作與書寫，來觀

劉耿一〈廟內〉油彩、畫布．91×72.7 cm．1963

劉耿一〈竹雞和靜物〉
油彩、畫布．72.8×60.5 cm．1967

照思索台灣社會現實和自然風貌。劉耿一是位多愁善感的藝術家，他描寫悲歡離合的題材，無論是人物、自然景觀或建築物，皆賦有欲語還休與模糊圖像的特質，既是睥睨觀察人間世的視角，亦為反映藝術家心靈世界真實的生活感知。從劉耿一的作品發展脈絡分析視覺語言，有數個面向包括：內蘊煥發光芒、頌揚自然原鄉、社會激情圖像、反思身分與認同，以及藝術設計與手感巧思；其中劉耿一親手設計製作的椅子，是藝術家思量將藝術融入生活機能，展現理想品味且充滿美感意識的具體呈現。

內蘊煥發光芒

1957 年，劉耿一隨父親習畫，之後試煉技藝，參加各種美術競賽，在 1962 年榮獲台陽展「台陽賞」及全省美展優選，並且在高雄市「台灣新聞報畫廊」舉辦首次個展，從此啟開藝術之旅。劉耿一初期的作品，觀其表現手法及畫面的氛圍，顯見承襲父親以及受到印象派的影響其來有自，不可謂不大。回溯 20 世紀初的印象派，最大的特點是探索光與色的關係，印象派畫家，從室內到戶外面對自然及物象寫生，捕捉剎那即永恆的靈光，他們描寫物體，透過光源賦予物體隱約的感覺，而不再侷限於形的絕對界限，可謂顛覆過去的視覺經驗，既是情感之映照，亦為實證科學之延伸。印象派跨越時空在台灣輾轉發展，形成折衷體會概念式的泛印象派，繪畫從客觀物象形成主觀視景，在形式上臆測光的層次來表現物象。台灣現代美術發展的時代背景，從 50 年代為檢視起點，從日治時期形成的「新美術運動」

當中，值得關注的轉變現象，是畫家接近物象面對客觀題材寫生，這種創作方式迴異於以往的臨摩傳習，無論是西方油畫或是東洋膠彩畫，皆以寫生描繪自身及週遭的生活景象，俯拾即景表現親切的題材，例如：人物、婦女、屋舍、舊建築、靜物、田野風光等題材，直接成為畫家融入生活創作的紮實脈動中。本次展出劉耿一最早的一件繪畫〈月〉作於 1960 年，一輪似有若無的月色懸掛於湖邊接近山巔之上，苦澀凝重的筆觸籠罩整體微暗的山景中，反映了劉耿一當時創作的心情寫照，此即畫家的主觀情感投射於大自然天地的視覺變化，而非一成不變再現自然。再看作品〈思〉與〈微光〉，人在空間之中，來自於相異視角的光源，透視光與景物微妙的轉變，是最明顯探索光與色的躍動關係，他試圖以虔敬的心情轉化為天啓聖靈之光，充滿光感知的語境。換言之，經由人自身內蘊沉思冥想化為永恆之光。劉耿一另一件繪畫作於 1967 年的〈竹雞和靜物〉，畫面筆觸積鬱渾厚肌理的質感，磚紅色調的竹雞懸吊與瓶子突出於凝重金黃色調隱約可辨識的形象，具有濃烈的象徵祭壇儀式，或可視為畫家探討死亡課題的濫觴。

頌揚自然原鄉

1969 年，是劉耿一創作生涯的另一次轉捩點，他毅然決然遠離塵囂，從高雄市遷居至屏東恆春，倘佯在鄉野的懷抱裡，展開了人生另一階段的沉潛與思考。這段時期劉耿一仍然延續之前的創作，並任教於恆春國中擔任工藝課程，此時特別對於製作木器、家具產生濃厚的興趣，逐培養出雕塑造形木作的立體作品。在劉耿一創作的同時，也以文字紀錄了他的開闊志氣，在其著作《由夢幻到真實》恆春篇述及：個人生活的空間，有屬於地理上的領域，但心靈的世界，希望是沒有隔閡，沒有界限的劃分。想來存在這世界上所有美好的事物，只能提供給心中沒有藩籬的人去享有。據此劉耿一作為一位有思想的畫家，不僅深自期許敞開胸襟，而且要鼓起勇氣從自己的土地融和各種文化。

70 年代初，台灣因時代政經文化遭到無情的衝擊，藝術文化界，面對國家在外交上的挫敗而深刻反省，美術的創作者，除了極力排拒盲目跟隨西方現代主義，更積極反思追求象徵草根性的美學觀。回歸鄉土主義論點謂：鄉土即是忠於生活、土地，以及揭露刻劃真實的社會關懷，藝術表現應以具體、敏

感於生活息息相關的內容，亦即向泥土紮根的台灣觀點。凝視鄉土的題材成為創作者追求的標竿。彼時縱然劉耿一隱居於台灣南端恆春，其敏感的思緒想必也感受到台灣意識中的鄉土運動。劉耿一以寧靜澹泊之心描寫〈白壁〉（1971）與〈門〉（1972），關注平常易被忽略的建築角落，挹注畫家心靈的真實情感，就某種程度而言，似乎也呼應了鄉土意識的思潮脈動。十年在鄉間的光陰，劉耿一磨鍊心志，同時蘊釀積蓄更豐富的創作能量，直到1981年，他辭去教職，移居高雄市，成為專職畫家，那股深層強勁澎湃的力量，使得以源源不絕豁然開朗，逐漸揮灑大放異彩。

社會激情圖像

生命歷程何其珍貴，從愉悅到悲愴乃至死亡，是人類無法避免的過程，然而藝術家以畫筆呈現死亡或悲傷事件的視覺圖像，確是一項挑戰視覺禁忌的行為，但卻能激起觀者的心理迴盪。原因在於普遍大眾難以接受如此沉重的真實，如果能夠藉著瞭解死亡而免除對它不必要的恐懼，那麼人將會變得更有勇氣，使生命力的開展得以發揮得更淋漓盡致。在80至90年代期間，劉耿一的繪畫內容有了進一步的發展，從頌揚自然景物擴展到關注社會激情層面，尤其反映在政治、環境保護乃至苦難與生存空間與死亡的課題。劉耿一的繪畫描寫與死亡有關的議題如：〈葬禮〉、〈死亡的行進〉與〈黑色十字架〉。送葬禮儀是人生的最終旅程，它揭露死亡的面紗，莊嚴與蕭瑟肅穆的氣氛瀰漫整個畫面，令觀者震懾產生無以名狀的人生唱嘆。

事實上，死亡乃是孕育生命的另一個起點。在我們的生活當中，藝術家以生命投入創作，為傳達其藝術理想，甚至殫精竭慮，全力以赴。是以面對死亡，尤其必須抱持超越平常心態的勇氣。劉耿一面對社會環境的各種天災、人禍、哀傷等現象，埋藏在內心的情緒翻騰之後，以生動的彩繪表現出深沉的詠嘆。觀〈哭泣的黎明〉，畫面中的人雙手抱持垂死的新生嬰兒，人的表情悲切吶喊，佇立在湛藍的時空中，表現出鮮明而控訴的反動意識。這段時期，劉耿一的繪畫情愫，在樸實中隱含鬱悶情結、鮮明與灰暗引領騷動，他以其藝術感知，將悲傷與忿怒轉化為強而有力的視覺圖像，表達了畫家對世界，以及現實人生的理解和感受。

劉耿一〈紅衣〉
油彩、畫布・117×78 cm・1985

劉耿一〈哭泣的黎明〉
油彩、畫布・162.2×130.3 cm・1996

反思身分與認同

「自畫像」是畫家自我審視內在與外表的深層表現，藝術家的人格特質，靈敏善感，在畫布上凝視剖析自我，觀察反省自己內心深處的困窘、挫折、痛苦與磨難，藉由畫筆緩緩釋放受壓抑的情感，具有舒解療癒的效能。從本次精選劉耿一的展品，就整體展品而言，自畫像、人物、妻子畫像、家族群像，具有相當的比重，然而這也是劉耿一始終圍繞探討的課題，從早期年輕到近期，各個時期不同階段，既是個人生命底層的沉思與吟誦，自然也在探索過程衍生其視覺語言的精華部分。探源劉耿一的人生哲學與藝術背景，有其雙重血緣的民族特質，而這也是劉耿一創作時不間斷質問自身與土地的因緣。由於劉耿一出生於日本，童年時期又歷經第二次大戰的洗禮，以及戰後隨父親返回台灣的歲月，必須調適數種語言（台灣話、國語與日語）的轉換，在時代、人和土地與環境交織的文化血緣裡成長。讀〈從日到夜（雙聯畫）〉畫面背景中的方位指標，書寫 TAIWAN 與 JAPAN 文字印記圖像，確有幾分微妙的身分與根源認同歸屬之叩問與迷茫。

劉耿一在創作隨筆述及：「時常地看著自己，蹙眉支額苦思，絞盡了腦汁，為著面臨的一項抉擇，尋求合理的依據，以便於貫徹執行。」，顯然藝術家常常陷入思考的情境，在不同年齡正視自己的容顏，刻劃時光與歲月的流逝，透露出相異的人生歷練及況味；比較對照 1963 年的〈自畫像〉與 2002 年〈沉思的重奏〉雙聯畫，前者以強烈的光影透視畫家的心靈深處，後者畫面以手按捺臉部，呈現若有所思的困惑狀態，然而不變的基調則是筆法表現仍是一貫處於模糊曖昧的氣氛裡。劉耿一的自我畫像，早期一系列以油畫和油性粉彩為材料所繪製的咖啡色調作品，傳達出畫家追求生命底層的光輝。劉耿一畫作衷情以自我或妻子及親人為探討對象，他們往往被書寫成若隱若現的形象，使人感受到內斂沉靜如謎樣般的詩情畫意；其容貌消融在層層交疊的色彩肌理中，或撕裂吶喊、激昂表現出溫和並帶有堅韌的批判精神。劉耿一畫中的人物肖像，經常呈現閉目涵養心中耿直之氣概，猶如坐禪定中的先行者，在洞察先機的彈指尖，揮灑出的最大的創作能量。

藝術設計與手感巧思

藝術與設計，有其獨特不斷自我更新的特質，它會依循自身的需求，將作品根據某種想法、意象或物件予以形式化。因此，所有的創作都表現於實體上，在藝術與設計領域裡時而相輔相成共生援引，儘管當中與形式的關係或遠或近，但最終仍造就了有用形式中造形語言的良性循環。一般而言，設計常被視為造形、美學與機能的結合，而藝術則不須理會溝通與實用的需求。然而在今日，藝術家介入設計製作的作品，卻散發出一種完美的光環。劉耿一的創作展現多才多藝的能力，他以繪畫表達感性的內在需求，並以理性的思維，研究探索造形木作，透過精巧的手藝進行轉化，將各種原生不羈的素材，賦予新的造形生命。藝術家的創意注入媒材轉變成他所掌握的理性形式而獲得生命，如此的創作過程不只是藝術的本質（例如：米開朗基羅對雕塑的概念），也是工業產品和知名手工藝品的核心精神。

劉耿一自 70 年代初開始進行造形木作的創作與實驗，除了繪畫表現抒發情懷，顯然造形木作已成為其投入生命創作不可分割的重要部分。據此本展精選劉耿一的造形木作「構成」系列及其組件：原木紋理及溫暖的色澤，簡潔的造形與精準榫接構成優美機能的椅子，其間包含可視的與隱形（抽象思維）

的設計等各種內涵，從虛擬想像到真實的空間，充滿作者的巧思與手感辛勤的勞動精神。據劉耿一表示：在他的腦海裡充滿千百種椅子精靈不斷地翻騰，在創作慾望的驅使下，自覺意識牽引果敢的動能付諸實現，為力求達到藝術與生命融合的理想境界。

本展「劉耿一回顧展—生命感知與詠嘆」，研究關注的焦點，正是繪畫與造形構成的視覺語言，這不僅同樣出現於物質文化裡，更是展現在劉耿一的藝術作品當中。在台灣現代藝術的發展脈絡，前瞻性思考且具現於手感巧思的優質作品，一直占有舉足輕重的地位，其出發點源自於一種嘗試，試圖根據理性的原則，來賦予現實某種象徵形式，或者在繪畫、雕塑家具的空間之中，鑲入了藝術與設計的座標之上。檢視劉耿一的作品，兼具藝術理想、嫻熟技藝與積累的實務經驗，我們可以判讀劉耿一遊走於藝術與實用之間的交互混種領域。無疑地，他的終極目標在於，透過各種形式來表現其生命感知與詠嘆的美學觀。

劉耿一〈構成 '94-D〉
台灣櫸木、黑檀木・88.2×54.5×46 cm・1994

劉耿一〈'00-7〉
柚木・87×4.7×70.3 cm・2000

陳世明・縱探語境—形色光影在空間組構

導言

藝術家創造時代之圖像，象徵鮮明的氛圍，不同的時代氣息也蘊育著各世代藝術家的創作靈感。觀台灣現代美術的發展歷程，從 70 年代末到 80 年代初，有兩股陣勢潮流會集於台灣藝壇的重要紀實：其一是留學歐美的青年藝術家紛紛學成歸國，在台灣持續創作深耕；其二是台灣於北中南陸續建立美術館，促使舉辦展覽逐漸蔚為風氣，自然帶動藝術與生活的自覺活絡與欣欣向榮。

藝術家陳世明於 1977 年自西班牙返台，之後崛起於 80 年代的台灣藝壇，他的抽象構成繪畫蛻變於紮實的具象寫實繪畫，以及物我凝視心靈淬鍊之體悟，從具象轉變至抽象，其間有一段漫長的心路歷程，甚至是一種內在需求的轉化，質言之，陳世明的繪畫反映其藝術哲學與修行導出的視覺語言。近年來，陳世明潛心探討繪畫空間延展的可能性，他以大量的攝影為媒介，拍自然到都會的片斷隨想，重新組構成綿密的萬象空間，影像互相交織疊嶂，表現影像千層的繪畫性，這些穿越時空的攝影繪畫，敏銳詮釋了藝術本質與感知幻覺的當代視野。

北美館策辦「陳世明—縱探語境」展，為探索解析陳世明的藝術視界，以及其深層的形式思維及組構美學觀。本展作品選自 1979 年至 2011 年期間之作，展覽品以自然、景物、建築、都會風尚等題材，包含素描、水墨、複合媒材及數位輸出於畫布，計有四十九（組）件，特別是近期的作品表現得十分絢爛變幻多彩，相較於以前極限的畫作，有相當大的差異，但視覺語言卻更為豐盛迷人，在心境上顯現出年輕的亮麗活潑，似乎從出世再重返塵緣。陳世明從生活週遭找尋親切的題材，信手點撥轉化為豐盛多變的形式內容，嶄新的深密語境，頗令人驚艷其風格丕變，值得深入探索。

少年立定志向學美術

1948 年，陳世明生於彰化，對於圖畫具有天生的敏感度，在少年時期一心一意想學畫，如此專注的信念從未動搖過，同時他坦言很幸運，由於父母親開明的作風，使其得以實現邁向美術的唯一志趣。如同其他藝術家，他也喜歡

漫畫中的人物圖像，也接觸過書法與水墨畫。陳世明初次在彰化縣溪州鄉民眾服務站舉辦的「台糖員工美展」，看到真實的畫作卻是水彩：描寫一株檳榔樹的樹幹插枝攀於牆壁，透過光影投射映照產生變化，讓他十分心動而嚮往之，這是光影在圖畫中的變化吸引了他的目光，也潛伏萌生致使日後專心研究繪畫與光影之關係。

中學時期，陳世明對追求繪畫的學習的渴望傾向與日俱增，值得一提的是，當時他不辭勞苦騎腳踏車至任教於西螺高中的陳誠老師處學習素描、水彩等等，因而得以考取國立藝專。他甚至遠道從彰化至台北參加救國團舉辦的「美術戰鬥營」密集教學課程研習實物寫生，以滿足其畫圖慾望之渴求。1967年，陳世明終於得償宿願進入當時的國立藝專，正式開始學院訓練旅程，在這段期間，陳世明除了受教於李澤藩、洪瑞麟、楊三郎、李梅樹及陳景容等前輩美術教師，而重要的是他開始思索東、西方的繪畫問題，尤其是畫面的變化與結構，線性與量體性之不同切入的觀點思維，乃至於產生迥然不同的視覺圖像，直到陳世明前往西班牙深造始深入如何觀察、練習、比較、組構，進而表現在創作上，關於繪畫的疑惑，始逐漸獲得解答的方向。

西班牙習藝與生命突變啟發

「我之所以前往西班牙求學，最大的願望是親睹西方繪畫的經典原作。」陳世明如是說。陳世明藝專畢業之後，受到前輩畫家的鼓勵，曾經思索嚮往到日本留學，但是經濟條件不允許，適巧西班牙由教會主辦前往留學的考試審核，在很短的時間內，陳世明拼命讀西班牙文，於是順利通過留學考試。陳世明初抵西班牙，次日在晨曦朦朧的情景，抱著興奮的心情行走在街坊往前尋找仔細觀察，首先看到第一件西洋藝術原作，是在醫院內的馬賽克壁畫和家具店裡的絹印畫，至今仍然印象十分深刻。

陳世明進入馬德里聖費南多高等美術學院研究，雖然當時學風保守，然而根深蒂固的傳統繪畫，仍有相當值得可取之處，他直探西方繪畫體系傳承的精神，因而對傳統繪畫技藝有深刻的體認，乃至儘可能吸納豐富的養分，陳世明從歐洲學院派的教學觀念比照在台灣藝專所承襲的日式教學觀念方向，體會到兩種系統的迥然不同，也從相異的比照中慢慢抽取自我的方式，以及培

養進一步自我開發學習的路子。事實上，藝術創作者，不論留學去哪一個國家要取的「經」，並不在於那張文憑，而是在於製造從教育系統文化衝突的差別中刺激自己反思的岐路，既非拋棄在台灣所受基礎藝術教育的根基，也不能全盤接受異國藝術學院的改造，只能說在多元的振盪之下，使自己試煉得更茁壯。

70 年的西班牙藝壇，在抽象與具象寫實領域中，陳世明舉出重要而深具影響力的藝術家，包括：擅長寫實的羅培茲（A. López García）、達比埃（A. Tàpies）創造材質之隱喻、米羅的有機抽象繪畫；陳世明特別談到羅培茲面對物象專注描寫人與外在世界的現場對話，幾乎臻於物我相融的無我之境，其整個創作過程即為作品的一部分，猶如東方藝術家構思描寫山水畫之前，為獲致寫實形貌之精神，將自身投入臥遊飽灠山川實景之中，充份體驗人與自然契合的關係，顯然羅培茲對物象崇敬的創作態度，深刻影響陳世明日後持續對具象繪畫的表現與探索。此外，他認為達比埃喜愛東方的哲學思想觀，其抽象繪畫的精神性與東方的思維不謀而合，畫面透過強而堅實的書寫造形能力，以及決定性的符號與準確的結構，表現無止盡的想像空間。米羅以點、線、面的變化組構，開發有機的符號，形成獨創的藝術語言。這些西班牙藝術大師給予陳世明相當啟發，開拓他進步找到適合自己的創作方向。

回顧 1977 年，陳世明結束了西班牙學習，赴紐約視覺藝術學院進修，在此時傳來父親壯年猝逝消息，使他深陷於有感生命無常與真義何在之苦思，這生命之突變給予陳世明強烈震撼，就這樣沉溺苦思一直困惑了他七年。

體現具象與抽象語言之內涵

與陳世明談藝術是令人精神振奮愉悅的，有許多晚他一輩的藝術家都有此感受，儘管陳世明平日予人的感覺似乎是剛毅溫文木訥且極為內斂的個性，當談他的藝術觀時，卻侃侃而談陳述清晰的藝術見解，他不再像平日貫常的靦腆表情，而充分展現了懷抱藝術的理想性格。陳世明的藝術核心觀點，概言之：「形色材質在空間的組構」。他一語點出了追求造形藝術的關鍵試煉精髓，無疑地，形色材質與空間的關係既是創意生成圖像，更是被閱讀的語言，藝術家對物體的觀察與判斷，包括：圖像表現的內涵，從這裡到那裡，

如何表達清楚？美的原則如：反複、均衡、比例、對稱、單純、律動，以及光影的變化，無論是探討具象或抽象形式，在消費文明的社會找尋新造形的可能性，讓形的經驗增長擴大，使成為建構視覺上有創意的空間。西方看待立體的關係，在於物體呈現的表情，來自於光源，因此認識光源投射於物體產生的各種變化，被視為造形藝術的首要課題。

抽象構成繪畫是非再現自然的藝術，它自身為一種語言系統，透過藝術家觀察凝視對象進行提煉概括，以細膩的心手相應傳達明暗、光影的關係，尤其針對造形的判斷與取捨，更是畫家應具備的基本素養，而比例的完美、賦予色彩無窮變化，以及空間結構的氛圍，這些都是必須被閱讀且是獨一無二的要素。

抽象構成藝術在陳世明的觀念中認為：空間是重要的課題，空間何以能建立架構？西方的空間是透視的，外形與框只是一種幻覺，其屬性是由幾何、符號、筆觸、材質、組構成繪畫，亦即空間為視覺語言的舞台。畫家必須具備「現場」學習閱讀圖像的能力與好奇發現的喜悅，因為「現場」即原點，是開拓視覺經驗的不二門法則，經由圖像語言經驗與外在世界產生聯繫，是以圖像閱讀在美學上有絕對的需要。抽象構成繪畫以幾何元素，直覺判斷導出實質的空間，但如何正確、無疑、肯定詮釋作品則是關鍵轉捩點，其決定來自於不斷地自我開發，始能化繁為簡以簡馭繁表現實質的繪畫空間；「沒

陳世明〈影〉鉛筆素描、紙．72×200 cm．1979

陳世明〈法〉壓克力、畫布・214×198 cm・1991

陳世明〈黑白之間〉
壓克力、畫布・210×122.5 cm・1992

有自信」或「優柔寡斷」是無法描繪幾何抽象的。陳世明斬釘截鐵強調畫家主觀絕對的創作意圖。幾何抽象的形成是源於生活歷練中的精神品質，亦為內在最深的篤定，甚至超越造形意志，它是一種精神信仰，對本心的肯定，你必須賦予作品力量，使喚起至高無上的美感，創作者幾何的純度等同於生命的純度，內心必須有相同的對應，此即心靈的對應與鏡射，讓精神耀動再提昇，以此回應生活中的食、衣、住、行等實用物件乃至於建築物皆有其脈絡可尋，例如：器皿組構的造形，呈現單純比例的美感，亦可稱為廣義的幾何，而能夠在生活中展現精緻品味的，實來自於變化無窮的視覺語言。當我們欣賞一幅畫作，容易被作品喧囂的敘述性故事所蒙蔽，而忽略了圖像本身的語言，殊不知閱讀檢視圖像的重點應從畫家對於：形的選擇、慣用的結構、光源分布之輕重疏密，以及運用色彩的韻律節奏等線索進行解讀剖析，特別是賞析抽象構成繪畫，假若捨棄這些觀看的路徑與視窗，實難以進入圖像語言的精微境界。

澄懷觀道寧靜致藝之思維

陳世明內向好深思的個性，使他面對事物都從較深入潛在內面去全心感受，這是藝術家敏銳易感的特質，使各種生命中本是無常但又是大輪轉中之常的變遷，給予他較之平常人更苦楚、更深沉的刺激。而不迴避、不討巧、不逃逸於自身真正面對的沼澤，讓自己深深陷下去品味生命所有的苦汁，如此鑽牛角尖的細膩心思，亦為陳世明自我體悟淬鍊的修行方式

之一。就像人類對於感官反應的強弱，每個人承受力不同，並非在於刺激強弱的本身，而在於相對感受主體承受刺激的反作用力，可稱之為敏感度或抗壓力，若思索千千萬不同的人生活在地球上，有人對於生死殺戮或發生自身或加之他人可以安然處之，但也有悲憫不能自己。以現代人生存之世界，生命層面更加複雜，藝術反映人生，藝術家也如同一般現代人承受著現實成層面、物質、記憶、時間、焦慮……種種考驗。繪畫技藝與視覺美學本身對陳世明來說，已非關注的焦點，他層層剝向內在反躬自省，發現人生基調最重要兩大主軸是「藝術」與「生命」，但是沒有生命或無法釐清生命的含義之前，他又無法進行創作，於是花了相當時間去思考，甚至近乎宗教情懷地去追尋。

在千禧年之前，陳世明的作品有兩大脈絡：其一為具象鉛筆素描，他對素描具有獨到的見解與偏愛，觀察力集中於心靜物我契合關係的創作態度，呈現出能見與所見且細膩又準確之節奏感，其創作過程：觀察→心靈→體驗，在他的寫實作品上卻能表現出強烈抽象時間原素的特質。他用鉛筆的在紙上畫出水石或植物，心境空淨形象單純，在一個寂淨空無當中出現每一筆都是需要專注的描寫能力，鉛筆能夠非常精準、極致的描寫清雅的物形。本次展覽選出數件鉛筆素描代表作品，包含長達 9 公尺半的〈1996/1/1〉、〈一支獨秀〉、〈影〉，其中 1979 年作的〈影〉，描寫兩塊石板介於小草植物之間，兩者似乎沉浸於水波蕩漾光影映照其間，樸素單色細膩的痕跡，充滿流動與光感知的語境。1996 年作的〈1996/1/1〉長卷素描，描寫數種植物聚集包含：野芋葉、竹子與竹葉、蓮花、芒草、樹枝、竹筍等，陳世明以溫和素淨的筆意描寫虛實、光影相生，烘托出輕盈半透明的氣氛，整體意象展現大自然生態的茂盛與消長榮枯，堪稱的賦予植物深邃情感之寓言，同時亦可視為在自然文化積澱及現實中探索視覺的新空間。

其二為抽象構成系列繪畫，以幾何原色塊組合構成主體畫面，簡約明朗的色相，其間輔以拼貼材質，1991 年〈法〉（Karma），試觀其中：長條色垂直線條狀分布於畫面兩側，中央置放紅色細長矩形，左右對稱的弧形光環，猶如聖像原型的組合，而甩滴筆觸邊緣明顯滲出感性呼吸的情感，在凹凸視覺圖像的變化中，牽引觀者想像追溯源遠流長之意象。又如 2000 年作的〈綠〉（Green），以大塊面為基底，藍、黃、紅不同大小色塊構成，畫面中間分別

兼具感性揮毫的自動性書寫筆觸，左方置長形條狀刻度，具有極限美感之意味。陳世明於創作自述提及：「……繪畫將成為畫者之心，無論是概念、見解、想像、期待、慾望或心結，呈現出來的圖像，與其說是物體，不如說是畫者內心的圖像。」註一；整體而言，這些畫作表現了抽象構成的絕對意念，而陳世明似乎在質疑生命的困惑之後，重新思考創作這一系列偏向理性思考的繪畫。2000 年，陳世明在誠品畫廊展出「真相大白」（The Truth Revealed）系列作品，表現似乎幾近於無言的狀態，從畫面上空無圖像之判讀，顯然是內心空淨的投射，他將個人思維與研究心得完整呈現，極限的白色畫作裝置於空間展場，且在展覽專輯中論述深層剖析，令人印象深刻。以「白色」詮釋各個層面，從畫面白→物質白→生活白→意念符號，歷經研修沉澱體悟不變之真相。陳世明回溯該展提及「『真相大白』主要探討『能見』與『所見』的關係，人的一生不免要閱讀，從閱讀大自然，讀人、讀心、讀書、讀畫，看電視到上網。而我那段時間關注的是如何閱讀本心認識自己，向內默照平靜的心，投射在畫面的真相即清淨本心，『真相大白』的展覽與論述，就是在表達這種心境」。然而令人感到訝異的是，「真相大白」系列作品，其空靈意境的表現，致使陳世明再度陷入將近十年的思考與試煉。

形色光影在空間組構

陳世明漫長十年的潛伏，仍然孜孜不倦為生活努力，對於創作之事已抱持隨緣的態度。陳世明在 2004 年，緣起於友人贈送小型數位相機和 Video，他從此開啟了用相機當作畫筆，以影像寫日記紀錄心情的新頁。陳世明在每一次發表作品的心情與態度，極富爆發力之能量，就如同浴火重生般的突圍，每一件作品皆由數十張照片至數百張照片組構而成，縱深探索時間與空間的延異。

蘇珊・宋妲（Susan Sontag）《論攝影》（On Photography）：「攝影圖像建構了一種新的理念。一張照片是時間和空間薄薄的一個介面。在一個攝影圖像組成的世界裡，所有的架構都是主觀的臆測，在這個世界裡的任何事物都可以被其他事物分割、剝離。因此，針對主題構圖另闢蹊徑，乃至關重要。」註二。陳世明藉由相機凝結外在世界形貌的方法，試圖連結個體及重組，找出新的形式與圖像結構，他關懷生活環境及微妙的景觀點滴，並以研究稍縱

陳世明〈光的律動 3090〉
影像輸出於畫布・198×144 cm・2011

即逝的動態，和各種光影效果，創造了一種對於「片斷」組構的偏愛。事實
上，陳世明積累數年的攝影繪畫作品，在反覆實驗過程中，必然衍生出新的
視覺秩序，而新的視覺秩序乃是先前繪畫語言的延伸，亦即他的鉛筆素描與
抽象構成繪畫。

繪畫表現形色光影在空間的組構，而攝影則進一步強化了形色「光影」在空
間的變異，攝影雖少了筆觸卻更迅捷捕捉到當下容易忽略的現實題材。本展
作品以形式內容可分為：自然、景物、建築、都會風尚，從構圖上分析，這
些作品介於可辨識形象與幾何構成抽象之間，分別以圓形、橢圓形、三角形
、方形以及不規則造形呈現，形和色融為一體，光影穿越其間，多彩躍動而
明亮的圖像，充滿達觀愉悅的心境，令人感受到燦爛奪目的語境。〈光的律
動 3090〉與〈遊 3087〉，小草的生命力凝聚於牆面，被置於方格分割空間，
細緻豐富的物象層層疊疊，造成形色光影高反差對照，透光的視窗顯然是聚
焦的亮點。〈氣動 3256〉以黑白大片葉與綠色密林為背景，並以書寫大筆
觸的飛白痕跡介入其間，陳世明顯然是延續書寫「氣動寫形」系列的餘韻。

陳世明〈高架橋 3263〉．影像輸出於畫布．108×143 cm．2011

圓形系列有〈氣韻 3231〉、〈圓舞曲 3385〉、〈森森羅列 3387〉與〈聚集 3367〉，以複數圓形為核心，植物、種子、樹葉充塞其中，瑰麗的色彩與光影相互輝映，每一個圓筒內可視為單獨的小宇宙。〈星球 3101〉植物蛻變為星球，飄浮於浪漫的竹林空間之中，這一類作品儼然是鉛筆素描植物的再探討。

陳世明拍攝建築與城市的容貌，揭露各種公共空間機能的相異視角，並點出城市的表面與內涵、光鮮燦爛與灰暗疏離。觀〈都會 3208〉匯集高樓、人行道、樓梯、櫥窗、廣告看板以及捷運車輛等景觀，頗具思考整體城市的意象。〈空巷 3221〉是一件獨特的作品，以仰角拍攝街頭巷道，直指天空，彷彿觀測我們置身於城市的紋理之中，作品由狹長的五個部分組成不規則外形，呼應了巷道往往呈現一線天的視覺奇觀。〈高架橋 3263〉，畫面以仰望高架橋為基底，方形透明色塊縱橫交錯於高架橋造形之間，轉變為律動天成的抽象構成作品。〈黃葉 3321〉灰色水泥地介於自然與人工形成的肌理，黃葉與小草掉落其間，顯得特別亮麗醒目。〈併立 3132〉，以水泥牆與建築景觀，豎起兩道城市中的紀念碑。從陳世明的藝術思想與人生觀有澄明縱深的表現與剖析，這些攝影、繪畫反映了陳世明現階段之心境投射，以及當下心靈凝視直觀自省之全然寫照。

註 1.〈陳世明〉，誠品畫廊，1992
註 2.〈論攝影〉蘇珊 ‧ 宋妲 著，黃翰荻譯 唐山出版社 1997

非形之形—台灣抽象藝術

導言

視覺形象可分為自然形象與非自然形象，透過藝術家的技藝表現形式，使得造形世界愈來愈豐盛可觀。非形之形，意旨非自然形象的理念，強調造形在生命裡往往不安定游移，它處於不斷地流轉、變異，潛藏於試煉的迷宮中，尤其在藝術家的心智空間都有新詮釋的可能性，非形之形的誕生，不僅是生命理念的傳達意象，更是觸及直覺、想像、記憶、物質、時間、空間等多元課題。

20 世紀初，自現代藝術發展以來，藝術家們除了持續探究自然世界的形貌，然有些藝術家卻認為具象繪畫似乎難以滿足心靈原鄉的渴求，於是開創了抽象藝術的路徑，乃至於在藝術表現方式上，形成具象與抽象之重要分野，對於傳統觀看藝術的角度而言，無疑地，抽象藝術是一項劃時代的視覺衝擊與突破。藝術家完全打破了藝術原先強調主題寫實再現的規範，亦即將藝術的基本要素：點、線條、色彩、肌理本身做為具有獨立意義的元素，透過創作思維進行組構，並賦予人文涵養經驗，然而抽象形式跟以往截然不同之處在於：反動了藝術必須具有可以辨識形象的藩籬，因而使探索抽象藝術者找到了新的發展天地。

整體而言，抽象藝術體系的發展背景，又可分為理性的抽象表現與感性抒情的表現，前者多半以嚴謹的幾何圖形與豐富的色彩變化，衍生出繪畫本身的訊息，假若從形式內容觀點而言，它比較傾向於思考與構成理念之探索；抒情抽象藝術，則以主觀豐沛的情感宣洩於畫面上，甚至於在潛意識裡挖掘藝術語言的可能性。自 60 年代以來，台灣抽象藝術的發展，逐漸形成抽象體系，值得深入研究探索。本展由北美館策展，邀請台灣各個世代抽象藝術家的繪畫與雕塑，從李仲生到吳東龍，其中包括感性繪畫傾向：蕭勤、江賢二、楊識宏、陳正雄、黃銘哲、葉竹盛、賴純純、曲德義、陳聖頌、薛保瑕、林兆藏、林鴻文、陶文岳、董心如。理性繪畫傾向：林壽宇、劉生容、朱為白、霍剛、廖修平、李錫奇、莊普、胡坤榮、紀嘉華。抽象雕塑：李再鈐、李茂宗、高燦興、黎志文、楊柏林、姜憲明。本展邀請三十二位台灣藝術家，計有六十八件作品，具有心靈原鄉充滿張力的作品，展現自由豐盛的視覺隱喻，以及非形之形的精神性。

陳正雄〈窗系列之 14〉複合媒材、畫布・112×162 cm・2010

本次展覽於北美館一樓展場空間,而參與的最新力作包括:蕭勤的「能量源」系列、廖修平〈人生四季〉、李錫奇「本位淬鋒」系列、高燦興〈不銹之頌〉、莊普〈自由的幻影〉、楊識宏的〈雲端〉、〈妙機〉、〈悠然〉、黃銘哲〈面對現實〉、楊柏林〈大轉變〉、陶文岳〈意象的哲思〉,以及紀嘉華的〈路徑〉等作品。

視覺空間的拓延與流變

藝術創作是心智行為,藝術家不僅要追求差異的慾望,而且更重要的是能夠實現自我理想的精神意志。人類的心智活動從未曾安逸也難以徹底滿足,質言之,創作的渴求更是無止境的,心智引領實踐於具體的媒材,然而媒材自身最普遍的特徵即是,空間的擴展性,它為創作者提供建構造形空間的可能性,空間是經由人的感知而產生,即所謂賦有生命特質的心智空間。法國思想家柏格森(H. Bergson)在其《創造進化論》中論及:「心智與媒材在本質上是相互倚賴彼此適應形塑構成,兩者皆來自於更開放的存在形式;心智將一種媒材挹注到空間裡,並以互相接續的空間擴展為造形,其本身就具有空間性的趨向,而各個組成部分依然處於相互包容滲透的狀態。」從義大利文藝復興所發現的線性透視學空間,進展到印象派的光影空間、未來主義的動勢

空間、貧窮藝術的裝置作品與空間對話，他們的藝術舉動跨出劃時代的空間觀已積累蔚為藝術思潮，但無論如何，這些演變皆是藝術家心智空間的延伸與闡揚。

本展策劃的論述與詮釋，透過三十二位藝術家的作品，在感性抒情抽象與理性抽象的形式語言中，又可區分為數個觀看面向包括：自動書寫之超現實抽象、抽象表現與抒情詩意、自然生態之形色語言、繪畫拼貼之材質辯證、幾何造形構成理性抽象、抽象語境與空間場域精神、雕塑意念與構築空間。藉由概括研究的線索，作為深入探討展品的內涵。

自動書寫之超現實抽象

台灣的抽象藝術大約出現於 50 年代，以李仲生（1911~1984）及其弟子興起的抽象繪畫運動，李氏以超現實與抽象理論的引導下，促使這些青年畫家凝聚進而組織成立「東方畫會」成為闖盪藝壇的前衛動能，然而他們的畫風多半走向抽象視界，成為台灣抽象藝術的先鋒。李仲生的繪畫強調純繪畫性，亦即非文學性、非敘事性、非主題性，作品是採擷弗洛伊德思想與抽象繪畫思想，富於現代心理的精神，具有形而上的心理表現。李仲生藉由心象世界的形象傳達各種狀態例如：分離、緊張、衝突與對峙、呼應與共鳴、冥想與戰慄，在畫面上表現筆觸與結體之共構流轉，形成引人入勝的異度空間，堪稱為抽象的超現實主義。

抽象表現與抒情詩意

筆觸、色彩與動勢是形成抽象表現藝術的主要因素。抽象表現藝術，強調內在心理即興表現力量，從潛意識發展出一種個人語言之畫風。畫家創作的行動與情緒在作品中留下清晰痕跡，繪畫「行動」過程本身也是一種藝術表現，這個名詞最初用於形容美國畫家阿希爾‧高爾基（Arshile Gorky, 1904~1948）的作品利用作畫時隨意滴灑顏料產生的偶發效果，表現自我與作品的關係，結合了抽象藝術（Abstract Art）與表現主義（Expressionism）的概念。台灣藝術家陳正雄（1935）是一位具有國際觀的抽象藝術家，同時亦為精研抽象藝術的理論家，自 60 年代以來，其作品展覽活躍於國際藝壇，

早年結識比利時藝術家阿雷欽斯基（Pierre Alechinsky）、阿培爾（Appel）、山法蘭契（Sam Francis）、丁雄泉（Walasse Ting），以及義大利藝評家雷斯塔尼（Pierre Restany）等。陳正雄的繪畫屬於東方抒情的抽象表現，他以書寫線條融合豐盛的色彩，自由奔放的揮寫形成澎湃迴盪之律動變化，黑色線條若隱若現穿梭於色域空間，其抽象思維充滿視覺隱喻之無窮變化。陳正雄將內在世界化為可見的世界，可謂呈現內在真實的經驗。本次展出作品「酒的夢鄉」系列與〈窗〉，以書法的線形融入繪畫與色彩的即時性之中。

蕭勤（1935）是「東方畫會」成員之中，最早奔馳至西方發展的藝術家。1956 年，蕭勤至西班牙留學，在思想與觀念視野上是重要的轉捩點。大約於 60 年代，蕭勤雖身處於西方文化環境，卻開始嘗試從東方道家思想去尋求精神內涵。蕭勤的作品，以排筆露墨水在棉布上書寫出緩和的帶狀曲線，圓點或方形與長條造形，在畫面上構成均衡空間，時而以中文字強化融入畫面，例如：氣、道曲然、進焉、絕然、掩然、浩然等等，這一系列作品具有書法筆觸的墨線自然而帶有飛白娬的韻律感。本展蕭勤最新力作「能量源」系列作品，以「太陽」為探究題材，從 60 年代中期迄今似乎未曾間斷。「太陽」系列作品，以一個幾何的圓為中心，色彩鮮麗，周邊許多放射狀的現線條伴隨著白色的斑點，構成太陽意象，象徵畫面肌理之不可預測性，蕭勤欲傳達一種未知的、神秘的、熾烈而具有擴張的思想，它既是「空無的」又是「豐沛的」，同時亦隱含「內聚」與「流動」的巨大能量。

江賢二（1942）的繪畫形式追求「光感」的目標十分明顯，那是源自藝術家內心濃烈的靈視之光。江賢二的繪畫內容，經常觸及生命歸屬、死亡及心靈與精神慰藉的課題，在江賢二的創作歷程當中，舉凡顯著系列如：「遠方之死」系列、「百年廟」系列「蓮花的聯想」系列和「淨化之夜」系列，充滿悲愴、沉鬱及人性救贖的終極關懷，而這些抽象作品的共同特徵，乃是以耀動的心靈之「光」貫穿其間，它散發出屬於東方冥想的視覺經驗，無疑地，江賢二以宗教入世的情懷召喚藝術淨化的精神渴求。薛保瑕（1956）於 80 年代留學美國紐約，即開始研究抽象繪畫與抽象藝術理論。薛保瑕的繪畫以自由感性揮灑的筆觸形成有機圖形，筆觸激越與色彩沉鬱交相覆蓋，在矇矓的形象符號中，展現強韌擴延的張力，判讀畫家內在情感與畫布博鬥糾葛之意象，潛意識不安的流動思維似乎已然存在。薛保瑕作於 2004 年的〈定碼〉是

江賢二〈**銀湖 07-14**〉油彩、畫布・200×606 cm・2007

「流動符碼」中的系列畫作，畫面色彩顯得內斂而明朗，抽象符號指涉的形式
實驗趨向理性的構成，但仍然保留自然滴流的痕跡。相較作於 2011 年的兩件
作品〈動能現場〉與〈即身性〉，以畫筆甩滴形成厚重的肌理為整體畫面，並
在畫面上平塗大小不同的九個圓點，極為理性的圓點飄浮分布於抽象渾沌廣
闊的空間，猶如星群航向漫遊無邊際的宇宙。觀其形式語言，圓點的色相視
畫面的主要色彩而作互補色變化，造成感性與理性強烈的對比與辯證。

陳聖頌（1954）留學義大利羅馬美術學院，畢業後在羅馬覊留創作近十年。
陳聖頌旅居羅馬時期的繪畫，以澀滯溫潤的線形糾葛構成抽象的空間結構，
深褐色與金黃色畫面猶如犁出積存千年的養分，充滿懷舊的鄉愁，具有濃烈
大地氣息的風貌，他從羅馬返台後仍然孜孜不倦發展其繪畫語言，此時線的
蹤跡逐漸退隱形成幽深廣闊的空間，那是經年累月探索繪畫本質的果實。作
品〈藍 -2011-1〉與〈藍 -2011-2〉展現更遼闊的視野。林鴻文（1961）的
畫作具有隨遇而安的特質，他經由心中不明物象逐漸成形，欲語還休的節奏
感似乎瞬間凝結，在簡約遼闊的畫面中，以不經意流泄的筆意探索雪泥鴻爪
的痕跡，捕捉一種似有若無的懸念。林鴻文的大多數作品，用薄染色層的油
彩捕捉矇矓的意象，畫面上的油彩自然滴流的筆觸呈現出透明的質感。如果
比較陳正雄與林鴻文的表現手法，前者傾向熱力狂放之動勢，後者顯然更具
一種詩意輕盈的視覺圖像。旅法藝術家陶文岳（1961）的繪畫，具有視覺詩
情的意象，他從生活與記憶中提煉成抽象的視覺符號，線形、色塊面與局部
的點陣形成主要畫面的元素。陶文岳的繪畫展現詩般的語言，輕快抒情的節
奏，靜寂中隱含澎湃的能量，那是記憶與情感自然交會的流露，它暗示生命

劉生容〈燒金 No.1〉
綜合媒材・162×130 cm・1996

在時間與空間律動流轉,時光涓滴成渠,稍縱即逝,畫家所觸及的生活點滴勢必反映在其構成的形色符號中,往往瞬間趨向都顯得厚實鮮活,促使每一個圖像都處於瞬間的狂喜,然而創作者當下感悟就是一種怡然自得的狀態,是以陶文岳的形色符號正是他追求夢境與理想表現的終極目標。

繪畫拼貼之材質辯證

在繪畫上加入各種素材作為繪畫自身的形式内容,這種複合表現方式一直是現代藝術家努力嘗試探討的課題。台灣資深藝術家劉生容(1928~1985)以紅、黑、金為主色調,之後加上「燒金」素材,在畫布上拼貼方圓構成繪畫語言。劉生容早期作品,顯然受到畫家劉啓祥的教導及影響,屬於抒情具象寫實風格,也在台灣獲得展出及肯定,他在 1961 年,劉生容三十三歲獨自赴日本闖蕩,在這時期的創作逐漸轉變成抒情抽象,畫面中的筆觸強勁、用色濃厚,充滿氣勢磅礡的韻味,圖像隨著音樂性張力旋轉揮灑,畫題也依樂曲之名而命名。60 年代對劉生容而言應當具有相當程度的啓發,他從日本返台,之後連續五年在台灣畫壇表現活耀,此時作品表現切入複合性材質拼貼技法,據劉生容自述:因懷想逝去亡友而焚燒金紙,想起幼時祖母談起關於

「燒金」的傳說……生死幽冥轉輪的幻想牽引焚燒材質奇異美感，為此促使劉生容的繪畫融進燒金拼貼技藝，從此「燒金」素材可視為劉生容繪畫語言的象徵身分。本次邀請其代表展品〈燒金 No.1〉、〈回憶〉與〈黑色的旋律〉三件，我們以當代的眼光觀讀品評，劉生容的繪畫仍然顯得強烈而具有局部厚重的油彩，令人感受到獨特的視覺語言。

藝術家有意識或無意識探討之目的，為透過新媒介與新材料的實驗，面對開拓建立獨特的視覺語彙，乃基於時間與空間的藝術進展。朱為白（1929）的創作背景，實源於祖、父、長兄三代以裁縫為業的根基，從小耳濡目染受到相當程度的薰陶，亦即他鍾情於剪裁布的創作實驗與回應。試觀作品〈03 淨化白中白〉，用棉布、剪刀為素材，以切割浮貼手法，小布片錯落於畫布上，經由光線的投射映照，使產生光影深邃的想像空間，在畫面產生層疊無窮的變化，呈現東方式獨特的理性空間感。

陳幸婉（1951~2004）的藝術創作思考，藉由各種自然素材表達思想與視覺圖像的深層組構，創作態度凝煉飽滿且充滿爆發力的質素，無論是繪畫中的複合媒材、水墨或是半立體的構成作品，都強烈隱含追求絕對的精神標記。陳幸婉的作品遊走於抽象表現與自動性技法之間，她以各種自然媒材建構剛柔並濟的視覺語言。她運用各種不同材質，例如：石膏、撕裂的黑、紅、白布條，鐵絲、布料等。本展作品〈悠游（紅黑）〉與〈音律〉，陳幸婉以繪畫與雕塑互為表裡的表現手法，她將原本是柔和的皮毛塑造成非定形物象，使其在白色畫布上昂揚挺立，或者是矗立成抑揚頓挫交織的線條，展現陰柔中透露出陽剛雄強的質樸，敏感纖細的情愫，牽引觀者進入精神性的境界。

朱為白〈淨化白中白〉棉布・110×540 cm・2003

林兆藏（1958）曾留學西班牙，由於感受到藝術環境的豐饒，其作品特質具有深沉、素樸土地芳蹤的風貌，他以繪畫結合拼貼、照片影像、實物裝置等各種材質，構成新的表現語彙，從作品展現的內容與形跡，可以觀察到林兆藏關注探討自然與社會環境的關係以及經由人工建構的新秩序，使我們重新認識所處變遷的環境，以此作為其個人創作的思想核心。本次展出作品〈水痕〉與〈夏日〉，以繪畫、現成物組構的作品，具有繪畫與材質語彙雄強之視覺衝擊。

幾何造形構成理性抽象

嚴格說起來，東方文化中的現代藝術創作，鮮少有絕對理性規律所謂極簡、硬邊風格，在東方哲學觀受中庸及柔性克剛或剛柔協調等概念主導，在分析構成或組構之過程中，很內在需要地必須釋放一些感性成份。在精確嚴密測量及透過科學性、數學性的安排之後，忽然放縱地宣洩一些情緒，平衡感知上在過度使用腦部分區塊之疲乏感，或說是基因中詩性的月光又召喚出被壓抑的性靈。即使在創作生涯持續了數十年的理性幾何語言，也在一段試煉抵勵鏗鏘力度的矜持武裝奮鬥之後，有回歸感性的放馳，有的藝術家在媒材改變之後，柔軟即興的觸感會復甦，有的藝術家在畫面嚴謹構成之後，忍不住留一小塊篇幅去洩露情緒和干擾寧靜的畫面，此乃抒情抽象與理性構成互為表裡的自然平衡。

霍剛（1932）早期的繪畫多為捕捉「意象」，畫面上鳥獸變形體優游於空間之中，充滿超現實風格的神秘性，60年代中期以後，霍剛畫作的表現形式已趨於硬邊構成，而精神上卻傾向於視覺詩性，圓點與線形色彩構築畫面，隱寓向隨機非可預期的動向空間，展現境外牽引，呈現畫外之意。霍剛顯然受到義大利深厚文化特質的移轉，他的繪畫展現沉潛而內斂，畫面看似輕盈的油彩，實則飽含心靈之厚度，從70年代的作品表現迄今，畫中色彩愈來愈濃烈鮮明，構圖也趨向明快簡潔，常見對稱性與突發性現身的點、短直線交替展現，有時線與塊面凝住對峙，閃爍的小點線一觸即發，激擾平靜寂浩瀚的畫面，卻又可發現這些靈活的小符號是拆卸了書法線條的重組樂章。林壽宇（1933~2011）的繪畫隱含著絕對乾淨且富有神秘的質素，畫面中極簡約的幾何構成元素，線條如同銳利的外科手術刀劃開絕對的思維。然而，他的作

品內涵仍取自東方意境和精神美學。從藝術史的發展來看，西方歐洲抽象藝術影響紐約抽象表現主義和極限藝術，與東方藝術中抽象之美並不相同，例如：存在主義及完形心理學，支持拆解形象而充份以圖示隱喻，在此還原的過程中，企圖找出純粹繪畫形式之中，新的空間語彙構成種種概念之分化。林壽宇的作品由「抽象表現」走到「極限藝術」，可以說極為內斂到主觀情緒的壓抑，乃至於材質顯得更重要，連細部質感紋理也巨大擴充。及至1959年以後，林壽宇的建築養成部分浮現出來，漸趨純粹幾何構成的單色極簡風味，但趨簡約的邊緣仍是感性而朦朧的，色彩也簡潔至單色平塗，因筆觸的隱沒，心性痕跡漸形退隱潛藏，相對地物質性開始發言，而色彩區域塊面的相對遙望形成了疆界力量，而這麼大的轉變，預示了他在60至70年代，朝向硬邊理性抽象創作的大趨勢。

廖修平（1936）的繪畫與版畫作品充滿象徵的視覺符號，各種形式符號組構成畫面，不僅隱含豐富的想像力，而且凝聚了生活哲理與宗教的意涵。廖修平的藝術符語系列取材於日常生活器物、神祇節慶、廟宇建築結構，在嚴謹理性的思維中，體現均衡、對稱及和諧的秩序，廖修平以紅色、黑色與金箔色構成畫面的主色調，傳達其觀念、信仰與禮讚祈福人間吉祥，思索廖修平的藝術創作之道，儼然是近乎虔誠的宗教情懷。本展〈迎福門一〉與〈人生四季〉即是廖修平的重要作品。李錫奇（1938）以「本位」命題貫注創作形式，吸收傳統文化和民間生活文物作為根源，進行理性抽象幾何造形結構張力之探討，以同一單元分化演繹十分豐沛，使作品面目傳達清晰的藝術語

廖修平〈迎福門一〉壓克力、金箔、畫布．162×422 cm．2010

言。幾何抽象構成繪畫的本意，可能並沒有涉及太多情感和沉重的民族歷史使命，甚至也希望抽離這些文以載道的意含，回歸到視覺最純粹的範疇，而李錫奇在形式處理上運用抽象構成語彙，藉以擺脫傳統形式的包袱，但卻又卸不下對這包袱的依戀，包括文學性、詩性、歷史傳奇、民俗………，或說刻意保留這些私人記憶也是群體記憶中令他著迷喜愛的主題，讓畫題牽引出觀者思考的方向，使艱澀的理性抽象構成繪畫與群體記憶中最熟悉的題材作一番聯繫。近年來，李錫奇發現民間漆畫素材具有粗獷原始的質感且可塑性極佳，用生漆堆疊碰撞彼此交互相融，在乾燥後產生強烈浮雕式的斑斕視覺效果，畫面呈現鬱黑樸拙構成的肌理圖像，試觀本展最新作品「本位淬鋒」系列，以漆材質占據大區域畫面，在邊際仍顯現連續性的線與圓形語彙，其間輔以閃爍漸層式的透亮金屬光芒組構成厚實幽遠而敏感的造形語言，顯然這是李氏從版畫到使用漆畫創作抽象繪畫的綜合總結。

胡坤榮（1955）的作品思考繪畫與空間結構的關係。胡坤榮創作時不先作預設稿，以直覺判斷而出手，透過創作思維隨機改變內心的慣性圖式，既非用辯證方式，也相異於一般幾何抽象的表現手法。閱讀胡坤榮的抽象繪畫，除了從上述個人生活文化背景進行觀察，仍有某些基本原則或方式所引導，尤其必須針對圖像語言剖析，因為每件作品是由藝術家主觀創造所提出想要表現的視覺傳達，而其中點、線、面幾何元素的構成問題卻是觀賞檢視的切入點。胡坤榮的幾何抽象繪畫和他對事物抱持細心嚴謹的態度有絕對的關連，畫面泰半為不規則多邊形、長條形，以及夾繫於空間中的小星群，個體賦予

李錫奇〈**本位淬鋒**〉綜合媒材・120×320 cm・2012

原色並分裂成形，直線面與銳利的切割面形，爽直咄咄逼人的氣勢在空間中浮動撞擊，如同跳躍的音色搖擺其間，具有調皮的性格，而關鍵在於胡坤榮以破壞中心點的平衡，構築整體繪畫的形式，企圖建立在平面圖形與空間物體的交流與對話，從而導出介於線面與環境空間流轉的烏托邦詩篇。

紀嘉華（1969）的創作背景，源於在美國學習建築與藝術，他於 1991 年於義大利旅居駐留短暫時間，這些歐美的見聞與視覺經驗，正是影響其創作的靈感與養分。紀嘉華的繪畫表現從感性到理性，畫面總是呈現輕盈伴隨中性素淡雅的色調，觀看〈混亂秩序〉、〈路徑〉，畫面中如詩般的空間機緣，緣起於每一根接續變色的線條，切割與臨界，線性成為和畫面之間相互吸引對峙的主體元素，而底層和不同厚度的圖層，構成建築空間的理性磁場，在緩緩過程中釋放生命的能量。吳東龍（1976）是本展最年輕的新生代藝術家，他於2004 年畢業於台南藝術大學藝術研究所。吳東龍擅長以油畫表現當代抽象繪畫藝術，他經常將所關注內在或外在象物，經由萃取提煉轉換成不定形符號與線性語言。他的表現手法，以冷靜的思維切割形體構成圖像，如同剔除物件與其原本概念間的關係，使其形成一個實存的另類形跡。觀讀〈彩色線條-05〉以六幅為一組件，每幅間隔 5 公分展示，在畫面中衍生成幾何線性的塊面，松綠中性色調與純粹的線條矗立排列，重新詮釋可視與不可視的形象。吳東龍的藝術感知，置身於沉靜與喧囂的時間與空間之中，其繪畫書寫介於主觀與偶然之間，使我們深切感受到非形之形漫無止境的想像視界。

抽象語境與空間場域精神

莊普（1947）以「印記」替代畫筆表現的作品，既是抽象構成的意念，又含有手工逐步思考當下建構自制的小世界，藝術風格兼具詩情印意，並且傾向極限美學的品味。莊普以蓋章書寫的形式，創作的態度儼然千山獨行，這是他回到內在心靈直接的活動，此刻的創作情境猶如「只有上帝聽得到你的聲音」，藝術家林壽宇曾對莊普作的比喻；亦即經由蓋印的動作衍生成的藝術語彙，只有跟上帝溝通打交道，通行於印格繪畫，始得以獲致精神頻道上之慰藉，莊普如同煉丹術士的修煉行為。莊普最新力作〈自由的幻影〉以五幅印格繪畫作橫豎排列組構成巨大圖像，綿密的印格彷彿構成似是而非的城池陣地，他持續以印格繪畫拓延空間機遇。

黃銘哲〈昇華系列〉金屬（五件一組）‧200~300 cm‧2000~2005

在本展邀請參展藝術家當中，賴純純與黃銘哲兩位的作品，既有繪畫且有另類雕塑，理由是他們的抽象思維並不僅止於繪畫，而尤其在畫布之外的另類雕塑，頗為強烈介入空間場域的精神。賴純純（1953）的繪畫與雕塑，體現了存在形式與變化無窮的試煉。她擅長思考探各種形式辯證。她的作品萃取自然物象中的純粹造形，從自然法則中體悟虛實、光影及空間，開放游離，猶如種子蘊含生命的本質，呈現出飽滿的張力，跨越了自然視覺之極致，本展作品〈自由的藍色〉與〈三個浪〉繪畫與雕塑空間渾融交流動勢，形塑場所精神，具體化實踐了藝術介入空間的理念。當賴純純的繪畫與雕塑發展至極限的臨界點之際，純粹的造形與色彩交相運用就成為精煉的藝術語彙，在無窮盡的凝聚與擴張之中，色澤與光影交融隱然形成光體運動，作品展現一如富含生命脈動的有機體，生意盎然。

黃銘哲（1948）於 80 年代崛起於台灣藝壇，他是一位兼具有冒險家的精神與幻想家的理想特質的藝術家。黃銘哲的創作靈感來自於生活都會的臉譜，藉由繪畫提煉與凝聚壓縮，表現華麗面紗與喧囂環境的特徵，他以色彩形狀在畫面描寫虛實相間，復以狂放急澀或流暢的線條筆觸貫穿其間，錯綜交織的線形與色彩產生豐富層次的空間感。90 年代以後，黃銘哲的繪畫逐漸蛻變為立體作品，顯然是為了延伸繪畫形式的立體化，他以藝術與設計的思維打造另類雕塑，在技藝層面上，黃銘哲的工作團隊，研發應用不銹鋼板，以焊接、板金與烤漆術，創造出非學院的另類雕塑，它是屬於黃銘哲造形的符

號風格。黃銘哲的作品從繪畫到立體作品，皆有可辨識語言的一致性，亦即美學信念與藝術藝術符號上的共同關係。本展作品「昇華系列（五件一組）」與〈面對現實〉，相互參照，黃銘哲的造形思想充滿想像飛行欲望的舉動，他的立體金屬作品和其繪畫幾乎可說齊頭並進且等量齊觀。

自然生態之形色語言

楊識宏（1947）的繪畫作品表現出一種廣博的深度，極富濃烈含有自然婉轉動勢的意象，將「植物」轉化交織為鮮活圖像，成為觀看辨識其畫作的視覺符號。楊熾宏是一位博學多聞且敏銳儒雅的藝術家，他於 70 年代末旅居紐約創作，當時可說是台灣藝術家遠赴海外探索的先行者，他感同身受藝術思潮之衝擊與變化，在藝術思維與眼界上已然產生跳躍式的提昇；楊識宏在國內外當代藝壇拓荒立定精神，從藝術寓言的新表現形式到非具象繪畫，勤勉創作建立其獨特的藝術語言。楊識宏在其藝術觀述及：「當我面對一張畫布時，繪畫仍然是神秘而深邃豐饒，繪畫也許被認為老套，但繪畫的行為仍是一種未知的探險，含蘊著無限的驚奇與變化。……這種在平面留下符象的衝動，反映了一種深層自我表現的欲念。」觀楊識宏的畫作，從自然吸取靈感顯而易見，尤其種子與花草樹木穿梭於空間的萌動與幻化，筆勢時而乾澀伴隨溫潤流動的優雅色域，時而天光乍現豁然開朗，散發感性穩健沉著而迷人的風采，無疑地，這是楊識宏多年鑽研書寫自然貫注心靈專恆意志的藝術風格。

葉竹盛（1946）的抽象繪畫表現出關懷生態環境的現實課題，快速刷過畫布似形非形的圖像，予人強烈的視覺衝擊。葉竹盛於 1975 年留學西班牙期間，當時受到非形象藝術家達比埃（A. Tápies）以及德國的表現主義的影響，從此確立了探索藝術語言的方向。葉竹盛的創作思維經由藝術情感，探討物質本身的質感以及當代氛圍的視覺意象。葉竹盛的繪畫題材與內容，擷取自然素材再轉換詮釋，經由觀察思考而得知其中的變異。繪畫產生的肌理，表現畫家的內心世界，這種內心與物象距離的變化，使他透視到大地與自然環境的輪迴及消長現象。本展大幅作品〈心靈環保 34〉、〈心靈環保 49〉，不僅表現了藝術家在自然秩序與內心秩序的對峙與感悟，而且反思觸及人類之環保議題。

曲德義（1952）的繪畫具有理性與感性交融對峙的張力，他以形與色面構成衍生無窮的美學辯證關係，從 80 年代初期以來的作品「黑白與色」系列，即展開抽象語彙的探索，一路創作始終堅持抽象構成的信念，至今未曾猶豫，形與色面已然成為象徵畫家身分的鮮明風格。曲德義的抽象繪畫構成風格演變，始於即興抒情的表現，之後進入理性與感性對峙辯證時期，繼而擴展深化形色與色的歷程，他以堅定冒險的精神在畫布上創造出曲式形色與色面構成的藝術語言。此次展出近兩年畫作〈並置/E1002〉與〈形與色面/D1110〉。董心如（1964）是年輕的抽象藝術家，她於大學時代曾以水墨為表現媒介，留學美國之後，調整改變以油畫創作至今，我們可以在其作品中感受到水墨韻味的底蘊。董心如的繪畫具有自然生物在茂盛深密叢林飄浮的特質。在董心如的創作自述有清晰的頗剖析：「無垠鬱域」可說是自然生物的茂盛蒼鬱，也可說是渺小生物面對與浩大無垠的宇宙和萬物所產生的悵然心境。「無垠鬱域」是詩意的心理空間，也是抽象的繪畫空間。〈觀微 2008-2〉、〈無垠 2011-1〉畫作的形式內容已然不全然是叢林裡的植物、樹影、花、昆蟲、海底或不明微生物，而是透過畫家想像力的再詮釋，董心如內在光芒投射出漂浮的意象，展現了映照生命意識融合於自然渾沌的大千世界之中，其創作不斷追尋藝術典型所經歷的痕跡。

雕塑意念與構築空間

近十年以來，公部門有計畫推動公共藝術設置案，致使雕塑家的創作，朝向更寬廣的環境空間發展。若從藝術教育推廣的角度來看，他們的雕塑作品設置展示於各個公共空間，可謂引起更多人的關注與欣賞，然而雕塑品於美術館空間，與繪畫產生對話的視覺效果，更有傳統淵源的適切性。李再鈐（1926）是台灣資深嚴謹的幾何雕塑家。1983 年，李再鈐的雕塑作品〈低限的無限〉於北美館展出期間，在藝術界引起廣泛的討論。李再鈐的創作觀強調形、面、量體必然有其邏輯的構成秩序，表現理想中的造形，「數與形」是思想核心，由一組相同的基本造形單元，例如：立方體、三角錐體、圓柱體、弧形體，純粹幾何造形的巧妙組合，旨在表現創作者心靈中的感知與主觀秩序。李再鈐在其藝術創作理念述說：「構成性的純粹造形藝術，在創作意念的基本要求上，就是要扮演一個生命再造者的角色，去引導我們邁向完美至善的精神境界。」

陶藝雕塑家李茂宗（1940）於 1964 年畢業於國立藝專美工科（今國立台灣藝術大學）。1973 年旅居美國從事現代陶藝創作至今。1997 年李茂宗返回苗栗重設「純青陶苑」創作室，他將現代陶藝觀念傳達至各地，並活躍於美國及兩岸藝壇。李茂宗的抽象雕塑起始於 70 年代初，在台灣是最早突破傳統瓶罐器皿的概念，李茂宗的陶塑作品，以變形或切割為表現手法，強調陶土的可塑性與律動性，抽象造形的氣勢隱含粗獷質樸鮮活的張力，充分展現個人雕塑與空間的感性世界。本展李茂宗作於 1995 年的力作〈天地 -1〉與〈天地 -2〉，係創作「破土而出」系列中的一對組件作品，由於色澤與紋理如同原木質樸，觀者常誤以為是木雕質地，直立柱狀而呈現出造形的優雅弧度，中段彷彿類葉瓣形，謎團似不可名狀之符號，藝術家的思想情感經由陶雕成凹凸有緻、捲曲且延伸的奇異造形之間，極富節奏韻味並融入天地之美感。

高燦興（1945）是一位勤奮專注創作的雕塑家，他的雕塑擅長表現鋼鐵材質的特色，高燦興以焊接、切割的技藝建立其藝術品味，在台灣現代雕塑的發展中顯得特立獨行且與眾不同。在高燦興闡述其形式觀念時，有精闢的見解：「現代鋼鐵雕塑追求的是分析或發展生活中的內在現象，以一種再造的觀念去塑造出非人或非物的結構，以便達到精神上的領域。」觀高燦興作於 2005 年的〈綠草奇緣〉與 2012 年的「不銹之頌」系列作品具有共同的語言，他在汽車廠蒐集廢棄的板模焊接成作品的主體，並以鐵絲加以浸泡、染色成綠色團塊，鐵絲幻化成繞指柔，令觀者感到似草非草的質變，尤其是高燦興以感性抒情的命名，巧妙點撥人們對於造形與鋼鐵材質無窮的想像空間。

曲德義〈並置 /E1002〉
壓克力、畫布・160×130 cm×2・2010

李再鈐〈元〉
不鏽鋼板、烤漆・60×60×180 cm・1994

雕塑家黎志文（1949）擅長以石材為創作媒介，其雕塑空間理念強調觀念造形，之間中的空間思想，是持續探討雕塑的根源與動力。在 1974 至 1977 年期間，黎志文曾於義大利 Henraux 石雕工作室，從事石雕創作。之後，再轉到美國懷俄明大學攻讀雕塑並獲碩士學位 MFA。自 80 代初至今，黎志文的作品就開始探討「之間」衍生空間多變的可能性。他作於 2011 年的〈之間〉雕鑿的造形由兩部分組成構成凸型空間，上半部切割凹槽並賦予黃色，外觀保留石材自身粗獷的紋理，展現簡約理性及視覺頓悟的禪機。另一組件雕塑〈祭天〉，用數種不同的石材組構，主體中間石塊雕刻階梯，兩旁置放類似器皿造形，祭天之意念明顯呼之欲出。楊柏林（1955）的雕塑是少數非學院的養成背景。楊柏林寫詩豐富了雕塑的造形語言，主要以圓形體與曲線形體構成，展現飽滿種子與抽象飛行的意圖。1985 年，楊柏林首次雕塑個展「孕」系列於春之藝廊，自此展開了他的創作的之途。「我像鳥人，雙手環抱膝蓋，裸體半蹲著，用童年的重量，輕輕壓迫著下半身的肌肉和神經系統，人便漂浮在荒涼的海邊村落上空，我的飛行是內在激發的生命原始動能，在空中學習輕輕放鬆身上的壓力後，人如同一朵雲，緩緩下降。」楊柏林如此剖析自己的藝術夢想。近年來，楊柏林創作景觀雕塑分布於台灣各地的公共空間。本次參展作品〈非想非非想天〉與〈大轉變〉，分別用竹與胡桃木創作，以薄片造形為一單元，層層堆疊裝置於選定的展覽定點，形成令人驚奇的彎曲抽象形體。姜憲明（1972）是年輕世代的雕塑家，2001 年，他畢業於國立台南藝術大學造形藝術研究所，旋即努力投入雕塑創作。姜憲明多半以石材雕刻，簡潔理性的造形以及掌握石材質樸而渾厚的特性，充分體現了創作者對於當代造形的藝術感知。本展作品為〈錯位〉與〈虛心正方形〉。

結語

探討抽象藝術，無論是感性抒情或是理性構成，並非是一支特定的藝術流派，也沒有共同目標宣言，而是廣義的取樣並含概藝術家以其創作表現傾向理性之風格，以此作為了解現代藝術趨勢之整理，並檢視藝術家探討抽象藝術構成語言在東西方藝術座標的位置，從而建構屬於台灣現代美術史的篇章。當我們談論現代抽象藝術的根源與發展之時，實有必要瞭解西方抽象藝術究竟有甚麼優點可供借鏡之處？儘管台灣抽象藝術自成體系發展，然而在國際藝術思潮更迭頻繁的同時，台灣的藝術家卻難以阻絕於時代風潮之外，從 20

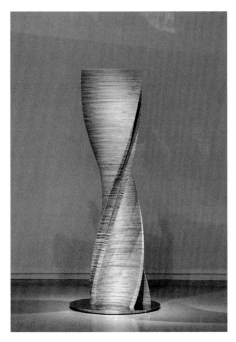

楊柏林〈非想非非想天〉

世紀初的「立體派」、「表現派」、「義大利未來派」、「超現實主義」、「絕對主義」與「構成主義」、「新造形派」、「抽象表現主義」到 60 年代的「極限藝術」、「硬邊繪畫」，其間現代藝術家創造可觀的藝術語言匯聚成豐碩的藝術史觀，然而在台灣的藝術家也感受到國際藝術思潮脈動，他們以其個人的特質與文化背景，鍥而不舍努力創作並吸納養分，進而展現強韌的藝術活力。本展探討的三十二位抽象藝術家，大約從二次大戰後以來伴隨台灣美術成長的歷程，他們的創作觀念與表現出的作品，各自展現了突出的藝術語言與風格，也參與了台灣現代美術發展之重要筋脈內涵，以及在國際風格輪轉中試探此一領域之貢獻。

藝拓荒原—東方八大響馬

導言

60年代台灣現代藝術環境，正如當時台北東區一片野曠，年輕藝術家的創作慾望，渴望突破體制規範，自由馳騁表達，在當時的社會氣氛，「自由」就是一種危險，而自由創作之後，能公開展示更需要勇氣，一切的藝術氛圍，可以說保守而貧瘠，如同荒原一般的狀態，但一批年輕藝術家，已用生命的野性，衝撞體制與觀念，在現在看來，宛如史詩般瑰麗雄渾，開拓荒原的意義更為肯定。

1956年11月，台灣現代藝術團體「東方畫會」成立，創始核心成員：李元佳、歐陽文苑、吳昊、霍剛、夏陽、蕭勤、陳道明、蕭明賢，他們有自由創新的信念，並以旺盛的鬥志和勇往直前的衝勁致力於藝術創作，人稱「八大響馬」。1957年11月5、6日兩天，作家何凡於東方畫會首展前，在聯合副刊專欄「玻璃墊上」以〈「響馬」畫展〉為題，為大眾報導介紹東方畫會。「響馬」一詞，為大陸北方稱呼強盜的別稱，他們在行動前習慣先放響箭以示警，何凡以戲謔之口吻，將東方畫會八位創始者稱之為「八大響馬」，形容其闖蕩叛逆的性格，於是半世紀以來，八大響馬已成為東方畫會的別稱。

近年來，關於研究探討書寫「東方畫會」的文獻資料愈來愈豐富，然而，策辦以東方八大響馬的展覽卻並不多見，在策展過程中，洽借八位藝術家的早期作品是比較有難度與挑戰性，除了向藝術家本人、藝術家友人和台灣的收藏家商借作品之外，甚至於向遠在義大利的收藏家借得蕭勤與霍剛早期的作品，幸賴他們慷慨鼎力相助，使得八位藝術家的作品得以齊集完整呈現。本展側重再現八位藝術家的原創性與鮮明特色，雖同屬一畫會，但每個人思考方式截然不同，尤其在保守的戰後島嶼上，他們的思想與作品，為現代藝術拓荒，也為人們慣性僵化的視覺心靈，啓開另一扇藝術視窗。

觀念變革中的繪畫

台灣現代藝術搖籃，回溯李仲生安東街畫室，他以啓發式的教學與創作觀念深深影響東方八大響馬日後藝術生涯之開展。現代藝術思想的啓蒙者李仲生的教學方式，著重腦、眼、心、手配合的觀念，強調以線性素描入手，所謂

「心象素描」，即試圖挖掘內心真實的潛能，透過心理學來瞭解學生的個性與資質，激發創造力，並以思想傳精神，唯有創作態度，既是思想的活力，亦為生命的活力，只有以思想作為基礎，藝術才結實注入了永恆的生命。值得關注的是，東方八大響馬受教於李仲生，並不因襲李氏風貌，而卻能各自開拓一片視野，繪畫面目之豐富多元，在當時實為難得。

東方畫會之精神

「東方畫會」名稱之由來，最初畫會提議之名稱包括：「1957 年畫會」、「純粹畫會」、「安東畫會」，但最終以霍剛提議的「東方畫會」為名，主要寓意：一、太陽自東方升起，有朝氣活力，象徵藝術新生的力量。二、畫友都生長在東方，而且多數創作都著重在東方精神的表現。[註1] 「東方畫會」首屆展覽的展覽目錄，由夏陽起草擬訂「我們的話」，作為畫會開展宣言，這是一篇開拓理想願景的文字，致力於引進藝術新思潮：「⋯⋯ 20 世紀的一切早已嚴重地影響著我們，我們必須進入到今日的時代環境裡，趕上今日的世界潮流，隨時吸收新的觀念，然後才能發展創造，就藝術方面而言，如果僅是固守舊有的形式，實為窒息了中國藝術的生長，不但使傳統的精神永遠無從發揮，並且反而造成了日趨沒落底必然情勢。⋯⋯」同時強調中國傳統精神的價值：「⋯⋯我國傳統的繪畫觀，與現代世界性的繪畫觀在根本上完全一致，惟於表現的形式上稍有差異，如能使現代繪畫在我國普遍發展，則中國的無限藝術寶藏，必將在今日世界潮流中以嶄新的姿態出現，⋯⋯」其藝術主張述及自由心靈的可貴：「⋯⋯真正的藝術決不是所謂象牙塔中的產品，也決不是自我陶醉的工具，而是給大家欣賞的，但是我們反對共產集團的藝術大眾化底謬論，因為如此正是減少了人們美感的多樣需要，縮小了人們美感的範圍，這不啻為一種心靈底壓迫，我們認為大眾藝術化是對的，一方面儘量提倡以養成風氣，另一方面將各種各樣的藝術放在人們的眼前，這樣才能使人們的視野到了自由，而使心靈的享受擴展無限。⋯⋯」[註2]

進駐防空洞切磋畫藝

藝術家創作需要空間思考、揮筆，工作室即是畫家思考孕育作品的場所。1952 年，吳昊與歐陽文苑、夏陽先行進駐防空洞作畫，以防空洞作為畫室及

談藝論道的據點，可視為早期閒置空間再利用的典型範例。當時的防空洞位於龍江街，是日本人留下來的一間水泥平頂式的建築物，水泥牆厚實，只有兩個門，沒有窗戶，也許準備放重要的東西，以防轟炸，防空洞為軍官管理做為附近眷屬疏散之用，平時是空著的，當時吳昊和歐陽文苑、夏陽三人都在空軍服務，每天下班後、星期假日，都在防空洞畫畫，當時吳昊是空軍少尉，負責保管防空洞。防空洞約有四十幾坪，夜間裝上電燈，晚上也可以作畫，以防空洞作為畫室，他們三人各據一空間創作並不相互干擾，平時也有很多畫友來這裡聚集，聖誕節也組織活動如開舞會。時常來走訪的畫家如：席德進、顧福生、劉國松、莊喆、李錫奇、秦松、陳昭宏、霍剛、蕭明賢、李元佳、陳道明等。甚至吸引外國大使館人士及外賓前來參觀。東方畫友經常在防空洞集會，討論、創作，這段時期，對於促進現代繪畫的發展有很大的影響。他們在防空洞工作室長達七年之久，在當時的畫壇上傳為美談。

台灣現代美術史發展脈絡中，「東方畫會」以現代抽象繪畫為目標，他們舉辦展覽傳達前衛理念，其階段性的歷程，從 1957 年首屆展出到 1971 年為止，歷經十五年共計舉辦了十五屆展覽，其間陸續加入的會員，也都各自卓然成為現代重要的藝術家。本展為進一步認識藝術家的成長背景，以下分別論述探討東方「八大響馬」的創作歷程與個人風格，希冀有助於欣賞瞭解觀看的視角。

李元佳─提煉思想的觀念藝術家

李元佳（1929~1994）是一位極富原創心靈與敏銳的藝術家，創作表現形式的風貌，從墨點與虛實空間、物體與環境構成，乃至全方位的觀念行動藝術，含蓋他極目所見之萬物皆視為探討的作品，他的超越思想特立獨行與行徑，可視為早期的觀念裝置藝術家。1949 年，李元佳自從中國大陸輾轉來台灣，曾向李仲生學畫而開啟觀念，鋪陳自我風貌，之後為追尋創作自由氣息

李元佳〈宇宙點水墨〉絹本・29×40 cm×12・1961

前往歐洲在義大利波隆納停留四年，因展覽的機緣，再赴英國倫敦郊區定居長達近三十年之久。儘管李元佳歷經東西方文化的融會激盪，然而其創作核心觀念仍明顯透露以東方哲學為精髓。李元佳曾於英國倫敦知名的里森現代畫廊（Lisson Gallery）舉辦個展三次，其中最後一次於1969年的「金月」（Golden Moon Show）裝置性個展，由三個部分組成：人類在月球＝人類於星球，生命站與宇宙＝一體。在西方60年代的前衛藝術進展，李元佳不僅是時代目擊者且參與大潮流的波動身歷其境，更體悟作為一個東方畫家如何以本位角度發言，促使李元佳從理性繪畫構成繪畫表現發展至三度空間衍生至環境藝術的實驗性探討。李元佳以極簡的墨點表現自由獨特的觀念，它是物理及形而上的藝術象徵，他稱之為「宇宙點」，以此符號彰顯隱喻無限浩瀚的宇宙空間。李氏晚年使用的創作形式更加自由而寬廣，涵蓋了繪畫、浮雕、攝影、詩句、版畫、木頭，以及金屬磁鐵等複合媒介，例如：系列大圓盤上置放帶有圖像磁性的小圓形、方形以及三角形，觀者可以任意思考移動方位構成心目中理想的城池，使用點陣元素連接空間與時間的經驗，他們以相異的思維改變了難以預測不確定關係。此次展出李元佳繪於絹本上的冊頁與極簡墨點系列作品，展現了其觀念藝術的思想精神面貌。

歐陽文苑─寓樸素於空間之鑲嵌繪畫

歐陽文苑（1928~2007）的作品具有沉鬱蒼茫的意境。他是一位感知敏銳的藝術家，在八大響馬當中，他最早接處觸李仲生而成為入室弟子，繼而引介霍剛向李仲生習藝，他們知道如何追尋思想觀念的啟發者，堪稱是藝術家中的早覺者。在60年代時期，歐陽文苑最初的創作媒介是以水墨開始探索，繼而再以油畫表現近乎理性的構成繪畫。從其水墨畫作顯示，黑白墨色鮮明極富暢快且酣暢淋漓，甚至輔以拓印的技藝痕跡，抽離自然物象的自由書寫，從傳統水墨的形象突圍而出，無疑地，這是屬於東方式的抽象表現繪畫。本次展覽非常難得向其東方畫會的藝術家友人洽借1986年末曾展出的四件系列

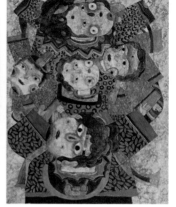

歐陽文苑〈作品 C〉
油彩、畫布・53×65 cm・1986

吳昊〈舞〉
油彩、畫布・100×80 cm・1981

油畫作品,灰色、墨綠色與少許點景的暗紅色,成為畫面構成的重要視覺元素,方形與矩形造成封閉的空間,亦為主要的結構體,薄層染色彩的透明流動感,如同水墨質素的底蘊,相互交錯鑲嵌,這些線與形狀的接觸邊緣,流露出隨意而不假修飾的筆觸,令人隱約感到有機擴張的空間藍圖。歐陽文苑將繁複的造形逐漸構成專橫形式,並淬鍊出其內在本質,亦即凝結為抽象變化的色塊體系,整幅畫面彷彿重返原初的天然礦脈幻化成寶石精靈,等待有識者挖掘、採集。

吳昊─汲取民族色彩蛻變為現代繪畫

吳昊的繪畫作品,無論是人物或是花卉,造形鮮明且色彩豐饒。初始以版畫為創作媒介,反映民間鄉土樸素的韻味,呈現歡欣豐盛的和諧景象。在 70 年代中期,開始以油畫表現抒發人間世的各種物象,線描、亮麗色彩與童趣造形,是構成吳昊作品的特色。1932 年吳昊出生於南京市。1948 年就讀蘇州省立工專預備科,之後到上海搭乘輪船來台。1951 年進入李仲生畫室習畫,進而結識李元佳、歐陽文苑、霍剛、夏陽、蕭勤、陳道明、蕭明賢。吳昊早期的作品介於超現實與抽象之間,具有東方古樸之神秘意境。吳昊擷取古文物與民間廟宇彩繪的色彩,例如:紅綠相映、綠色與桃紅色互襯、寶藍妝點深黃,這些色彩顯得十分迷人,然而畫面上的構圖總是以「飽滿」物象占據

夏陽〈中國拳術〉
壓克力、紙・25×37 cm・1965

整個畫面，在視覺上形成強烈壓迫感之張力。吳昊擅長以黑線勾勒形體，細線融入畫面似有若無，並以濃郁的色彩賦予繁飾容貌，尤其描繪人物的頭呈現歪側，如同木偶擺動的特質，而臉部的表情總是綻放著青春喜樂，整體畫面洋溢著熱鬧與喧譁的氣氛，無疑地，吳昊緬懷家鄉的氣息並喚起了生活記憶中的圖像，他藉由奇觀式的造形與構圖，畫出了自己的感覺，從而建立獨特的藝術語彙。本展作品〈舞〉、〈繁花〉與〈捧花女孩〉展現了吳昊極為富麗形色翩翩的視覺風貌。

夏陽—將生命苦澀化為毛毛人符碼

1932 年，夏陽生於湖南湘鄉縣，1948 年夏陽畢業於南京市立師範簡師。1963 年末，初訪歐洲，後定居巴黎五年，1968 年移居紐約，直至 1992 年返回台北定居，2002 年遷居至上海至今，好比人倒吃甘蔗愈來愈見甘甜，其旅居的創作生涯，誠然應驗了「人挪活」的絕佳寫照。夏陽的繪畫題材內容，取自於民間宗教、神話、寓言故事及傳奇人物，他以顫動的線構成人形在空間穿梭，畫面中的毛毛人以寓言象徵表現超現實的意境，既擺脫物像原本的含意，同時亦象徵人處於都市叢林之不安與疏離感，毛毛筆觸轉變成似是而非的物象，鮮明的動勢牽引出敏感機智的圖像語言。70 年代時期，夏陽旅居紐約期間，適逢照相寫實形成風潮，他的繪畫有不同的轉變，其描寫取

霍剛〈無題〉
油彩、畫布・60×70 cm・1967

蕭勤〈進焉〉
壓克力、畫布・70×70 cm・1961

景於人在都會景觀的片段，細膩刻劃場景及快速局部模糊圖像的表現手法，如同影像突然停格般的視覺效果，或可視為毛毛筆觸的延伸與變奏。在 90 以後，夏陽的毛毛人系列，亦創作發展為雕塑，用鐵器形塑立體的毛毛人作品，兼具質感與量感更深化了其藝術語言。本展展出作品如〈獅子啣劍〉，以民間圖騰充滿動勢的毛毛人進出於虛幻的空間，迷漫詭譎的氣氛；又如在夏陽的名畫中，重新詮釋經典名作〈拾穗〉的圖像，人物的形象以毛毛筆觸，但臉孔與身體在金黃色的麥田中，卻呈現出莫名其妙的荒誕，觀其想像時空錯置之巧妙令人不覺莞爾。

霍剛─超理性與極激越幾何構成

1932 年，霍剛生於南京，本名為霍學剛，後有感於「學」字之贅瑣，更名為霍剛，取其簡潔有力、鏗鏘響亮之意。1949 年隨南京國民革命軍遺族學校來台。1950 年霍剛被分發保送就讀台北師範學校藝術科（今國立台北教育大學）。1952 年，霍剛經由歐陽文苑介紹向李仲生畫室研習。1964 年，霍剛為了追尋創作的理想環境，離開了東方的土地遠至西方，初抵歐洲短暫停留在巴黎，隨即轉往義大利米蘭，在這個城市一住就是四十餘年，帶著東方精神的特質投入西方藝壇的瀚海中。霍剛早期的繪畫多為捕捉「意象」，畫面上鳥獸變形體優游於空間之中，充滿超現實風格的神秘性，色彩多為中性或低彩

度光線較為陰暗，定居米蘭之後，延續超現實探索，但輪廓線趨向理性幾何抽象，這是建立其繪畫語言的轉變階段。換言之，60年代中期以後，霍剛畫作的表現形式已趨於硬邊構成，而精神上卻傾向於視覺詩性，圓點與線形色彩構築畫面，隱喻向隨機非可預期的動向空間，展現境外牽引，呈現畫外之意。霍剛顯然受到義大利深厚文化特質的移轉，他的繪畫展現沉潛而內斂，畫面看似輕盈的油彩，實則飽含心靈之厚度，從70年代的作品表現迄今，畫中色彩愈來愈濃烈鮮明，構圖也趨向明快簡潔，常見對稱性與突發性現身的點、短直線交替展現，有時線與塊面凝住對峙，閃爍的小點線一觸即發，激擾平靜寂浩瀚的畫面，卻又可發現這些靈活的小符號是拆卸了書法線條的重組樂章。在霍剛的觀念裡，我們應該把著眼點從外形具象的所謂中國書畫裡解放出來？霍剛在他的作品中表現出堅韌而又理性的繪畫語言，以不尋常的、非預期的形狀呈現一種謎樣的感覺。生命之於他，是一個單一而獨特的偶然存在，不只是在時間與空間想像的秩序中悠遊自得，同時也顯出豁達大度的人生觀。

蕭勤─凝聚鬆勁之東方禪道冥想

蕭勤（1935~）的人格特質，具有開放的胸襟和靈活的社交手腕，凡事都以積極達觀正向思考，在藝術界多方廣結善緣，他是東方八大響馬之中，最早奔馳至西方發展的藝術家，活躍於東、西方藝壇並積累顯赫的展覽資歷。蕭勤是促成「東方畫會」成立的重要推手之一。1957年首屆東方畫展在台灣舉行，蕭勤即引介西班牙十四位現代藝術家和東方諸子共同展出，也就是說，「東方畫會」一開始就是以國際交流展的姿態出現，在當時確有別於其他畫會，展現不同凡響的藝術社團。1952年，蕭勤由同學介紹進入李仲生畫室習藝。1956年，蕭勤至西班牙留學，在思想與觀念視野上是重要的轉捩點。大約於60年代，蕭勤雖身處於西方文化環境，卻開始嘗試從東方道家思想去尋求精神內涵。蕭勤的作品，以排筆霑墨水在棉布上書寫出緩和的帶狀曲線，圓點或方形與長條造形，在畫面上構成均衡空間，時而以中文字強化融入畫面，例如：氣、道曲然、進焉、絕然、掩然、浩然、混沌初開、大方無隅等等，這一系列作品具有書法筆觸的墨線自然而帶有飛白皴的韻律感，書寫流動意象的線條湧現出「曲則全」的勁道與抒情興味，既隱含東方的哲學精神，且表現出藝術家體悟的人生境界。蕭勤的繪畫融合東西方的表現形式，

陳道明〈探險者油彩〉
油彩、畫布 · 61×90 cm · 1959

蕭明賢〈時空記憶之五〉
混合媒材 · 75×45 cm · 2009

逐漸形成其藝術身分與語言之獨特性。又蕭勤以「太陽」為探究題材，從60年代中期迄今似乎未曾間斷。「太陽」系列作品，以一個幾何的圓為中心，色彩鮮麗，周邊許多放射狀的現線條伴隨著白色的斑點，構成太陽意象，象徵畫面肌理之不可預測性，蕭勤欲傳達一種未知的、神秘的、熾烈而具有擴張的思想，它既是「空無的」又是「豐沛的」，同時亦隱含「內聚」與「流動」的巨大能量。

陳道明─以繪畫表現萬物抽象的本質

在東方「八大響馬」當中，陳道明是唯一的北方人，天生豪爽與率直的個性及其行事風格，堪稱是道地的北方青年；他的繪畫內容與質感，以自然大地穹蒼為簾幕，表現出無盡的靈感養份與紋理。1933年，陳道明生於山東濟南，他在十八歲時，隨同家人來台就讀於台北師範學校藝術科（今國立台北教育大學）。50年代，陳道明受到李仲生教學啓發的影響，他開始以潛意識作畫，抒發內心澎湃豐富的情感，其畫風演變軌跡，從立體派技藝蛻變至抽象符視界，同時參與「東方畫會」的展覽活動，陳道明表現出積極熱情的激進藝術家。陳道明的創作信念始終抱持：絕對抽象的心靈空間，在其創作理念述及：「作品的意義是心靈意識活動的一種記錄，原則上是抽象的，我在表達內在生命意象的過程中，盡量不受任何干擾，以求達到沒有結論又有結論的境界……」。陳道明擅長以複合材質實驗繪畫，主觀意識輔以自動書寫技能，使畫面產生多層層疊疊的肌理，進而構成其抽象繪畫語言。本展向收藏家

借展陳道明在 1959 年早期的抽象畫作〈探險者〉，該畫以油彩及複合材質烘托出粗獷厚實的皺褶肌理，黝黑斑駁沉積的色調透露出迴光的映照，猶如遙遠的圖騰印記，觀讀其畫令人頗有發思古之幽情。

蕭明賢—線形語言擴及延異空間

東方八大響馬來自於四面八方雲集於台北，其中蕭明賢（1936~）最年輕也是唯一的台籍青年，其他七位都來自大陸各地。1953 年，蕭明賢十七歲即隨李仲生在安東街畫室習藝，開啟了他的藝術觀念與繪畫根基。1964 年，蕭明賢遠赴法國巴黎追求藝術夢想，從此開始羈旅海外將近半個世紀的漫長生涯。1957 年，蕭明賢的作品〈#5607 構成〉以黑線圍砌劃出編織的色面空間，觀畫面結構，顯然受到瑞士藝術家保羅‧克利（P. Klee）的影響；該作品曾入選參加巴西聖保羅第四屆國際雙年展，並獲榮譽獎章，在當時獲得國際獎是難得的藝術殊榮。蕭明賢的作品初始也以抽象水墨表現夢幻詩情，線形與團塊墨韻交集成抽象空間，他用線條在宣紙上或在畫布上，鉤勒出自然形象以外的另類造形，粗線條、細線條在不同的媒材上產生律動變化的視覺符號，令人印象相當深刻。蕭明賢曾多次參與「東方畫會」在台灣及海外的展出，但其作品自始至今延續早期抽象語彙的面貌。自 1969 年以後，從歐洲移居美國紐約持續創作與生活，其間蕭明賢雖然鮮少在台灣發表作品，然而創作的熱力顯然積蓄良久，此次展出蕭明賢其中的畫作〈時空記憶之五〉、〈時空記憶之八〉、〈黑色的旋律〉，皴擦點染印拓、色澤清雅與疏朗無垠的時空韻致，充分展現其與生俱來的繪畫才情。

本展主辦大象藝術空間館藝術總監鍾經新致力推展現當代藝術與學術研究為取向，尤其關注台灣美術史精彩之篇章。「藝拓荒原—東方八大響馬」展舉辦之意義，在於經由東方八位藝術家的歷史性作品，透析檢視其豐富多變繽紛而自由的藝術精神，具有研究探討藝術橫切面的實質意涵。除了欣賞他們的藝術風格與所經歷的時代背景，同時有助於瞭解東方諸子在台灣美術現代化運動過程中的演變軌跡。回顧東方八大響馬半世紀以來創作的激情與執著，不斷燃燒的是，他們的創作力和闖蕩藝壇的勤奮態度，我們似乎感受到了瀰漫歷史的氣息，以及藝術家在錘鍊生命和傾注智慧之後，所揉合成那股巨大深層的力量。

註 1.〈五月與東方—中國美術現代化運動在戰後台灣之發展（1945~1970）〉
　　蕭瓊瑞著，東大圖書 出版, 1991.11
註 2.〈第一屆東方畫展—中國、西班牙現代畫家聯合展出〉展覽目錄,1957.11

論林惺嶽之藝術奮起──從超現實到台灣風土的魅力

導言

藝術家林惺嶽身兼畫家、美術教育、文化評論、藝術書寫史詩的集大成者，堪稱是台灣藝壇最有活力的藝術戰將之一，林惺嶽具有波瀾壯闊的胸懷與強韌的批判意志力，其言論深刻犀利尖銳穿刺，蔚為鏗鏘有力的時代之音，他在藝壇敢言衝撞抗衡體制的強悍行事作風，和同儕於媒體雜誌引發的藝術論戰，頗受各界矚目，然而放眼台灣藝術家有些特立獨行的行事風格，林惺嶽當屬個箇中翹楚。

林惺嶽擅長將藝術思想融入大歷史的脈絡中談論相互印證，強烈的歷史觀化為針貶之筆，滔滔雄辯的言論與畫筆耕耘的毅力，剽悍的能量馳騁於台灣藝壇未曾停歇。林惺嶽繪畫情境的氛圍，70年代的作品隱含孤寂、神秘、沉鬱荒誕、蒼涼與苦澀，繼而80年初期逐漸轉變為明亮而豐饒的形象，其藝術語言的演變風格，從神秘超現實發展到現實語境的具象表現，以及台式形而上風采的面貌，題材由夢幻田園、仰視穹蒼到巨碑式的風景，自80年代中期以來，林惺嶽特別鍾情探索台灣高山與溪水的意境，巍峨的山岳、溪谷、急流以及雨水沖刷後裸露的奇岩，呈現在畫面上的圖像語言，彰顯激流怒濤與靜謐的河谷，充滿迷濛的空氣感與神秘的底蘊，尤其他詮釋台灣山川成為主體意識的載體至為鮮明。在林惺嶽的創作自述〈藝術與自然〉中有獨到的見解與精闢細膩而深入的描寫。

林惺嶽少年時期的生活雖然歷經坎坷，但他絲毫沒有懷憂喪志的時間，並認為只有奮鬥才是真實的人生。從幼年時即遭遇曲折乖舛而不平順的困境，經濟窘困，以及寄人籬下之苦，似乎命中注定必須堅強面對無情的命運，從創作的視角思考，林惺嶽早歲失怙而飽嚐孤獨的人生際遇，未嘗不是蘊釀超現實幻想的潛在緣由。又如另一次遭遇到生命攸關的考驗，在1978年林惺嶽因接洽西班牙現代作品交流展，他搭乘韓航707班機，客機誤闖蘇俄境內領空，遭遇到米格二十五戰鬥機攻擊，致使客機迫降冰湖事件，林惺嶽航空劫後幸免於難，絕地逢生的處境，使他面對生命無常產生永生難忘的體悟，導致日後全面思考藝術家面對社會的言論與責任，他的藝術奮鬥拼勁與勵志精神，給予人正向的評價。自五年前，在國立台灣美術館舉辦「歸鄉：林惺嶽創作回顧展」後至今，林惺嶽仍持續加速前進且創作力豐碩，他日以繼夜的

林惺嶽〈天祐花蓮〉油彩、畫布．218×654 cm．2010

雄心壯志，奮力挑戰自我極限，完成數千號油畫巨幅作品，在精神與體能上的消耗，著實令人嘆為觀止，無疑地，那是藝術家自我實踐崇高理想的終極目標。

北美館策辦「林惺嶽—台灣風土的魅力」（Hsin-yueh Lin: Enchanting Taiwan），既是林惺嶽個人的大回顧展，也是全面研究其藝術思想與作品的重要展覽。林惺嶽勤奮努力的畫筆與書寫評述文字，深深影響台灣現代美術運動的各個階段歷程，從 60 年代發展至今，積累相當豐富可觀的畫作與文字著作，兩者的質與量俱佳，應可視為等量齊觀。本次展覽結構分為三部分：
一、繪畫展品包括：油畫、水彩，從二百六十件作品之中精選出一三七（組）件，展品從 60 年代中跨越至 2012 年。其中〈歸鄉〉、〈天祐花蓮〉、〈國寶魚巡禮〉、〈台灣神木林的風雲歲月〉，四大件油畫巨作，將在北美館首度發表隆重展出。二、文件資料分布於各展區，包括：年表（中英文輸出）、歷年展覽畫冊（各一冊陳列）與文字評論著作數十冊，以及文字手稿等珍貴資料。
三、林惺嶽—無邊奔流（紀錄影片由公視製作）。透過這些絕色壯麗優雅的畫作與史詩般的文章論著，展現了林惺嶽藝術創作的整體風貌。在展覽專輯的編印方面，為了從各個角度解讀林惺嶽的人格特質與藝術風格，特邀請專家學者撰文包括：文學家陳芳明、文化評論與禪者林谷芳、國美館研究員蔡昭儀以及林惺嶽的門生倪又安等。在策畫展覽的過程中，無論是針對作品選件、文章邀約撰稿、展品與空間的規劃，乃至於展覽專書編輯、安排座談會與展覽賞析，以及媒體宣傳策略與節奏細節等，林惺嶽始終保持積極而殷切的態度、旺盛溝通協調的昂揚心情，顯見藝術家戰戰兢兢面對展覽專業的自

我要求，以及期待展覽完整展現專注執著的態度。

思想與繪畫啓蒙

1939 年，林惺嶽出生於台灣中部的台中市，出生前，曾經留學日本研究雕塑創作的父親林坤明溘然病逝。在戰爭的年代，林惺嶽幼年飽受顛沛流離之苦，幼年失怙以及無情戰火的摧殘，促使他早熟地面對艱困的生存挑戰。少年時的林惺嶽就如同一般孩童一樣，喜歡畫圖，然而當他知道其父親是一位雕塑家，遂更加受到鼓舞，斯時立志成為一名出色的藝術家。由於林惺嶽圖畫在小學的兒童刊物與初中的壁報上獲得優異的表現，進而可以突顯個人的自我肯定。1961 年，林惺嶽如願考上國立師範大學藝術系，是學習美術專業的開始，實際上在 1957 年，林惺嶽於高中時期，課餘拜老畫家楊啓東為師，研究水彩風景寫生，並參加中部美展。在師大期間，林惺嶽刻苦自律，除了專注繪畫，更勤勞自習，廣泛閱讀涉獵哲學、心理學、歷史、社會學等人文書籍，其中對於心理學特別著迷，佛洛伊德以《夢的解析》解讀人的潛意識、羅素分析事理的智慧、廚川白村《苦悶的象徵》以及貝多芬創作的音樂，這些思想與創作，不僅影響了林惺嶽的繪畫表現，同時也擴及於日後的文化評論。

歷劫歸來省思生命衝擊

林惺嶽被喻為台灣藝術界的奇葩傳奇人物，乃是指其人深具挑戰的現實性格，生平曲折的遭遇、大難幸存，以及在台灣藝壇的激進言論，特別表現在即時與時事的探討上，有敏銳的洞察力，遇事勇於正面對決，被視為藝壇的孤獨之獅。1975 年林惺嶽赴西班牙留學，並展開了開闊自在的畫遊之旅，在三年後，他試圖引介西班牙的著名作品來台展出。1978 年，林惺嶽遭遇到意外的驚恐之旅，也是他人生中的關鍵時刻。他發起並策動西班牙與中華民國的美術交流展覽，Multitud 畫廊負責提供西班牙 20 世紀名作作品一百多幅至台
北展出。為策劃促成此一大規模展覽的實現，林惺嶽於該年 4 月 20 日攜帶契約書回國籌辦簽約的交涉事宜，搭乘韓航 707 客機，由巴黎起飛越過北極航線時，客機誤闖蘇俄國境，遭俄軍機攔截射擊，客機迫降冰湖，隨後機上旅客被扣留在俄境二天二夜，後被美客機接載至芬蘭赫爾辛基，再搭上韓航客

林惺嶽〈神秘的森林〉
油彩、畫布・91×116.7 cm・1969

機經日本東京,轉機回台北。之後,林惺嶽應聯合報之邀,發表〈俄境兩天零兩夜─韓航客機空中歷險記〉,在《聯合報》第三版連載五天,獲得高度的關注與迴響。林惺嶽的名號從此在台灣藝壇奮起馳騁至今。

孤寂蛻變為夢幻藝術祭壇

林惺嶽是一位思想敏銳而激進的藝術家,在少年時代就表現出繪畫的天分與才華,從學生時期至今,憂鬱的容顏卻隱藏堅定不移的心志。1969 年,林惺嶽於台北中美文化經濟協會舉辦首次油畫個展,首次展現超現實主義風格,自此展開他的藝術旅程。超現實繪畫試圖發掘並揭示比真實背後的真實世界更為真實的意境,此意境是可以擴展至事實底層,以心理學觀點來重塑人類世界,要重新恢復神話學、寓言及隱喻。事實上,林惺嶽的繪畫以超現實畫風初試啼聲實其來有自。其一是個性與心境趨近使然,以及孤單的身世與困頓的生存環境。其二是藝術創作理念。1975 年,林惺嶽在其第一本著作《神秘的探索》的首要篇章闡釋了超現實的藝術理念,清楚揭示其創作信念自白。當反叛的力量朝著充滿神秘的領域伸展,而使生命經由感性的創化向前擴張時,藝術即在探索的大道上成為嚴肅的目標,一種值得寄託的崇高理想。「在想像所要征服的神秘中,給予探索者一種自由,但這種自由不是盲目的恣意縱情,而是在紊亂中發現秩序,由混沌中確立明晰,從模糊中塑造形象,藝術家就在他所建立的秩序與形象中,享受他的自由,一種主宰性選擇的自由。」註1

林惺嶽〈冬季的舞台〉
油彩、畫布·130×194 cm·1973

林惺嶽〈撲月〉
油彩、畫布·112×145.5 cm·1975

「林惺嶽·台灣風土的魅力」展覽計有一百四十餘件展品,其中選自最早的系列油畫作品〈幽林〉(1969)與〈神秘的森林〉(1969),以枯木形狀的猙獰姿態矗立於圖像於原野中,山形與的樹枝呈現綠色冷凝的基調,繪以山林樹叢,時而勾勒出 動且斷續的殘念以及象徵性的圖騰,投射出林惺嶽心靈孤寂而深邃的情感,超現實幻想的繪畫隱藏豐富的生命想像力。在 1969 至 1983 年時期,林惺嶽的繪畫內容充滿了冷酷、矇矓的幻象世界,詩情畫面的隱喻,畫面中的元素多半如:日、月、牛骨、魚骸、枯木、月夜、鷹形、牛群及閒置的宮殿建築體或表現神秘曠野的荒原,這些超現實變奏的場景,多半是被解構殘存的荒蕪,而前面則是未可知的憧憬,強烈的夢幻感知與矛盾情愫,頗有一種蒼茫與悲愴混同的孤絕況味。林惺嶽在探討〈廢墟 枯樹 骸骨〉述及:「我曾在西班牙及義大利參觀過古城的廢墟,均受感動而引發思古的想像。但我更嚮往中東及北非暴露在荒漠及曠野的廢墟,因為荒漠及曠野中的廢墟,能拓開更遼闊深遠的想像空間,在此深廣的幻想中會油然產生出一股思古的神傷。」從林惺嶽的體會與憧憬可以略見端倪。〈冬季的舞台〉(1973)是林惺嶽超現實繪畫的代表作品,畫面呈現寒光、生冷荒疏的氣氛,在階梯之後,以蒼白的枯樹叢建構成為肅穆的祭壇,牛骨頭高高懸掛其中,正上方的黑日與湛藍的天空形成強烈的對比,林惺嶽以油彩表現狀似拓印、磨擦產生斑駁蝕刻的肌理,展現一種詭譎的風景儀式及瑰麗奇妙的境界。此作的技

林惺嶽〈入秋的鳳凰木〉
水彩、紙‧68×100 cm‧1977

藝手法顯然受到德國超現實藝術家恩斯特（M. Ernst）奇岩印象的影響。〈撲月〉（1975）是一件十分逗趣的場景，表達了慾念漫無邊際的奇想，描寫靈巧的貓騰空撲向月亮，周圍的樹枝葉和魚骨交織幻化為無數的精靈古怪，透亮的月光映照林間閃爍光芒。〈鐘樓〉（1974）以盤根錯節的枯樹與鷹揚造形建構成整體的鐘樓牌坊，時鐘鑲嵌於白樹幹之中，介於真實與古蹟之間，在荒野中形成永恆駐留的景觀。林惺嶽情感上的壓抑與孤寂，在畫面上營造出藍冷氣氛的色調表露無遺，觀〈古典之追憶〉（1977），古典殘缺的雕像矗立於畫面正中，黑日與藍紫色的背景，蒼白的石柱與宛若化石的樹林，隱含憂鬱而纖細的情感，映照出藝術家追尋古典哲思，寄語永恆冥想之精神空間。

清溪流水宛轉氣韻

林惺嶽主要以油畫表現其藝術思想，然而水彩畫在其創作歷程中，也占有相當份量的比重，80 年代期間，他創作的水彩畫，可視為油畫以外的精彩畫作。本展特選出近二十幅水彩代表作共同展出，包括最早的〈善導寺〉（1964）與〈道〉（1968），前者以描寫帶有光環的虔誠者朝向寺廟前進中，天空一輪圓月與周圍螺旋的筆觸形成躍動肅穆的氣氛，後者以筆直的道路通往與月光暈連成天際線，這是兼具自然與想像造境的畫作，兩件畫作的筆意與表現氣息隱然與北歐藝術家孟克（E. Munch）的冷峻蕭瑟的畫風遙相呼

應，他們共同的特徵即是孤獨伴隨苦悶所產生戰慄的筆觸，在東、西方不同時空中，藝術家卻有感同身受的表現，乃至於作品呈現出及異曲同工之妙。林惺嶽的水彩繪於紙上的作品，體現了水彩如清溪流水的巧妙變化，透徹淋漓的水具有濃郁浪漫而華麗的特質，色彩的質感介於透明與不透明之間，畫面經常瀰漫著輕盈的空氣感，尤其顯得靈秀動人常且予人撲溯迷離的感受，他特別以群樹為創作主題，描寫古樹歷經風霜的刻痕，樹幹的各種奇形怪狀伴隨茂盛枝葉，充滿詩情畫意且賦有唯美迷人的視覺景象。觀〈夾樹道〉、〈入秋的鳳凰木〉、〈公園漫步〉、〈晨霧〉、〈玉山偉樹〉等作品皆表現出相同的質素，換言之，林惺嶽藉由自然的景物，將熱情澎湃的情感轉化為飽含瑰麗燦爛而獨立迷茫的畫作。

形而上及仰望原鄉物語

形而上繪畫〈Pittura Metafisica〉是義大利現代繪畫的一支流派，也是繼未來派之後，在義大利產生的重要流派。然而在本質上，它與未來派的理念是截然不同的，形而上繪畫遠離了未來派的表現要素，把未來派所崇尚機械動感的激越情境，復歸於神秘寧靜的氛圍；亦即未來派繪畫表現速度感，形而上繪畫則凝結時空的場景。實際上，形而上繪畫和未來派繪畫，處於同一時期發展，約 1915 年至 1920 年，從他們作品透露的神秘氣氛，確實給超現實主義有某種程度的啟示，甚至可以說「形而上繪畫」扮演超現實主義的先導，同時亦被視為義大利的超現實主義，此派雖然流行時間很短，聲勢也不大，但在思想上，刺激現代美術多元發展風貌，堪稱頗為獨特而重要的一派。林惺嶽的繪畫氣質，在某種程度上也隱含著孤寂與詭異。形而上繪畫曾解釋為：「在造形的界限內，表現一種必然的精神性，將對象投射的側面幻影，完全呈現出來。」，即是以隱喻法表現出事物的側面及背後的未知世界，如作品〈三峽老街〉(1992)與〈三峽古巷〉(1994)，空氣冷凝，街道巷弄深橘紅磚牆色調，對照於遠方透亮的白雲與藍天形成強烈的對比，巴士行駛期間，近景的人像駐足期間，此作既是建築風景，也具有形而上的特質，感覺彷彿都是舞台式的場景，令人產生期待、戲劇的意識。或許林惺嶽畫的都市就是幼年時期的回憶，古老奇麗而神秘的鄉鎮，埋藏無盡的鄉愁，他把心理學的感知運用在畫面，讓觀者融客體為心緒現象，介於冷靜與現實間餘波盪漾，提供出另一種虛擬詩情與時空夢迴的美學觀。

林惺嶽的畫面的造形結構是以自然舞台的排演為依歸，他主要以平視深遠為構圖，除此之外，有少數作品呈現仰角的構圖，就繪畫的取景角度而言，顯得相當凸出，向上仰望的視角，具有雄偉崇高的意象。觀看〈黑日〉（1989）與〈台灣戒嚴統治〉（1996）作品，皆以枯樹群圍繞，向上集中於黑日焦點，但在〈台灣戒嚴統治〉畫面上方三隻鷹盤旋，具有壓抑、監控的意涵。林惺嶽作於同年的〈深山古木群〉（1996）繪寫蒼翠古木指向藍天白雲，穿透樹林的藍天背景，相互映襯，頗覺洗滌凌空萬里塵。又如〈高山姑娘〉（2003）原住民女孩站立於高山上，容顏衣服豔麗深沉而飽滿的色澤，形成仰望原鄉風土的語彙。

溪谷石頭成為繪畫內容

在 80 年代中期以後，林惺嶽從潛意識夢幻之內省風格逐漸轉變為深入現實場景的繪寫，以繪畫探究台灣大自然的原野及地貌風土，究竟原始的氣質是什麼？林惺嶽以實際的行動深入台灣的高山與溪水河流，尤其探索濁水溪河床的榮枯得力最有心得。他一方面關懷台灣本土的自然生態，同時親赴自然現場實地感受，以雄強的鬥志繪寫自我與土地關係的沉思與辯證，探討在自然的強悍生命力中思索土地精神的深層意義。林惺嶽強調「表現大自然不僅要掌握其多采多姿的奧妙，更重要的是要洋溢出一股憾人的氣勢。第一流的風景畫可以近察，也可以遠觀，不但能夠細細品味其精緻細膩的表現特質，更能夠感受到整體畫面宏偉的激動力。」[註2]。事實上，遠在 1975 年，林惺嶽赴西班牙留學並展開始西班牙畫遊之旅，直到發生在俄境兩天零兩夜—韓航客機空中歷險記，之後返台定居時值 70 年代末；彼時，林惺嶽就已開始反思台灣美術的過去與末來，尤其必須採取本土的眼光與文化立場來評估台灣美術，當小說家以書寫本土的題材而成為文學的典範，視覺藝術家的表現也應關注自身的現實環境，而其中所涉及的層面，不僅是藝術創作，更擴及於美術史研究、美學、批評、鑑賞、教育、推廣以及培養大眾的美感意識等等。

林惺嶽描寫東海岸與與濁水溪系列作品，是啟開繪畫第二階段的重要轉折時期，也具有史詩般磅礴撼人的氣勢，由此創造了個人繪畫的新境界。在本次展覽之中，濁水溪系列作品約有六件之多，其中尤其以 1992 年作的〈濁水溪〉，怒潮澎湃，浪濤湧起，暗喻思想風氣開放，沛然莫之能禦的鮮明圖

林惺嶽〈濁水溪〉油彩、畫布・218×297 cm・1988

像。其他濁水溪系列作品分別作於 1986 年至 1997 年期間，描寫濁水溪歷
經暴漲與乾旱的中被沖刷的石頭，尤其刻劃石頭的各種複雜的變化，這些石
頭從溪的源頭深谷經過長期不斷的分裂、滾動、磨擦、侵蝕而演變成下游繁
如天星的小圓石，然而林惺嶽繪寫溪床上的石頭、鵝卵石，似乎遠離了原初
乾澀粗糙的質地與形貌，他發揮想像與構思，並重新以切合真實的感受去提
煉技藝，在視覺形式上，石頭浮沉於水上、下之間，產生如夢似幻的澄清的
倒影，宛如絕佳的天然透明的鏡面，此乃延續超現實夢幻的表現手法，所不
同的只是回歸現實的大自然為題材。林惺嶽以石頭作為繪畫探究的元素，表
現迷彩、光影構成石頭獨特而柔美的形式語彙。在這段時期，林惺嶽繪寫田
園風光的作品如〈埔里之春〉(1994)、〈芒果林〉(1995)、〈秀姑巒溪出海〉
(1996)、〈澎湖之秋〉(1998)、〈歸鄉〉(1998)等；其中〈歸鄉〉是重要的
力作，描寫鮭魚奮力溯游返鄉不屈不撓的毅力，以及鮭魚躍動剎那間令人動
容的場景，質言之，林惺嶽藉由鮭魚的向上精神，表達其生命滄桑與勇往直
前的堅定寫照。

論述批判展望向前之動力

林惺嶽是畫家中的美術史家，他認為一個有深度的藝術家也應培養出歷史學家的氣質，只不過是語言文字的思考與視覺圖像思考之間的差異而已。探討林惺嶽的內在思想，除了以繪畫形式透析之外，從他發表的文章，以及對於藝術事件的見解和評論，此相互辯證方式較合適於屬於當代藝術家的探究觀點。一般而言，文字書寫與繪畫表現，畫家兼具兩者並行實不多見，主要是文字書寫在於作者駕馭文字能力傳達其思想，而繪畫則是經由描寫造形能力形成圖像，然而林惺嶽是畫家當中兼具繪畫表現與文字書寫的能手，從林惺嶽歷年來陸續發表的文章可以參照佐證，亦即繪畫與文論交鋒並行而不悖。茲列舉林惺嶽的文字書寫著作如下：

一、《神秘的探索》，此書匯集的文章，計有十九篇，主要談論中國繪畫的時代性與現代性，可視為林惺嶽早期的創作信念與藝術感想。二、《藝術家的塑像》，此書集結林惺嶽遊歷歐美，並於其間策畫西班牙現代作品交流展於台北國際藝術展之後。文章包含：論藝術家的頭銜、漫談水彩畫、藝術家的塑像與藝術家的煉獄等二十篇章，同時評論任伯年、洪通、林風眠、徐悲鴻、李石樵、楊三郎、陳夏雨等藝術家。三、台灣美術運動史，此專文連載發表於《雄獅美術》（1984~1986）月刊，可以看出林惺嶽主觀批判辨識的能力。四、《台灣美術風雲四十年》，其文章內容延續增補台灣美術運動史的論述脈絡。五、回應與挑戰，刊載於《雄獅美術》（245~248 期）計有兩大篇章，林惺嶽與劉國松的筆談論戰。六、90 年代本土化前衛藝術的展望，訪談內容是林惺嶽闡述了個人的藝術理念與時代立場，做為台灣美術史觀的回顧與展望。七、美術本土化的釋疑及申論，刊載於《雄獅美術》（1993.2），文章主要探討伸張了本土化的界說，同時總結了台灣 80 至 90 年代初期，本土化美術運動之趨勢與爭辯。八、大戰陰影下的美術，文章發表於《藝術家》（292、230、231 期）雜誌，引介西方戰爭時期與戰後美術發展現象，此篇透露林惺嶽對於探討戰爭非常時期的美術有相當程度的興趣。九、《渡越驚濤駭浪的台灣美術》，此書蒐集了二十五篇足以發人深省文章，尤其是言論圍繞在重建台灣美術的課題，具有評論性的文章諸如：〈紅顏惹禍〉─美術館的退展、改色事件的透視與評析；我們必須開拓出自己的方向；尋回台灣人文的尊嚴；台灣美術 1988；從民間立量的崛起展望台灣美術的未來。十、《中國

林惺嶽〈木瓜紅的季節〉
油彩、畫布・130×194 cm・2003

油畫百年史—二十世紀最悲壯的藝術史詩》，此書展現了林惺嶽研究大陸美術的敘史態度與全方位史觀，全書文字內容多達五十餘萬字，面對龐大而複雜的中國歷史與社會結構，從中國共產革命切入，探索這場大革命之下的社會意識，以及中國油畫藝術的發展，林惺嶽展現了宏觀的視野，可視為精心撰述的嘔心瀝血之學術著作。十一、《戰火淬煉下的藝術—戰爭與藝術的一頁滄桑史》。林惺嶽以藝術論述作為反省社政的文化觀察，擴大關懷視野，並強調藝術家作為社會良知的角色。綜觀林惺嶽的書寫與評述風格，綿密勁健有如水勢波瀾激昂湧現，評論、撰史中的文字猶如水、色流動與其繪畫的山水動勢相互呼應，顯見其自我書寫所欲呈現的真正本質，以此作為中流砥砥柱，抗衡既成世俗之言說與歷史論調。

藝術情感滿溢豐碩果實

從超現實的造境到現實語境的具象寫實幻境，林惺嶽的繪畫主要追求深耕本土的草根力量，以及自我期許展現磅礡憾動的能量，基於這樣的努力與目標，林惺嶽奮力衝刺，試圖在快速變遷的環境轉型中找到自我的精神歸屬。自千禧年以來，林惺嶽的心境少了火氣而增添了溫暖的氣息，滾滾怒濤逐漸轉變昇華為靜謐的幽谷，同時更進一步探討台灣的風土文物，他以台灣聞名

的水果入畫，例如：木瓜、蓮霧、芒果、香蕉，這些日常生活最親近熟悉的豐饒物產，使人感到濃烈的鄉情與親切感，給予人們溫馨而豐碩的視覺饗宴，超碩大的水果，挑戰大尺幅的繪畫張力，不僅止於可口的味覺享受，而且已經轉化為另一層微妙的意圖。這些令人驚艷又喜愛的作品如：〈木瓜紅的季節〉（2003）、〈果實纍纍〉（2006）、〈豐收季〉（2007）、〈先知的盛宴〉（2009）、〈愛文種芒果豐收季〉（2011）等。觀讀最近期的〈國寶魚巡禮〉（2011）與〈台灣神木的風雲歲月〉（2012）巨作，體現了林惺嶽無比的勇氣與展現大格局的氣勢，他的繪畫感知強烈而生動，臻於隨心所欲的境界，林惺嶽與台灣風土之名已然緊密相隨，成為名符其實台灣美麗島嶼的標記。

林惺嶽〈愛文種芒果豐收季〉油彩、畫布 · 218×334 cm · 2011

註 1.〈神秘的探索〉。洪健全教育文化基金會與書評書目出版社出版 1975
註 2. 林惺嶽「藝術與自然─創作自述」1998

見微知萌—台灣超寫實繪畫

導言

在現代美術的發展歷程中，70 年代紐約的藝術思潮興起了超寫實主義，又稱照相寫實主義。超寫實主義的繪畫表現手法，比寫實還要更精密，如同攝影般的客觀描繪，題材取自於大都市景觀多變的風貌，諸如：都市建築物的玻璃、商店櫥窗、汽車、招牌、街道景象、以及櫛比鱗次錯綜複雜的光影變化。為了保持客觀描繪，畫家以照相機將要描寫的物象拍攝成幻燈片或照片，然後以燈片機將幻燈片的圖像投射至畫布上，然後再以自己訓練精湛的寫實技藝，在畫面上描繪出照相寫實的視覺效果，強調忠實呈現物象的視覺效果，絲毫不帶個人主觀情緒，在精神上是絕對客觀，是都市生活形態衍生的繪畫，呈現的是人工創造的自然景物。著名的美國畫家有佩爾斯坦（Pearlstein），查克羅斯（Chuck Close），唐艾狄（Don Eddy），和伊斯特（Estes）等。

臺北市立美術館策劃「見微知萌—台灣超寫實繪畫」，試圖延續超寫實的描寫精神，作為專題展覽之研究，特邀請曾旅居於紐約的藝術家包括：夏陽、姚慶章、韓湘寧、陳昭宏、司徒強、卓有瑞，以及台灣各個世代，努力致力於繪畫的藝術家，黃銘昌、葉子奇、顧何忠、郭淳、李足新、周珠旺、黃嘉寧等十三位台灣藝術家，在相異時代，呈現不同的創作理念與氛圍。本展覽結構以 70 年代的照相寫實藝術為探討主軸，並關注自 80 年代以來在此脈絡形成藝術語言的作品，邀請每位藝術家約四至十件畫作，在空間規劃將以個別獨立空間展示，如此方可更進一步觀看他們各階段的精華作品，總計有近百件展覽品，探討他們孜孜不倦耕耘展現超寫實繪畫的精髓。

本展以見微知萌為主要命題，直陳從細節為著眼點之重要性。見微知萌語出〈韓非子．說林上〉：「聖人見微以知萌，見端以知末，故見象箸而怖，知天下不足也。」然則引用其寓意，在繪畫藝術表現上，畫家經由細緻的描寫本領，充分展現實質與形體的精髓，始知物象語言喚起生命之萌動。畫家關注細微描寫擴及全貌，是個人心靈空間趨使，然而極端寫實作為一種縝密的載體構成精確的形式語言，既是畫家與生俱來的描寫能力，也是內心直覺的呼喚，它激起人們對於造形認知美感的視覺經驗。超寫實主義是對傳統寫實主義和純主觀抽象藝術的一種反動，特別是新客觀形象的再生，畫家用放大鏡看世

界，描繪時盡可能純客觀而真實地呈現，甚至像攝影那樣的再現原初物象。超寫實主義自紐約形成風潮，同時也影響及於歐洲、亞洲的超寫實藝術。

現代文明環境引超寫實藝術

超寫實繪畫是畫家心、眼、手交感匯集專注的極致表現，通常畫面的細膩筆觸幾乎融入整體圖像，具有超平順而勻淨的質感。對一般人而言，超寫實繪畫的語言常常具有相當的魅力，往往吸引藏家與眾多的藝術愛好者。理由是：這些作品圖像具體而微，並且與現實世界的視覺經驗共通，人們在欣賞畫作時，直接看得明白且能一目瞭然，容易引起觀者的共鳴，再者畫家思辨表現精湛的技藝被視為卓越的描寫能力。

超寫實主義是根據現代哲學中的距離論的觀念，認為傳統的寫實主義是強調作者的主觀情感，是主觀的寫實或人文的現實，而超寫實主義則是不含主觀情感，用機械式的眼睛進行觀察及反映現實。照相機使人更清楚地看到建築都市的廣袤深度和物質文明。一般而言，攝影是對真實世界最忠實的再現，究其緣由，乃因攝影的客觀形象與社會性顯然同樣種要。「機械之眼」的紀實完善就是根據客觀性和通俗美學的觀點而實現的，這種觀點不僅易於判讀，並且符合人們日常經驗的視覺感知。然而當攝影再度轉化為畫家筆下的

夏陽〈跳蚤市場（舊貨攤）〉油彩、畫布・112×168 cm・1979~80

圖像，在觀念上與媒介處理的空間組構與機遇已然改變。超寫實繪畫當中經由描寫物象所蘊含的時間性可分為兩個層面：其一是凝結掌握物象剎那間之永恆意象，其二是超寫實精心繪畫，必須耗費更多的時間與精神琢磨至真至善。實際上，超寫實繪畫既寫「實」同時也耗「時」，例如葉子奇的卵彩油畫，經常延續數年才繪成，創作態度真可謂嘔心瀝血之作。當然也因個人的生命記憶、遭遇頓挫等歷程息息相關，而這也是繪畫思維所能觸動內心深處的養份。

時序進入 70 年代的紐約藝壇興起一波照相寫實運動，當時描繪都會景觀與疏離的人文質素，而這一歷史階段，台灣旅居於紐約的藝術家表現尤其明顯，包括：夏陽、韓湘寧、姚慶章、陳昭宏、司徒強、卓有瑞。他們的繪畫藝術展現了精密、敏銳、雄強的手工與機械式的書寫，兼具寫實與寫質的繪畫藝術。1957 年，夏陽（1932~）和七位畫友於台北首次展出東方畫展。1963 年末，初訪歐洲，後定居巴黎五年，1968 年移居紐約，直至 1992 年返回台北定居，千禧年後移居上海創作生活至今。夏陽的繪畫題材內容，取自於民間宗教、神話、寓言故事及傳奇人物，他以顫動的線構成人形在空間穿梭，畫面中的毛毛人以寓象象徵現實的意境，既擺脫物像原本的含意，同時亦象徵人處於都市叢林之不安與疏離感，毛毛筆觸轉變成似是而非的物象，鮮明的動勢牽引出敏感機智的圖像語言。70 年代時期，夏陽旅居紐約期間，適逢照相寫實形成風潮，他的繪畫有不同的轉變，其描寫取景於人在都會景觀的片段，細膩刻劃場景以及快速局部模糊圖像的表現手法，如同影像突然停格般的視覺效果，或可視為毛毛筆觸的延伸與變奏。夏陽的超寫實繪畫捕捉日常生活中的街景物象，川流不息的人物晃動，卻映照在清晰歷歷可見的街道背景，形成靜與動的強烈對比。在 90 以後，夏陽的毛毛人系列，亦創作發展為雕塑，用鐵器形塑立體的毛毛人作品，兼具質感與量感更深化了其藝術語言。本次展出作品包括〈人群之十一〉（1978）、〈跳蚤市場（舊貨攤）〉（1979~80）、〈穿牛仔褲的人〉（1985），以及〈商人〉（1988）等代表作。

在超寫實運動的發展過程中，無疑的，韓湘寧是其中一位舉足輕重的藝術家，其創作歷程從 70 年代至今，以點描構成的繪畫語境，隨著時代的節奏變化迭起。1960 年韓湘寧於台灣師範大學藝術系畢業，是年加入「五月畫會」成為該畫會重要骨幹之一。韓湘寧（1939~）於 1967 年從台灣移居紐約，他

韓湘寧〈帝國大廈〉
油彩、畫布・285×285 cm・1970

受「極簡」與「普普藝術」的影響，在創作上開使用噴槍作畫。韓湘寧揉合了點彩與紐約的攝影視覺景象，用望遠鏡觀景象，在空氣中浮動的粒子，猶如霧氣矇矓掩映薄紗灰色調。在 1970 年所舉行的個展中展出「極淡系列」的作品，包括一件以極淡彩點噴滿一個展室，之後以普普觀念加入極淡的紐約及紐約附近工廠影像，用壓克力顏料噴於畫布，開啟了在照相寫實繪畫的語言，形成了其個人獨特的風格。本次展出最完整的十件超寫實代表畫作借展自紐約，這些作品完成於 1970~1985 年期間。1970 年創作的〈帝國大廈〉以綿密細點組成高聳的建築物，淡青色調與粉橘點布滿畫面，建築物看似籠罩一層薄霧，顯現出冷凝幽淡的氣氛。〈紐約人群〉以各色人種聚集於街道，如同晃動若即若離的影像，充滿迷茫異國情調的景象。〈新澤西高架橋〉、〈新澤西工廠之二〉〈街邊擺攤〉、〈看報的女人〉、〈街邊速寫者〉、〈星期六下午〉、〈游泳池邊，女與男〉及〈每日新聞〉。

超寫實藝術家姚慶章（1941~2000）於 1965 年於台灣師範大學藝術系畢業。1970 年參加巴西聖保羅國際美展後，轉到紐約發展，從抽象畫轉變進入超寫實，適時反映現代物質文明的光鮮風華。姚慶章描繪都市景觀重疊交錯形象，經由反光透視引出非現實感的色彩幻象。他繪寫紐約街道上現代工商業的獨特奇景，誇大局部細微精妙直線與曲面的特徵。畫面中各種顏色的玻璃、亮麗的鏡片、冷酷的不銹鋼迸發出燦爛耀眼的光芒。姚慶章作於 1976 年的〈藍十字大廈〉，藍色透明的建築體，與周圍環境五彩繽紛的景象相互輝

姚慶章〈藍十字大廈〉
油彩、畫布・182×261 cm・1976

陳昭宏〈海灘 138〉
油彩、畫布・76×101 cm・1998

映，構成巨大的城市幻影。此外〈街景系列—布威利銀行〉、〈模特兒在畫室
（二）〉、〈商店櫥窗〉皆是姚慶章超寫實時期的重要作品。

美國超寫實畫家查克羅斯（Chuck Close）描寫巨大的人物肖像，觀看特寫
五官的細節，令人感受到皮膚毛細孔正在呼吸喘息微妙的變化，相較於旅
居紐約的陳昭宏（1942~）繪畫的比基尼女郎，頗有異曲同工之妙。陳昭宏
鍾情描繪海灘女體，擅長使用噴槍和畫筆的技法，來表現女人細膩柔軟的皮
膚、毛細孔伴隨汗珠，女體豐腴刺激的感官挑戰藝術與情色的臨界點。〈海濱
23〉、〈乳房系列—黑髮〉、〈海灘 138〉、〈海灘 140〉肌膚上的水珠、沙粒、
胸脯、四肢，都各自形成耀躍動的生命體，散發陳昭宏以女體與花卉題材的
照相寫實繪畫。

卓有瑞（1950~）早期的「香蕉系列」，在 1975 年個展於台北美國新聞處，
是首開新寫實展覽的先機，她取材於台灣南部蕉園的深刻體會，細膩寫進香
蕉之精髓，超大的畫作，呈現生長到腐爛的過程，在當時台灣藝壇引起廣泛
的討論與迴響。1976 年卓有瑞赴紐約藝壇發展，啓開藝術冒險的探索旅程。
她的繪畫繪寫自然與城市建築的殘跡角落，經由時光錘鍊產生斑駁與歷史的
濃情歲月，例如「牆」畫系列及風景系列，都成為她創作思維綿延無盡的關
懷。本展邀請卓有瑞的系列繪畫風景，皆以創作年代命名。編號〈20073〉是

卓有瑞〈2008-1〉
壓克力顏料、麻布．160×271 cm．2008

一件十分壯闊的巨幅作品，遠眺層次分明的山巒綺麗，與前景右側細緻的蘆葦草構成強烈的對比。卓有瑞近年來創作的系列風景演變出新的語彙：氣泡或（類似水暈）聚合滲透瀰漫於自然空間之中，猶如畫家的思緒在大自然呼吸吐納，展現靜觀怡然自得的風貌。例如組件作品〈2008-3〉、〈2008-4〉、〈2008-2〉以及〈2008-1〉。

超寫實技藝中的魔幻情境

本展以超寫實筆觸表現超現實意境的畫家有司徒強、李足新與郭淳。司徒強（1948~2011）於1973年畢業於師大藝術系，後赴紐約普拉特藝術學院攻讀碩士。他於初中時曾學水墨於嶺南派畫家楊善深，從其中養成文學與繪畫意境的視覺化精神。70年代中，他將照相寫實承襲自普普藝術的大眾消費客觀現象，轉換為極為私密的情感藝語。司徒強鍾情於刻劃入微的玫瑰花飄浮於浩瀚孤寂的幻境中，畫作命名為追憶、銀河、星河、舍利、黑洞，藉以隱喻焦慮、慾望、傷痕諸多情感之傷逝。司徒強的〈神曲〉是一幅隱喻式的寓言視覺作品，其靈感來自於13世紀義大利詩人但丁的《神曲》文學詩作，該詩長一萬四千二百三十三行，主要由三個部分組成包括：地獄、天堂、淨界，前兩者是相對概念所展現之層級，而中間的轉化或過渡便是淨界，只有淨界的靈魂得到救贖；在三個層次中，淨界各層中分別住著以驕、妒、怒、惰、

司徒強〈神曲〉
壓克力顏料、電線、燈泡、麻布·124.5×184.2 cm·2001~2003

李足新〈老兵傳說〉
油彩、畫布·97×162 cm·1998

貪、食、色等基督教「七罪」中罪過較輕者的靈魂。〈神曲〉畫作以壓克力顏料、電線、燈泡、麻布組構而成，畫面中的火紅玫瑰花立足於豔紅背景，左上方明顯印記著「SZETO KEUNG 2001~2003」，象徵藝術家自身比擬，藉由纏繞糾葛的明燈引導穿梭於精神靈魂之域。〈星雲〉畫作同樣含有玫瑰花、飄零的葉瓣與下方狀似雲朵的靈芝現成物拼貼，象徵遊歷於混沌的境界不知所終。

李足新（1966~）的繪畫經常籠罩在懸疑、曖昧以及潛伏欲語還休的氛圍中。初始的畫面表現濃烈的夢境、不合邏輯的視覺舞台場景，令人產生期待具有戲劇性的幽深意識，近期繪畫題材則直接探討物象存在的處境。李足新的繪畫表現真實表像與幻覺深處交互襯托的微妙關係，他以光源聚焦局部特寫，四周的環境幾乎沈浸在昏暗之中，陰影與黑暗籠罩了整個空間，主體處於週遭之寂靜不可測的狀態，讓觀者思索陷入撲朔迷離的弔詭情境中，例如〈獨居〉、〈洩密〉、〈船歌 II〉。〈自相矛盾的詩意情節〉描寫三隻古樸皮箱置於幽暗的空間，李足新藉由皮箱寓意十餘年來的心境歷程，作為自傳式的抒發情感。〈老兵傳說〉作品繪寫光頭的老兵於水中載浮載沉，引隱喻老兵在海峽兩岸的悲歡離合的生命蒼涼。此外尚有〈隱蔽的訊息〉、〈疆界的邊緣 III〉。從李足新繪畫形式的演變，其藝術思維從隱蔽現實到撥雲見日的繪畫語境。

郭淳〈佔領美術館（海馬）〉
油彩、畫布．70×125.5 cm．1995

郭淳（1965~2011）以極富寫實的技法表現真實與夢幻的對峙、矛盾，等題
材，描寫著名公共建築物、生物及骷髏，探討生命與死亡的深沈課題。〈佔領
美術館〉系列作品是畫家立志的理想目標，以九種生物（海馬、花、蝴蝶、刺
蝟、蛋、蝙蝠、烏龜、水母、貓）各自盤踞在美術館的大廳，超乎尋常的尺
寸，展現巨大無窮的想像，頗具超現實的情境。

從國際藝術思潮到台灣本土的人文關懷

風景與靜物向來是畫家醉心探討的題材，也是他們真實內心幽微深邃的風景
物語。風景是藝術所傳達的一種自然場景，風景既是真實空間的場所，也是
再現的空間的圖像。英國藝評家肯尼思・葛拉克（Kenneth Clark）在其〈風
景進入藝術〉（Landscape into Art）開宗明義章之風景之象徵有貼切的描
述：「我們處於週遭事物，它們與我們有不同的生命與結構。樹木、花草、
河流、山川及雲朵等，幾世紀以來，它們激發著我們的好奇心和敬畏之情。
它們一直是愉悅的對象。我們在想像中重新創造了它們來反映我們的情感。
我們總是思考它們，這種方式促成『自然』概念之形成。風景畫標示了關
於『自然』概念的發展過程。自中世紀以來，『自然』概念的興起與發展，就
成為循環的一部分，在此體系中，人類精神試圖再次創造出自然與環境的和
諧。」現代寫實主義是由中產階級所滋生出來的藝術文化，這種藝術發展在各

黃銘昌〈風中的水稻田〉
油彩、畫布・97×145.5 cm・2006

葉子奇〈山在花蓮・太魯閣〉
卵彩、油彩、亞麻布・200×145.5 cm・1998

個時代和社會皆有相互關係，社會的進展蛻變，經由畫家的心眼來觀察描繪出引人注目的圖像，1977年黃銘昌（1952~）赴法國深造期間，繪畫已經開始形成超寫實畫風，1982年作的〈鏡子、紅窗簾〉，由室內窗戶透視半掩的門導向另一處空間，左側紅窗簾紋飾有條不紊的褶痕十分醒目，他描寫熟悉的居住環境，在自然光線的處理有深刻的體會，這不僅心思縝密觀察入微，而且凝視剎那間的片刻感悟。1985年，他回國定居，持續創作至今不懈，其繪畫主題的發展，從居家室內景色到外面的田野風光，畫中的圖像表現真實生活的樣貌，同時亦反映出畫家有感於自然景物即將呈現滄海桑田，以堅韌的毅力繪寫試圖留住美景。黃銘昌特別關注水稻田迷人的風采，以貂毛筆勾畫出每一根稻草，猶如在畫布上辛勤種稻，犀利的筆觸凸顯台灣鄉土田園風景物象，他將平凡化為細緻動人的奇景，展現了生機盎然且富饒韻味的景緻，例如：作品〈風中的水稻田〉形成稻浪之動勢與豔陽下綠油油的〈秋日禾〉。〈一方心田〉籠罩在黃昏低垂暮靄中，畫面中的稻田與清潤水氣形成幻影但景物卻又纖毫畢露得相當清晰、此等自然幻象，透過畫家精湛的筆法和豐富多層次的光影變化，如實地呈現奧妙的自然視界。〈春三月─向卡拉瓦喬致敬〉（Midspring-Homage to Caravaggio）的內容描繪瓶花靜物立於典雅的櫥櫃上，伴隨牆壁上繪寫卡拉瓦喬（Caravaggio, 1571~1610）的畫作〈生病的小巴克科斯〉（Sick Bacchus），此作畫中畫的意趣在於繪畫形式表現平面的景深空間，亦為作者向16世紀義大利繪畫大師卡拉瓦喬表達崇敬之

意。

在台灣中壯輩藝術家之中，葉子奇（1957~）亦為崇尚自然寫實主義的實踐者，他與黃銘昌兩位皆同樣出生於花蓮的創作背景。1987 年葉子奇赴紐約發展，旅居創作生活長達十九年後返台定居。葉子奇的台灣風景畫透露出寂靜無聲的鄉愁，而且隱含形而上的神秘色彩，在寧靜中似乎暗示了某種徵兆，畫面注重豐厚的層次與卻又浮動的空氣感，他虔誠追求自然與造物的生命氣息，回應其自身與山水邂逅的緣份與情感記憶，本展作品〈山在花蓮‧荖溪〉、〈樹的追想‧台南〉、〈紗帽山〉，是近年來葉子奇追求自然風景的代表力作。又如繪於大學時期的作品〈年輕1〉是畫家二十二歲的自畫像，特寫身穿紅衣衫與牛仔褲，左手插於皮帶腰間，衣服與褲子的編織纖維紋路清晰可見，已然展現出驚人的描寫能力。〈母與女（母親的過去式、現在式與未來式）〉，繪寫母親哺育嬰兒的溫馨鏡頭，嬰兒的小手搭在母親胸部中央，肌膚親切壓按溫柔真實的觸感；此畫的表現手法，讓人聯想到西班牙現代超寫實藝術家羅培茲‧賈西亞（Antonio López García）的繪畫特質：具有寧靜、篤實及和諧的藝術精神。

自 90 年代以來，台灣當代藝術的發展有另一波趨勢導向。緣起於政治解嚴及自由的社會氛圍，藝術創作的積蓄能量得以大鳴大放，藝術家使用的媒介更加多元化，除了繪畫、雕塑、複合媒材、影像、錄像，以及觀念行為藝術，尤其裝置藝術於此時期流行風潮蔚為顯學，為求表現的藝術家甚至趨之若鶩，但是仍有明智的藝術家堅信應以適合自己的媒介作為藝術創作的表現，繪畫回歸個人私密體系工作，在日積月累的時光中逐漸導出鮮活的藝術語言，超寫實繪畫更需要持之以恆的鍥而不捨態度。顧何忠（1962~）的靜物語言賦有儀式場景之空間格局，繪畫內容常以容器、物件孤立於簡潔特定的空間中，具有敘述與隱喻的特質。他觀省揭露物像的本質，專精凝視的情感，優雅深沉飽滿的形式語言，隱約透露靜謐的詩意。顧何忠繪於 2001 年的〈現象（1）〉表現盤中魚處於已滲出血水腐壞狀態，他捕捉魚在烹煮前的停滯現狀，揭示魚自身之宿命，魚置於雪白盤中，如同供奉祭壇，其指涉從被食用的常態意象轉化成被檢視觀看的物語。觀〈定〉以正在腐敗的柚子為主體，表層皮相佈滿衰頹的色調，底部甚至產生一團霉氣附著於皮殼上，簡直就是刻劃腐化過程的氣味，顧何忠以忠於真實的極度準確性，來揭示物相自身經由

周珠旺〈**石堆**〉油彩、畫布・97×162 cm・2013

時間的變異性。〈彼岸〉畫面圖像乍看來像是一幅抽像畫,但仔細辨識描寫大理石細緻紋理的質地,光滑而透明的變化層次,大理石板的另一邊緣介於黝黑的空間背景,構成曖昧的空間景觀。〈無垠之音〉也是以大理石板為基底,白色圓珠飾散落在充滿暗色大理石紋理的表面上,優游於真實與想像之間。

當代藝術的發展因科技與社會資訊日新月異,創作者使用的媒介相較以往有更多選擇,然而新世代青年畫家面對瞬息萬變的現實環境和充滿動漫氣息的衝擊下,以極寫實繪畫表達其思想觀念者,觀察當代藝壇多變另類的表現,他們兢兢業業投入繪畫紮實建構其藝術語言實屬難得。本展最年輕的新世代超寫實畫家周珠旺與黃嘉寧的繪畫有令人驚豔的表現。周珠旺(1978~)精於細膩的寫實形象,成為其鮮明的繪畫風格。他的作品常見的主題包括:自然景觀、城市地景,以及喚起童年回憶的玩具造景。無論再現實境或回憶童年的想像,周珠旺畫繪寫的物象都有明確的實體和空間感,在他的創作當中,具有篤定自覺的意識與細膩敏銳的描寫能力,尤其強調筆跡於畫面上衍生穩

顧何忠〈定〉油彩、畫布・80×80 cm・2006

健的堅實觸感。周珠旺經常描繪家鄉周圍的景物，蘊含著個人情感與生命深刻的體悟。他探討微渺的「點沙系列」繪畫，以綿密的點陣構成無垠的大千世界，堪稱體悟一沙一世界，一花一天堂，剎那即永恆的靈光與視覺形跡。例如〈石堆〉與〈塵沙〉等，〈八仙石〉以「八仙」命名刻劃出浮凸石塊，各有不同的石紋路，這些都是專注於特定主題描寫的作品。黃嘉寧（1979~）的繪畫以攝影補捉日常生活的各樣題材，照片中的影像作為創作的養分，她以油畫描寫攝影日記中，日常事物的視覺感觸，謹慎纖細的筆觸如實傳達影像訊息駐留的片斷時刻。她試圖用畫筆創造出看似被影像侷限的意外效果。本次展出作品有〈火鶴〉、〈碎蝸牛〉、〈對焦〉、〈烏龜〉、〈那些（不）被留下的〉等。

直觀藝術再反詰

過境與變形之間—談第 45 屆威尼斯雙年展「國際館」

馬其頓共和國藝術家斯帖法諾作品〈燈的寓言（天使）〉

第 45 屆展威尼斯雙年展，綠園城堡入口海岸，葉科伯與楊尼克烏共同設計的雕塑裝置作品〈列奧納多之馬〉鐵管．1400×890×772 cm．1993

1993 年第 45 屆威尼斯雙年展位於主展場綠園城堡（Giardini di Castello）的入口處，有一件顯著的雕塑「列奧納多的馬」（II Cavallo di Leonardo），14 公尺高，以鐵管編織而成，矗立在水中，取代了以往在沿岸插各國國旗的標記。這件作品由兩位藝術家葉科伯（Ben Jakober）、楊尼克烏（Jannick Vu）根據當年達文西的草圖製作而成。

整個綠園城堡就是良好的展覽場所，除了各國館的作品，戶外景觀雕塑、裝置作品舉目皆是。如：尼可羅斯基使用石頭、樹枝、草、泥土，完全取自自然的材料，乍看以為是園藝的傑作或者是先天形成的景物，而事實上，其作品取之自然再還原為景觀自然，在人工和非人工、原始的和理性的交錯點之間，追求「無限」的適應性。馬其頓共和國藝術家斯帖法諾（G. Stefanov）展品〈燈的寓言（天使）〉則以稻草編織物高掛在兩根樹幹上，其展示方式別出心裁。隨著後現代節奏，他強調地貌和文化環境之間的關係，做為其精神橋樑，他所使用的素材有稻草、麻纖維、棉花、乾草等，是首先敏銳體現馬其頓環境民族誌學的雕塑家。此次他展出的作品是以聖經裡的寓言（金、太陽、天使）做為靈感泉源。

懸掛在樹上的展覽品尚有日本具體群的 Motonaga，他把染成各種不同顏色的水裝在塑膠袋裡，吊掛在樹與樹之間，剛好在人行道上方。水的透明度和色彩的鮮麗，經過陽光折射，閃閃爍爍，彷彿有節慶的味道。此次戶外展示以日本具體群的作品為主，這是「東方

草間彌生作品〈鏡屋（南瓜）〉

草間彌生參展威尼斯雙年展於日本館現場 1993

之旅」的主題之一。另外藝術家 Tanaka 在樹上懸掛一大塊紅布，澆以五顏六彩的顏色，當陽光照射或和風吹動，就會產生特殊反射盪漾的效果。藝術家 Kanayama 在白色條狀塑膠布上，印上黑色腳印，形成足跡，長條白布環佈展場，其實人們也把這作品當作指標踏上去，是典型環境、行動、偶發藝術的表現。

文化主體之間的交互作用

義大利組織大型展覽像往常一樣，從縱深的人文意識層面作多向主題思考，並再以藝術家的作品做為證實。此次雙年展義大利作品是由藝術史評論家五位實施計畫委員共同策劃，有「過境」和「三部曲」兩大主題。「過境」又細分有：肖像特許權、市民工廠、預兆、先覺、電子博物館等子題。「三部曲」則有：想像組、抽象組、實物組等子題，而每一子題均由三位藝術家的作品分別闡釋。為進一步探討其核心問題，有必要瞭解「過境」和「三部曲」所蘊涵的意義為何。

過境：在西方，種族美學的歷史相當久遠，主要從文化的根源而起；而游牧式的遷移滲透，也隨各種因素發展演變，但兩者皆無法獨立表現藝術和生存環境的問題，這個論點，應該稱為藝術的地誌學。如果意圖偏離事實而強調

種族，是一種虛妄的抉擇，選擇種族或選擇游牧皆不正確，因為兩者必定是同時存在，且互相調和適應。一個觸及地誌學的藝術作品，能夠聯繫中斷的層面，客觀地說，自然的狀況是不存最初面及終結面，但只有一個不斷改變以求生存的中介面。有些種族美學正是如此，當它們能夠保持游牧狀態，與不堅持的身分和開放性，亦即「同時性」，對其組織將可以不斷重新評估。

觸感的世界是多孔隙的，單一或其他的條件不能並列，彼此之間不能代替、占用，它們是相互滲透的。每種觸感反映在藝術上，可以用不同的組合構成，再加入不同成分的文化深度以及藝術家的自我性。需要了解的是：對於異己的合法認同及獨立興性的尊重，這些也許可以由比較法獲得。所以純粹地域性的文化，往往快速地消逝，但它本身又從其他文化中轉移、傳遞回來再度享用，這種變化不能定義為階段「變遷」，也不能指為到達某一點的「運送」，但可以稱之為「過境」。

「變遷」和「運送」都是一種主體從起點至抵達點的位移，是把一種物質從原位運到一個特定的目的地。而「過境」是假設幾個點之間發生的交互作用，此作用不是現階段性的；亦非在可預定時間內，是隨機偶然的，但我們也不能說這是一種無機能的、偶發的、無益的動勢。「過境」的事實廣泛的成立，它自身又再度索求文化資訊從抵達點循回至始點，而文化資訊的傳達由「過境」的起點到抵達點，往返交織，其間的循環過程保持著同時性的雙向表達軌跡。

藝術表現對「歷史」的聯繫

如果再深入探討「過境」的觀念，可以在達爾文「進化論」中的分子生物學說找到相關論點。進化論主要表現在適者生存的論述上，但誰是適者？19世紀的科學家歸類出，凡是在生存挑戰上取得勝利的生物族群，應具備某種生存應變力。今天，最新分子生物學認為個體取得傑出的高峰，不足以成為維持族群優秀狀態的保證。因此，強調普遍中性變形作用是具有決定性的關鍵；變形本身是一種繁衍，對藝術來說，這種變形的文化因素在於輸入地誌學、新的視野等。

義大利館展出的毛利作品「希伯來」，真人現場表演 1993

所謂中性變形，是不帶任何優、劣勢的批判觀點，這個看法可能確實保證自然變形以及改變之後的自然淘汰。「過境」可以定義為「中性變形作用」，但這個過程並非有意識地改善品質，只可以說它創造了一個完全不同的情況，所以可能發生的不只是質的因素，最重要的是允許全部資訊的大量傳送和保留。

美學的歧見，是今天藝術過境的首要問題，發生在不同的作品、種族與文化中。這個過程可能是經由分級演繹的方式，即對單一作品，或對單一種族或對單一文化去考慮其重要價值；或者可能經由歸納方式，對來自不同種族、不同文化的同等級的作品加以考慮。而分子生物學本身就是一門研究過境的學科，兼容化學和生物學，其理論基本上是水平發展，既非歸納，也非演繹，理論的產生和選取是由於同一題材的反覆研究，以及和變形題材之間的相互比較。

將藝術視為過境的概念，是本屆義大利策劃展覽組織形成的重要背景。以下介紹「過境」中這個子題其中一件作品〈希伯來〉（Ebrea）。作者毛利（Fabio Mauri）延續他於 1971 年在威尼斯雙年展展出作品的主題，仍然在探討「人」的本質。種族主義在今天仍然存在，尤其反猶種族主義仍存留

抽象的符號核心，義大利藝術家費馬里羅
（S. Fermaniello）作品

抽象的符號核心，義大利藝術家畢揚奇（D. Bianchi）
作品

於歐洲的文化中，呈現在人種、宗教、性別等差異上。毛利在他的作品中，
並沒有追溯以往，只是提出直接的問題。他用纖弱的女性形體代表希伯來，
並以現場戲劇性動作表現。他的動作儀式化：裸體站立，面對鏡子，緩慢地
剪頭髮，再把剪下的頭髮貼在鏡面上，排出形狀，慢慢形成「大衛之星」。
展場空間週遭陳列物品彷彿都是古董、標本或紀念物，混亂而隨意，觀眾第
一眼看到會感到很好奇和不解，但不多久，接近這作品去細看、去細讀在說
明上的文字後，會產生困惑不安的排斥感和毛骨悚然之感。乍看之下，這些
物品都是日常使用的，但它們卻都是取自人體的物質材料。試想當年：猶太
人的屍體在集中營，皮膚、牙齒、骨頭、頭髮和囚犯名牌佈滿地面，這個景
象轉換成展覽現場，我們可以看到不同種類，由燃燒後的猶太人脂肪做成的
肥皂。一匹用猶太人皮膚製成的馬匹模型，一個馬鞍放在尺寸仿真的人皮馬
上；一個珠寶盒用不同的人的牙齒和皮膚鑲成。另一部分展品，以舊皮箱堆
砌成一面高牆，也可以被視為「哭牆」的延伸，象徵希伯來猶太人慘痛的傷
心史。

抽象的符號核心

三部曲：用樂曲的名詞來訂展題，並沒有特別的奧秘，只是正好每個單元
（如抽象組、實物組）都是三人聯展。整個展覽以概念分類，要求拋棄掉瑣碎

義大利館第二部分「三部曲」複合組展出的波洛第（L. Protti）作品〈太陽〉

細部，這樣做是為了再重新認識作品的核心。這裡介紹三部曲中的「抽象組」（Abstracta），這個單元的三位藝術家是畢揚奇（D. Bianchi）、費馬里羅（S. Fermariello）和薩瓦度里（R. Salvadori）。光如同造形，是畢揚奇作品的特色。作品其一是直接用色彩畫在木板上再刻劃，其二是在玻璃纖維上鑲蠟，前者用刀刻出圖像，露出原木肌理，增添另一層顏色，在光的照耀之下，畫面上的律動感顯得變化多端，甚至和壁面產生對話的緊密關係：作品為黑、白、黃、橘色，假若黃色顯現透明的光，或甚至色彩本身就是光，黑色就是總括色彩的全部，白色則凸顯在畫間，迷惑觀者的視覺效應。畫面結構形象有如機輪，周圍是黑色的矩形，中心的造形像是幼芽的萌發，刀刻劃出的紋理反覆緩慢交錯其間，每一部分的動勢均彼此互相抵消。刻出留白、顯現出形象的部分是形成內部運動的關鍵，無數線條集中產生協調、抵消的引力，顯現出一種純淨透澈的寧靜。費馬里羅這次展出三件作品，其中一件畫面是有關於哀戚的葬禮，造形源自希臘藝術的幾何時期，從畫正面或側面看去，有完全不同的構圖出現，因其本身如波浪起伏，從波浪側面再做一連續構圖，致使稜邊對稱連續的位置產生另一視覺面，於是作品具有兩種互補的戲劇性效果，而且他用黑白二色，對比十分強烈鮮明。另一件作品使用文字符號反覆在畫面進行，明確表達屬於他個人的象徵符號，以我們東方人看來，簡直就如同類似拓碑草書。

澳洲館展出的華特森（J. Watson）作品
〈繪畫和遮掩虛妄的尾巴〉1993

匈牙利館背面入口

在文化游牧主義之下

澳洲館

女畫家華特森（J. Watson）代表澳洲參加，題名為「繪畫和遮掩虛妄的尾巴」，將夢與記憶串連在具體的作品中，在紅色絨布的畫面上，裝上馬尾（實物），又在每件作品旁附一短語，企圖擴張畫面的張力以及想像的空間。華特森以青少年時期偶見的一場婚禮慶典，反覆使用當作題材，對慘白青春的呢喃，略顯自戀單薄。觀其稍早作品是將文字融入畫面中，使成為一體。此次展出，除了畫面，每件作品旁邊都附帶解釋說明，實有畫蛇添足之嫌，同時亦大大削弱繪畫本身的純粹性。

奧地利館

19 世紀歐洲民族主義的再生，其結果是造成排外和慘痛的戰爭。奧地利曾兩次遭到領土合併以及喪失主權。事實上，近代國家主義的建立也趨於死胡同，而如此複雜的環境背景，並不僅僅是藝術層面就可以超越的。為此，奧地利在此次雙年展，即以跨越國家的方案，做為思考對象，訴求的重點是：文化在民族之間的相關性。本次由兩位藝術家代表參展。洛肯斯考（G. Rockenschaub）的作品以支住柱搭建高臺架，觀者可以循階梯登高，在高臺上即有更寬廣的視野，並可俯瞰原初上來的立足點，其洞察力彷彿可

以超越邊境、國界。菲利浦穆勒（C. Philipp Müller）以生長在屋前的樹木為軸心，再用木製圓轉盤置放其下，將樹圍住，探討奧國地理空間，直接面對自然育與文化秩序混淆的界線。

加拿大館

雕塑家寇黎爾（R. Collyer）的作品特質在於呈現公眾新聞資訊系統的綜觀視野，只要是社會性的、國際時事的焦點，皆予以內在的表露——他將國際社會發生的事件，經由新聞媒體批露產生眾多所謂的真相，以各種不同的觀點傳達其個人象徵性的思想型態。寇黎爾的作品結合攝影和雕塑，前者影像多半取自廣告、包裝、報章雜誌，後者則以建築物或改裝的家具、大型器械做為整體構造的元素，藉此造形本身原有的特定功能，如刊物、報紙、抽風機、櫃、箱等，經由結構的改變，成為公眾之標的，他稱之為「紀念碑」。寇黎爾的展品〈孔〉是鋁製作，類似抽風機的造形，下方鑲滿波灣戰爭期間各國政要於電視發表聲明的群像。有一種大塊、冷硬、機械式銅牆鐵壁般攻不破的厚實感，表現出單調、無感情的成分，這種冰冷的質感，與世界要人尊容並置，傳達出似乎私人情感在巨大世界轉輪之中是無能為力的。另一件展品〈清真寺〉，在圓柱體上方放置一半圓球體，其外形簡單，一眼即可辨認是象徵傳道者的殿堂。

北歐館

從 1962 年以來，北歐館的設計，就是以芬蘭、挪威、瑞典三國聯合為主體。北歐館的建築構造是平房，中央有三棵樹穿過房頂直立其

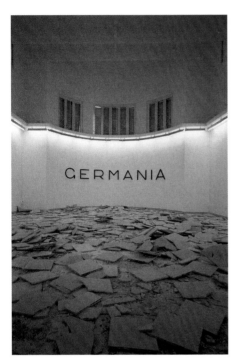

德國館展出的漢斯哈克（Hans Haacke）作品

寇黎爾（R. Collyer）的展品〈孔〉89×114×114 cm 1991

北歐館

間，牆壁用三面大玻璃構成，自然採光，效果相當良好。此次三國各派一位藝術家參展。芬蘭：尼娃（J. Niva）的作品擺置於樹後面，使作品、觀者與空間的搭配，形成舞台的戲劇性效果，著重強調繪畫和實景的觀點，她自述採用「日本借景」之手法。挪威：斯朵克（B. Stokke）裝置一大片玻璃在玻璃牆邊題名「形跡」，使兩層玻璃之間產生共鳴的振動膜。瑞典：雕塑家梅林（T. Melin）製作數個綠色木箱，表現大自然與生命的色彩，造形在密閉與開放之間，同時亦測試物體與物體之間的空間關係。

匈牙利館

匈牙利館背面入口處橫架著一具重型管狀機械，這件作品像具高架長程炮管，也像起重機力臂。內部展示空間昏暗如同地洞，由下方向上打的奇怪光線，使每件作品都顯得相當詭異而富有神秘感。這是羅易士（V. Lois）化腐朽為神奇的作品，是多種不同的「樂器」，但他只是取樂器的概念，重點仍在於造形，而不在音色，雖然也有發音效果。如豎琴、電子琴、小提琴、鼓、吉他、低音管等，素材均是吸塵管、腳踏車零件、打字機、洗衣機之類，這些想像的樂器，比真樂器還美，透過羅易士的巧手，做現場音樂演奏會，然而他並不是音樂家，而是雕塑家。我曾訪問羅易士為何選用後門半地窖空間，他回答：這也是頭一次打開塵封的地窖變為展場，是他特別要求的。前廳華麗的風格與他不相配，地洞幽光的頑強、原始粗獷的力量才是他的藝術風貌。前廳是另一位觀念藝術家庫索斯（J. Kosuth）的展品，在 60 年代，庫索斯應用文字及攝影為媒介傳達其思想，其作品影響及於匈牙利藝術的變革。此次

芬蘭藝術家尼娃（J. Niva）的作品，285×600×120 cm，1993

瑞典雕塑家梅林（T. Melin）作品，1993

作品仍延續文字轉印在牆面上，探討人類文化、藝術、哲學、宗教等精神層面的問題，並檢視、反省問題與經驗，展品中只有少許的圖像，強化文字導讀才是作品訴求的重心。

威尼斯雙年展的結構龐大，本文以義大利展覽品與部分國際館為探討重點，而前述匈牙利、澳國等館，因其本身非強勢文化，對所受種族及文化游牧問題與「過境」意涵上的變遷，其遭遇似乎有更深切的印證。

影響抽象表現是日本嗎？
——記五位抽象表現藝術家作品展

馬克‧托貝〈褐色的書法〉13×20 cm‧1960

對一般人而言，義大利的首府羅馬充滿了各種古蹟，有無數美術史上重要的標記，呈現在今時今刻的陽光下。但以現代藝術的據點而言，北部工商業大城米蘭，已以新興都市姿態，雄踞北方與德、瑞、法互通，不斷有各種展覽活動發表，也較富多元性，時常展出不同民族藝術所展示的多樣性文化背景的作品。以歐洲人的眼光來看東方、南美、非洲等有色種族的文化藝術，大概以東方藝術最難了解，始終充滿神秘性。即使藝評家，許多仍以白種主義為出發點做自以為是的詮釋，或根本上無法分辨中國、日本、韓國、越南……，對其而言，似乎完全一樣。當然，也並非全因這個理由，有時也是因為背後有其他的原因，就以 1991 年 12 月 12 日在米蘭瓦德力內瑟藝廊（Galleria Credito Valtellinese）舉辦的一場展覽而言，即令人迷惘懷疑，主辦單位是真的分析不清，抑或是另有目的？

這次展覽是由瓦德力內瑟藝廊和日本文化協會（Regione Lombardia, Istituto Giapponese di Cultura）共同主辦，是一項當代抽象表現主義五人特展，有托貝（Tobey）、波洛克（Pollock）、蒙德里安（Mondrian）、馬松（Masson）和晚近的拜爾（Byars），而其主標題為：來自日本的符號（Un Segno dal Giappone），意指這五位抽象表現大師受日本書道和禪的影響，

馬松作品・1960

馬松作品・1953

並加以說明：「選擇展覽作品的聯繫組成是提案於日本的書道和禪（Zen），而這兩項因素正引導著藝術創作的思想精神。」對藝術家則介紹道：「馬松的作品受東方表意符號的影響大約源於 1940 年；托貝的水墨作品（Sumi），顯然是深入東方書法線條的影響；同時波洛克受到印第安視覺文化啟發及日本書道的引導，展現罕見和極具開創性的繪畫作品。」而文中對 19 世紀日本文化的西傳情形則說明道：「正如我們所知道，日本繪畫對西方的影響，主要是在整個 19 世紀，其中以廣重（Hiroshige）的風景畫和北齋（Hokusai）的浮世繪所傳達的「日本趣味」（Gout Japonaise）最廣為人知。而探究這傳統繪畫的根源處，即是書道，從而產生多樣複合的藝術面貌。當時，荷蘭藝術家蒙德里安描繪有形象的早期作品就是受影響的例證之一，他從書畫一體的觀念，發展出著名的抽象畫個人風格，逐衍生重要的「新造型主義」（Neoplasticismo）。從此次展覽的客觀論點而言，他們的作品不僅有其相同的特性，而更重要的是他們創作的基本概念隱含著所謂日本文化中的禪道，這難以言喻的「禪」在 20 世紀的今天成為東方的象徵並和抽象表現藝術息息相關。」文中對展品則分析道：「禪意本身的外現符號，不但可在馬松的作品中感受到，托貝也表達出類似的詮釋。拜爾曾在日本停留，完成許多作品，此次展出的作品是畫在紙上，多半以金色書寫在紅底或黑底面上，而其

拜爾書寫‧原子筆、鉛筆於粉紅紙‧29.8×21 cm

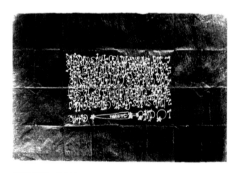

拜爾作品‧1990

雕塑作品的觀念也同樣具有禪的意味。禪，一而再的成為創作背後的哲學支持力量。不同因素的啟發，引出相同的影響：即從表意符號的書寫，外現了返璞歸真的形式，而符號的表達技巧和沉思時期的關係是自動性書寫所造成的差異效果，正如馬松專注致力於他的作品。然而這些自然文化的強烈影響，不單只是地理上浮面的空間的移位，更進一層的意義為：這取自日本的思想觀已深深植入現代西方文化而成為其一部分。」以上展出說明，完全肯定日本精神文化，並視之為現代抽象唯一之啟蒙。

一個展覽的說明文稿，竟以上述的方式，介紹給社會大眾，對於了解文化傳承的西方人，難免覺得漏失掉什麼，對於禪學及書法母國的中國人而言，更不僅僅是報導上的偏差。而究竟是主辦單位完全討好日方，或日本文化協會對資料詮釋一意孤行？這兩種因素的比重，應該不相上下——文化與歷史的課題，竟然與政治、經濟牽連至深，令人匪夷所思。由此亦可見名位與歷史的篡改，日本所為非僅在其國內教課書上對二次大戰——「出入中國」的謊言，遠在對東方不甚了解的歐洲，也任意打著任何名號，塑造自己輝煌的外型。中國的禪學與書法對東方文化的貢獻，幾乎已成為最經典崇高的地位，日本在拷貝之後善加發揚光大，如同由妾室扶正而母儀天下，這背後的經濟、政治因素，左右文化肯定的走向。看得見的是眼前的金光，看不見的是幕後的黑手，於是購買力形成影響力，影響力形成主力，凡是花不起錢捧文化的，一律無法出面露臉。可想而知，一個台灣來的中國人走在展覽場，百感交

集，彷彿親生母親偷偷探望被別人抱養大如今功成名就的孩子，卻無力相認。

如果略究書法傳到日本的淵源，可追溯到唐朝，當時大唐書名遠播海外，日本尤受影響，如號稱「日本三筆」之一的嵯峨天皇（公元七八六～八四二年）[註1]，就是歐字名手，從他所寫的〈李嶠雜詠〉帖中尚能窺其蹤徑。另外，王羲之的成就對日本人而言，影響至鉅，至今仍頂禮膜拜，帶有「朝聖」的心情，惟其面對西方，轉而又以書法母邦自居。其實，不僅如此，在任何一種藝術項目上，如繪畫、陶藝、音樂、服裝等，無一不挾其雄厚經濟為後盾，投資其本國藝術家作品，致使在國際藝術舞台上，儼然成為東方文化唯一的代表，即「日本即東方」，中國，已消失了！

至於書法直接給予西方繪畫創作的啟發，從另一位法國藝術家亨利‧米修（Henri Michaux）的作品中可以看到。他於 1933 年到遠東旅行，此後就成為歐洲的一位秘傳書畫大師，這種影響也可以在馬克‧托貝的作品中明顯的看出。萬青力先生之〈影響美國抽象表現主義的中國人──滕白也〉[註2]，文中曾介紹托貝曾受教於滕白也以及他們之間交往的淵源：「滕白也 1923 年到西雅圖市後不久，就結識不少當地美國藝術家，其中包括當時在康妮詩藝術學校任教的托貝。較滕白也年長十歲的托貝，虛心地向這位當時唯一可以見到的中國藝術家學習書法和水墨，他們經常在周末聚集一起探討藝術，建立起深厚的友誼……」又「1934 年，托貝從英國到亞洲旅行。他在上海期間，與滕白也同任上海租界，目的是通過滕氏的幫助，繼續探索中國藝術。……此外，托貝在上海的經驗，是促成他「白色書寫」（White Writing）風格形成的直接契因。……實際上，他最初的表現「城市動力」主題，是一種對城市、中國字和流動人群的綜合抽象。」由上述文件的考證，我們當可確知托貝的藝術觀念和理論是蛻自中國的藝術，即使他當年也曾走訪日本，其結果也將在自行比較之後有所取捨。法籍藝術家馬松從 1918 到 20 年代初期，受立體派，尤其是西班牙畫家胡安‧格里斯（Juan Gris）的影響。早在 1920 年，馬松的作品就以其韌性帶有神經質線條的強度著稱，這種繪畫線條和中國的草書具有異曲同工之妙，這種線條不是幾何的構成而是有機的生命個體在混沌的宇宙之中，活潑盎然的猶如一篇篇無意識的神話，猝然綿密的顫動而導向無垠的境地。在 1941 年至 45 年馬松旅居美國期間，會見當時美國表現派畫家托貝、波洛克等人之後，更確立其作品的面貌特徵。

抽象表現主義特指美國 50 年代受到東方哲學藝術啟發極深的藝術潮流，除特別有史料證明馬克、托貝與中國書法的淵源之外，其他當代藝術家，受日本、韓國等其他東方藝術影響不可謂無，如今追本溯源，竟一律以日本代替了全部的東方文化。其實，不同文化間相互流傳的影響，其交流管道與滲透方式，是非常複雜而全面性的，日本在其自身文化受中國與西方衝擊之下，產生了相當程度的摹仿與學習，也產生相當程度的靈感與再創，其慎敬以對待文化的態度及保存文化的虔誠，也許也是造成此次展覽說明具偏差性的因素之一吧。

以台灣目前的經濟能力及赴海外留學、移民、經商、旅遊的人數，加上大陸出來散居世界各地的華人，不可謂人數不多，但很難想像，以全世界將近五分之一的人口，其現代文化與藝術的形象卻仍然模糊，唯一的強勢文化仍限於飲食文化。在藝術文化濃郁的歐洲，現代的中國藝術形象可以說鮮為人知，無法具體呈現，甚至於以前的成就也被日本掠美。在台灣意欲重回世界舞台的今天，也許在通俗文化中露臉（如選美），已打響了某部分和名度，但接下來又如何再上一層台階？中國人政治、經濟的希望在台灣，文化的希望與活力也在台灣，或者我身在異國文化中，會更敏銳地感覺到自我與他我的不協調，更要回首企盼看清楚屬於現代中國的清晰輪廓。

註 1. 所謂日本平安期「三筆」，首見於日本元祿時代的〈合類節用集〉，
　　　即空海（一名弘法大師）、橘逸勢、嵯峨天皇。前二人在唐貞元年間曾至中國留學。
註 2. 見〈雄獅美術〉249 期

丹尼爾・布罕—繪畫與設計思維之空間傳奇

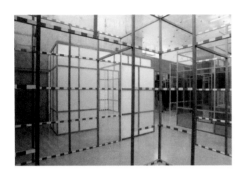

布罕作品中的繪畫與設計思維，衍生多變的奇幻空間

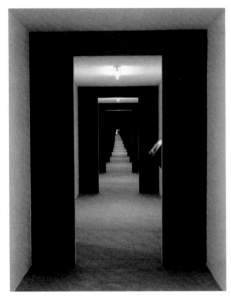

布罕作品〈黑與綠，朝北〉現場裝置於於法國玻德奧克當代美術館

繪畫是基於造形與色彩演繹的創造過程，藝術家藉由形塑可視與不可視的訊息，傳達思想、轉化虛實變化來揭露其精神性訴求的形式，進而演變成藝術風格之誕生，然而探討繪畫的空間意識，卻是隱含著挑戰視覺形象演化的深層悸動。從中世紀喬托（Giotto）的虛擬實境之作到 20 世紀馬列維奇（K. Malevich）的絕對形以及康丁斯基和蒙德里安的純粹繪畫，愈來愈分歧的眾多藝術表現形式，無論是寫實具象或者是抽象構成，都積累難以數計豐富且多元的心智空間圖像之鎚鍊，匯聚形成藝術運動思潮的內涵。

當代藝術的前衛運動理念，引介了擴張性格與分化變異，從而建構成新美學思想的獨特語言，藝術流派猶如多體系發展，例如 60 年代以來的觀念主義（Conceptual Art）、普普藝術（POP Art）、極限主義（Minimal Art）、貧窮藝術（Arte Povera）、超前衛繪畫（la Transavanguardia），以及非常私秘性的神話論，這些藝術流派呈現全球藝術文化生態的某一些層面，他們紛紛在美術館、畫廊、乃至於國際大展中競技，其中參與歐洲的極限主義藝術家丹尼爾・布罕（Daniel Buren）即是其中的重要代表要角之一。1997 年威尼斯國際視覺藝術雙年展（la biennale di Venezia），穿梭於綠園城堡觀展，很容易就注意到布罕的繪畫／雕塑裝置作品：由義大利館（Italian Pavilion）出口順著兩旁的整排樹幹全部變成作品，以紅白色相間條紋分別包圍，由低至高的視覺空間變化，頗具視覺韻律交融節慶的視象，可視為環境空間裝置作品，簡潔優雅而動人。

布罕的〈界限〉，現場裝置於紐約李歐卡斯德里畫廊
（Leo castelli Gallery）

布罕作品〈牆展〉，三個顏色，四個形

法國藝術家丹尼爾·布罕，1938年生於巴黎西郊的波隆—畢藍克（Boulogne-Billancourt），1960年畢業於巴黎國立高等工藝學院（Ecole Nationale Supe'rieure des Me'tiers d'Art, Paris），早期作品側重於繪畫、雕塑以及創作實驗電影，但無論何種表現媒介，其創作形態已明顯迴避敘述性具象描寫並朝向理性客觀的視覺現象去探索。自1965年開始，布罕似乎受到線性特殊語彙的吸引，或者是具有遮陽帆布，或者是海洋意象誘發，此後遂專心探究色彩相間的帶狀條紋與層層空間 延無盡的對話，尤其嚴格鎖定8.7公分寬的垂直條紋，如：紅白、黑白、藍白或是黃白色相間，鮮明地成為布罕創作元素極端簡約的造形標記，而這就是他所謂的「視覺工具」（Outil Visuel），這個繪畫條紋不若傳統的形式觀，侷限止於創作出獨一無二的繪畫，換言之，關鍵在於布罕對於繪畫本質與同時期的極限藝術家史帖拉（F. Stella）、儒德（D. Judd）以及弗拉文（D. Flavin）的作品，卻不盡相同，儘管他們的共同特徵是建立於：反敘述性，透過精心提煉嚴謹思考而得到理性秩序的結果，然而布罕的創作靈光著實融繪畫於設計思維，既不全然是一種幾何抽象的視覺工具，又不僅止於極限本身的空間格局，而是一種無名中性的表現符號，引發由視覺導引的另一種矜持中投諸之情感，值得關注的是在無窮樸素的條紋中深化驚人的氣勢，跨出極限空間有形與無形的疆界，為當代藝術理念的演進劃開精采的篇章。

布罕作於巴黎皇宮廣場的〈兩個平台〉，呈現極為鮮明的意象

布罕運用大量的繪畫條紋作為藝術創作身分的象徵，從畫布、牆面、海報、旗幟、看板、甚至直接作於美術館的壁面空間與建築物外觀以及遍佈隨機出現在公共空間，儼然是要將建築空間漫延轉化為繪畫的聖殿，而這些重複性條紋裝置於不同的環境空間，強烈地誘發置身整體作品的氣氛，由此創造了「場所」空間變異的可視性。布罕強調選擇介入空間的位置與特質，時常在展出場所依空間特性就地創作，被裝置空間本身以無間斷改變狀態，促使空間產生和諧與衝突對峙之視覺效能，此即現場（In Situ）裝置藝術家的創作觀。布罕的作品表現出一種非常顯著的造形一致性，並和形式載體產生一種新的微妙關係，它同時又是一種批評工具，他用單色 8.7 公分寬的垂直條紋去塗繪而激擾出無盡的空間面向，重覆規律的音韻，使人驚覺到單純性複數擴大之豐盈壯麗，比起行動繪畫（Action Painting）實有過之而無不及且更加徹底開放。

布罕的作品不僅兼具藝術的善變與設計的精確犀利，以繪畫元素之極減條紋去塑造，同時活化建築空間的刻板性格，條紋裝置出現在實體空間之內部、外部、天花板、地板，甚至鑲入不規則畸零形空間，皆能轉變為奇妙愉悅的視覺幻象，使觀者如踏入迷宮之境。顯然布罕的創作思維是以整體空間意念

為設計鵠的，從而進行擴展其前瞻性的藝術視野，但由於布罕的創作形態極具開放性，因而常被視為公共藝術家，在歐美及亞洲的日本都可見到布罕為當地環境量身訂製的公共藝術作品，其中著名的如：紐約古根漢美術館展出的〈繪畫／雕塑〉（Peinture/Sculpture）、巴黎皇宮廣場的〈兩個平台〉（The two Plateaux）、日本東京大都會藝術館〈人文本質〉、法國玻德奧克市（Bordeaux）當代美術館〈優勢—且優勢〉（Dominant-Dominated）以及甫於去（2002）年於巴黎龐畢度藝術中心的〈未曾存在的美術館〉。

1986 年威尼斯國際視覺藝術雙年展，布罕代表法國館參展，以繪畫、雕刻條紋裝置法國館，獲得極高榮譽的金獅獎，由此受到國際藝壇的肯定與青睞；在世界各個重要美術館和公共空間現場創作，雖然有部分展品因展場撤除導致作品消失，但仍有許多精采系列作品在各大現代美術館永久典藏。布罕的作品為西方的藝術創作史推向另類高峰，將繪畫牽引至一處未開發的領域，其探觸的繪畫理念豈止是公共藝術的面向而已，他是極限藝術中的無限藝術家，更是名副其實的全方位藝術設計家。

義大利超前衛藝術─逆轉深層與奇想吟唱

藝術可以是夢想和記憶的一種媒介，尤其是藝術的焦點─圖像，引發了虛實質疑的魔力，使觀者開啓現實生活的另一道遨遊的想像空間。創作者運用不同媒介和賦予作品人文理念的現象和深層的語彙，將自己經由內在或外在衝擊積累的經驗，剖析提煉躍然湧現於圖像上，在理性和感性錯綜複雜情感拉鋸間，他們所暗示的訊息，總是充滿動人且令人迷惑，甚至陷於奇異弔詭的情境之中。

義大利超前衛藝術（La Transavanguardia Italiana）風起雲湧於 80 年代，主要藝術家有著稱的 3C（Chia, Clemente, Cucchi）齊亞、克雷門第、古奇、以及尼可拉‧德馬利亞（Nicola De Maria）、閔莫‧帕拉迪諾（Mimmo Paladino），其中除了德馬利亞的繪畫以自然抽象符號和呈現耀眼的光芒與地中海明亮炫麗的色彩，顏色強化如同音符，展現韻律感的視覺反應，而 3C 與帕拉迪諾的作品顯然從古文化與民間傳說，擷取提煉更多的靈感與奇想，皆為詭譎特異變化的新表現派風格，除此之外，超前衛藝術家的藝術養成，多半是在大環境之中自學非學院式的創作經歷。

如果說在藝術創作上，理性的分析和明確的意義性是構成畫面的一部分，那麼超前衛藝術則迴避此種手法並反其道而行，超前衛藝術家融入圖像的遊戲，並以詩戲為方法之一，充分挖掘自主性繪畫無盡的潛能。超前衛藝術以游牧的態度轉換移位，它尊重無絕對值的變數，亦無特權倫理之分，同時超越慣常受制於準則的心理狀態，捨棄先前衛藝術所強調的秩序性、均衡，取而代之的是未完成性、片斷、非理性的圖像空間語彙，揭露了創作者逆轉深

齊亞〈義大利狗〉油彩、畫布‧160×160 cm‧1979
齊亞〈追兔為午餐〉油彩、畫布‧203×337 cm‧1981

克雷門第〈無題〉
複合媒材・198×136 cm・1979

克雷門第〈兩個愛人〉
複合媒材・400×300 cm・1982

層感知、重建和瓦解，並講求天馬行空揮霍的表現，而成為豐富再現的心智圖像。

藝術史內涵
神話情節貫穿文脈

「超前衛藝術」（Transavanguardia）是由義大利藝評家暨國際策展者阿其列・柏尼多・奧利瓦（Achille Bonito Oliva）在 1979 年 10 月發表於義大利前衛藝術雜誌〈閃耀藝術〉（Flash Art）而建構的藝術理論與畫派，他論述之超前衛藝術是「回到其內部理性之藝術，重返藝術主體上之重心，它也是迷宮，並不斷探討其繪畫本質」；換言之，就是創作者重返繪畫語言之上，專注於繪畫圖像的探索，超前衛繪畫是綜合語系的複數空間與非理性之美學觀。奧利瓦（Achille Bonito Oliva）指出：「如果說，二次大戰後不同形式的前衛主義，多半沿著 20 世紀初偉大的『達爾文主義之語言學』運動的觀念演進發展，那麼超前衛則相異於這一脈發展體系，它強調游牧的態勢，主張綜合過去所有藝術語言的可轉換性。」，從這個觀點看來，顯然超前衛的方向與態度與過去現代藝術有所不同，超前衛的藝術家不僅挖掘傳統，更擷取藝術史中傳承的風格加以融通再創造，他們以自己的直覺和想像，貫注對當代生活經驗的感受，於是產生奇絕的圖像，而描寫出人們現今豐富的生存狀態與變貌。

超前衛藝術家挪用了各種歷史意象，是流動而非預設的，他們的創作以片斷跳躍的方式移動，並且處於折衷、視狀況來調整進而突

圍，義大利「16世紀的矯飾主義（Manierismo）註1有可能顯示引用了文藝復興的透視學，折衷挪用文藝復興的偉大傳統……超前衛使這種類型的感知復甦……。」事實上，回溯義大利的藝術史已然有跡可尋，他們的作品充滿敘述性、游牧性、隱喻性以及不連貫等特質。超前衛藝術並不侷限於單一的系統，而是向歷史源頭找尋更開放的體系，它的藝術遺產不僅來自於歷史的前衛主義，也來自於民間手工藝及各類型的文化資產。超前衛藝術家體認整體文化是透過人類學的許多根源所發展出來的，於是積蓄孕育多元的表現形式，特別是運用繪畫自身的色彩顏料、圖像符號語言相關工具構成的藝術，新的圖像在隱喻及轉換過程中，找到了它的發展路徑。

山德羅・齊亞：表層深度

義大利豐富的藝術史，提供藝術家源源不斷的創作素材與豐厚的養分，齊亞的繪畫語言集合了前代藝術家的精髓而形成的風格，涵括：野獸派、未來主義、表現主義，以及德基里訶的形而上畫派等多種語彙。齊亞的繪畫從具象到碎形片段，以紮實厚塗的線條筆觸及速度，表現人物處於運動狀態，象徵激盪翻轉的空間，彷彿置放於一齣非均衡的戲劇性情境，在技法上也隱含未來派強調速度造成的幌動的光線，人物的動態就在非現實的光線被凝結定格於時空之中。繪畫表現經常以人物為核心，以及在空間飄動書寫痕跡似的符號，誇張變形的人體與週遭迴旋帶狀物布滿整個畫面，看似熟練實則樸拙的筆意和沉甸的色彩，成為畫面最飽滿的聚焦點。齊亞的作品把圖像局部結構碎化、非連續性，使藝術產生意外的驚奇與美感，齊亞重新省思再閱讀藝術史的各種語言，構成其繪畫的主要內涵，他以游牧的態度擷取藝術流派之典範，不僅突顯融會貫通之後重塑的繪畫語言，而且也紓解創作轉換所經歷的軌跡。

福嵐切司科・克雷門第：圖像疆界

1952年，克雷門第（Francesco Clemente）生於拿坡里（Napoli），十九歲首次個展於羅馬的 Valle Giulia 畫廊發表作品。克雷門第的作品詭譎變化多端，他善於使用各種媒材，包括：繪畫、攝影、素描、水彩、粉蠟筆、溼壁畫、馬賽克等，觀念性的繪畫伴隨多面游移的手法，克雷門第的圖像總是

古奇〈山中奇蹟〉
油彩、畫布・274×414 cm・1981

古奇〈漂流的容器〉
油彩、畫布・280×320 cm・1984~85

圍繞著自戀的方式來描寫,克雷門第的繪畫經常出現個人的畫像與身分性別
並置,形成幻想曖昧的視覺圖像,他以「性」神話的語言作為表達視覺承
載的訊息,大膽揭露身體錯綜複雜無盡的奧秘,不同於傳統含蓄隱喻的精
神性,克雷門第總是圍繞著自戀的方式來描寫,具有對肉體感性挑逗的慾
望,畫面的氛圍不時處於慾望或驚恐的氛圍之中,探討描寫人性靈肉的慾望
深淵。克雷門第以平塗渲染的筆法在粗糙不勻的基底上,繪以高度裝飾性色
彩、細膩與狂野之對比、變形人物與空間扭曲對峙,表現清新柔媚及透明的
繪畫氣韻,堪稱超前衛表現主義式的夢魘。克雷門第的藝術風格正是其內心
的意象,集幻想、原始和文化身分交織成的迷宮,構成畫面十足的張力。

恩佐・古奇:凝視狂喜

古奇成長於義大利東邊濱雅德里亞海的漁港城市安科那(Ancona),這個城
市充滿神話、宗教和多種族焦墜災難戰爭衝突融織的區域,歷史富於傳奇色
彩的人文經驗,使他的童年經常在潛意識裡驟見似曾相識的幻覺疊影,猶如
夢遊者告白,以此隱約熟悉之意象為出發點,自然流露轉移到藝術中強烈的
圖像。當古奇十八歲時,曾參加安科納的一次繪畫競賽,以一福名為〈諸神
與英雄之間的戰爭〉的作品或得首獎,由此,可視為他持續創作成為藝術家
的序曲。恩佐・古奇(Enzo Cucchi)的作品所呈現出深邃厚重的勁道,可窺

德馬利亞的繪畫表現耀眼的光與地中海明亮炫目的色彩　　　　德馬利亞　繪畫裝置於畫廊

見其深知圖像變化多端的精髓。古奇作品中的圖像，最重要的力量是能夠自我傳達訊息，表現厚重突竦，帶給人震驚，卻又回歸宿命般熟悉的感覺，就創作者的動機而言，是為了渴求那分頓悟的驚奇感，即使這世界上現象諸多異端無常，然而古奇強調的是一些事務外觀背後蘊藏了的內面問題，亦即透過藝術家有系統撥亂表象審視折卸，激起平凡的狀態，也可以說是直搗問題核心，揭露夢兆深層暗處的直觀經驗，因此逐使其圖像跨越語言的陳述，造就令人震驚的訊息。古奇創作的內涵，特別是對原鄉風土、回歸地理宿命及存在狀態的觀點，進行剖析、預警，滲透瞬息萬變的世事浮動表象，窺探隱蔽的幽暗心靈深處冥光，像是顯現一幕幕災難啟示錄場景。

尼可拉‧德馬利亞：穹蒼繪畫

1954 年，德馬利亞（Nicola De Maria）生於義大利中部佛里亞瑟（拿坡里附近）。德馬利亞的繪畫以抽象符號和表現耀眼的光與地中海明亮炫目的色彩，顏色符號如同音符，具有韻律感的視覺反應，彷彿一篇篇抒情的詩歌。德馬利亞的繪畫常常突破繪畫框架的侷限性，蔓延至整個環境空間的物件，在多重交織的衢道之間產生複數的關聯性。當心靈和精神狀態凝聚時，引燃了支離星散躍動變化的視覺訊息，每種片斷的訊息皆分別殘存留駐，維繫整體機動系統之間。德馬利亞的繪畫語言，通常以隨機色塊分布畫面，其間時

而有植物象徵的明顯標記，藝術家敏感地體會內部性與外部性衝擊，表達出空谷回音及抒情式的寫意，宛如地中海燦爛的陽光。1976年，德馬利亞開始彩繪壁畫，探索媒介的可能性，色彩的幻想力量，引發綺麗遙遠的傳說，「遼闊」對他而言是全然無拘無束的自由性，並且有至高無上的吸引力，他把壁面視為繪畫的一部分，而將視覺範疇擴張為一種內部建構導向無限延伸，可稱之為「空間的外向性」。

閔莫・帕拉迪諾：天堂之形

1948年，帕拉迪諾（Mimmo Paladino）生於義大利中部的貝內溫斗（Benevento）城，21歲時，首次個展於拿坡里的 Carolina di Portici 畫廊舉行。帕拉迪諾的繪畫與雕塑具有原始圖騰的特質，中性的人形圖像占據分割整個畫面，他採取原始藝術的象徵手法，賦予提煉變形後再精心局部以幾何圖形排列，構成畫面多元的圖騰與符號，以此探討繪畫的本質：造形、空間、色系的交互衍生的變化。帕拉迪諾認為：世界和藝術，或者說藝術和世界是透明的，你可以從中穿越。帕拉迪諾以繪畫的態度來創作雕塑，從結構的角度而言，雕塑是以全方位來體現，包括：正面、側面、背面、邊緣和幾何關係，是三維空間的連結，雕塑的概念由來已久，例如遠古時代的原始人埃突拉坎（Etruscans）的人物造形與文化，他們的想像圖像在某種程度上，似乎瀰漫著宗教與魔法的氣氛，在帕拉迪諾畫面中的黑色人物圖騰與靜默沉思的騷動，顯然使人感受到巫術般的震懾。

帕拉迪諾〈如同狼〉
油彩、畫布・254×340 cm・1984

帕拉迪諾〈門〉
油彩、畫布・300×300 cm・1982

舞磅礡律動吟大地之歌—陳幸婉之藝術精神

陳幸婉〈**AA006**〉複合媒材‧72×60 cm‧1982

藝術家藉由作品傳達獨特的思緒與精神性，它不僅是自傳，更是揭露片刻私密的情境，透過作品結構元素的特色張顯：多變、即興、矛盾及慾望種種糾葛。從作品中洋溢著坦然的思緒且不具侵略的敏感性，同時裡面隱含愉悅的期待，尤其是對藝術內在篤定的創作者，更堅信能夠將個人圖像中與己身動力相關微妙的事實表現出來。藝術在自身找到了穩定積極的力量，由此激發出能量，進而構築圖像，而圖像本身被視為個人想像的延伸，再透過作品的表達與迴響檢驗其客觀價值。作品圖像的產生是玩味媒材與構成形式，是直接在繪畫和符號中體現思想，唯有透過嚴謹的遊戲始能創造藝術的內涵。

陳幸婉是一位自律嚴謹執著專一，且創作非常勤奮豐沛的藝術家，富有外柔內剛的人格特質，對於探索藝術具有敏銳磅礡的氣勢與深切理想的抱負。在陳幸婉的札記曾述及：「身為一個創作者，最重要的是誠實而沈靜的工作，不在乎外界的種種喧譁。這是一條無止境的探索之道，隨著生命經驗的累積而成長。創作的過程帶來的喜悅，是最大的回饋，而不是外界的掌聲、起哄。」。

北美館策劃「陳幸婉紀念展」，緣起於 2004 年 3 月，旅居法國的藝術家陳幸婉不幸逝世於巴黎，突如其來的噩耗，使台灣藝壇為之惋惜。為呈現陳幸婉歷經藝術創作的生命軌跡，作為整理一個現代藝術耕耘者發展研究，北美館

陳幸婉〈事務的狀態〉複合媒材・162×390 cm・1987

逐決定探索其展覽計畫。展出作品以 1975 年的油彩畫作起始，止於 2001 年的〈雕刻時光〉，計有六十件代表作品，其中包括 1984 年於北美術館首屆新展望獎作品以及國美館、高美館、藝術家家屬、畫廊和收藏家的重要藏品。除了有助於認識藝術家詮釋材質本身之美感及衍生變化無窮的造形，同時進一步探討陳幸婉各個階段的繪畫語言。在呈現陳幸婉的創作理念與面貌方面，策展布局以陳幸婉創作年代的演變為軸線，展品的規劃考量以各時期的代表作進行選件，從早期的油畫、繪畫輔以石膏和現成物拼貼、棉布構成牆上裝置，以及近年大量使用東方水墨，展現陰柔中透露出陽剛雄強的勁道，強勢與敏銳纖細相互對峙，牽引觀者進入精神性的境界。

陳幸婉的藝術創作觀，藉由各種自然素材表達思想與視覺圖像的深層組構，創作態度凝練飽滿且充滿爆發力的質素，無論是繪畫中的複合媒材、水墨或是半立體的構成作品，都強烈隱含追求絕對的精神標記。她的創作歷程從 70 年代中期至 2004 年之間，藝術行旅跨越台灣、歐洲甚至於埃及古文化各區域，體悟文化之厚度並汲取豐饒的養分，乃至於產生豐盛的創作毅力與能量。

陳幸婉〈他在那裡〉
紙上墨水·274×274 cm·1990

陳幸婉〈原形 I〉
紙上墨水·235×185 cm·1992

從繪畫滲入空間場域

創作者以其強烈內省趨力伴隨行萬里路的寬廣見聞，逐漸體會關注自然材質的美感，透過旅行思考及至國外藝術村進駐創作並汲取古文化養分滋養其心靈之渴求，生命底層的耀動與豐富的閱歷遂成為她篤定堅實的藝術信仰。陳幸婉的作品遊走於抽象表現與自動性技法之間，她以各種自然媒材建構剛柔並濟的視覺語言。她運用各種不同材質潛在的有機形式，例如：石膏、撕裂的黑、紅、白布條，木板、鐵絲、布料、麻繩、藤條、樹枝、獸皮、紙漿、瓦楞紙等。陳幸婉以繪畫與雕塑互為表裡的表現手法，她將原本是柔和的皮毛塑造成非定形物象，使其在白色畫布上昂揚挺立，或者是矗立成抑揚頓挫交織的線條。觀陳幸婉使用各種媒材探索造形語言，其間已然預示朝向更開闊的空間發展；從繪畫、拼貼、浮雕乃至於發展成立體裝置，實其來有自，由於媒介構成形式與線條之間的關係，而形式承載思想並轉化為空間中的內容，進而牽引出對圖像問題的思考，尤其在材質形體與空間的對話上，強化了當下藝術家秉持的精神生活與內在需求，同時激起視覺的挑釁本質與無盡的指涉。然而，圖像的延伸卻是從平面空間擴展至場域環境，映射出炙熱的力量，形成無邊際的視覺張力。據此，她彷彿以煉金術士的姿態，將媒材化腐朽為神奇，使得平日中的生活素材，經由藝術巧思，挖掘了另一道令人迥異奇趣的物質力度與風貌。這是一種傾向於非理論化的行動，更是藝術與現實共生彰顯的美學。藝術家的心智與藝術本質交會，投射在環境場域之中，透過物體與空間環境，建立個人語言並誘使觀者分享創作者的理念，被裝置的

陳幸婉〈孕藏〉複合媒材·230×760×70 cm·1999~2000

媒材本身以無間斷的改變狀態，強調了環境機制裡可視與不可視的特質，例如：〈迸裂〉、〈八根木頭作的架子〉、〈大地之歌〉、〈孕藏〉等力作表現了繪畫滲入空間場域的動人氣勢。

運墨如雕塑形體

90 年代以來，陳幸婉開始使用水墨並隨心所欲創作大量的紙上作品。陳幸婉的紙上墨水作品具有剛強的骨幹與靈動的活力，有別於傳統水墨固有的氤氳氛圍，兼含西方的抽象表現形式與東方的人文精神。試觀〈舞〉、〈他在那裡〉、〈德國印象—聽了葛瑞斯基的第三交響曲之後〉，顯然她的創作手法延續先前的自動性書寫，介於主觀意識與無意識之間，探索本我的圖像，乃至於運墨如同運用複合媒材般的自由練達，正是基於此引導她孕育了水墨靈動的線條，使得線條表現粗細不同的張力，或伸展，或扭曲，內在衝力帶動了線條的震動，將底層的白色轉化為空間，在這空間中開展出騷動的畫面。質言之，陳幸婉以水墨施展細膩、不可捉摸、充滿活力且流暢的表現。這些非定形的水墨作品明顯捕捉到敏感性的快速流動，真誠流露潛意識底層的真我。陳幸婉的繪畫傾訴展現了豁達大度的俐落，不僅氣勢浩瀚舞動多元媒介以詮釋其藝術理念，更是一番吟詠人生悲歡離合的寫照。

衝突與糾葛之藝術語境—觀郭振昌繪畫中的激昂意識

在現今社會文化的進程中，當代藝術的表現與大眾流行文化始終是呈現互為表裡息息相關，它既是藝術家創作的現成養分，亦為直接檢視社會脈動的真實圖像。當代藝術家關懷社會的焦點，不外乎是以其敏銳的觀念，以視覺的形式提出質疑與批判，而這正是從個體與微觀的層面上，對傳統觀念與價值的顛覆與重建。換言之，無論是有意識或者是無意識，當代懷有雄心壯志的藝術家，試圖以其創作潛能在認同身分、即時參與、感受體驗等關照成為創作的觸媒及載體，他們甚至處於當代現實生活的衝擊之下，正在發展出一種對傳統社會結構和價值觀具有創造性的藝術圖像系統。從這一觀點來看，當代藝術的前衛性的重心不僅是藝術語言的不斷革新，更是自覺性主體意志昂揚的趨勢方向，同時也是創作者從邊緣跨越至中心衝突差異與變化的機遇與挑戰。也就是說，當代藝術的特徵：其一是以藝術手法表現個人的獨特性，不受限於既有的形式窠臼與規範；另一方面則是側重於可視與不可視的敏感度，以富於想像力的藝術思維表達滲透現代人們生存境遇的思考與困惑。

台灣的社會環境發展軌跡與現代藝術有其歷史淵源，不同世代的藝術家有其藝術觀點與屬於該世代的容貌氛圍，然而穿越世代的變遷並回應嶄新的精神，殊為不易，畫家郭振昌是值得觀注的藝術家之一。人如其畫，畫如其人，誇張的線條猶如明確的性格，觀讀郭振昌的繪畫可以感受到許多複雜而衝突的訊息情節，無疑地，這是經由敏銳豐沛的情感與知識經驗的積累，其表現形式從非形象到具象變形，題材內容則借古開今兼容並蓄的手法，富含寓言式的嘲諷語境，充滿聳動的視覺圖像，面對其作品往往使人喟然而觸動情思，究竟其散發的魅力的焦點為何？依個人觀察：主要在於郭振昌以現實與文化情節為載體，彰顯體現東方式的線描，尤能另闢蹊徑且盡忠表達得淋漓盡致，繪畫筆法豪壯而深具綿密氣勢貫穿畫面，然而挺拔剛強的黑線律動與尚異出奇的造形能力，是形成其藝術語言體系的重要關鍵。

郭振昌〈圖騰與禁忌〉壓克力、畫布、相紙，280×1600 cm，2001

郭振昌〈日以繼夜 1-3（夸父逐日與現代神話）〉
壓克力、畫布・194×260 cm・1992

今年（2008）台北市立美術館有計畫推出台灣當代系列藝術家的創作，首先展出郭振昌的畫作，從 1990 年至今約百餘件畫作及組件展品，實際上，幾乎每件大作都是以 2~3 件以上的畫作組構而成，本展以〈圖騰與禁忌〉展開呈現開闊的視野，該件巨作長達十六公尺，占據整面牆面，展現繪畫與影像共構之視覺震撼：士農工商之人物肖像，從古代人到現代人，個別身分的肖像扮隨著光環，以線形臉譜、影像錯落組成今古參照之容顏，構成群體之圖騰觀，人們對圖騰似乎具有出乎自然的尊崇和被保護的關係；就社會觀點而言，它不僅呈現出士農工商各階層之間的相互關係，亦為創作者希冀建構的藝術信仰，其圖像禁忌衍生的象徵性思考隱含了神聖的、超乎尋常的、怪誕的意涵，它們具有一種難以言喻的神秘能量。

藝術家的藝術風格之誕生，始終來自於與生俱來的個性特質和其成長經驗薰陶養成的背景。郭振昌，1949 年生於彰化縣鹿港鎮，他的父親希望他成為一名出色的醫師，縱然郭振昌為人子順從父親的願望，初次應試大學聯考，他以些微分數差而未考取醫學系，其後仍堅定未改朝向藝術之途邁進的初衷，顯然郭振昌對於繪畫創作的自覺意識早在少年時期就已經萌生形成。郭振昌於高中時期因嚮往繪畫之迷人風采，逐瞞著父親向藝術家李仲生習藝，開啓了他認識現代藝術的門檻，斯時李氏以觀念及誘導式的教學方式，講授現代藝術流派及心理學和精神分析理論潛意識的素描啓發學生，當郭振昌體悟到

郭振昌〈薛西弗斯和他的氣球〉
混合媒材‧200×130 cm‧2007

郭振昌〈誠〉
混合媒材‧200×130 cm‧2006

如何自我訓練成為藝術家之後，毅然決然揮別就教李氏之歷程，然而此時前後已達 7 年（自 19~25 歲）之久，從此建立更加篤定追求藝術創作的信念。

70 年代初，儘管郭振昌已然從李仲生的指點過程中獲得迷津解途，但是他仍循常規進入學院訓練的洗禮，完成大學教育，然而值得令人玩味的是：藝術家的養成格局與美術教育的體制方式未必盡然相同，但青年時期的郭振昌就懂得權衡兩者之間的差異平衡，自然瞭然於心而知所取捨。果然擷取兩面之優勢創出一番局面，然而繪畫並非想像中的困難，重要的課題是如何能成一家之言以及鍥而不捨的創新精神，在探索鍛鍊技藝的過程之中捕捉「靈光」閃現，最終建立個人視覺語言中的藝術風格。80 年代期間，台灣社會環境的經濟逐漸富裕，公立美術館與民間畫廊興起，藝術產業暨市場應運而生，此時期郭振昌感受到時機已然成熟，長久以來投入之創作能量自然而然被評論者及收藏家矚目所及，逐水到渠成為風起雲湧之標的。由於受到李仲生的影響，我們在郭振昌早期的作品中，可以看到對原始主義、立體主義、超現實主義等現代主義藝術的借鑒；超現實主義其聯想來自於多變的夢境，非邏輯性思維，導致衝擊各式各樣之潛能。

90 年代以降，郭振昌的表現形式逐漸揚棄超現實表現手法，建立以粗獷的線性語彙展開演繹，尤其挪用神話及歷史文化根源，並試圖影射台灣社政經貿發展的神話歷程，在內容上不僅強調傳統與現代共時並置，而且在繁複中展現豐富細膩的圖像，以線形牽引成動勢透露一種原始的新感知，進而使得繪畫富有強韌的戲劇性張力，此時期儼然理出線形風格，代表畫作如：〈奔〉、〈述歷史〉、〈時代軌跡〉、〈日以繼夜

1-1（夸父逐日與現代神話）〉等。郭振昌的藝術創作靈感及養分來自於各個層面包括：漢代畫像磚、神話、傳說、精靈、民間信仰、京劇臉譜以及人類的愛情故事，他以藝術的魔法及豐盛的情感詮釋構成繪畫語言。

在當代城市生活的衝擊與侵蝕中，藝術家的創作態度似乎也難以置若罔聞，甚至無時無刻處於質疑的狀態與解體的邊緣。我們生活在此時，就是生活在不同文化價值的邊緣。郭振昌的「聖台灣」系列畫作以繪畫、拼貼、重疊、並置的造形批判台灣當代社會的現實奇觀，包括政治、宗教與文化的倒行逆施；他藉由帶有譏諷意味的反動「聖像」的形式，形成一種鮮豔華麗反優雅的美學觀。在郭振昌的近作〈薛西弗斯和他的氣球〉、〈思海〉、〈興風作浪〉以及「浮動」系列中出現了顯著的大氣球，光鮮艷麗的氣球穿梭於線形人物之間，既顯得突兀又形成強烈幻化的對比，層次豐富的大小圖像造成景深的空間感，正是這種價值信念的隱喻，氣球象徵意味慶典喧囂與無限活力的動能，同時表現了現代文明各種誇張衍生的現象與原始生命力的矛盾。郭振昌以大眾通俗媒材（如：現成物、亮麗貼紙、花布、金箔以及珠飾品）拼貼印記成為當代流行聖像，從這些野豔的素材轉化為藝術語言，可視 流行文化轉移導致社會變遷的獨特標識，也因而凸顯在台灣的時間與空間場所中所處的座標。再看郭振昌隱含敘述的圖像〈會議〉中的人物，指涉官員群雄並列正襟危坐於萬國國旗之前，強勁的黑線透露出桀驁不馴、各懷鬼胎的嘴臉，部分臉

郭振昌〈文化結合〉混合媒材・117×180 cm・2007

孔彩妝或施以花布臉伴隨光圈，人形、佛手交織構成龐雜的畫面，無疑地，敘述圖像賦有政治潛意識傾向，顯然是探索權力圖騰的象徵行為。儘管，當代影視文化和流行文化充斥氾濫蔚為風潮，但我們同樣可以感受到，郭振昌以繪畫權充表現媒介，回應了時尚消費和傳媒形象的快速變化，並且已然在詮釋過程中吸引人們的目光與正視現實就在那兒；正如西方馬克思主義理論家詹明信所評斷，以視覺中心的文化將改變人們的感受和經驗方式，從而改變人們的思維方式。

近年來，郭振昌的創作能量日益旺盛，持續以當下生活節奏為探討標的，線形表現手法愈加游刃有餘，創作題材俯拾皆是，如畫作〈誠〉，民間宗教圖像與現代人的服飾，散發十足動人的時尚感魅力。「羅漢」系列更以出世的形象思索入世生活的期待以及理想的願景，進而追問人生在世的終極意義。作品〈朋友〉、〈文化結合〉，以彩色線形拼貼亮麗的珠飾品，充滿極端喧譁熱情的畫面，既誇張卻又令人無法迴避生活多采多姿的視覺記憶。這些畫作的質與量都相當驚人可觀，特別對於文化議題的再詮釋與反思，經由個人藝術語言的開拓，始終展現出鮮明的視覺身分，為此他的繪畫始終保持強烈的當代傳奇視野。郭振昌強烈鮮明的黑線風雲的冒險之旅，不僅揭露人們心靈無盡的歡愉及衝動的情慾，同時讓我們感受到繪畫表現果敢炫麗的氣勢，從而一掃繪畫在當代被視為氣若游絲的怯懦。質言之，觀讀郭振昌的繪畫表現，衝突與糾葛之激昂意識形成龐然的藝術語境，猶如穿越文化時空的內涵與形貌，具體呈現當代史詩般的藝術風貌。

火灼即思變—王天德「孤山」之絕境逢生

王天德〈數碼 No.10-MH91〉宣紙、皮紙、墨、焰・35×181 cm・2010

中國藝術家在綿延的歷史文化中探索無數的傳統養分，顯然是極為順理成章的思路，以水墨為創作媒介，既有鮮明的東方藝術形象，同時也有難以跨越傳統水墨疆界的障礙，然而藝術家一旦存有起心動念的想法，還必須能付諸行動貫徹執行，否則僅只是空想，無法形成藝術的動能與視覺脈絡。大陸當代藝術家王天德追求藝術理想，具有實踐冒險的勇氣，他以火灼薰透水墨紙本，激進而慢工刻劃的表現方式，介於遊戲與實驗過程之間，逐衍生出屬於個人強烈的視覺與藝術身分，他的藝術觀念挪用傳統水墨的精華，以火灼的技藝重新再詮釋似曾相識的經典形貌，換言之，王天德以其觀念、行為、攝影、裝置的表現手法，穿越了中國美術史中的山水與書法文化的核心，在當代美術的進展之中，顛覆水墨在人們心目中的觀感與認知，無疑地顯露出新的創見與變革。

觀念與形式之專橫

自 80 年代中期以來，在中國當代「實驗水墨」的創作者活躍於藝壇有如：仇德樹、閻秉會、石果、劉子建、王川、陳心懋、張浩、張詮、李華生、張羽、梁銓、王天德、魏青吉等，這一批藝術家在實驗水墨方面展開了新的探索。筆者曾於 2009 年在北美館策劃「開顯與時變」主題展，邀請 12 位大陸藝術家參展，王天德即其中一位參展者，當時展出「數碼」系列三組件，形式乍看似傳統山水與書法，實則已然層層質變，火灼產生的痕跡猶如蠶食的線形與鏤空疊嶂，為其獨特的視覺語言，作品凸顯辨識度高，其特質趨近於從現代到當代水墨的空間意識，火灼獨門秘技令人印象深刻。王天德的水墨

王天德〈數碼 No11-MHG001〉
宣紙、皮紙、墨、焰・105×92 cm・2011

滲入器形，無所不在，撩撥水墨藝術在人們心目中刻板的印象。王天德從尊崇書法與山水境界之藝術巨碑到藝術家挹注情感繼而興起再詮釋，火灼即思考藝術的本質，相較於義大利空間派藝術家封答那（L. Fontana）以刀割開畫布、戳洞，畢生建構空間美學，王天德則以焰火書寫鏤空，體現東方書畫美學之精妙。人們以為如此行徑是搞破壞，實際上，兩者可貴的觀念就已經呈現在那兒，火灼與切割只是創作的一種表現手法，重要的是藝術家語言之獨特性以及持之以恆且無盡的錘鍊。

火灼書寫穿越時空

王天德曾於浙江美術學院接受傳統繪畫的訓練，主修中國畫與書法，具有紮實的傳統文人畫學養，但他從未拘泥於傳統形式，而是不斷在實驗中精進。他的創作歷程從「扇面」、「水墨菜單」、「中國服裝」、「數碼」系列，王天德將水墨媒介運用在現實生活中的物件，突破了筆墨紙張單一的侷限性。王天德的「數碼」系列，以火灼取代毛筆書寫的手法，建構成為虛實痕跡的空間關係。作品大都由三層紙疊加而成，最上面一層由香菸燃燒成文字，中間或下面則是以毛筆書寫的文字。鏤空的書寫覆蓋於底層的書法，造成局部鏤空線形凸顯濃墨若隱若現的字跡或碑版拓片，具有半透明的視覺穿透，字形殘缺不僅像是經過歲月和風雨的侵蝕，而且改變了傳統書畫慣常的形式。王天德的水墨空間觀念既是繪畫、也是類浮雕，火灼、山水、書法、穿越時間與空間，形成王天德總體的視覺語言。藝術家有意識或無意識探討書寫與再製造之目的，為透過水墨與新材料的實驗，以便臻於藝術之進化論。

探「孤山」之絕境逢生

觀讀孤山／王天德首次個展於台北「新畫廊」展出，新作品主要仍以山水與書法的作品為形式内容，黑、灰白色構成整體展覽的基色調，值得關注的是：作品陳列展示設計與裝置於簡潔樸素的展覽空間，喚發當代的精神素質，從而烘托出優雅而内斂的藝術氛圍。「孤山」系列作品，大致分為三種類型：其一是數碼與搨印碑文並置；其二是數碼攝影；其三是數碼與真實石殘碑對照，然而貫穿其中的語彙則是火灼的鏤刻數碼，藝術表現形式頗為清明瞭然。其中數碼攝影中的「鳥圖」系列作品，以攝影捕捉鳥棲息於假山石塊上，畫面上以火灼落款的詩句顯而易見，數碼語言結合攝影圖像，其文人心境與巧思構成動人的作品。王天德針對創作〈孤山4〉的觀點：「書法是中國古典藝術的精髓，一座難以逾越的山峰，民族文化發展階段性的歷史印跡，是藝術的最高境界。…〈孤山〉力圖解構傳統書法書寫模式，把歷史的文化遺產燒掉，使之濃縮成為微觀的元素—灰，然後以藝術的名義將其堆加到一座座可能的山峰。」事實上，〈孤山4〉在觀念上，是王天德思索絕地奇想奮力實驗的結果，此作媒材包括：數碼照片、宣紙、皮紙、碑帖、熖，以歷代名家書法之灰燼，堆積出西湖的孤山，並以數位攝影處理的變造手法，藉由觀念的破壞，象徵山水與書法藝術獲得永恆之精神。又另一件現場空間裝置作品〈數碼—碑 No12-01〉，數碼山水與真實石碑書法片對照，厚實與輕盈對峙之質感，鑲嵌於灰磚砌成的牆面，彷彿取自名山碑林與山水映照的現實空間，堪稱是虛擬借景中的真實場景，觀者面對如此古今時空交會的作品，自然使人緬懷幽遠之遐思，這裡面飽含藝術家眷戀歷史之情感，以及隱含遺世獨立與淒迷朦朧的内涵。在王天德的藝術思維感知中，「孤山」系列作品毋寧是心靈體悟與果敢壯美的過程，他使水墨藝術突破傳統窠臼，進一步衍繹變奏，最終形成一種美學的品味和理由。火灼水墨山水對峙拓印書法碑文，緊扣展覽的視覺軸線，形成觀看藝術史欲語還休的參照局面，既延續文人雅士的品味，同時也啓開當代水墨另類思考的視角。

王天德〈**孤山**〉宣紙、皮紙、碑帖、熖・32×163 cm・2007

超理性與極激越視域─談霍剛的繪畫與豁達態度

自 50 年代以來，台灣現代藝壇展現繪畫的藝術風貌，普遍的創作情緒仍以感性抽象的表現較多，針對理性抽象構成的領域來探討者極為稀少，雖則東西方藝術家的創作養成與生活背景有所不同，不可同日而語，但這種傾向頗值得我們深思探究。旅居義大利米蘭的霍剛是少數以幾何抽象表現的藝術家，精神品質愉悅至上，生活態度隨緣無所謂，這是構成霍剛藝術生涯之重心。他以繪畫表達藝術思想觀念，以音樂滋養其靈感與樂天胸懷，但有時不禁令人感觸畫家的境遇，要保持自我與孤獨之不易，與其說是霍剛淡泊名利，不如說他一切機緣順勢而為，絲毫不假經營方略的痕跡，實因霍剛在藝壇領域洞悉人情冷暖早有所體悟，也許藝術家的身分隨時可以擱置，然而作為現代畫家已經成為現實生活與藝術文化實體的一部分，確不容置諸度外或荒廢；質言之，霍剛永無休止的藝術冒險旅程，只能面對難以迴避。

家教薰陶與藝術啓蒙

1932 年，霍剛生於南京，本名為霍學剛，後有感於「學」字之贅瑣，更名為霍剛，取其簡潔有力、鏗鏘響亮之意。少年時期，喜愛畫圖，常在牆壁上塗

霍剛〈無題〉油彩、畫布・24×18 cm・1956

霍剛〈無題〉油彩、畫布・50×60 cm・1966~1968

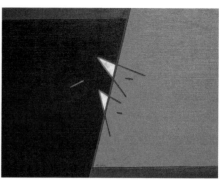

霍剛〈毅力〉油彩、畫布・45×60 cm・1970　　霍剛〈無題〉油彩、畫布・45×60 cm・1971

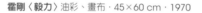

鴉，當時缺乏紙張，他索性將家裡所有桌子的抽屜翻轉過來當作畫紙使用，以滿足繪圖的強烈欲望。因祖父為書法家，霍剛自幼便習得一手好字，乃至於日後把對書法的體悟，融貫於抽象藝術創作中。由於成長於戰亂之中，物質與學習環境都非常艱難，但與生俱來的藝術傾向與幼年環境薰陶，使霍剛在侷限的資源條件下，對視覺、音樂、抽象思考事物的範疇，有早慧的領受力。抗戰勝利進入南京國民革命軍遺族學校，當時他的美術老師也教靜物寫生，他開始對繪畫有了初步的認識。之後，政治時局再度丕變，霍剛隨遺族學校流亡遷徙來台，於是他展開了學習與創作漫長豐富而精采的人生歷程。

李仲生的教學及影響

霍剛來台之後，在台北師範學校藝術科的求學，但傳統學院式的引導方式仍無法滿足他對藝術本質的探求。1952 年，霍剛經由歐陽文苑介紹開始向李仲生習畫。在當時，李仲生教學方法非常先進獨特，注重個別啟發，只教觀念不教技巧的授課方式，難為一般人接受，但卻比較適合獨立思考性強、有開創性格勇於走險路的學生，所以很對霍剛口味，並視為邁向藝術家的重要經驗歷程。李氏一向在咖啡室上課，音樂吵雜、光線昏暗，並要求學生一天畫出三、五百張素描，從直覺的「亂畫」入手，完全打破以往學院派既成按部就班技巧循序漸進的觀念。 在急速的塗抹過程中，試圖捕捉潛意識中不斷湧

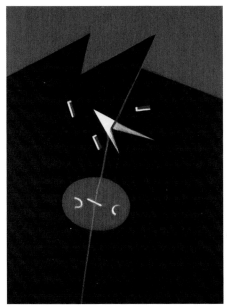

現的意念,不計較畫面的成敗,只重手與腦的連接過程。這種獨特先鋒式的教學法,使得當時的學生中目前已有多人卓然成家。在向李仲生學習五年之後,霍剛於 1957 與其他七位畫友,包括:李元佳、吳昊、歐陽文苑、夏陽、蕭勤、陳道明、蕭明賢共同組成「東方畫會」,當時作家何凡在報紙媒體稱之為「八大響馬」,形容其闖蕩的性格、叛逆姿態突起於畫壇,這稱號十足表露出這些年輕人的衝勁和勇往直前的創造力。東方畫會的藝術家們,廣泛的吸收西方現代藝術思想,且在台灣不斷自國外藝壇引介推動。在保守的戰後島嶼上,為現代藝術拓荒,也為解開人們桎梏的藝術心靈全力墾拓。

時序進入 60 年代的台灣藝壇,抽象藝術尚未被人所了解接受,甚至於遭到誤會和曲解;李仲生對於門下弟子組成畫會,群聚努力追尋藝術自由和自我試煉的行為,抱持一種消極和反對意見,但是已被啓蒙的年輕藝術家,對未來創作之途充滿勇氣和鬥志,既已看見了曙光和方向,豈肯放棄挑戰的深度探索?但是社會上對於現代藝術抽象創作的接納寬容度還不夠,了解和欣賞的安全感更薄弱,在本土似乎找不到支持的窗口,作品發表和推展也完全欠缺平台,當時的藝術家無從選擇只有闖出去,在沒有保障也沒有束縛的異國文化中尋找自己的方向,和審視自己努力所留下的軌跡,是否能在藝術史上劃下任何定位。當時的出國幾乎是悲壯的,成敗難以預估,除了簽證不易,經費也是很大困難,年輕藝術家本來就不寬裕,幾乎都是存款、贊助、借貸之

霍剛〈作品 N.8〉油彩、畫布・50×60 cm・1973

霍剛〈無題〉油彩、畫布・100×80 cm・1988

後以水陸成行，抵達異國之後再一方面打工還錢，一方面學習語言，一方面在新的大環境中觀察思考嘗試新的創作方式。

霍剛在投入李仲生門下時，雖然印證良師啓發之重要，但在出國之後，卻不認同進西方藝術學院之必要。當時也無法計畫是否學成歸來，完全像一隻想飛的風箏，根本就切斷可歸去的那根線，直接展開創作然後勇闖畫壇，也就開始展覽賣畫，若能賣就以此為生，若賣不掉就打工為生，反正只要支持藝術創作的一片天，艱難困苦寂寞都可以熬過去。四十年之後，台灣的藝術環境也逐漸改善，吸引這些原以為踏上藝術不歸路的遊子返鄉，肯定他們在現代藝術的貢獻，但或許他鄉已成故鄉，或套一句霍剛的話：「我是哪國人？我是世界人！」解釋藝術和人類感情其實是無國界疆域之分的。

超現實蛻變理性構成

霍剛早期的繪畫，明顯受到超現實主義的影響，畫面中充滿曖昧不明的物象，在潛意識底層將現實世界轉化為似曾相識交織融動的圖像，加上超現實主義的神秘性和奇異感，畫面中投射出一股神秘幽遠的心靈之光，這種飄渺、寧靜、平和的內省與中國山水的精神其實是一致的。

1964 年，霍剛為了繼續追尋創作的理想環境，離開了東方的土地遠至西方，初抵歐洲短暫停留在巴黎，隨即轉往義大利米蘭，在這個城市一住就是四十餘年，帶著東方精神的特質

霍剛〈無題〉油彩、畫布・82×100 cm・1982　　霍剛〈無題〉油彩、畫布・82×100 cm・1991

投入西方藝壇的翰海中，四十年來，霍剛以繪畫生活，從不曾放棄或改變。霍剛早期的繪畫多為捕捉「意象」，畫面上鳥獸變形體幽游於空間之中，充滿超現實風格的神秘性，色彩多為中性或低彩度光線較為陰暗，定居米蘭之後，延續超現實探索，但輪廓線趨向理性幾何抽象，這是建立其繪畫語言的轉變階段。換言之，60年代中期以後，霍剛畫作的表現形式已趨於硬邊構成，而精神上卻傾向於視覺詩性，圓點與線形色彩構築畫面，隱寓向隨機非可預期的動向空間，展現境外牽引，呈現畫外之意。霍剛顯然受到義大利深厚文化特質的移轉，他的繪畫展現沉潛而內斂，畫面看似輕盈的油彩，實則飽含心靈之厚度，從70年代的作品表現迄今，畫中色彩愈來愈濃烈鮮明，構圖也趨向明快簡潔，常見對稱性與突發性現身的點、短直線交替展現，有時線與塊面凝住對峙，閃爍的小點線一觸即發，激擾平靜寂浩瀚的畫面，卻又可發現這些靈活的小符號是拆卸了書法線條的重組樂章。在霍剛的觀念裡，我們應該把著眼點從外形具象的所謂中國書畫裡解放出來？用心靈的眼去直觀，所以可以發現在霍剛的畫裡有書法的結構美，有金石的章法，和戲劇民俗造形；他運用的一些小圓點，便是從書法中啟發來的靈感，運用大塊色面的鋪陳，符號式的語言，充滿金石印面歷久彌新的鮮活陣勢。

霍剛在表現上有兩個脈絡：其一為油畫方面延續理性構成抽象的風格，塊面平塗極為薄而均勻，隱隱透出麻質畫布本身肌理，薄的油彩卻又覺得厚實而

霍剛 〈無題〉 油彩、畫布‧60×60 cm‧1995

霍剛 〈無題〉 油彩、畫布‧100×80 cm‧1994

深遠，肌理融合書法飛白和素描筆觸交織的質感；另一方面用水墨繪畫流露出的線條，偏向隨機即興、書法性，和感性表達；而粉彩作品時而連接兩種語彙，時而回溯超現實暗示性豐富的聯想，畢竟東方藝術家要做到絕對的理性，很難割捨文化特質那種陰柔潛沉，而去固執堅持絕然不移的主觀精神。從霍剛的創作自述進一步了解主觀角度的闡釋：「有人批評我的畫，有人讚揚我的畫，有人不懂我的畫。他們有各自的感受、教養、環境及看法；但無論如何是不能改變我的精神和創作。我早就覺得今日的精神創作和昨日是一樣的，甚至未來。藝術是一個人內在精神創作的產物，藝術家是在任何環境之下仍能保持不變的內在。有自由開放的靈魂，我才畫畫，我學習、嘗試去追求生命的本質，我的畫不管構圖、符號，是一種象徵、一種啟示。我使用的技巧是為了達到精神的心靈空間，一種對人類及宇宙的萬物無限嚮往的情愫。……」[註1] 所以，作為一個藝術家，變與不變？何時改變？是堅持或打破自己的宣言？都沒有一定對錯，重要在於堅定而執著的探索精神，而本身繪畫歷程的評價或對後世的影響，也許是又需要更大智慧去宏觀或需要更超越的勇氣去取捨。霍剛善於運用幾何圖像的符號，點、線、面構築理想的空間秩序，在孜孜不倦的探索繪畫的過程中，逐漸演變成堅韌而又理性的繪畫語言。霍剛自從抵達歐洲後，從此遂縱情浸潤於藝術天地之中，他目睹感受到當時的藝術思潮與環境變化，於是其創作思維逐漸從超現實意象蛻變演化成抽象語彙。檢視西方藝術家馬列維奇（K. Malevich）的「絕對主義」（Suprematism）將繪畫以幾

何構圖來詮釋藝術中的簡約之美，而蒙德里安（P. Mondrian）的「風格派」（De Stijl）以直線、直角及三原色（紅、黃、藍）構成畫面，在創作上側重理智的思維，以理性思考的幾何形鋪陳，屬於智性的繪畫。這兩支抽象藝術運動給予霍剛的影響不可謂不大。然而霍剛以其東方的質素與思辨體系，縱然在形式語言上有其感通之處，但從思想邏輯根柢與精神取向卻有所差異，從他的繪畫實踐可以發現：畫面結構極為嚴謹理性，剛直穩重且不失活潑；但色彩簡練又極為抒情，或充滿溫柔的詩意，或熱烈如初戀的少年；這種矛盾的組合，形成他獨特的風格，也可以作為觀賞其作品的一個視角。

坦率性格化為逍遙遊

觀霍剛之作品與為人，有與別人絕然不同之處，其言行透出熱情浪漫卻又嚴謹的風采、柔和卻又剛直的個性，而繪畫則表現了超理性，寂靜與蓄勢待發的構成；與其相處愈久愈發覺他把天真、世故感性、敏銳等各種矛盾適切地安置融合於一身。霍剛住在米蘭四十年，他沒有多大改變，除了作畫展出之外，聽音樂交朋友、喝茶聊天就是他單純生活的全部。沒有改變的不僅是生活方式，也是那股率真活得有些任性的個性，隨興所至瀟灑自在的姿態毫無改變；要了解霍剛藝術創作的背景，必須和其充滿戲劇的生活態度等量齊觀，而這也正是組構成藝術家真實故事的經緯脈絡。霍剛的色彩從凝練的色相層次到愈加鮮艷，有時用飽滿的原色搭配溫潤的調色並置，是保有年輕飛躍的心性又參透了人生悲喜而溫柔敦厚地包容，畫面形塊的輪廓形式美相當謹慎地安排，輪廓線本身略有明亮暗淡，輕巧閃爍變化，使人的視線被引誘順著輪廓不停轉，色域明快、大方，自由自在又輕鬆單純，擷取了義大利鮮明率真多變的風味，但小處卻細心籌畫了裝飾性，總有一點狡黠閃亮浮游的極小區塊頑皮地跳動，這正是霍剛自己鮮明率真的寫照。霍剛在他的作品中表現出堅韌而又理性的繪畫語言，以不尋常的、非預期的形狀呈現一種謎樣的感覺。生命之於他，是一個單一而獨特的偶然存在，不只是在時間與空間想像的秩序中優遊自得，同時也顯出豁達大度的人生觀。

駐地創作探繪畫不懈

近兩年來，霍剛頻繁來往於米蘭與台灣之間，緣於受到友人的鼓舞與激勵，特別是「大象藝術空間館」（Da Xiang art space）負責人鍾經新以及收藏家陳明仁（Chen Ming-Jen）熱情支持，使他欣而燃起了熊熊的繪畫能量。在「台北國際藝術村」（Taipei Artist Village）進駐期間，勤奮創作及便捷的生活機能，自在如魚得水，偶與熟識的朋友暢談藝壇趣聞，時而放曠激盪市囂，時而憑欄感動沉吟：「你們對我情義相挺，我也特別來勁，創作慾又掀起了一波高潮！」霍剛如是說，真誠道出了獨立蒼茫的藝術創作，除了是藝術家的個人需要，尤須外力的點撥敦促乃至於形成創作動力，原來藝術家一生走遍了大半個地球，再春的力量卻來自又是東方的島嶼，與當年啟蒙的同一個城市，竟才是初戀與永戀的原鄉。

霍剛在抽象繪畫的思考過程中，貴在精實提煉屬於象徵精神之心靈鏡射，然而藉由每次發表新作品，鍥而不舍進展的探索結果，也間接指引現代人去衡量思索抽象語言的價值。事實上，當霍剛的創作態度展開活絡之際，必然如同節氣轉換般的蘊釀氛圍，他以其敏感的藝術直覺，審視抽象語意的無窮盡之變革，並且認為創作者不再只是傳達轉化實質的外表，他必須挹注當下語意豐富的視覺形式，此即經由其繪畫作品，為人們提供可視與不可視的理想境界。

註 1. 霍剛畫集展〉，台灣省立美術館編印，1994

178

指印契悟精神—張羽的藝術本心無盡藏

張羽〈靈光 67 號：懸置的破方〉
水墨、紙本・99×90 cm・2000

中國藝術家使用水墨創作，是極其自然的選擇，此乃傳統畫種表現手法的延續，它既是象徵東方藝術的主要形象，卻也是哲學、美學有形與無形的精神資源。縱觀各時代的水墨發展，若以藝術家的筆墨表現力來判讀，皆有其經典的水墨作品可資借鏡與品評，惟獨何種形式將會是屬於 21 世紀的水墨新貌代表卻有待觀察，而審視中國的實驗水墨，在表達觀念和方法論上，儼然積累相當的能量，展現了強烈的革新氣息。

實驗水墨蛻變展新局

大陸非具象圖式的實驗水墨，經由 '85 思潮以來，自矇矓狀態到形成趨勢浪潮，從建構實驗水墨理論以及展覽實務之探討，已經歷了二十餘年的探索，水墨畫已經逐漸破除形式上的束縛而朝向更多元的面向發展。實驗水墨的特質在於強調個性的表現性，以非具象的感知方式，取代了「以形寫神」的惟一典範。他們以水墨畫語直接呈現個人當下的感受和體驗，在水墨的創新生成展現了激進的視覺圖像。實驗水墨是針對美術史而書寫補述，藝術家逐漸切入人類當代文化及社會現實問題。然而，在多位努力探討「實驗水墨」的藝術家之中，在北方的張羽是其中值得關注的藝術家之一，他不僅發表實驗

水墨宣言理論架構與文化立場，同時亦身體力行實踐於創作之間，尤其將水墨視為當代藝術語境的一環，走出水墨自身的格局，進而與當代人文思索產生對話。

藝術創作如同修行，但必須經由媒介轉化為抽象的哲理而成為具體的作品，然而創作體驗的過程則是藝術家實踐其理念最核心之事。張羽是中國大陸實驗水墨的重要代表藝術家之一，其作品透露出精煉、敏感以及淳樸澄澈的鮮明氣質。張羽的思維脈絡清晰，從傳統、現代過渡到當代文化視覺之情境，並且理出個人藝術語言的獨特性。張羽捍衛水墨精神至上的態度，著實令人印象深刻，一路走來始終如一。張羽的藝術探索也經歷數次階段，從新文人畫「肖像系列」的筆意，「隨想集」的心靈映像，蛻變為抽象水墨的「靈光」系列，進而再提煉昇華至「指印系列」。張羽的創作如同一般藝術家循序漸進，歷經數個階段的瓶頸關卡，他以不破不立的決心，並以撞牆式的無比勇氣向前挺進躍升，從具象到非具象，觀念的、心靈的，乃至感悟修行的毅力，鮮活的視覺經驗，並不斷地確立其精神信念。

從「靈光」蛻變到「指印」

「靈光」系列（1994~2003）是張羽有鑒於面對生存環境的感觸，思索宇宙黑洞夢幻離奇，體驗意識流動在物質世界驚異的能量，喟歎生命航向未知的領域，既是編織藝術之夢想，也是感悟世界的方式。「靈光」的畫面以殘圓、破方為語言符號，並以擴散的「光芒」牽引懸浮，追求水墨呈現極黑紋理與透氣厚重的質感與量感，同時也是藝術家心理症候的真實寫照。然而「靈光」系列的創作意識，仍未脫離筆墨皴擦的表現手法。為避免圍繞筆墨的自足性與書寫情趣，張羽斷然捨棄筆墨章法，揚棄潛意識造境，全然以「指印」進入全方位的自由天地。據理顯然「靈光」系列的探究階段順勢成為張羽邁向另一層次的關鍵性轉變。

張羽創作「指印」始於1991年，思考擱置數年之後，於2001年重新啓開專注投入，也許積累内在需要的能量已然成熟，故而持續探究。從藝術實驗的角度而言，張羽的創作立基於手法與精神，不僅富含極簡的美學，甚至更涉

張羽〈張羽指印 2008.4-2〉
水墨、紙本・99×90 cm・2008

張羽〈張羽指印 2008.4-3〉
水墨、紙本・99×90 cm・2008

及「境界」的問題；從藝術語言的加法到減法而言，簡練是從繁瑣提煉而成，是以繁華落盡，為將文化精神指向思想核心，強調與身體有關的藝術感知，而簡練的手法則成為「指印」外顯的重要特徵，更進一步映現創作的生命風光。而「境界」層次卻不只是一般意義的人間性，有如「未參禪前，見山是山，見水是水；及至親見善知識，見山不是山，見水不是水」，儘管創作媒介仍舊是水墨，但手法轉變，其境界也因而導致層次上的差異，不變的是一以貫之的精神。

張羽所謂的「指印」明確述及：「指印─紅色的，重複的身體─播撒、瀰漫的空間，極簡的技能─無意中觸及種子的永生、元氣之類的東方哲學的假定─政治契約文化層出不窮，一層不變的日常觀念，重複複重複，達臻所指的零度」。禪宗六組壇經曰：「不識本心，學法無益」，意指當六祖惠能聽到五祖講述應無所住而生其心，始豁然開悟，乃因所有的物質、訊息、能量都離不開本體，想不到宇宙的本體樣樣具足，本來就沒有變化過，如果隨緣觀察，卻又千變萬化；想不到宇宙的本體沒有運動，沒有去也沒有來，卻能變化出千千萬萬種最小的微塵、最大的宇宙，包括含有七情六慾的芸芸眾生。

「指印」創作的整個過程，猶如稟氣凝神修煉功夫，雖則表現手法藉由視覺傳達，但實際上已超越視覺達致另一方清明境界，以指沾色至接觸宣紙，其間的動勢包括運氣與行氣，如此不斷重複往返，一切介於有法與無法之間，形成如夢幻似地凹凸泡點，藝術家的身分與生命痕跡躍然紙上，張羽以「指印」直指本心，將複雜的情緒及豐富的內涵，用極限的視覺圓點造形，高度專注觸及心靈臨界點擴及於整體面向，換言之，「指印」觸及時間與空間之痕跡，毋寧可視為當代禪修軌跡的精神圖式。

值得一提必須指出的是：去筆墨且非具象的「指印」作品，在展覽形式上有別於傳統的陳列，其中懸掛 45 度斜角，曲伸展於空間之中以及冊頁式全盤展閱，觀者可以從四面八方觀賞，閱讀「指印」的空間完全敞開，亦即相當注重「指印」與空間場域的關係，這是創作者思考營造「指印」在空間連結產生意義，進而衍生精神昇華的氛圍。張羽敏感於空間的自覺性與擴展性，獨衷情於使用纖細富有韌性的宣紙，呈現穿越半透明的質感，單純色相似曾相識的肌理，寧靜指尖匯集的小圓點痕跡，取代了喧譁張牙舞爪的圖像，藝術家絕對私秘的指印記號，化為永恆的種子，引發觀者對某種生物認知的聯想，展現自由生命在混沌中的湧入虛實空間與個人的文化身分。

藝術語言之創造與歸向

法國哲學家柏格森（H. Bergson）的〈創造進化論〉指出生命哲學的基本洞見就在於認識到宇宙的本質是一無限的創造的生命力，柏氏稱為「生命衝動」（elan vital），哲學或形上學的主要目標就是對這個真正的生命衝動的認識，生命衝動是一種自由的創造活動，由於這種創造的活動，宇宙是一個不斷創新、不斷演化、生生不息的歷程，宇宙永遠在變動之中。張羽的生命衝動旨在實踐其藝術本心的創造力。藝術本心意指回歸探索創作的本質，藝術家以指印直指以本心思慮應對，具有自我意識的本能，全然契入直觀的生命境界。

從宏觀的角度而言，張羽的水墨實驗在觀念與形式上盡忠表達自我且不斷地突圍，可視為追求藝術理想的極致表現。在張羽的實驗水墨宣言中涉及了當代東、西文化的層面，尤其強調：儘管不知到實驗水墨是什麼，但至少明確知到那不是什麼，這種近乎禪機式的提問反思，正預示了張羽求新達變的創

作態度。張羽的「指印系列」，以手指蘸墨或紅色或水色，在宣紙上隨意反覆摁手指印，密實的指印痕跡的變化呈現交織層層疊疊無比的視覺張力，自在冥想體現滌蕩思慮之態勢，所謂滿即空，空即滿，自然流露出應緣禪機，在手指按捺在紙面上的每一刻瞬間已成為永恆的印記。實質上，「指印」的創作過程是一種行為的表現，它是水墨與時間交互接觸重疊的痕跡，指印傳遞貫注全身簡潔單純的意念與重複行為，既傳達藝術家的思想觀念，亦可視為藝術家修行意志的總體表現。張羽的藝術本心，將指印轉化為藝術書寫，是藝術家生命意識發自內心底層的體悟，更是淨化思維、反物欲橫流，鍥而不舍追求當下文化進程的無窮精神。

觀張羽的創作歷程發展至今，「指印」成為其藝術身分昭然若揭，相較於之前探索「靈光」系列將近有十年的時間，以嶄新的方式顛覆了筆墨表現的傳統意義。令人好奇與期待的是，目前「指印」表現手法已然推向極端，其藝術語言風格在琢磨與變異的過程中，如何面對轉折與延續，將是藝術家張羽未來挑戰的新課題。

離形律動─黃一鳴之藝術「感悟」

前言

書法中的線性書寫具有滲透與綿延的空間特質，也是東方藝術美學的核心。當書法去字義與間架之後的線形，顯然是順理成章進入抽象水墨的領域，無疑地，書法藝術與抽象藝術有其共通之處：其一、藝術家以線條、造形、色彩、肌理等本質要素來表現其主觀感受，其二、畫家不再描寫和再現物象。黃一鳴以書法崛起於台灣書畫藝壇，從傳統到創新，其創作態度始終懷抱熱情與理想。黃一鳴是書法家與理論家，更是一位勤奮創新的當代水墨藝術家。觀讀黃一鳴的作品，書法線形骨幹與水墨疾馳澀相是構成其作品的主要特色。早在 70 年代中，黃一鳴即投入書法創作，無論是篆、隸、行、楷、草書，他都潛心探索並努力實踐，專注傾心的力量，從而建立了深厚的根基。在 90 年代中，黃一鳴曾分別於台灣省立美術館與台北市立美術館舉行書法個展，並獲得良好的評價與迴響，書法家之名不脛而走。之後，屢屢受邀於中國各省的博物館展出書法作品，他將創作與理論並行而不悖，尤其鑽研理論進而深化了他的思想與藝術哲理。黃一鳴縱橫探索書藝之後，顯現出高度的藝術自覺，在創作欲望的驅使下，自然朝向更開放而自由的抽象表現發展，亦即書法中的觸感轉化為抽象水墨語彙。從「觸感」到「感悟」的演變，或可解讀為從書法筆觸接引到抽象藝術的探究與延伸。黃一鳴以書法與水墨表現其敏感的思維，從紮實的書法線形到抽象的感知意念，其間已然經由日復一日的思索與提煉，逐能逐漸蛻變開創新面貌。

筆墨之形質與韻律

在東方的書畫藝術發展過程中，「書畫同源」說由來已久，主要意指書法與水墨畫係同樣使用毛筆、水墨與宣紙，然而筆法即是兩者之間的共同標示，以筆墨作為自身表現之載體，可以脫離具體物象而構成獨特的視覺語言，筆墨既是體現書畫的視覺形式，更是流露出創作者與生俱來的氣質與後天學養的體悟。若以傳統的觀點來看，筆法的生澀與成熟度，也是品評書畫的重要依據之一，它關係到作品的優良與否，亦及涉及到技藝積累而產生的功夫，書畫家苦心孤詣練出筆法的功夫，不僅需要長時間的琢磨，更須要不斷實驗及保持耐心毅力，當筆法臻於圓熟的境地，可能就是形成風格定型的階段，關鍵在於筆法圓熟固然是創作的精進指標，但也可能成為更上一層樓的包袱。

黃一鳴〈境由心轉〉水墨、宣紙·90×93 cm·2009　　黃一鳴〈拓展〉水墨、宣紙·92×89.5 cm·2009

筆法與墨法熟練，可以是相輔相成之助力，也可能是僵化停滯的開始，雖則形成法度可以是品評的準則，但對於提升創作境界卻有待商榷。

黃一鳴的抽象水墨來自於書法，他練就堅實圓熟的筆墨技藝，但卻能跳脫傳統的筆墨而另闢蹊徑。在近期的作品中，黃一鳴從書法線形破除藩籬走向抽象的隨機性，亦即離形律動的水墨語彙，充滿生機勃勃的活力。黃一鳴的思想擴及於自然、天地萬物以及觀微知著的生活感懷，寓情愫於深鬱豪放之中。他以其推拖捻拽的寫意畫法馳騁於宣紙上，想像伴隨奔放的情感拆解書法線條的章法，筆勢上的血脈不斷地強化貫通，但卻又欲語還休，以抽象的線形表現會意的概念，在可視與不可視之間運動流轉，他得以掌握洽如其分，多半得力於日積月累鍛鍊之書法線條，它隱含強硬峻拔與遒勁張力的非形象變化。觀〈境由心轉〉詮釋宋明理學兼容儒、釋、道的精神，畫面中的黑灰粗獷線形重疊矗立，右側似乎不其然形成透亮的矩形視窗，中央兩道黑線條衝擊穿插，左下方勾勒形成點圈並與之顧盼呼應，黑白反差對比鮮明、令人感受到畫面顯出空間景深，暗喻入世、棄世與出世三個階段的人生歷程。〈拓展〉以朦朧的類圓形為基磐，並以粗細線形參透交織其中，頗具轉動四面

黃一鳴〈日的變奏〉水墨、宣紙・98×90 cm・2009

八方之磨坊。黃一鳴的筆墨精神與明朝書畫家徐渭的大寫意水墨有異曲同工之妙，在其畫作中展露無遺，如〈春夏秋冬〉四聯幅水墨畫，蒼秀清雅的混點輔以戰勁的線條，筆書寫其形質且墨暈滲入層次分明，使產生多變的律動性，表現四時節氣：萌發盎然、濃郁蒼翠、蕭瑟寂寥、冷峻凝結之情境更迭的轉變風貌。

書法觸感與抽象墨畫

書法線條的表意抒情十分豐富，其觸感反映了作者七情六慾以及生命點滴的深沉悸動。書法審美的抽象性因素，是抽象水墨重要的形式來源，它在各種頓挫馳騁衝突中組構成形式，具有一種純粹的美感。書法線條的結構是以漢字結體為根基，所謂：「言為心聲，字為心畫」，字傳達書寫者內心的圖畫，一個「字」就是由各種點畫線條之間的關係構成自身的體系，在漫長的演進過程中，已然形成美學系統，而黃一鳴超然物外的水墨畫，則是線條脫離字的間架朝向更自由寬廣的造形，文字結構既是以個人的生活經驗感受當下的現實狀態，解構書法走向墨繪，在創作實踐的過程中必然遭遇形式語言的挑戰。黃一鳴以書法觸感探索抽象墨繪，以線形挑起了黑白感知，相應於老子所說的「知白守黑」，若合符節。黃一鳴的墨繪善於運用黑白之間線形墨韻變化的層次感，畫面多層次虛實掩映、墨塊與線條飛白筆觸，將書法美學中探討筆墨分布的美學理論充分衍繹。

黃一鳴的書法線形幾近於收放自如且游刃有餘，那是執著於靈活線條筆觸的情感；黃一鳴的筆鋒變化多端，主觀意念先行牽引書寫線條，筆隨墨走，墨由筆生，以輕重緩急的速度行進，疾澀與撲勢築構成奇想異態。值得關注的是，黃一鳴善用宿墨作畫，儼然是形成其個人水墨語言的重要標誌。宿墨指硯中隔夜之墨，當宿墨開攪脫膠之際，既粘而又濃黑，宿墨在宣紙上沁透形成墨色酣暢淋漓的豐富變化，墨色隱含濃淡乾枯溼相間而又極為自然，尤其宿墨中釋出淺灰墨氳猶如煙雨潤澤的透明感，伴隨黝黑墨氳與線條構成強烈的對比。黃一鳴經由可識文字的間架，並連結生活體悟作出抽象意念的圖像。例如：〈築〉字畫，解構「高」漢字，從中體悟建構之形式根基。〈日記〉畫作，紀錄二十八天的日常生活感受，藉由誇大的象形「日」，來舒展創作的心情與際遇。而〈日的變奏〉、系列畫作，以「日」字形結構探尋空間機遇的可能性，「日」字造形極盡誇張卻隱含作者內在浪漫的情境，概括這兩組共同的水墨語言：日造形的變異與黑、灰、白色墨相層次的質感，黃一鳴探討筆墨的本質性，同時也透露了水墨的神情氣韻，以及他與此一傳統的深厚淵源。

書法與水墨畫的空間意識

書法與水墨畫是經由線條與筆觸之間交織所產生虛實疏密的變化，具有流動、轉折與節奏化的運動空間，它蘊含著一種內在的時間性，反映生命運動中具有調節、變換、更新的空間意識。畫家追求形象徹底解放，思想開放與觀念新穎是引導技法變革的重要契機。60 年代在台灣興起的「現代水墨」（又稱抽象水墨），則是一群有理想的青年藝術家，受到西方抽象表現繪畫的衝擊，在傳統的畫論中找尋接合所開創出來的一條新路。80 年代中期以來，當代大陸藝壇興起「實驗水墨」藝術新浪潮，揭開了探討水墨藝術新的里程碑。水墨空間的虛實境界與內涵，其一、現代科技所意指具體存在的宇宙空間，卻又隱含太空的神秘意識。其二、人類與自然在中國傳統文化中的交相感應與契合，亦即道法自然中的天人合一的精神空間。傳統水墨既定的空間觀已難以因應時代演進的空間需求，傳統中的三遠法如：平遠法、深遠法、高遠法，理論上雖曾是創作者依循的空間章法，但時至今日僅只是作為舊時代評斷畫作的論點之一，事實上，當代水墨創作求新求變，昔日既有的理論與章法難以負荷。黃一鳴的書畫空間，優遊於東方的哲思與西方繪畫的表現之間，展現開闊的節奏與起伏的氣勢，以及追求抽象藝術中的精神性。

黃一鳴〈抱樸〉水墨、宣紙 · 90×94 cm · 2009

抽象表現的狂放動勢

西方藝術家深受書法影響的有如：法籍藝術家亨利 · 米謝（H. Michaux）和馬松（A. Masson）、美籍藝術家馬克 · 托貝（M. Tobey）與馬登（B. Marden），他們從表意符號的書寫，外現了返璞歸真的形式，而畫家沉思時期和抽象符號的表達關係，是在自動性書寫所造成的差異效果，他們的繪畫視覺語言，充滿書法筆觸的痕跡。書法中的線條動勢（Kinesthetic）是繪畫重要的形式與美學價值。美國藝評家威廉 · 塞茲（Willian C. Seitz）認為抽象和再現都是構成繪畫不可或缺的視覺單元，並將書法筆觸視為表現「自身以外的空無」（Nothing beyond itself），表現奔放、劇烈的動勢，體現一種象徵精神的指涉。註一英國藝術史家里德（Herbert Read）在其〈現代繪畫簡史〉述及：「抽象表現主義作為一種藝術運動，不僅是書法的表現主義的擴展與苦心經營，它與東方的書法藝術有著密切的關聯。」註二

黃一鳴抽象表現的水墨是源於東方的書法，尤其是「白上墨」相間流露粗獷與優雅的氣質，正是成為其藝術感悟的基調。換言之，黃一鳴在線形與心象之間提煉萬物並反覆書寫黑白、虛實辯證。黃一鳴在其抽象表現「感悟」的創作理念述及：「從可感的人、事、物中作出的非具象表現，但它卻是在具象（可感悟）基礎中增添更多面向（從有意識、無意識到潛意識。）的一種抽

註 1. 威廉 · 塞茲（Willian C. Seitz）、
　　　〈美國抽象表現主義繪畫：六名關鍵人物工作和思想為基礎的解讀〉
註 2. 赫伯特 · 里德（Herbert Read）〈現代繪畫簡史〉上海人民美術出版社

象表現。還原到個體心象的表達，與思緒上的辯證，呈現出另一多元發展的現象。」解讀〈抱樸〉畫作的視覺語言，黝黑的線條與枯墨在紙上自由展開，似乎再現了原始的混沌狀態，書寫線條的速度感產生飛白痕跡，表達禮讚自然本質的獨特感受。相較於美國抽象表現藝術家馬哲威爾（R. Motherwell）的〈西班牙共和國輓歌〉（Elegy to the Spanish Republic）系列，黑色的橢圓與矩形在白色背景中，圖像結構突出而醒目，馬哲威爾用壓縮黑白空間回應有關於戰爭、歷史的沉悶氣息；黃一鳴則是展現東方道家的本體論，感悟抱樸守真就是回歸本質，一切的形式都是妄加虛幻的。惟黃一鳴與馬哲威爾創作形式的共通點：建立在主控若即若離與即興的心理狀態上，即興得以保持靈活及點撥化解僵硬的結構。兩者畫面質素之差異，〈抱樸〉以水墨畫於宣紙，軟硬兼具的肌理且富含透明韻味；〈西班牙共和國輓歌〉油彩於畫布，簡潔性具重量感，堅硬的主體形象聚焦易成為象徵符號。

觀賞黃一鳴抽象表現揮舞得淋漓盡致的畫作如：〈酒〉筆觸跳躍連綿且抑揚頓挫引帶出延展的節奏感，彷彿如酒後激昂澎湃的狀態，正如唐代書法家懷素所謂：「心手相師勢轉奇，詭形怪狀翻合宜……狂來輕世界，醉裏得真如。」，大開大合的布局與陣勢，堪稱絕佳寫照。〈激盪〉線形相互構成旋轉上揚動勢，十分明顯；〈生機〉以淡墨線襯托強力墨黑筆觸，譬喻百折不撓與堅忍的毅力；〈生命的樂章〉書寫抽象線形沁於灰白透明光氳，宛如禪音隱隱間歇穿梭其間，這些系列畫作具有筆觸及甩滴揮灑漫延空間、飛快速度產生的動勢，以及時間的連續性等特徵。黃一鳴的線形水墨畫於敏感與奔放中相互跟進，在其藝術「感悟」的心路歷程中，令人感受到藝術家內心情感的運動軌跡。

黃一鳴〈酒〉水墨、宣紙．69.5×241 cm．2009

PART.3
設計中的藝術思維

文化之易逝與恆常—第19屆米蘭國際三年展

第19屆米蘭國際三年展海報

第19屆米蘭國際三年展展場一隅

世代交替問題，源於人類學特徵和本質的異化，其間已然襲捲進入世界性課題，由於廣泛文化危機和漠視自然本質的差異，因而演變成根深蒂固的衝擊和震盪。

無獨有偶，百年（1995）威尼斯雙年展精神總主題是「身分和差異」，而本屆（1996）米蘭國際三年展亦不約而同提出：「身分和差異—當今造形外觀整合與複合性—文化之易逝與恆常」；雙年展以人體身體觀念的歷史為訴求重點，而三年展則是以因應文化環境秩序的變數所策劃的綜合性展覽，其整體架構援引建築和都市計畫為主軸，而實際參與貫穿的元素，則運用跨學門的交織組構方式呈現，其範疇涵蓋至為寬廣，包括藝術、人文科學、社會學、族群以及現代人心理狀態的剖析等，從和平共存的邊緣挖掘探討實存價值的深層問題。

第19屆米蘭國際三年展（Triennale di Milano XIX Esposizione Internazionale）的組成主要分為四部分：（一）內部引導展、（二）都市景觀縱攬、（三）國際參展者、（四）義大利館。

反映於「身分和差異」的辨證觀點，它是從知識學問的實用性功能，顯示激發並分析每一學門的內部結構和不同學門的關係，它們之間因而產生多種語彙。其意味歸因於本質特徵的異化，牽引審視本身所處的空間和時間的特殊狀況，開啓探索構成知識內容的領域。

關於建築，強調差異問題，企圖伸張自律性事務和關係照應，探尋具有前瞻性的生活，是建

郝傑茨和方明作品内部引導展　　　　　　　　巴德衛格作品内部引導展

築構成了複合的生存關係網：它提供彼此相互對話內的若干訊息；而城市的複雜環境，亦有其糾結的因果和情愫，每一項建築計畫均可視為一件歷史階梯，評論、變更、分析或對立的多元事件，皆已然存在於城市生命之中。

内部引導展

邀請巴德衛格（Juan Navarro Baleweg）、愛森曼（Peter Eisenman）、郝傑茨和方明（Craig Hodegetts and Ming Fung）、諾威爾（Jean Novel）等四位當代建築藝術家共同參與，他們提供了公共藝術旅程，反映傳達在建築環境下的生活議論之時事問題。

透過他們不同的觀點，提出作品，詮釋「身分和差異」的複合性和困難的關係。引介內部自然展在於強調滲入區域對話的可能性，通過不同語彙，超越傳統的獨立學門，顯然意欲勾勒當代環境，給予差異性比較；追蹤過去所積累的的地域性經驗，已抽象舞台表現特異情節的內涵。

巴德衛格的作品〈掛帷、空氣、網路〉，以前景和背景之間的關聯為表達重點，藉由設計和環境事件處在複合關係的現代城市裡，簡潔地使用觀念性的吶喊，標舉物體本身的構造，可比擬掛帷，試想：由紅色、金色、藍色和黑色螺紋組成，它們從一邊彎曲到另一邊，根據它們自己的使命，描繪、創造

諾威爾（Jean Novel）〈世界之窗〉

米蘭國際三年展廣場前〈說話樹〉裝置作品

和辨識，具有龐大的可變性，而螺紋也不曾有起始和終止的疆界。

諾威爾的〈世界之窗〉是對今日都會的表現，在今日城市裡顯現身分和差異凝聚的焦點，由於傳播媒體觸及到事物的皮相表層，浮繪出種種清晰而又模糊的影像，然而必須喚醒揭露從這端到彼端距離的差異。

郝傑茨和方明的作品〈普普城〉（Pulp City），已巨大條柱劃分營造空間，將世俗的生活樣態和工作類型已連環畫方式充斥其間，呈現多元複數的後現代現象，尤其是生產和消費的揮霍無度，遊走於俗世生活的人際關係等。

都市景觀縱攬—城市中的三年展

介於三年展廣場和卡多納廣場之間，約兩百公尺的距離，沿著兩旁人行道上，裝置象徵性的都市圖騰柱，稱之〈世界之樹〉。在卡多納廣場設有多媒體訊息站和提供座標式的點狀宣傳引導動像，卡多納廣場旁即米蘭北方火車站，當人群穿梭往來，容易被這些公共環境藝術所吸引，藉此引導三年展場，而卡多納的地鐵站也被列入成為三年展的前哨站。三年展展場因地緣關係，處米蘭斯佛哲冠城堡（Castello Sforzesco）一隅，周圍環繞一片綠地，因此在整合規劃環境藝術的觀點上，確有發揮思考的空間。

中國大陸─傳統建築

國際參展者

在「身分與差異」的前提下，各國展現的提議，也集中在探討他們自己當代文化循環所處的位置。以往這些事件在滔滔不絕的世事變遷中流逝靜止，猶如河床底的大石，頗有隱喻短暫無常和持續永久的相對現象。

所提議的主題不僅是在處理城市的特殊狀況，而是企圖喚醒聚集在全球內部的箱子。關於三年展主題，旨在提出分析生活環境的素質（如住家、工作、休閒等），探究典型例子，實際上則暗示來自各國不同環境，產生異樣的情況，推衍出一套適性的趨向；換言之，它的進程將會是朝向差異中求取協調之共存性。同時呼籲警告現今文化必須釐清還原其自身的面貌，使成為常態的趨勢，正由於整合複數的內部過程延緩懸宕，因此即須整理出解決之道，冀望能符合全球的利益為依歸。

國際參展計有：阿根廷、澳洲、比利時、波斯尼亞、巴西、中國大陸、克羅西亞、捷克、埃及、芬蘭、法蘭德斯、法國、德國、英國、希臘、日本、摩大維亞共合國、荷蘭、紐西蘭、波蘭、葡萄牙、南斯拉夫、羅馬尼亞、蘇聯、美國、南非、瑞典、瑞士，以及三個國際團體 Agakhan program、OECD 和 IMA。

這些參展國所探討的論點，依不同角度可分為四組：（一）城市和社會，（二）城市建築，（三）親密內部空間，（四）反趨勢的轉移。

OECD 是歐洲經濟共同體組織，首次策劃展覽參與，處理方式針對社會的企畫，思考近代歷史事件的普相；同樣屬於此一類型的有蘇聯、南斯拉夫，敘述目前正在急速改變中的社會環境。中國大陸首次爭取到參加三年展的機會，以人民住宅計畫為當前發展的對象，姑且不論其內容的深度與品質，就整體規劃呈現的展示效果顯得相當生澀；偌大的空間，有稀疏的照片浮貼在看板牆壁上，單薄而貧乏的視覺效果，還是共產國家宣傳十足的氣質，這種景象，恐怕免不了因為官方主導即外行領銜的僵化教條所致，真正藝術、學術人才不見得有所擔鋼。羅馬尼亞則比較了過去集權主義和現在民主政治的建築，有令人驚異的效果。

其次是涉及到大規模城市組織體系網和公共空間的連結，也有多種的可能性：日本取材城市建築與交通網的問題，設計者分析其內省觀察的範疇，嘗試賦予新的定義。南非、波蘭和捷克則以蒐集地域性城市的社會經驗，在一般情況下，引介其主要的變遷。埃及以兒童的文化公園為背景，突顯其國家古老文化與新生代充滿活力的新形象。

屬於親密內部空間參與者，有紐西蘭、克羅西亞、希臘和澳洲，他們或許有較接近同種的質素，然而彼此有完全不同的地理性或文化根源。

芬蘭參展作品

德國參展作品

反趨勢的轉移，主要是以自然生態如應用科學為闡述處理重點，除了義大利館的主題思考屬於這類型，其他如德國、芬蘭、荷蘭和瑞典在上屆三年展已朝這個方向為探索重點，今年他們再接續發展此類事件的特殊經驗和議題。

芬蘭——「築巢和游牧的態度」。人類有兩種生活空間的取向，其一是透過旅遊尋覓新進展的可能性，其二是注入於所屬土地的紮根深度中；這兩種取向在基本的建築領域內，被賦予強調不同的詮釋，取決於時間和空間的客觀條件。芬蘭的自然環境，寒冷而冬季長，居家和建築內部愈發顯得重要，場所設計精隨，則是環境文化重要關鍵的源泉。

德國——「比雙倍更多」。識別都會事實的過程，可分為三個部分，第一部分名為「從鑽洞到城市的縮影」，把圖像縮小到箱內由鎖洞內窺視。第二部分名為心靈圖像和陳述問題，洞察意見並敘述引導「身分和差異」的主題，使觀者對不可或缺的元素有相異評估的論點。第三部分「縱排物」以租賃辦公室系列的呈現，以手提箱內安排各種迥異其趣都會生態的縮影，賦予展覽清晰獨特的結構。經由他者的眼睛發現、分析、檢視屬於他們自己城市的原貌。

荷蘭——「迅捷時代中的真實空間建築和電腦化」。充分表現電腦科技化和建築空間的關係。電腦指令的應用創造了時空觀念，開拓出不同種類的公共領域和一種新的視野經驗，其過程無疑地將會逐漸改變我們的時空環境。

瑞典參展作品

澳洲參展作品

瑞典──「月桂樹女神戴弗妮」營造的城市。面臨城市危機的處理方式是瑞典參展提出質疑的議題，探討樹能拯救城市嗎？以自然力量為建築城市的牽引，展出作品的焦點在於：樹和植物有助於提高都市品質，強調必須重返城市新鮮清爽空氣的環境，回歸到生命原初神話時期那般的澄淨單純。

澳洲──探索來自地域性文化建構身分的可能性，並試圖找尋烘托的氛圍，其焦點鎖定於昆士蘭沿岸的週遭，強調處於明亮光影下的建築氣氛。在展場以實際裝置成鐵皮屋且以孿生蟒蛇圍繞盤捲，所表現的內容與想像，頗有實驗性的虛像構成。

比利時──「吉伯叔父的藝術屋」，營造一座室內居家的空間。執行者貝諾特（Benoit）以近乎卡通式的素描人物佇立室內，充滿幽默、詼諧、冷凝的狀態，在評論和超現實的註錄之際，象徵某種身分的化身，其特質為擺置室內與非室內，由人的行為和自然、空間直接對照產生的關係。建築和物體的存在與否，是連結創造知性過程的本質，貝諾特舞台設計似的場景，令人有意想不到的視覺效應，最重要的是，傳達人類優雅居住空間的精神性。

波斯尼亞──戰爭的陰影仍然籠罩波斯尼亞境內，由於炮火的摧殘，所有的建築物也成為受害者，尤其是昔日美麗的城市薩拉耶夫和摩斯達遭受摧毀，同時更導致大量人民遷徙他國，在這種特殊的情況下，設計者製作了「戰爭」，舉證受戰爭壓迫下生活的真相，他們用崇高精神的優越性來抵制瘋狂和暴

比利時參展作品

波斯尼亞

力，期望能獲得最起碼的生存權力。展示的不僅是有關於不幸災難悲慘的事蹟，主要在於突顯反戰的意志力。城市是人民生命的真實空間，卻只是政治人物的一顆棋子座標，在營造和傾頹的起落之際，藝術表現的控訴，卻是和平、深沉和悲痛的。

巴西──「保存和創造都會風景」，是巴西館欲傳達訴求的重點，以巴伊亞（Bahia）城為例，它是巴西初期的首要殖民區，有不少建築遺跡，記載豐富的傳統、藝術、文學等歷史。近幾年來，巴西政府有系統規劃建築和都市計畫，意欲吸引廣大的旅遊者。從古舊城市的重建構造，解析傳統都會秩序的核心計畫，伴隨再繪畫建築外觀，並以醒目的顏色表現新建築的構成輪廓。這項企劃執行於八零年代，規劃的目標是如何將以往傳統和現代建築結合，在革新城市歷史的過程中，又不失恢復其精神原貌，使達到改善整體區域的朝氣。

克羅西亞──展示一系列 1902 至 1962 年的建築歷史，尤其是當代建築師的作品，顯示身分和差異，特殊觀點的持續挑戰。展示概念的導引，追溯神人同行論隱喻的企劃，設計小組和前輩建築師烏瑞克（Antun Uiruch）主導協同期追隨者所規劃的黑白主題。克羅西亞的展覽標示了易逝和永恆的雙重性。它所顯示的不僅僅是真實與想像兩者的復數，而其張力更是存入每個人觀念網路的特殊具體化。

巴西參展作品

克羅西亞參展作品

埃及——位兒童建立文化公園是埃及及建築經驗的反應。這項季列已開羅最大的居住區（Sayedah Zai-nab）作為建築師和環境對話得場域。創造對話影響環境觀念的衍申，行程理念的秩序，同時亦是執行建築活動的當下行為。1992年，埃及為參加此屆米蘭國際三年展，策辦了國內建築競賽獎，特別是針對身分與差異的主題，當時獲獎者為阿格‧卡汗（Aga Khan）同時亦開啓了一系列有關公園計畫的方案。

法國——「購物中心」。60年代其間，法國已發展郊區間的大超市場，作為快速聯繫半工業區和半農業區的道路網，這亦是逐漸進展中的建築略所帶來的便利，也許我們可將它視為大型建築連結公共生活及周邊域區改變的結果。三展作品的空間，以雙頭影機連續不斷頭射購物中心實景，趣味之處在於入口正面以多重光柱構成，使關者有驚奇欲探究竟的遐想。

埃及參展作品

英國參展作品

法國參展作品

法國超市購物中心設計

英國——「設計遠景再當代的城市經驗」。倫敦是一座千變萬化，有如迷宮的城市，它包含人們自治努力過程的慾望。正如建築的改變，重堅實封閉到敏感開放成為廣闊類型概念，可視為空間和物體的關係改變歷程。城市由景觀組成，充滿現代地誌的符號，它是自相矛盾的，不斷製造視覺的產物，其行程外觀攏罩著我們，敘述人們生活的滄桑史。

希臘——「風景的內部本質」是希臘參展對於新社會空間和傳統居住所回應的議題。包括州六項企劃（有些以執行製作，其餘則是設計草圖），分別由「被壓抑的風景」「存介於需空之間」「轉移空間」，以及「內部公共空間」等四部分主成。由建築設計者探求內部空間本身主觀形式的特質，從客觀展示過程中引介當代希臘城市經意，神秘風景的特質。

日本——「社會公共體質的危機」。地震使日本的城市暴露出體質上一觸即燬的殺機，公共生命的觀念原本事經由直接溝通而形程的，但紛亂現代都會的公眾生命感似乎已然消失殆盡。

社會公共生命體其涵義即是喚起對人與自然災害的記憶。目前我們處在間接溝通的電子網路中，它橫段切割了人們形體與意識的輪廓邊緣，曲扭了公共生命體現象的意涵。設若市民再度擴張和阻隔個別和獨立形式的公共空間，城市將只有殘存和逐漸乾涸。

希臘參展作品

日本參展作品

摩大維亞共和國──「通向聖堂之路」是摩大維亞參展所研擬的假設議題。聖堂是為了聯繫溝通神和人們心靈的一座橋樑，連結了生活建築和藝術兩者獨特的本質，以值觀創造通向聖堂之路的虛擬之途。假若文化消損就猶如風中的蠟燭，而探求移轉中的文化價值，或許應更加深入更多的彈性。

紐西蘭──歐式文化和毛利文化在紐西蘭形成強烈的對比，以及殖民和土著風格之間的調適，其外觀投射軌跡成為不容抹殺的事實，不應視為單純的描繪，而是其本身輪廓和本質的烙印，它開啟了某種的可能性：身分和差異在空間設計上足以引發可預見的效果。作品分為四部分，依序為：移民的蹤跡、毛利和歐洲建築的互換、個人的建築作品（如湯普森專題），以及作家的詩文選集等作品。

摩大維亞共和國參展作品

摩大維亞共和國參展作品

葡萄牙──海洋、石頭和程式是葡萄牙欲表達現代建築在沿海岸建築結構的種點。經由當代空間和形式的探索結構成社會錯綜複雜的生態，是集體文化和會面貌的見證。而自然屆的資源是聯繫不同次、縱向空間形式的重要元素；葡萄牙的建築學理念，能因地取材，創造自然與人工雕鑿的環境。

瑞士──實用機能策略的強迫性，早已全面衝擊了工業社會環境，勾勒出視覺文化的樣態及象徵歐洲的所謂文明身分。這層式當代以建築應用的特色，去自極限和純粹主義的精華，以及設計家比爾（Max Bill）的作品為主要代表，它是農改革設計和純粹形式運動者之一。

義大利館
從「身分差異」的主題進行質疑，社會敏感的詮釋空間或逐漸隨著時間而消

葡萄牙參展作品

瑞士設計家比爾（Max Bill）作品

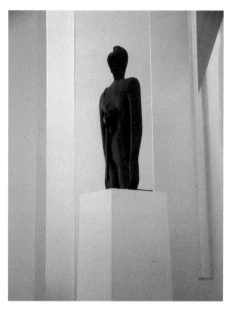

義大利館帕拉迪諾（Mimmo Paladino）作品

義大利館作品

逝，可否因應當代情勢變換，而預先探觸到改變後空間在社會中的處境？展覽的核心圍繞在社會和建築之間的關係。建築被視為社會文化的綜合性表現，由是，考量社會進行中變遷的隱晦關係，比較能藉此檢討和選擇它們的存在，經由這些紀錄，似乎能有更多機會提供評斷。

義大利館提出所謂「片斷」的集合，作為批判反響的文件，從程式建築反映都會片斷的演進，連綴成一個概括性的整體，藉此呼應身分和差異的進展。這些作品所呈現的語彙，又可分為物體之設計、藝術、詩等方式表現。

結語

米蘭國際三年展，側重文化與環境的全方位論述，可窺探各個族群和地理區域之間千百種不同文化的差異，特別是屬於人類自身環境品質的分析、設計和規劃。在本展呈現的面貌中，可正視深思週遭問題的癥結所在，以及反省過度強調自我生存的意識，是否到達了盡頭。

藝術與設計之生活器物

藝術是文化創意產業的動力

設計的創意被需求之慾喚起，設計的表達則是創意實踐的過程。當我們談及文化創意產業之際，不免要回溯現代藝術運動思潮，與工業革命以後的產品文化，有著密不可分的血緣關係。然而產品中的創意因素也隨著科技、時空演進而與日俱增，藝術創作的內涵不斷追求新風格，引領視覺語言擴張流行，藝術家和設計家的創作，為精神及生活美學服務，產品設計不僅是應用美術的範疇，而且也與結構機能、造形美學共同指涉了創意的動態對比，同時也呈現藝術創作的時代風貌。藝術與人文觀念影響到科技研究，新的科學概念、技術方法也應用於藝術，皆使創造性工程持續發現嶄新的疆域，在生產實踐中，藝術、科學、與設計彼此交流滲透的現象，進而達成文化創意共生分享，獲致實質積效向上提昇的優質形象。

藝術與設計巧妙互為援引

藝術作品豐富探討人類的精神層面，設計物件提供改善人們生活品質，而物質與心靈實質雙向溝通，在使用佔領與品評賞析之間互動。「藝術的設計」，「設計的藝術」彼此達到某種境界，漸漸不再彼此刻意區隔，雖然商業機制的流程中仍然考慮因素較多，但這並無關於設計作品所具現的人文思考性。藝術與設計同屬於創造性表達性思維體系，具有衍生性、關聯性。長久以來，國內的教育系統對於藝術設計，在分科上過於僵化，系統分科也許在養成的成果上效果顯著，但近來也有統合連橫的反思，已不再侷限於視藝術為玄妙虛無的境界，而設計則被視為引領生活範疇的手段與方法，或言具有積極實用性功能和有效價值的雙重意義；事實上，當我們論及形成物體的單元，審視它們造形外觀或內部，不論靈巧結構或功能環環相告，都是直接或間接經過人們以思考及審美處理過的，功能與裝飾造形，可以是對立，但也同樣可以巧妙互為援引，設計本質的屬性和藝術中的素描、繪畫、雕塑、版畫、建築都有密切的關聯，並具有實質滲透的影響性。從 20 世紀初的新藝術運動、構成主義、立體派、超現實主義、義大利未來派、60 年代產生的「普普藝術」，70 年代的「貧窮藝術」，以及目前仍在盛行的物體裝置藝術，都看得出藝術與設計互相的影響，藝術家用複合媒材的元素，以更開闊的渠道，廣泛利用既有的資源，開啟前所未有的視覺震動，同時這些藝術家的作品，幾乎完全

顛覆了假設那些作品本身具有的功能性或優良的使用性，亦即「假設性」功能設計品或「退位性」功能實物本身與環境空間形成對話的關係，延伸了另一層遐思，此時，藝術家之於物體的觀照，或將其精心設計牽引的過程投射於其藝術行為的理想中，而彼此循環相對的關係自不言而喻。

藝術家的創作思維轉化為器物語彙

法籍藝術學者佛席隆（H. Focillon）在其《造形的生命》論及雙手與藝術實驗：「藝術家刻木頭、雕鑿石塊、敲擊金屬和陶土，讓人類沉澱模糊的歷史保持活絡，而沒有這些過去，就不會有我們。在機械時代，發現手工時代生活的本事，竟還活在你我之間，不是很令人感到驚奇嗎？」藝術家的作品被視為菁英藝術，但創作的靈感有時卻來自平凡的現實生活週遭，有創意的藝術家甚至扮演反映主導生活場景的魔術師，將觀念手法貫穿在器物上，又回饋到生活層面去，透過藝術家的心、眼體察微觀生活，從中提煉、概括去蕪存菁，表達現實生活的內在本質，但關鍵仍在於實踐創作理念的一致性，藝術家必須通過造形語彙轉化，與應用藝術及設計結合，而呈現理想的美感形式。經由藝術作品之感受力的注入，確與日常生活的平庸與俗化有所區隔，藉由敏銳的感知，突破既有窠臼的侷限，直探熟悉事物，再發現彰顯其與眾不同之特點，賦予人文意涵與深層的價值觀。

藝術品之所以具有吸引人的魅力，主要在於藝術作品隱含奇特的形式與專橫，亦即美學家馬庫瑟（H. Marcuse）所論及的「形式的專橫」（tyranny of form），因為美感形式必需確立有其無可取代的特質，任何的造形、顏色、線條以及複合材質構成衍生出多元的變貌，不同於實用的平凡或盲目追隨流行，但是如何將藝術融入生活開啓另一扇視窗，將藝術與生活結合，使從生活場景中切入而緊密結合，把對藝術的理念，在生活與生命中實踐，重新找回實存中最大的自由限度，便成為人們關注的焦點。

藝術史家里德（H. Read）認為：應該把藝術完全置於現實中，讓藝術的因子成為如同麵包和水一樣的生活必需品，而此觀點正是後現代思想家所提出的生活與藝術兼容的主要精神。反觀義大利的藝術與設計文化結合，早就先於後現代理論提出，而水到渠成已自然而然如同生活需求般的成長茁壯，

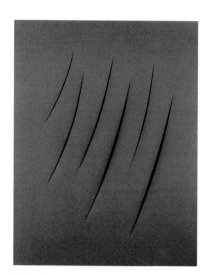

封答那（Lucio Fontana）的繪畫作品

封答那設計的「金手環」

絲毫不因相異領域而涇渭分明，而是隱含相輔相成共通的均質優點，並且具有提昇美感意識及展現物質風華的精緻層面。藝術家的造形語彙也因媒材轉換變造而產生新的面貌，這種充分寓想像賦予創意生成的理念，在藝術與設計史上早就其來有自，這種跨領域的興趣和使命感形成源於對「藝術」兩字地位的定義，卻造成相得益彰且互蒙其利。

藝術與設計升值密碼解讀

藝術家的作品轉換為生活器具，在物質文明日益精進的時代中，藝術與設計彼此合作的個案不勝枚舉，不僅有助於物品本身具有獨特性，而且尤能改善人們面對生活品味的需求，舉凡生活器物項目包括：家具、服裝、珠寶、飾品、眼鏡、手錶、壁掛毯、器皿、酒瓶等等，皆是藝術衍生性產品開拓轉換的對象。

我們可以看藝術家封答那終其一生實踐的「空間觀念」，應用在藝術作品上，也應用在詮釋小至人們佩帶的珠寶、項鍊、戒指、手環，乃至於大到整體環境空間，不論大小都能游刃有餘，他創作完全不受媒材的限制，因為物體無論大小，在空間中彼此散發的語彙，經由衝擊和對應，衍生出這個空間特有的氛圍，而小物件同樣散發著舞台效果的魅力。封答那以「切割」造形的張力及「戳洞」的生動語彙，賦予珠寶嶄新的詮釋面貌，例如：「橢圓—空間觀念」手環，及銀胎上黑色琺瑯，橢圓造形中央縱切弧線，呈現極為細膩的視覺美感，這些珠寶大部分由米蘭蒙碟貝羅珠寶（GEM Montebello）公司執行製作。

義大利後現代建築設計家羅西（Aldo Rossi），他主張建築重要在於和環境整體的一致性，而不在於建築本身是否合乎功能原則，他對於環境整體性、協調性視為至高原則，其設計語言以方形、三角形組構，如位於米蘭的公共藝術「噴泉廣場」對照「茶與咖啡廣場」這是羅西把建築風格和概念用於生活器皿的設計。義大利畫家卡波葛羅西（Capogrossi）以刀叉形符號，展現疏密的迷宮空間，據此符號抽取其中的元素，應用於珠寶「別針」，具有鮮明卡氏的作品風格。倫敦泰德現代美術館建築設計者，瑞士建築師賀佐與德莫宏

義大利建築設計家羅西（Aldo Rossi）〈噴泉廣場〉

卡波葛羅西設計的〈珠寶別針〉，叉形符號構成，展現謎樣的空間

羅西設計的〈茶與咖啡廣場〉

卡波葛羅西的作品

（Jacques Herzog & Pierre de Meuron）於 2002 年雙獲普立茲克建築獎，2003 年取得北京奧運會主體育館設計方案；他們的設計思想主要對於建築元素進行抽象歸納而使之相互關聯，其二是與藝術家拖馬斯‧魯夫（Thomas Ruff）合作而產生出所謂的「美術建築」，賀佐與德莫宏的設計明顯受極限藝術的影響，因為那種最渾沌、單純原始的造形，實潛藏最大的包容力與豐富性，即使從建築作品轉換設計掛毯，同樣體現單一造形中有序和無序的變化。

瑞士建築家賀佐與德莫宏設計的壁掛毯，是對建築元素抽象歸納的空間意象

波塔（Mario Botta）的建築設計：美國舊金山現代妹美術館

瑞士建築師波塔設計的壁掛毯，具有圓柱與規律條紋的建築語彙

德培羅設計的家具組件

德培羅（Fortunato Depero）設計的背心衣服

德培羅設計的木偶〈中國人〉，木製材質

義大利未來派藝術家德培羅（Fortunato Depero）的創作兼融繪畫與設計的質素，他的作品擴及時尚、家具、室內設計、廣告、以及舞台美術設計等。1917 年，德培羅與到羅馬的畢卡索合作，製作由畢卡索設計的芭蕾舞台造形和立體派服裝，因而他的藝術顯示出立體派、未來派、超現實主義的綜合面貌。

瑞士建築師波塔（Mario Botta）以現代主義功能為架構，並輔以古典符號的細節，其主體造形通常以高聳圓柱斜切面天窗暨規律條紋，象徵靜穆吸取太

美國普普藝術家李奇登斯坦（Lichtenstein）設計的杯子與墊盤

博葉狄（Alighiero Boetti）的壁毯，〈將一變百，將百變一〉，揭示藝術產品的聚集和物質的消費美學

波莫多羅〈大圓盤〉雕塑作品立於公共空間

義大利雕刻家波莫多羅（A. Pomodoro）的〈珠寶別針〉，鋸齒狀元素與紅寶石相映，展現了微觀宇宙的概念

陽能的意象，突顯建築藝術本身的精確敏感度，波塔設計的掛毯，同樣顯現出這些創作元素。義大利觀念藝術家博葉狄（Alighiero Boetti）以數學和地理學的系統組織應用於壁毯上，以期將生活引入形象和裝飾美學結合。博葉狄曾在伊斯蘭世界的阿富汗接觸到繁榮多彩的刺繡，這種手工技藝創作極富日常敏感性，使博葉狄深受著迷並以此為創作媒介。博葉狄的藝術追求化萬為一，每件事物都確立了自己的角色，壁毯作品像千塊拼圖，含有豐富鑲滿的色彩，他把西方關於充實的觀念揭示為藝術產品的聚集和物質的消費美學。

義大利雕刻家波莫多羅（A. Pomodoro）的雕塑，運用圓的造形，局部蘊含撕裂接續與片斷的鋸齒狀元素，從軸心做放射狀，有韻律地發展至邊緣，刻蝕中的鋸齒，彼此吸引和拉鋸著，產生動的力量，體現作者的宇宙哲學觀，波莫多羅的珠寶「別針」，鋸齒狀元素與紅寶石相間，亦展現了微觀宇宙的概念。

美國極限藝術家索勒衛（Sol Lewitt）創作以繪畫牆面，使繪畫融入整體環境空間，其造形為幾何圖形、立方體、三角錐體，他繪以極為精密的素描設

美國藝術家索勒衛設計，極限風格的手錶

索勒衛（Sol Lewitt）的環境裝置作品

計圖稿，據此圖稿施工置放於空間展場，或將幾何立體造形置於自然環境之中，而幾何式的手錶，顯現出索勒衛的藝術標記風格。凱斯‧哈林（Haring）以彩繪塗鴉於紐約地鐵及公共空間崛起藝壇，他畫的閃光娃娃及人形符號，形同微生物無窮蔓延，在繪畫、雕塑或結合於器物上，都充滿愉悅原始耀動的活力。

法國雕塑家阿曼（Arman）擅長以現成物創作拼裝歷史與記憶，實踐其壓縮滿的藝術理念，他將複數的相同物體裝箱，包括：樂器、玩偶、膠囊、單車輪、燈泡等，在這些集積狂熱的遊戲中，每件物體除了區隔相似性，而且都

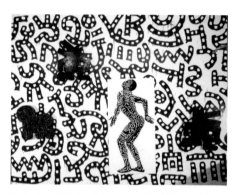

凱斯‧哈林（Haring）的繪畫與空間複合裝置作品

凱斯‧哈林的跳跳頑童符號結合鼓座，充滿擊鼓耀動的活力。

法國雕塑家阿曼（Arman）設計的椅子，擷取提琴片斷的造形

有自己的姿態。從物體到形成作品，如「椅子」的創意靈感，明顯擷取片斷提琴造形設計而成。

藝術扮演強化公司企業的形象

在設計王國義大利，有些製造企業，為開啟創意活水源頭，針對各個不同專案，邀請藝術家、建築師、設計家來詮釋其產品，藉以增進提昇優良形象，整體而言，這也是創意經營的一種方式。

義大利卡特爾（Kartell）家具公司，向來以塑膠產品起家，尤以設計製造輕巧優美的桌椅為其特色，作品繁華樸雅，宛如塑膠和音樂的交集，經由設計家賦予產品全新造形及功能，成為實用設計文化的指標。卡特爾公司也邀請

門蒂尼（A. Mendini）為阿雷希（Alessi）設計的開瓶器，童趣活力十足

藝術家霍克尼（Hockney）設計的茶葉盒，富含人文意味

藝評家策劃卡特爾產品的展覽，以藝術家和產品交流對話，透過攝影鏡頭詮釋思考，激盪出令人驚奇的視覺影像，精采之作如：觀念藝術家卡德藍（Cattelan）躺在設計家龍艾爾與史達克各別設計的椅子上沉思、藝術家畢可羅芙（Beecroff）的作品〈母親哺乳〉坐於史達克設計的椅子上、藝術家蒙迪諾（Mondino），以人坐於史達克為卡特爾設計的透明塑料椅，凝視庫爾貝的傑作〈世界之源〉。卡特爾以藝術與設計為行銷理念，突破了商業機制某種程度的侷限性，從而建立企業的新形象。例如：義大利阿雷希（Alessi）公司以現代設計的姿態展現，始於 40 年代初期。阿雷希產品的特色之一是調和了手

卡德藍（Cattelan）躺在設計及家龍艾爾與史達克各別設計的椅子上創作思考

藝術家畢可羅芙（Beecroff）的作品〈母親哺乳〉坐於史達克設計的椅子上

欽巴第斯德（M. Jean-Baptiste）坐於史達克為卡特爾設計的透明塑料椅（la Marie），凝視庫爾貝的傑作〈世界之源〉

工藝與工業型態的需求，從研發和生產的角度順應它所引導的趨勢，在知性與感性的精神成層面，結合應用藝術的探究方式，有別於一般工廠製品的刻板化。阿雷希精緻器皿的風格：活潑、趣味性及富有強烈的現代感，重要的設計家包括：索札斯（E. Sottsass）、門蒂尼（A. Mendini）、卡斯提庸尼（A. Castiglioni）、羅西（A. Rossi）、史達克（P. Starck）、沙沛（R. Sapper）等。

絕對藝術（ABSOLUT Art & Fashion Collection）：1985年普普藝術大師安迪・沃荷首先為 ABSOLUT 瓶子結合藝術創作，開啟了「絕對藝術與時尚收藏系列」，繼而陸續邀請繪畫、雕塑、攝影、建築、設計，以及流行時尚界等藝術家共同合作，以其瓶型為素胎發展出創意多變的作品，迄今已有數百位藝術家以其個人獨特的語彙詮 ABSOLUT，亦即 ABSOLUT 的形象幾乎與藝術劃上等號。

設計生命的培養，是企業永續經營生存的方式，藝術創造與設計創造似乎是兩種不相同的衍生過程，但如果在設計感受力上多浸潤藝術與人文的原動力，或藉由產業的資源支持藝術家跨領域的發揮，對於設計和產業自身，這才是真正的收穫和贏家吧。

藝術家愛倫・瓊司（Allen Jones）設計的椅子，構思於女郎伸展的肢體動作

蕭勤（圖右）創作的沙發作品，受邀於義大利柯羅切達當代藝術

剪裁即思考—藝術與設計共生援引

布爾喬亞（L. Bourgeois）的裝置作品
〈秘室〉

當代藝術文化的前衛運動，引介了大刀闊斧式的變格理念與悲壯閃亮式的氛圍，而成為 21 世紀美學思想命運的標記。藝術流派猶如浪潮般地前仆後繼，明顯揭露全球文化生態的真實層面，由此觀之，藝術不再只是單一圍城的孤島，而是呈現開放疆界複次的累進。藝術滲入生活的魅力，源自近代新藝術運動（Art Nouveau）普遍國際化傳播的影響，這一波新藝術浪潮，展現出調和融入當代多元的社會變遷，從而將藝術結合生活文化場域，不僅創造了前所未有的局面，且譜成時代的雋永詩篇及物質風華的精緻品味。

法裔美籍藝術家布爾喬亞（L. Bourgeois）營造的〈秘室〉，設計陳設家具、燈飾、服飾以及髮飾等，甚至極盡突顯女性私秘的意識型態，其造形語彙有如狡黠靈動的線條，彷彿新藝術運動之中，企圖連結藝術與工業，創造自然、人工及柔性的機械化世界；因此我們聯想到：藝術拓延的觸角是否無孔不入呢？然而事實並非如此，若仔細分析推敲，這其間仍涉及諸多藝術層次的品味，然而從這個角度來審視，藝術善變的本質挾同具有某種實用性或非功能性的物體，已逐漸成為當今衡量美學尺度的社會學新觀點，亦即藝術與設計共生援引的意念瀰漫環顧人類每日生活，其創造使用的器物，和造形思維與傳統技藝息息相關，而本世紀的藝術進程，乃採取十足開放的態勢，朝向擁抱直指物體核心，造成當代藝術文化所呈現出雷霆萬鈞的張力。

凡賽斯（G. Versace）作品〈無袖長袍〉，部分以斜紋絲織裹珠飾，挪用普普藝術家沃荷以絹印製作使用瑪麗蓮夢露及詹姆士迪恩的圖像。

凡賽斯（G. Versace）作品〈拜占庭套裝〉，小背心和皮夾克，擷取中古拜占庭中的宗教圖像。

探討義大利從傳統文化延續而來的觀念中，源自藝術與設計互動的意涵，自始至終緊密環扣兼容並蓄，傳統資源儼然是現代創意的絕佳養分，藝術的設計，設計的藝術一直被視為市民文化的一部分，並且是高度關懷的開放性議題，生活態度的非凡品位皆植基於推陳出新風格評斷的行止上，而這種經由人為設計所產生的「秩序」又不失為一種與自然相契合的美感。藝術與設計同屬於創造性的思想型態，其界限正逐漸日益進入相融的軌道，藝術家和設計家所運用的造形語彙，相互挪取資源進行重構，或以既有的元素給予不同層面的變化，這種充分寓想像於創意構成的理念似乎已瀰漫充斥整個生活時尚場域中，而具有生活指標性的流行神話。

思考性人文生活哲學講究創意變化，除了個人美感意識普遍根植於人們主觀意識的異樣品味，甚至生活態度抱持兼具嚴謹浪漫之矛盾情懷，同時還具體呈現於整體時尚場域之中，「生活藝術化，藝術生活化」絕非流於表面叫囂式的口號，而是活在「當下」盡衷達熱愛生活品質的風尚，義大利人源於其豐富創造力及審美表現的誘因下，設計創造了令人讚賞的時尚風華，最顯著的服裝型語彙已然占據當代文化視野當中，極富煽惑表現性的社會學科之綜合體。

當代各族群全是服裝之理念，並不只是裝飾或皮箱的包裝，而是經由造形思維的剪裁，涉入更加專業的整體設計網，透過想像營造氛圍，象徵體現我們的身體和性別身分的差異或曖昧混同。服裝美學涵蓋反映在社會學、心理學、人類學、經濟學以及藝術學與設計學各個層面，然而，就個

莫斯其諾作品〈天空中的鞋子〉1989

莫斯其諾作品

體的異同，文化透視和性的表現、種族和環境變遷差異，其演進過程的趨向，或可視為物體美學的微妙表徵。服裝之於人，即如同第二層肌膚如此親密貼切，服裝設計師以及其創意理念構築表層屏障的變幻風采，就像是季節性的視覺符號及宣言式的表演藝術，穿梭在真實的生活舞台中。

米蘭是一座兼融古典與新潮的精緻都會，舉凡建築、藝術、設計、音樂、歌劇以及各種類型的博覽會，處處皆能感受到市民經營生活的優質態度，而其中又以時裝設計反映具現了都會特色，是冠以國際性時尚趨勢潮流，設計師於此競相飆酷、展露才華，提升設計品評，從而建立他們各自的品牌精神，尤其能擄獲愛慕者的青睞，如時裝設計師凡賽斯（G. Versace），來自義大利南部卡拉勃烈亞，具有地中海式熱情善變的個性，其設計靈感泉源去自希臘、印度、埃及和羅馬等文明古國的精髓養分，從其品牌的象徵性圖騰標誌「蛇髮女妖」（Medusa）可窺見端倪。凡賽斯擅長擷取古典藝術中的元素（例如：波提切利的繪畫〈春〉及〈維納斯誕生〉）融合豔俗藝術中的光鮮耀眼，極盡浮誇炫麗與性感狂野，呈現聖潔與低賤相互對立，亦即塑造細緻華麗且具有聳動活力的雙重特，無怪乎凡塞斯的作品，深受財勢新貴或浮華十里洋場人士的喜愛。自80年代凡塞斯作品以奢華性感風，在時尚領域崛起以來，幾乎每一場服裝發表會，都會配上搖滾樂吉令人炫目著迷的舞臺燈光，且不斷強調閃亮多金的華服，新潮大膽的創意，建立其鮮明的時裝王國。

莫斯其諾（Moschino）本人是服裝設計師，也是畫家，他曾於米蘭藝術學院研究繪畫，1977年開

克莉吉亞（Krizia）於米蘭三年展場的歷史性回顧展，　克莉吉亞（Krizia）於米蘭三年展場的歷史性回顧展，
展示服裝結構學　　　　　　　　　　　　　　　　　裙子的演變

始從事服裝設計，以幽默、顛覆的方式隱喻流行脈動，五年後建立自己的品
牌，成為著名時裝設計家。由於莫斯其諾的藝術背景，使他的服裝設計充滿
綺麗豐富的視覺造形語彙。莫斯其諾生性戲謔，胸中潛藏豐沛的幻想世界，
表現於服裝充滿遊戲感，如將童話故事中的仙境轉化為犀利的設計語彙，呈
現如真似幻的虛擬世界。莫斯其諾常把對生命的熱愛與渴望和平的願望，融
入其作品中，「紅心」和鮮黃色的笑臉乃成為品牌符號，而環保與反戰也是他
設計側重的焦點。

普拉達（Prada）早期以設計皮件著稱，至 90 年代新掌門人米甄恰‧普拉達
（Muiccia Prada）以簡潔冷靜的思維，重塑普拉達崇尚精練、極簡的形象，
其作品有一部分來自於樸實「制服」引發的靈感，細膩的材質且多半以黑色
調居多，尤其突顯普拉達絕對嚴酷的設計風格。品牌克莉吉亞（Krizia）名稱
原自柏拉圖對話集中的「虛幻女性」創始人曼蝶麗女士，（M.P.Mandelli），
1964 年初次於翡冷翠比提宮（palazzo pitti）發表黑白系列服裝作品，榮獲
「時尚評論獎」，自此開啟了探索時裝之旅的歷程。克莉吉亞早期作品主要為
貴族服飾設計製作，轉型普及之後仍以優雅細緻品味風行全球，1995 年，
克莉吉亞於米蘭三年展場的歷史性回顧展，完整呈現其服飾精華之今昔變
貌。米蘭時尚三 G（另兩位是凡賽斯與亞曼尼）之一的蔣法蘭寇‧法瑞（G.
Ferre）畢業於米蘭綜合理工大學建築系，早期曾為 B&B Italia 家具品牌從事

設計工作，隨後因女友機緣，亦嘗試珠寶設計及相關配件，從此法瑞遂投入繽紛的時尚領域。70年代，法瑞曾於印度體會在地文化與環境的薰陶，同時研究當地手工藝與原始製衣的過程，增添其服飾細膩的敏銳度。由於法瑞建築設計的紮實背景及蘊含外來的養分，使其服裝結構與造型渾然一體，宛如鋼骨挺拔焠練般的恢弘氣勢。

藝術與時裝，雖同樣反映人們內心狀態與情感，前者經由文化和社會的刺激而進展，從知識與情感中醞釀激發，逐漸擷取精髓，形成一股潮流，不受時空的束縛；而後者卻必須預設所收穫成果的百分比而迎合大眾，每年推出的作品必定依春夏和秋冬兩季來安排，不論是前衛性領導或媚俗性推介，在成本效益的壓力下，每年必須有不同的變化。然而服裝設計者透過剪裁具現荒誕怪異、叛逆與顛覆思維等特質，使設計者與穿著者雙方，均歷經宣言式的表白，亦可視為自我伸張及實踐理想之透明化，實則與藝術家表達主觀意識，反映渴望追求心靈原鄉的境地，隱然有其潛在共通的精神性。

密梭尼（MISSONI）裝置作品　　　　　　　　　法瑞（G.Ferre）於米蘭三時裝秀，伸展台上的模特兒

米蘭致酷黑身分

曲拉奇 00:00

當代藝術內容顯現高度擴張性的意涵，所有發生的或被製造事件的紀錄、表現，都有可能成為藝術關注的議題，推敲這些思考性問題，猶如鐘擺式的反覆過往輸送交織著新的訊息。回溯義大利本世紀的展覽歷程，大體上若以形式區分，仍以繪畫、雕塑、素描、錄影，以及複合媒材的裝置藝術、物體藝術為導向，而這些展覽不外乎是個人展出、同質性展演、主題性展覽或是大規模式的國際雙年展……，但最新的趨勢是將藝術與設計的疆界不分彼此，共同呈現一個命題的視界，同時也提供觀者品評藝術家與設計家展現作品所持的原型思考樣態，更可視為社會觀察的橫向切面標本。

藝術作品豐富探討人們的精神層面，設計物件提供改善人們生活品質，而又以物質與心靈雙向溝通，在物質與空間中互動。藝術的設計，設計的藝術彼此達到某種境界，其內涵實難分軒輊，唯一的判別不同，僅有功能性的區別與否，但這並無關於設計作品所具現的人文思考性，藝術與設計同屬於創造性思維體系，具有衍生性、關聯性。19 世紀末，工業社會才萌芽了「設計」的概念，始趨向於獨立專業的領域，使人生在現代物質已然無匱乏的情況中，設計更提昇了各種抽象性指稱的空間；因而各種設計思潮應運而生，如藝術工藝運動、新藝術運動（Art Nouveau）、裝飾藝術風格（Art Deco）、理性主義（Rationlism）、後現代風格（Post-modern），而這一連串藝術／設計的創造性運動，均發掘開拓了前所未有的新疆域，同時承續傳播藝術理念與方法，改變人們對新世界潛藏無窮盡的慾望深淵。

新型態的展覽趨勢，已非僅是視覺藝術家獨領風騷的局面，而是匯集跨領域的學門來呈現展覽，特別是設計家的作品，已堂而皇之躍入展覽的殿堂，從展覽的機制來觀察，這毋寧是設計家前瞻性擴充視野展示其作品強烈的企圖

心，以及藝術作品定義寬廣化，必然經歷的過程，從 1996 年藝評家塞倫特（Germano Celant）於翡冷翠策畫的「藝術與時尚」已漸露端倪，意即是藝術與設計的層次有著相當合作展出的空間，尤其是時尚與家具設計家的作品，更兼具藝術生活化，已然成為策展者邀請展出的新寵，這種混合性也耐人尋味：商業設計的神聖化以及純藝術的關注物質與俗世化，使雙方都各具擴張的定義，而產生更多交集灰色地帶。

米蘭三年展場（Triennale di Milano）成立於 1931 年，初始以建築、設計為展覽重心，舉凡建築、家具、時尚、工業設計以及環境設計規畫，皆為探討領域，其目的在呈現世界各國文化新秩序的變遷及潛在多種不同的危機意識，因為主題的深度與廣度，創作角度不囿於主觀創作理念和生活經驗，其內容觸及人文、社會、科學以及生命思考等內涵，故展覽十分引人關注。目前米蘭三年展場區分為：（一）三年展畫廊─策畫主題展、國際交流展；（二）設計文件及媒體化展示區；（三）都市計畫文件；（四）三年展歷史文件；（五）時尚觀測區以及（六）位於二樓的義大利工業設計展覽館（永久陳列）。

「致酷黑身分」（A Noir）展覽即在三年展畫廊呈現，由藝評家索札尼（F. Sozzani）提出此概念，並擔任總企畫，經由米蘭的三家畫廊人居間策畫協調。「致酷黑身分」，此一主題擷取於法國詩人韓波（A. Rimbaud）著名的十四行詩（Les Voyelle），他以憂鬱、悲情，挾帶有批判侵略性且具有離經叛道、嘲諷幽默個性的特質，面對嚴酷的生活，而其黑色的人生，則是詩人極欲表達闡述的概念，強調複數多變的自然和世事難以預料的傳統大染缸。「致酷黑身分」展，事實上揭露了人類對色彩無限撞擊的憧憬，尤其是對黑色所散發的魅力，具有無上的依戀與重視，探討黑色彩心理層面的內涵，引申到社會觀察和歷史狀態的敘述。此展邀請了約七十位藝術家，包括畫家、時尚設計家、雕塑家、建築家、攝影家、企畫設計家、工業設計家，以及多媒體藝術家等，以他們提出的作品，詮釋「致酷黑身分」的主題，透視當代新美學品味。

從某些角度來看：「黑色」意即暫時喪失意識，但黑色也是繪畫的終極導師。從前黑色亦曾被解讀為全然且理性的被接受。馬諦斯也曾於 1946 年以「黑色是一種顏色」做為其展覽主題。若以人類的膚色來區分，顯然黑人種族的

朵且＆嘎巴那〈乳罩〉

古斯塔松作品

黑膚色佔有一定的比例，而其中黑的程度又有不同層次的區別，例如當今高爾夫球名將老虎·伍茲（Tiger Woods）的膚色，被認為並非相當黑，而僅僅有一些黑，為何不是純黑，顯然是經由亞洲、印度的混血，而他又被認為是「黑色人種」。黑的程度上認定具有排斥與絕對性，但廣義來說，我們都有某種程度上的黑色混血。「黑」是一種態度，而不是對種族的分野，畢竟還有其他摻雜因素可供強調。顏色是一種非常敏感的觀點，黑色尤其有相當沈穩的魅力，儘管黑色予人的視覺效果是屬於封閉的偏向性，相較於白色或其他色系，黑色的統合及穩定度亦較其他色彩更易於突顯其中性且嚴肅的角色，在 20 世紀末，的確是獨領風騷，雖然進入 2000 年，各項觀察預測都是「色彩復活了！」，但黑白灰無彩色的情感，不是輕易可以忘懷的。其中展出作品有：

英國環境雕塑家魁格（T. Cragg）的「非洲神祕文化」，以其慣用的塑膠片之組合，從生活中收藏惡品味的塑膠材質，直接於牆面上塑造一個黑人的形象，堪稱結合物體與環境的絕作。德國後現代表現派畫家達汗（W. Dahn），以其歐洲品味的敏感度，透過繪畫〈迦太基〉獻給淨化後的非洲文化，和魁格的作品表達了近似的理念，頗有異曲同工之妙。攝影家曲拉奇（S. Ciraci）用攝影為媒介，作品〈○○：○○〉，以投射影像處理，畫面描寫隱喻夜空場景，流星隕石劃破長空而滯留其中。義大利雙人組時尚設計師 Dolce & Gabbana，來自於西西里島，之後在米蘭工作發展，他們的作品具有地中海式的性感，常將內衣設計視為外衣穿著的大膽表現，〈乳罩〉即展現了此一概念，同時襯以繁複巴洛克式的畫框，有

阿羅瓦內〈鞋子〉和布拉尼柯〈屏風〉

亞曼尼作品

嘲弄與揶揄的內涵。時尚設計師傅如利（S. Fleury）採現成物，將圓物體裹人造毛，上方鑲電視，影像連續穿層不斷放映，題名：「生活也許沈重，但何至於燃眉之急？」，表達了人生哲學的一種問答。德國藝術家沙克斯（R. Sachs）的極限主義的表現手法，常用形似海綿的灰色橡膠或自然色澤的粗糙織品，以一撮整體但有肌理變化的色調，表達「棲息」的觀點。作品〈靜謐〉，採凹凸尖銳整面的海棉橡膠，並從內部裝設機械發出聲音。義大利工業設計家聖塔洽拉（D. Santachiara），他嘗試實驗詮釋新材質於日常生活中的物體本質。聖塔洽拉的設計具有巧妙的幽默氣質，展出作品〈披風摩托車〉，穿著黑披風的都會騎士，配帶著反煙霧安全面具，猶如都會遊俠。瑞典時尚插畫家古斯塔松（M. Gustavson）於巴黎工作，他的線性素描技法輔以透明水彩，簡潔明確的風格，在時尚插畫領域獨樹一幟，展出作品包括他為慕格爾（T. Mugler）以及其他設計者的配圖。

義大利雕刻家、設計家阿瓦羅內（G. Avallone），善於用手工製作精巧的作品，其雕塑參展作品為鞋座，靈感來自於傑克梅第瘦長形的雕塑。

義大利時尚設計家亞曼尼（G. Armani），作品風格為素淨樸實，可感受到剪裁即思考，中性色調，質料以及卓越裁剪的線條，已臻化境，剪痕及縫痕充滿手感和自持思慮，男裝予人雄赳赳的氣概，女裝則表現出優雅婉約之美。參展作品以黑色人造絲組構成數個狹長燈籠罩，神祕中散發現代造形的本色。設計家伯托與布魯諾（Botto & Bruno），居住於義大利都靈，作品是一張巨大海報，上面書寫著「有一天晚上，我夢見長遠的路」。從畫面上的建築物以及前方殘破的不明物，顯然有離奇的事故發生。

高提耶作品

韋伯作品

巴黎時尚設計師高提耶（J. P. Gaultier），成名於 80 年代初期，時至今日仍被視為活力充沛，肆無忌憚的時尚奇才，其設計富有種族品味之叛逆性，反諷及玩世不恭的特質，參展作品以黑色女性衣裳，高懸於牆面上。美國時尚設計家卡文‧克萊（C. Klein），崛起於 60 年代末 70 年代初，經歷多年，其品牌名號已家喻戶曉，作品〈虛構路徑〉，夥同極限雕塑家茱德（D. Judd）共同設計，呈現裝置劇場，模特兒塑像徘徊於甬道觀望，運用造形、灰黑色相以及不同材質，如：石板岩、玻璃、黑色麗光板、木料等。Krizia 時尚品牌的創造者為設計師曼迭莉（M. Mandelli），她工作居住於米蘭，自 70 年代以來，即為義大利時尚藝術的重要人物之一，早期曾為貴族服飾設計製作，1995 年作品亦曾於米蘭三年展場舉行大型時尚展，此次參展以衣服的版型，搭以配件，呈現服裝創作的過程。

英國設計師加里阿諾（J. Galliano），他十分鍾情於印第安風情豪邁獷達的原味，甚至不斷在作品裡注入印第安式風情以及偏好 18 世紀歐洲當時盛行的服飾，此次作品〈18 世紀禮服〉頗能喚起人們對復古風潮的遐思。

米蘭時尚設計師普拉達（M. Prada），其作品以黑色調居多，黑白相間的服裝，襯上玻璃鑲黑鐵邊，燈光自基底向上投射，視覺效果頗有可觀之處。美國攝影家韋伯（B. Weber），攝取屬於當代影像的品味，特別是捕捉自然、黑白影像的構成，有傑出的表現。另一位德國時尚攝影家林柏格（P. Lindbergh）則以女性之影像為素材，見證當代時尚攝影之風華。

米蘭布朗可設計企畫工作室

米蘭居家之設計—客廳 / 工作室 1991

設計是一種存在於社會進展必經的過程，它提供人類更理想的生活品質，進而導向對環境與美學的思索；總體而言，工業設計分別在藝術、建築與產品領域的實存關係，各有不同程度的體現，它們的構成要素時有交集，表面上顯而易見，實質上卻難以明確區隔。

長久以來，人們或許對藝術與設計的認知，普遍有意識地去區隔，而予以僵化地分科別門，亦即視藝術為玄妙虛無的境界，而設計則被視為引領生活範疇的手段與方法，或言具有積極實用性功能和有效價值的雙重意義；事實上，當我們論及形成物體的單元，審視它們造形外觀或內部不論靈巧結構或功能環環相告，都是直接或間接經過人們以思考及審美處理過的，功能與裝飾造形，可以是對立，但也同樣可以巧妙互為援引，設計本質的屬性和視覺藝術中的繪畫、雕塑、建築實有密切的關聯，並具有實質滲透的影響性。

從另一方面來看，60年代產生的「普普藝術」，70年代的「貧窮藝術」，以及目前仍在盛行的物體裝置藝術，藝術家用複合媒材的元素，以更開闊的渠道，廣泛利用既有的資源，開啟前所未有的視覺震動，同時這些藝術家的作品，幾乎完全顛覆了假設那些作品本身具有的功能性或優良的使用性，亦即「假設性」功能設計品或「退位性」功能實物本身與環境空間形成對話的關係，延伸了另一層遐思，此時，藝術家之於物體的觀照，或將其精心設計牽

引的過程投射於其藝術行為的理想中，而彼此循環相對的關係自不言而喻。

同時在「設計性品」的展示或觀念闡釋上，又置換了純藝術裝置展場或劇的手法，使人墜入似是而非的境象中，與其說是藉此提升，不如說彼北延伸了原先僵化的範疇定義，使凡是屬於視覺的、哲學的與生存空間的論題，都自由發言；同時在學門演化和職場角色可以複合重疊的今天，藝術與設計更難以歐分精神性或實用性種種相互因果的思想層面。然而象微物件詩性幻想的藝術價值，往往被忽略探討，微觀此一角度，若研究一張椅子的弧度、高度、榫頭密合度，汽車駕駛座的縱深度、局部照明等，除了功能與安全等因素，更與視覺現象尾造成的心理效果息息相關。

義大利從傳統而來的觀念中，藝術與設計的意涵始終沒有被全然的分割，藝術的設計，設計的藝術一直被視為市力文化的一部分，並且是高度關懷的開放性議題，生活態度的點滴皆植基於推陳出新風格評斷的行止上，而這種經由人為設計所產生的「秩序」又不失為一種與自然相契合的美感。藝術與設計兩者同屬於創造性的思想型態，其界限正逐漸日益進入相融的軌道，藝術家和設計家所運用的語彙，相互挪取資源進行重構或以既有的元素給予不同層面的變化，這種充分寓想像於創意構成的理念似乎已瀰漫充斥整個生活時尚場域中，儼然形成一股新興的潮流。

席薇爾‧飛任提諾〈盲詩〉

兒童美術教室（包括桌子、椅子、畫板 1992~1996）

書架 1997

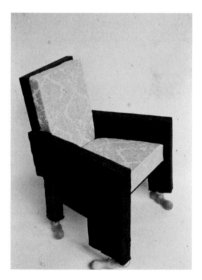

「裸姆」兒童椅 1995

檢視分析形成一個地區的文化氛圍，重要的是強調當下文化參與的表現行為，使辯證於真理而具體的探究，避免迷失在無數劣品味的數據深淵中，在社會環境中，普遍積極於關懷各樣合理事物的態度，是為提供創造能力尾議題更開闊的角度。全球設計視焦瞄向集中於米蘭，始於 60 和 70 年代已蔚成風氣，除了義大利多數的設計者以建築學的根基瘋狂投入設計領載，同時更吸引年輕的外籍設計者參與，他們以截然不同的文化背景切入，激盪人文薈萃的宗計思潮，導致米蘭形成豐富多元的設計文化都會。

根據著名設計家門蒂尼（A.Mendini）的追述；60 年代，他主持設計雜誌（Casabella）時，感受到國內外設計群綻放設計意識的本質，己將其精髓環繞在米蘭並擴及至歐、美、日，成為領導全球的進階，他認為設計者彼此的思維方式，是一種歧異而又交融的方式，或許是優劣參並，但確實獲致相當程度的功效。

隨著眾多設計品類興起的同時，個人中小型設計工作室也相應運而生，從平面至立體造形的多媒體設計，其質量甚為可觀，這個人或一群志趣接近的設計者成立的設計企畫工作室，在整體設計風潮廣泛供需求市場結構的發展，確實形成了推波助瀾的動力，乃至於造成精緻設計生態蓬勃的發展。

米蘭布朗可（Branco）設計企畫工作室由藝術家／設計家盧卡·塔洛尼（R.Lucca Taroni）和築建師席微亞．菲任提諾（Silvia Fiorentino）共同成立於 1991 年，以藝術想像與設計企畫製作營造

奇特的作品，其範圍包括：公共著術、景觀建築、室內設計、展示場主標題配置、舞台設計、錄影裝置和平面設計等，特別強調致力於藝術、設計與環境相應互動所衍生視覺造形語彙，同時也設計許多創意家具。此外，專為大型展覽設計，布即可設計群創意的主題事件是值得欣賞的精彩之作，如：（假設冰淇淋藝術）、（Absolut 吸引力和米蒸餾器）、波隆那（飛雅特汽車博覽會）等，但此類通常是為詳釋展場的精神標的而製作，比較缺乏個人明確的語彙。事實上，它已具備成裝置要素的條件，諸如此類為展品的場景效果，實得力於主客體相互襯托對照，相得益彰的搭配，亦即我們面對審視展品與其環境空間必須列入全盤設計的觀念去思考，或是因應主體的特色去表現，以及如何達到突顯主體的裝飾性藝術，因為它們之間的配置可有無窮轉換的變數可供選擇。

每當我觀讀藝術／設計相關展覽時，總特別有興趣細察場域布陳引出的況味或難以言域、出奇不意的質感瀰漫帶動整體氣扮，使成為一種充分感受性的韻爭，彷彿有令人鴰異呈現既協調又制衡式的節奏，無疑地，這是冶藝術與設計於一爐並視為洞然一體的造形能力，呈現絕佳高明的表現。為了要進一步瞭解「布朗可設計群」，我們特地走訪了他們的工作室；這天是四月的雨天午後，位於米蘭南方那威柳運河旁，工作室為一棟建築二樓，迎接我們的除了負責人之一的塔洛尼之外，整室粗獷、充滿創意奇趣的壁畫塗鴉及堆積四周、造形特異的家具和收藏品，也對訪客的到來展熱情魅力。

由於正臨米蘭家具展前夕，布朗可設計群忙於參展前趕作，所以巨大的工作室顯得很凌亂，工作正在進行，由兩位助手工匠執行製作，執行企畫小組的成員，都畢業於建築系，設計部分則由創意加電腦共同開發，對於布朗軋設計企畫的風格，可看出在新結構與新去材的實驗性中，將商業程度降到最低限，發揮對藝術的想像充滿原創力量。

木材、鋼料、古董海報、童玩，隨意置於在工作室走道樓梯旁，與我同行的小女立刻發現了一件古董鐵皮童玩，興味十足，隨即又坐上布朗軋設計的童椅中，高興的嚷著「我的椅子！」直到結束訪談，仍捨不得歸還，也許設計者充滿創意的童椅，正深深體會著童心，在純真稚童和藝術們之間，確實有其共識的聯繫。

設計家的星河遙想──物體意識與極限設計家具

有一則行為科學的問題曾問道：在物體層次之後，繼而人類的進程將會是如何轉變發展？設計行為顯然補充質詢了這個問題；在物體功能達成之後，物體本身將會發生何種變化？亦即物體完成了機能性的需要之後，使用者可以藉由內在經驗闡釋平行於目的性的過程。

人們長久的歷史，皆在追求物體的便利之「實用」及感官上美的造形，這種種內涵常不成比例地相互淹沒著。物質文明在世代交替之後，某些富含雋永及經典立標者，成為永不衰退的偶像物或是充滿象徵的聖像，這種現象不因歷史的區隔、斷層、社會思想之變異而改變，但因其象徵某些族群的內涵意味，也被用來作為社會運動或階級區分的導火線。家具所代表的生活層面，既被其他觀念影響，也影響普遍性觀念，映照於恆常不變的真實生活，卻漸漸又抽離了真實場景的物體角色。觀看 60 年代美式的喜劇，永遠也以家具作為舞台，這些俗世平凡的物體，卻侵入藝術創作嚴肅高尚的境地，普普藝術顛覆了美學而成為不朽的文化軌跡，浮現而盤據在我們的美國之夢的印象中。

物體消失了嗎？物體既是非常精確地存在，相對引發更多其他印象的存在，亦即超越本身門檻，物體之形塑需要突破一種新的基準尺度，使調整我們的視覺逐漸改變，甚至潛入其表層材質。此外，皮革、纖維、金屬網、乙烯樹脂、塑膠等種種科技合成物質，已迷亂了我們的認知，幼童們似乎也不再能

英國建築師寇特斯（N. Coates）的〈Legavor Chair〉消解人為對椅子先入為主的概念，將椅子逐漸蛻變還原至物體多變的面

龍艾爾（Ron Arad）設計的「DOMUS 圖騰」
矗立於米蘭公共廣場

馬都格（K. Matoga）設計的「古典高背椅」

從物質學習到物類的概念，物質可能絕不是表象看來像什麼的原料，種種互相摹仿、虛擬的意象，意圖在使用者在操作的剎那，情感意識都暫時抽離當下的時空，或者換一角度而言，又喚起使用者潛在對自然、人文的另類召喚。而這種設計的趨向，並非多重繁複的造形，而更趨向於空靈和簡素，對映於純藝術經驗中的極限主義，偏向於理性、平靜、審慎精鍊地思考，一種平靜地革命，沈默地反叛，繁華落盡，無欲式風貌，對照於世紀初蒙德里安的新造型主義：以哲學和科學作為基礎，摒除一切具象及裝飾性的既定形體，以求達到理性、秩序的均衡與和諧。

從家具的極簡觀念中，透視和比較 60 年代萊英哈特的創作原則：所有形式因素都可以納入規劃，也可以將之束之高閣，只有循此原則，藝術創作始能免於墨守成規……是否過於狡猾的辯辭？但也是因應於設計走到世紀末多分岐的迴旋保命之道。義大利著名設計家索札斯（E.Sottsass）對設計本質的分析，則希望每件作品都成為更多作品的來源，亦即透過作品散發的魅力，誘發觀者感同身受，並且含蓋人類所有的情緒與感覺，以滿足無窮盡的想像空間。活躍於米蘭的英國籍設計家龍艾爾（Ron Arad），專情於休閒椅的塑造，將椅子的功能語彙，抽離似有若無的狀態，而呈現任由物體本身傳達並非認知中的系統式訊息，其作品〈旋轉椅〉（Rolling Volume Chair），就具備了這樣的特質，它令人追憶聯想到布朗庫西的雕塑。而另一位英國建築師寇特斯（N. Coates）的設計理念，則將人類在自然與都

會之間差異，剖析其中成層的關係，消解人們對椅子先入為主的概念，將椅子逐漸蛻變還原至物體多變的面目。義大利設計師佛蘭吉士（A. Frangis）的〈冒險椅〉，呈現流暢柔和一體成型的環圈，輔以纖細的椅腳，強烈凸顯線面舒緩與堅質挺拔的視覺對比。

回顧巴洛克式的物體藝術，有其無限稠密的特色，相較於其他觀點的相互迥異，參差各異的品味，猶如花園中充滿了各色花朵，池塘中無數魚隻……絕對有種與品相的區別，也許物質世界這種稠密的尺度，是蘊育滋生的活水泉源，以假設、希冀和摹擬有機的事實，催生一個真實的世界。

極限主義在 60 年代藝術中的出現，是反對俗化與平庸的工商業風格與激情隨意的抽象表現，但在世紀末的家具及時尚等設計捲土重來，卻因為有不同的環境背景和心理因素，雖然同樣是在紛亂與矯飾的風暴中試圖澄清，抽離出寧靜與永恆的尊嚴感，尤其受高度科幻感的啟發，在幾何的單元中，加入了宇宙的元素，似乎是寄望於地球無限破壞與污染之後，離開地心引力，到無重無塵的星河之外，這或許是設計家的夢，也是世紀末人們對環境空間的暇想之一吧！

藝術的生產—義大利設計與工業文化

前言

設計是一種存在於社會進展必經的過程，它提供人類更理想的生活品質，設計者日復一日的思索人與物體適切的依存關係，藝術創作表現內在精神之昇華，而設計則被視為引領生活範疇的手段與方法，甚至具有積極實用功能性和有效價值的雙重意味；事實上，當我們論及物體的造型外觀或內部靈巧結構之環環相扣，都是直接或間接經過設計思考及審美觀的琢磨取捨，功能與裝飾造形，可以是對立，但也同樣可以巧妙互通援引，換言之，設計手法運用和視覺藝術中的繪畫、雕塑以及建築藝術，實有密切的關聯，並具有實質滲透的影響性。

義大利米蘭是歐洲最重要的設計展現舞台之一，生活其中的感受彷彿置身於超大的優雅櫥窗，在漫長季節更迭變換的過程中，令我感觸深刻，然創作使人精神清新充實、而觀察藝術展演與思考設計點滴氛圍則有助於保持敏感的靈動。義大利的設計家往往以創新潮流、引領風潮為工作目標，他們將設計視為藝術創作的態度，如同飲水般的自然而少有矯飾，尤其顯現在物件機能、美學與社會文化之中，甚至透視未來預想的前瞻性價值，對於探索世代交替的文化冒險精神，具有多方面的積極效益。

義大利設計生態線索

義大利的設計與工業文化，可以從各個層面來觀察與探討：一、必須認識，義大利人對於設計的態度，設計不僅需兼具理論與實踐的功效，更是一種文化及哲學思想，成為社會有機組成的一部分。二、義大利設計的基本精神是現代主義的民族風格，他們發展出多樣化的美學觀，反映在建築與工業設計上，並且認為設計無所不在，它包羅萬象十分廣泛，可視的設計、隱形（抽象思維）的設計等各種內容，從虛擬想像到真實的空間，小至餐具中的刀叉，大至建築物，都是考驗設計者的智慧與能力。三、義大利的現代設計是戰後為因應國家經濟發展，而造成設計者有意識的覺醒與努力，從手工藝作坊，轉型為量產的工業設計，其目的並不只是著眼於銷售市場，而是為了全面提昇改善生活品質。四、義大利在 20 世紀中，每個世代都出現傑出設計家及前衛設計組織，例如：50 年代的基歐·龐迪（Gio Ponti）、60 年

代的可倫波（J. Colombo）、超級工作室（Super Studio）、阿奇卓牧協會
（Archizoom Associate）、70 年代激進設計家門蒂尼（A. Mendini）的阿
基米亞（Alchimia）、80 年代索札斯（E. Sottsass）的孟菲斯（Memphis）
團隊，他們反對理性主義的設計觀，強調在產品設計中挹注藝術家的個人品
味與風格，將產品視為獨特的藝術物件，但又與量產不相違背。五、義大利
的設計師、藝術設計評論家和前衛設計雜誌形成堅強的鐵三角陣容，他們天
馬行空的創意激盪拋出問題、引起討論，進而導引設計的發展方向，重要的
藝評家有：亞岡（C. Argan）多佛司（G. Dorfles）、艾柯（U. Eco），他們
在設計雜誌發表論述，而重要的有如：《多慕斯》（domus）、《工業風格》
（stileindustria）《方法》（MODO）等扮演促進設計觀念及辯證解析的前鋒
論壇，具有相當顯著的助益與國際影響力。六、米蘭國際三年中心暨三年展
（Triennale di Milano）是設計展演的指標場所，舉凡建築、藝術、家具、時
尚、跨領域學門，以及都市環境生態皆是策劃探討的課題；此外，尚有各種
蓬勃的設計競賽，吸引眾多年輕設計者參與角逐設計獎項，其中又以金圓規
設計大獎（Compasso d'Oro）被視為義大利設計的至高榮譽。

1951 年米蘭三年展的主題：「有用的形式」（la forma dell'utile），義大利的
設計師鄭重向世界宣告努力的目標：實用加美觀的設計原則，這屆展覽的設
計師包括：建築師貝里久索（Belgioioso）、佩瑞舒第（Peressutti）及雕塑家
胡柏（M. Huber），他們以雕塑裝置展覽空間，營造展示設計的雕塑風貌。
1954 年米蘭三年展進一步揭櫫「藝術的生產」宣言，更明確將設計的意圖推

伯沙尼 P40 躺椅・1955

尼佐利、貝喬 LEXIKON 80 打字機・1945

向藝術之終極目標。瑞士極限藝術家及美學家馬克司‧比爾（Max Bill）的觀點認為：強調功能的重要性，亦即整體和諧始臻於藝術，當時在《工業風格》雜誌也有相關探討造形、功能、美觀（forma、funzione、bellezza）的論述；又值得注意的是：義大利傑出的設計師，泰半皆出自於建築系背景，他們具有強烈的工業意識與美學觀，對於產品的結構、功能以及造形渾然一體能掌握得恰如其分，同時協同有遠見的優質廠商，勇於挑戰新技術和研發新材料，以滿足日新月異的市場需求。以上這些觀察點都是構成義大利設計風氣蓬勃進展的重要因素；希望藉由認識義大利設計文化的思想背景，有助於我們觀賞展品的思考方向。

戰後重建時期（1945-1960）

義大利的設計文化起源甚早，隨著工藝技術、審美以及功能的需求，伴同文明史一起演變成長；但是現代設計與工業結合，卻是在 20 世紀的戰後才奠定了基礎。在第一次世界大戰後，義大利的政治、經濟與社會產生劇變，在百廢待舉的情況之下，建築師肩負起重建家園與都市環境的使命，由於義大利人天生抱持樂觀進取與契而不舍的務實態度，同時也為滿足人們基本的生活需求，鼓舞建築師從事各種領域的設計。義大利工業和現代藝術之間密切互動發展其來有自，特別是「未來主義」運動崛起，在近代歐洲藝術運動中，是一支非常突出的思潮，它提出科技創造全新的文明，暗示未來各種的可能性，將藝術理念投射於對機械時代的認知，同時也影響了義大利的設計思想，反映在建築及各形各色的產品設計之中。

在 30 年代，義大利理性主義設計家們也曾嘗試設計新型平價的公寓、家具、鋼管等現代材料，由於造價低廉且含有強烈的現代感，因而受到消費者的歡迎。戰後義大利第一代設計家包括：伯沙尼（O. Borsani）、尼佐利（M. Nizzoli）、基歐‧龐迪（Gio Ponti）、札努索（M. Zanuso）等，他們設計的家具，不僅符合現代人的生活需求，而且更有效解決狹小居住的空間題。伯沙尼設計的 P40 躺椅有系列的分解變化，兼具座椅、扶手椅和躺椅的功能，伯沙尼與合作的品牌公司 Tecno「我們的理想是工業設計加想像」，設計者精心面對各個家具元素，注入居住空間舒適的重要性。札努索更強調：設計是介於現實和烏托邦幻想之間的社會責任，透過奇想，以設計來實踐心中的

基歐・龐迪 SUPERLEGGERA 椅子・1951

奧蓮蒂 SGARSUL 扶手椅／搖椅・1962

理想，札努索設計的沙發床和 ANTROPUS 扶手椅，兼具形式與功能，且具有優雅而流暢的弧度，札努索的設計兼容技術功能為一體，充分體現了義大利重建過程中的設計特質。尼佐利曾於巴爾瑪（Parma）美術學院學習建築、藝術和圖形設計，他曾擔任歐利維蒂公司（Olivetti）的設計師，尼佐利設計的 LETTERA 22 打字機，首創攜帶式打字機，由於機型輕巧便捷，當產品推出時迅即被市場接受，尤其深受記者的喜愛，這是義大利第一部標準化、大量生產的機動性產品。

龐迪是義大利重量級的現代主義設計大師，他畢業於米蘭理工學院建築系。1928 年，龐迪創辦《多慕斯》雜誌，作為宣揚現代設計理論的園地，他既是設計理論家又有多產的設計作品，包括：建築大樓、家具、室內設計、遊樂場、工業產品等，他是米蘭國際三年展中最積極的組織者，同時也是義大利工業設計師協會的創造者。龐迪設計的 SUPERLEGGERA（義文意謂超級輕）椅子，簡潔美觀、重量只有 1.7 公斤，卻極為堅固結實，堪稱完美椅子的典範。

經濟起飛與豐裕消費（1960~1970）

從 60 年代起，義大利進入歐洲經濟共同體，隨即關稅廢除，設計成為市場策略最重要的競爭利器，傑出的產品設計，不但吸引國內外市場的好感與青睞，而且具備紮實的競爭能力，從而帶動了義大利的經濟起飛，義大利式的線條，逐成為新有機造形，蔚為義大利現實生活中的一種文化象徵。義大利勵精圖治數十年，

在經濟上卓然有成，於是刺激了量販消費品的生產，而家電產品、汽車以及塑料產品的需求量，尤其明顯攀升，在難以數計的中產階級的家庭裡形成了一種生活時尚，然而量產的前提之下必須要求標準化，但是如何又在獨特的美學前提下，仍保持個性化而又不失多元化的訴求，義大利的設計巧妙搭起了其中雙贏的橋樑，為此義大利對於產品設計的藝術造形、新材料和敏感的現代品味，在 60 年代中期贏得了國際聲譽。

當科技工業研發提供了多樣化的新媒介時，此時期塑膠成為產品設計的新鮮材料，新技術促使大量生產的塑膠家具，設計家開始為企業設計塑膠家具，進而衍生了新的美學觀，設計師們必須運用切割模印、灌注和膨脹等方法，使材料益加堅固，然而關鍵是義大利的設計師們以塑膠成功創造出另類的造形和簡潔隨機的特色，免除人們對於塑膠潛在語彙低廉平庸的認知，設計師針對材料的可塑性，造成為數可觀的新產品問世。可倫波（J. Colombo）設計的 UNIVERSALE 4867 椅子，堅固輕巧而純粹，且易於堆疊，名為Universale 4867，象徵可以適應各種環境，無論室內室外、公開或私密的空間。設計鬼才可倫波（J. Colombo）的藝術背景，他前後學習於米蘭理工學院和 Brera 藝術學院，1961 年之後，他熱中於雕塑與繪畫，並在米蘭創立了個人的設計工作室。

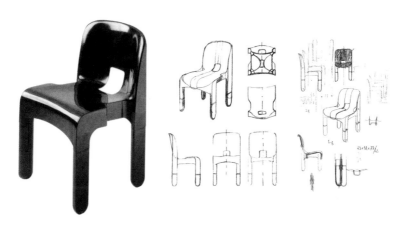

喬伊・可倫波 UNIVERSALE 4867 椅子・1965

阿奇卓牧協會、布蘭吉、寇瑞第、德嘉內羅、摩洛茲　　史狀團體、塞瑞提、戴羅西、羅梭 PRATONE 坐墊·
SUPERONDA 組合沙發·1967　　　　　　　　　　　1966、1971

60 年代期間，燈飾以塑膠為材料設計家電用品，有相當進度可觀的質量。卡斯提庸尼（Castiglioni）兄弟設計的 TOIO 落地燈，形狀似魚竿的六角形金屬燈柱，用來固定電線的魚竿環；金屬框架的底座上附有重量平衡作用的變壓器，卡斯提庸尼強調光線的功能比美學還重要。馬吉斯德提（V. Magistretti）設計的 ECLISSE 檯燈，一盞以手動調節光線的床頭燈，其靈感來自礦工的燈具，以三個半球型構成，宛如宇宙行星運行的月蝕現象。阿奇卓牧（Archizoom）協會的設計師布蘭吉（A.Branzi）、可瑞第（G. Corretti）、德嘉內羅（P. Deganello）、摩洛茲（M. Morozzi）合作設計的 SUPERONDA 組合沙發，用鮮亮的塑膠纖維包覆聚亞胺酯泡棉，造形呈現蜿蜒波浪似的分成兩部分，可組構成沙發或床鋪，具有鮮明的普普雕塑色彩。激進設計師嘉堤（P. Gatti）、帕歐里尼（C. Paolini）、泰歐多羅（F. Teodoro）聯合設計的 SACCO 圓坐墊，又稱為囊袋，其實是一個充填軟墊的袋子，易於移動的輕量級「解剖型沙發」，是反潮流設計的代表作，他們試圖解構椅子的傳統概念，並用人體最貼切需求的功能與物件，成功表現了風暴想像力的設計符號。

激進設計與造形衝突（1970~1980）

70 年代的義大利設計，在極限主義、功能主義以及普普藝術的交相影響中大放異彩。義大利激進設計運動，是叛逆青年知識分子瀰漫的「反設計」運

強納森‧德巴、多納托‧杜賓諾、保羅‧羅馬茲 JOE
雙人座沙發‧1971

史狀團體、塞瑞提、戴羅西、羅梭 PRATONE 坐墊‧
1966、1971

動，早在 60 年代末，義大利已開始出現新一代的設計運動，志同道合的
建築師與設計師，分別在米蘭、翡冷翠、以及都靈的激進組織；超級工作
室（Super Studio）崛起於翡冷翠，他們提出系列理想主張：「將創造力提
高生活品質，而並不只是單純累積資本」，然而他們的作品曾舉辦過展覽，
大多僅只於速寫、預想圖及模型，幾乎少有具體呈現產品。阿奇卓牧協會
（Archizoom Associati）德嘉內羅（P. Deganello）設計的 AEO 扶手椅，強
化隨處可見起居室座椅的「軟調性」，椅背、坐部、椅腳和支架四個部分的
結構組成扶手椅，隨時可更換椅背的裝飾材質，是典型多功能變換的產品。
德巴斯（J. De Pas）、杜賓諾（D. D'Urbino）、羅馬茲（P. Lomazzi）設計的
JOE 沙發，以棒球手套的造型為設計靈感，顯然受到美國普普雕塑家歐登柏
格（Claes Oldenburg）以現成生活小用品，放大成為景觀雕塑作品的影響。

1976 年，阿基米亞工作室（Alchimia Studio）成立於米蘭，是 70 年代最受
矚目的前衛設計組織，主要成員有建築設計家布蘭吉（A. Branzi）、門蒂尼、
索札斯、圭利耶羅（A. Guerriero），以及藝評家雷斯塔尼（P. Restany）等。
阿基米亞原意為煉金術，具有化腐朽為神奇的意象，其主要目標側重於：關
懷當下生活，將居住問題的討論推向更寬廣的視界，從日常生活用品，到建
築環境的造形與機能，都是思考的課題，他們以手工藝方法創作，兼容裝飾
藝術與設計功能之和諧，並以豐富詩性的設計語言，創造出怪誕的藝術家具

亞歷山卓‧門蒂尼 PROUST 扶手椅‧1976

艾托瑞‧索札斯 Casablanca 書櫥‧1981

作品。阿基米亞的創辦者門蒂尼於 1977 年創辦《方法》(MODO)雜誌,聚焦視覺藝術、建築、時尚、設計領域等議題。門蒂尼的 PROUST 扶手椅,在古典扶手椅的表面上充滿席涅克點描派畫作細部圖案,為強化「本尊變換」而不斷產生豐富色彩,使這件作品轉化為現代巴洛克式的情趣,門蒂尼將現代文化意識滲入設計的慾望,將繪畫置於物件上,激擾藝術與設計的主從關係。1979 和 1980 年,阿基米亞曾舉辦兩次展覽,稱為「包浩斯 I」和「包浩斯 II」,明顯呈現綜合設計與每日生活文化,富含強烈反諷之意味。

孟菲斯與後現代氛圍(1980~1990)

在多數前衛設計組織當中,無疑地,阿基米亞工作室是最具代表者,其中成員之一的索札斯(E. Sottsass),在 1980 年離開阿基米亞工作室,他沉潛一段時光之後,重新再出發進而創立了孟菲斯(Memphis)團隊。1939 年索札斯畢業於義大利杜林理工學院建築系,並曾在米蘭策劃首次國際抽象藝術展。早在 60 年以來,索札斯在歐利維蒂公司(Olivetti)擔任設計顧問時,他已設計許多知名產品,如:1968 年設計的 VALENTINE 攜帶型打字機,精巧的造形,鮮艷的紅色塑膠殼外觀,宛如一件雕塑作品,十分受到大眾的喜愛。孟菲斯團隊的誕生是因緣際會的遇合,彷彿「達達」運動之再生。

1980 年 12 月,索札斯於米蘭住處,和數位年輕建築師聚會,包括:札倪尼(M.Zanini)、

米榭爾‧德魯奇 First 椅子‧1983

唐恩（M. Thun）、德魯奇（M. De Lucchi），他們隨意聽著德藍（B. Dylan）的唱片，心情隨「Memphis」（stuck inside of mobile with Memphis blues again）的音樂旋律飄揚，在重複的旋律中（Memphis blues again），索札斯當機提議就叫「Memphis」吧！孟菲斯之名，既是埃及的一座文化古城，又是美國田納西州以搖滾樂著稱的城市，索札斯為設計團隊命名，將傳統文化與現代流行結合之期許意味。孟菲斯的設計師運用塑膠貼面於桌椅、沙發、櫃子，並以抽象花紋呈現濃烈的裝飾色彩，對於當代家具的發展歷程，具有變革的嶄新風貌，而此項特色與後現代主義的設計理念相應，亦即在作品表層塗上炫麗的色彩，這種裝飾手法造成視覺上的衝擊，後現代主義設計家，無論是建築或是產品設計，都強調裝飾性，特別是從歷史中擷取養分，並加以挪用設計。與現代主義的冷峻、理性化形成鮮明的對照。

孟菲斯推出的家具藝術性甚於商業性、感性高於功能，它的設計引發驚奇並挑起想像空間，展現新奇、酷炫、甚至是豔俗的藝術品味。1981 年，索札斯設計的 Casablanca 書櫥是孟菲斯設計團體最早的作品之一，他用塗飾的塑膠壓縮板，看似庸俗的材質，象徵某種圖騰式的造形，表現出一種隱喻的信息符號。德魯奇（M. De Lucchi）設計的「首席椅」（First），以圓為造形，幾乎擺脫人體工學的羈絆，作品的色澤令人聯想到天藍和宇宙的黑色，並強調「空間」的運動，彷彿銀河系中行星運行的意象。

帕羅・瑞札多、艾柏托・麥達 Titania 吊燈・1989　　里查　沙培 TIZIO 檯燈・1972

關注環保與未來再整合（1990~2000）

　　義大利的設計歷經各個轉折期，從理性到感性衝擊的視覺探索，產生了美妙與功能具佳的作品，前衛設計的創作被視為藝術行為，然而設計作品卻明顯呈現兩極化，亦即極簡走向或十足裝飾意味，產品設計的結構與含義也隨著時代演進而變化擴張，義大利的設計仍不斷地提出新觀念和思考，具體呈現於設計展演空間，然而進入 90 年代後，環保成為設計關注的課題。在過去美好的年代裡，人類不斷消耗自然資源，使得自然生態面臨空前的危機，而經由藝術設計手法去表現，使自然、人文、科學等環境問題，具體經由美學形式，深入關懷人類生活的品質，從 1992 年米蘭國際三年展的探討主題：生活環境的品質與挑戰，檢視 50 年代的工業家具展至 90 年代的全方位設計展，其展覽格局從觀照個體轉型至巨視廣角，反映了義大利設計的文化內涵仍持續深化。

義大利設計展於北美館登場

　　「義大利設計展—米蘭三年中心 100 件經典藏品」(Il design in Italia -100 oggetti della Collezione Permanente del Design Italiano della Triennale di Milano)，2004 年 5 月初於「台北市立美術館」展出。該展

是米蘭三年中心精選自一千餘件中的一百件典藏品，從戰後 1945 年至 2000 年期間，清晰呈現義大利設計文化的蛻變與演進，涵蓋義大利各時期著名設計家，例如：布蘭吉（A. Branzi）、卡斯提庸尼（A.Castiglioni）、可倫波（J. Colombo）、恩佐馬利（E. Mari）、門蒂尼（A. Mendini）、尼佐利（M. Nizzoli）、佩薛（G. Pesce）、基歐‧龐迪（Gio Ponti）、羅西（A.Rossi）、索札斯（E. Sottsass）、札努索（M. Zanuso）等，展品類別包括：打字機、摩托車、電視機、家具、燈飾、器皿以及日常生活用品。本展可視為戰後義大利設計史的縮影，值得關注與借鑒。此次有機會引介至國內展出，不但具有藝術觀賞與文化啓示的雙重意義，同時也希冀提供國內文化創意與藝術設計的深層思考。

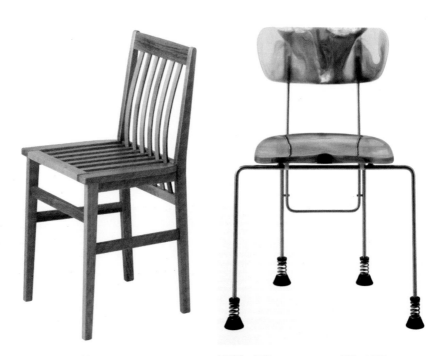

阿爾多‧羅西 Milano 椅子‧1988　　　　　蓋塔諾‧佩薛 543 Broadway 椅子‧1993

光感知的語境—義大利燈飾設計展

義大利人對於設計態度懷抱無限的熱情,設計不僅需兼具理論與實踐的功效,更是一種文化及哲學思想。義大利設計師,具有強烈的藝術涵養與美感意識,反映在建築與工業設計上,對於產品的結構能掌握得恰如其分,尤其將設計視為藝術創作,設計評論關注造形、功能、美觀三者整體和諧的重要性,並且發展出多樣化的美學觀,設計領域包羅萬象十分廣泛,可視的設計、隱形(抽象思維)的設計等各種內容,從虛擬想像到真實的空間,小至餐具中的刀叉、器皿、燈飾,大至室內空間及建築環境,都是考驗設計者的智慧與能力。

義大利的設計文化起源甚早,隨著工藝技術、審美以及功能的需求,伴同文明史一起演變成長;但是現代設計與工業結合,卻是在 20 世紀的戰後才奠定了基礎。在第一次世界大戰後,義大利的政治、經濟與社會產生劇變,在百廢待舉的情況之下,建築師肩負起重建家園與都市環境的使命,由於義大利人天生抱持樂觀進取與鍥而不捨的務實態度,鼓勵建築師從事各種領域的設計,同時也為滿足人們基本的生活需求。義大利工業和現代藝術之間密切互動發展其來有自,特別是「未來主義」運動崛起,在近代歐洲藝術運動中,是一支非常突出的思潮,它提出科技創造全新的文明,暗示未來各種的可能性,將藝術理念投射於對機械時代的認知,同時也影響了義大利的設計思想,挹注在建築以及各形各色的產品設計之中。

賽爾法帝 SARFATTI G.〈月亮〉d 52×h 40,1969

超級工作室 Superstudio〈Gherpe〉
42×32 cm×h 20cm,1967

光的調和律動指引我們的行動時間，從白天凝視地平線至黑夜，自然光源與人造光源日以繼夜覆蓋神秘，盤據介入我們的日常生活空間，循環交替永無休止。無論如何，就以空間內涵的特徵關係而言，光甚至可以說創造賦予人類與還原物體的造形，例如：物體的尺寸、色彩、構成、材質，而且也有差異與對比、虛與實、光澤與不透明性等。顯見，光並非是自發性的造形，而是認識空間轉變與感知物體十分重要的視覺根本媒介。光的特質構成空間與激發情感，在城市中的建築物往往具有迷人的視覺效果，然而有些特定居住的本質元素如：居家環境、展示設計與博物館。光和空間交織，陰陽對照、色彩、透明性與非透明性，在居住空間可區分為四種照明類型的層次：觀看的光、仔細觀察的光、沉思的光，以及具有沉思冥想的光。事實上，良好的照明功能，提供人們觀看更精確及舒適的品質，然而設計燈具衍生無窮的造形也相對吸引人的功效，最重要者，光影勾勒介於真實與虛幻之間，使我們感覺到光線伴隨著季節、晝夜的運行推移產生變化，極具魔術與神秘的能量。

「義大利燈飾設計展」主要呈現 1950~1980 年代期間，義大利燈飾藝術的發展過程，包含各世代著名設計家，賽爾法帝、卡斯提庸尼、可倫波、奧蓮蒂、拉比耶塔、索札斯、超級工作室等。例如：賽爾法帝的〈月亮〉（Mod.604 Moon）桌燈，飽滿的圓造形內安置二十顆小燈泡，密集的光點，體現設計家遨遊星河的夢想，充滿感性的實驗精神。拉比耶塔的〈無題〉桌

G14 工作室〈Richo〉φ75×h 65cm · 1969

蓋伊‧奧蓮蒂 Gae Aulenti〈Mod.633 Ruspa〉
φ33×h 58 cm‧1967

歐拉翁玻 Olaf Von Bohr〈梅度莎 Medusa〉φ35×h
65 cm‧1968

燈,由樹脂玻璃構成的三棱柱體,在透明的樹脂玻璃表面上,絹印了間距相同的線條,光源隱藏於三棱柱體構成的空間中,優美的色彩濾片,頗具理性構成的燈飾。奧蓮蒂的〈King Sun〉由九個反射片構成,光線由底座的管狀白熱燈管散射出來,設計師以樹脂玻璃片呈現出物體的量感,經由光線映射並產生戲劇性的照明效果,宛如晶瑩剔透的雕塑。激進設計超級工作室的〈Gherpe〉,以六個紅色透明片構成的桌燈,主軸用兩個黑色的電木球體,將螢光粉紅色的樹脂玻璃所作成的 U 型體,固定在燈具插座的支架上,藉由組件交織形成多重瑰麗的光影變化。索札斯(E.Sottsass)的〈手提箱〉(Valigia)燈飾,充滿對物件的詮釋與想像,他曾對設計本質的分析:希望每件作品都成為更多作品的來源,亦即透過作品散發的魅力,誘發觀者感同身受,並且隱含親近人類所有的情緒與感覺,以滿足無窮盡的想像空間。

本展計有七十件燈飾,多半由義大利著名建築師設計並和有理想的廠商合作,從各個時期獨特的燈飾作品,展現傳統手工藝技術的再研發;例如 60 年代產生經濟奇蹟對傳統工藝的衝擊,以及 70 至 80 年代,義大利激進設計運動,諸如阿基米亞工作室與孟菲斯團隊等團體之前衛設計理論所影響,所謂「義大利新設計」風潮逐漸成形,而這股浪潮由工業與科技革新帶動的嶄新設計風格,閃耀著近半世紀義大利設計藝術的發展史。然而義大利設計師不斷提出新觀念和思考,其產品設計的意境與結構也隨著時代演進而擴張變化,尤其燈飾藝術設計表現手法兼容美感與功能,具體呈現於展演空間,充滿光感的視覺語境。

從設計觀透視陶瓷藝術—義大利陶瓷設計之生活情感

藝術家與設計家的作品被視為生活品味的象徵，但他們創作的靈感有時卻來自平凡的現實生活週遭，有創意的設計家甚至扮演反映主導生活場景的魔術師，將觀念手法貫穿在器物上，又回饋到生活層面去，透過藝術家的心、眼體察微觀生活，從中提煉、概括去蕪存菁，表達現實生活的內在本質，但關鍵仍在於實踐創作理念的一致性，藝術家必須通過造形語彙轉化，與應用藝術及設計結合，而呈現理想的美感形式。經由藝術作品之感受力的注入，確與日常生活的平庸與俗化有所區隔，藉由敏銳的感知，突破既有窠臼的侷限，直探熟悉事物，再發現彰顯其與眾不同之特點，賦予人文意涵與深層的價值觀。

義大利民族喜好天馬行空幻想，經常從自己的矛盾和差異中獲致他人對其設計文化的崇敬以及如同創作場域的企業體。義大利設計的首要特徵在於創新意念的開放形式和傳統與科技材質的組合，從整體上看，義大利設計的歷史主要是充滿了不斷的實驗，新媒材、造形、色彩，以及空間環境都是實驗的理由。如果說，這種實驗性減弱了形式風格的統一性和一貫性，而更注重建築家艾斯特・羅傑斯所說的從「勺子到城市」的設計規劃中的對立因素的共存。觀察在義大利的生活場景，以及在城鄉或都市都必然存在人與產品緊密相關的競爭機制，同時也自然調適對生活空間做出更理想的安排。但是，正因為物質與精神空間交流，經由物品的勾勒投射的空間，越來越大地激發著

門蒂尼〈比薩札展示廳〉紐約・1998

義大利設計家的熱情關注。這些特點使設計成為理解一個民族的生活方式的最佳路徑。

文明古國的陶瓷產業文化

陶瓷藝術是義大利的傳統文化產業，從北方的米蘭到南方的西西里島，都有製陶的工坊，生活陶、工業陶，以及藝術陶磁一直是義大利關注發展的手工藝之一。其中位於波隆那的衛星城法恩札（Faenza）是專以製作陶器著名的城市之一，此地大部分世代居民皆從事陶器製作，是城市手工業的經濟命脈。法恩札擁有國際一流的陶瓷博物館（Museo Internazionale delle Ceramiche in Faenza），館內收藏作品十分豐富，包含世界各個文明古國的陶瓷，從史前陶器到中世紀器皿乃至現代 20 世紀，當代傑出的陶藝作品也

Steuler 將安迪‧沃荷的畫作限量製成衛浴磚

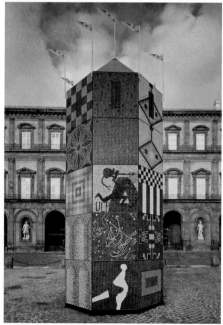

門蒂尼設計的〈哲學塔〉，以馬賽克製成，矗立於義大利拿坡里博比西斗廣場，1996

陸續兼容並藏，除此之外，尚有國立陶瓷研究所，對於促進陶瓷技藝與現代
藝術再結合，使傳統產業再生並豐富地方文化活動不遺餘力，尤其是法恩札
國際陶藝雙年展，使得現代陶藝不斷注入創新的活力。

又如位於義大利麗古里亞沿海地區的阿比索拉（Albissola）小鎮，在 30 年
代，義大利藝術家與國際藝術家紛紛前往當地陶磁工坊創作，如：封答那、
曼佐尼、巴伊、克里巴、林飛龍（Lam），以及眼鏡蛇畫派的瓊恩（Asger
Jorn）開風氣之先，阿比索拉逐成為藝術陶瓷的代名詞。靠近亞德里亞海
濱的拉威那（Ravenna），自拜占庭時期傳襲的古建築充滿馬賽克藝術，教
堂裡鑲嵌多彩的馬賽克，呈現金碧輝煌炫目的殿堂，在拉威那美術學院也
將馬賽克列為主要的學習科目之一。1997 年，我羈旅於米蘭期間，曾走訪
拉威那市，馬賽克工坊普遍林立，至今印象深刻，拉威那被稱為馬賽克之

設計家 Ugo la Pietra 的陶藝作品

鄉，並非浪得虛名。除此之外，談到陶磁應用的集散地，要屬位於義大利中北部莫德納（Modena）的沙梭羅（Sassuolo），此區域是製造磁磚與陶瓷窯機具的陶磁工業區，研究發展形成生活陶磁的專業區域，探討陶器與瓷磚的專業雜誌也因應而生，陶瓷與建築業者關注的盛會是，每年 10 月初於義大利波隆那（Bologna），為建築與衛浴設備舉辦國際瓷磚博覽會（Salone Internazionale della Ceramica per l'Architettura e dell'Arredobagno 簡稱 CERSAIE），無疑地，這是提供生活器具與建材並促進瓷磚研究發展的重要指標場所，全球各地製陶瓷磚業者匯集於此展示其新產品，資深品牌與創新品牌飆創意陶瓷造成良性競爭力。值得注意的是在 1985 年米蘭三年中心（Triennale di Milano）也曾舉辦陶瓷設計展。近期根據 2006 年當代陶瓷設計趨勢觀察，仍然以藝術為前瞻加些許手工，以及更多裝飾功能性。

視覺設計的造形、功能、美觀

義大利的設計文化起源甚早，隨著工藝技術、審美以及功能的需求，伴同文明史一起演變成長；但是現代設計與工業結合，卻是在 20 世紀的戰後才奠

杜巴斯奎〈水果盤〉陶器

杜巴斯奎〈胡蘿蔔〉花瓶・高 30 cm・1985

定了基礎。在第一次世界大戰後，義大利的政治、經濟與社會產生劇變，在百廢待舉的情況之下，建築師肩負起重建家園與都市環境的使命，由於義大利人天生抱持樂觀進取與契而不捨的務實態度，同時也為滿足人們基本的生活需求，鼓舞建築師從事各種領域的設計。建築師、設計家以及藝術家介入創作蔚成風氣，是促使當代陶瓷設計全面提升競爭力的重要因素之一；他們把系列生產看作將工業化帶來的福利進行社會論述，一方面則有計畫的保存古老城市傳統手工業的紮實技藝，另一方面則積極注入現代藝術思維與工藝相輔相成活絡雙向軌道。義大利的現代設計是設計者有意識的覺醒與努力，從手工藝作坊，轉型為量產的工業設計，其目的並不只是著眼於銷售市場，而是為了全面提昇改善生活品質。義大利面對任何事物，無論是傳統或研發的新媒材，必然會從設計層面去探討包括造形、功能、美觀（forma、funzione、bellezza）的交織論述，進而實踐為社會行動。然而藝術家以赤陶為創作媒材有其傳統根源，早在 30 年代，空間派藝術家封答那以赤陶為創作素材，跳脫傳統陶藝技巧之迷惑，發掘異於一般陶瓷予人們平庸的印象，企求找尋特殊的質感效果，從而實踐其一貫雕塑空間觀念的藝術語言。另一位藝術家梅洛帝（F. Melotti）經常以赤陶構成的彩繪〈小劇場〉，置入片斷的人

貝丁〈黃瓜〉花瓶・高 30 cm・1985　　　索札斯〈芝麻菜〉陶盤・ø30 cm・1985

物形象或以鐵、黃銅自由組合，反映創作者的憂鬱與美感，甚至調和心中失落的靈魂，其表現手法介於藝術與設計之間，頗令人玩味再三。

70年代的義大利設計，在極限主義、功能主義以及普普藝術的交相影響中大放異彩。1976年，阿基米亞工作室（Alchimia Studio）成立於米蘭，是70年代最受矚目的前衛設計組織，主要成員有建築設計家布蘭吉（A. Branzi）、門蒂尼、索札斯、圭利耶羅（A. Guerriero），以及藝評家雷斯塔尼（P. Restany）等。阿基米亞原意為煉金術，具有化腐朽為神奇的意象，其主要目標側重於：關懷當下生活，將居住問題的討論推向更寬廣的視界，從日常生活用品，到建築環境的造形與機能，都是思考的課題，他們以手工藝方法創作，兼容裝飾藝術與設計功能之和諧，並以豐富詩性的設計語言，創造出令人驚奇醒目的藝術作品。設計家門蒂尼（A.Mendini）喜好使用陶磁，從小器物、室內妝點，乃至於建築環境與公共空間，觀其作品〈比薩札展示廳〉、〈哲學塔〉，將現代文化意識滲入設計的欲望，以繪畫語言置於馬賽克素材上，激擾藝術與設計的極致關係。

馬迭歐‧唐〈API〉煙灰缸‧高6 cm‧1981

梅洛帝〈小劇場〉赤陶彩繪‧44.5×26.8×11 cm‧1931~1950

義大利傑出的設計師，泰半皆出自於建築系背景，他們具有強烈的工業意識與美學觀，對於產品的結構、功能以及造形渾然一體能掌握得恰如其分，同時協同有遠見的優質廠商，勇於挑戰新技術和研發新材料，以滿足日新月異的市場需求。義大利的設計者擅長賦予物件命名，如同藝術作品有它自己的主題內容，他們將文本故事引進設計思維之中，觀者經由這條線索的暗示，即可清楚連接到人們的知識判斷，形成一幅生動有趣的畫面，義大利設計的背後，蘊含豐沛的情感與記憶，透過象徵隱喻的手法來揭示真實物體的意義，不但重視功能，也追求視覺美感的藝術形式。

曖昧陶器介於實用與精神圖像

在義大利的前衛設計組織當中，以設計家索札斯（E. Sottsass）創立孟菲斯（Memphis）團隊的家具與陶磁作品最具趣味性，設計者透過熟悉的事物重新詮釋衍生迥異的視覺語言，奇妙的造形與鮮艷的色彩，為喜劇性的生活舞台挹注清新的氛圍。索札斯的設計哲學觀認為：「設計是一種探討社會、愛情、食物，甚至是設計本身的一種方式，歸根究底，它是一種象徵理想社會的烏托邦境界。」索札斯的設計靈感來自於他對物質狀態的思考、研究與旅行，他曾去印度旅行，感受到東方靜穆氛圍的影響，設計出陶瓷產品，稱之為「曖昧陶器」，主要意指物品兼具功能性與精神圖像之含義。孟菲斯的設計師成員包括：馬迭歐·唐、（M. Thun）、查倪尼（M. Zanini）、杜巴斯奎（N. du Pasquier）、貝丁（M. Bedin）、索頓（G. J. Sowden）、武眉達（M. Umeda），他們的陶瓷作品，以抽象花紋呈現濃烈的裝飾色彩，對於當代陶瓷設計的發展歷程，具有變革的嶄新風貌，而此項特色與後現代主義的設計理念相應，亦即在作品表層塗上炫麗的色彩，這種裝飾手法造成視覺上的衝擊，後現代主義設計家，無論是建築或是產品設計，都強調裝飾性，特別是從生活觀感隨機中擷取養分，與現代主義的冷峻、理性化形成鮮明的對照。孟菲斯的陶瓷系列如：杜巴斯奎的〈胡蘿蔔〉花瓶、索札斯的〈幼發拉底河〉磁瓶、貝丁的〈南瓜〉花瓶，這些感性高於功能，酷炫亮麗設計凌駕實用功能性，牽引驚奇並挑起想像空間，甚至表現象徵寓意的藝術品味。

建築宏論挹注靈動巧思──義大利茶與咖啡器物設計展

時代脈絡之義大利設計

「設計對我而言……是一種探討生活的方式，包含社會、政治、愛情、食物、甚至是設計本身的一種方式，歸根究底，它是一種象徵追求美好生活的烏托邦方式。」義大利設計家索札斯（E. Sottsass）曾如此說到。

義大利的設計文化起源甚早，隨著工藝技術、審美以及功能的需求，伴同文明史一起演變成長；但是現代設計與工業結合，卻是在 20 世紀的戰後才奠定了基礎。在第一次世界大戰後，義大利的政治、經濟與社會產生劇變，在百廢待舉的情況之下，建築師肩負起重建家園與都市環境的使命，由於義大利人天生抱持樂觀進取與鍥而不捨的務實態度，鼓勵建築師從事各種領域的設計，同時也為滿足人們基本的生活需求。義大利手工藝發展和現代藝術之間密切互動發展其來有自，特別是「未來主義」（Futurismo）運動崛起，在近代歐洲藝術運動中，是一支非常突出的思潮，它提出科技創造全新的文明，暗示未來各種的可能性，將藝術理念投射於對機械時代的認知，同時也影響了義大利的設計思想，挹注在建築以及各形各色的產品設計之中。換言之，義大利的設計融合了傳統工藝、現代藝術、個人才能及自然與科技媒材的綜合體。

設計師的多方位面向

義大利人善於敘說故事，面對當下生活點滴具有誇張與活潑的天性。他們對於設計態度懷抱無限的熱情，設計不僅需兼具理論與實踐的功效，更是一種文化及哲學思想。

義大利的設計者，泰半畢業於建築系，他們對於產品的結構、功能以及造形渾然一體能掌握得恰如其分，並勇於挑戰新技術和研發新材料，以滿足日新月異的市場需求。建築設計師具有強烈的藝術涵養與美感意識，尤其將設計視為藝術創作，設計評論關注造形、功能、美觀三者整體和諧的重要性，在激進與辯證的過程中發展出多樣化的美學觀，設計領域包羅萬象十分廣泛，可視的設計、隱形〔抽象思維〕的設計等各種內容，從虛擬想像到真實的空間，小至餐具中的刀叉、器皿、燈飾，大至室內空間及建築環境，都是考驗設計者的智慧與能力。

威爾‧艾索普（Will Alsop）茶壺、咖啡壺、奶罐、糖缽、湯匙、夾糖具、糖盒與煙灰缸‧銀製

丹頓‧廓客‧馬歇爾（Denton Corker Marshall）咖啡壺、奶罐、糖缽、托盤‧銀製

義大利式的產品設計，強調個人風格，也重視民族特徵的地方特色，透過有理想的製造者，邀請名家跨刀設計，既有創造形象之功效，同時也為其建立其品牌精神，在眾多製造者之中，Alessi 不僅同本國建築師合作，也邀請義大利以外的傑出設計師參與，其設計冒險精神是值得關注的。由於 Alessi 將原創性的設計應用在日常生活用品上，開創了各種系列成功的產品，其動機是基於希望讓普羅大眾也都有機會享用名家設計的產品，而不只是專業人士或特殊品味人喜愛而已。

1998 年，當我仍羈旅於義大利米蘭時，有感於迷人的義式設計及藝術家出版社之鼓勵，撰寫了《義大利家具風情》一書，Alessi 的產品即為其中介紹的篇章，當時也將 1983 年「茶與咖啡器物廣場」（Tea & Coffee Piazza）的第一代產品納入篇幅中，包括：范裘利（Robert Venturi）、葛瑞夫（Michael Graves）、理查‧邁爾（Richard Meier）、霍萊因（Hans Hollein）、詹克斯（Charles Jencks）、圖斯克特（Oscar Tusquets）、波多賈西（Paolo Portoghesi）、羅西（Aldo Rossi）以及門蒂尼等。這是設計家門蒂尼於 1979 到 1983 年間主持的一項跨領域計畫，一個針對「設計」的設計專案。這是 1979 年門蒂尼撰寫了《家庭景觀》推介阿雷希（Alessi）如同夢幻工場的發展，並舉辦展覽於米蘭三年中心。「茶與咖啡器物廣場」，特別是建築設計家思考後現代的產物，他們以有意識或無意識微觀宇宙情懷，將人文精神注入造形藝術中。

義大利茶與咖啡器物設計展

2009 年在臺北市立美術館舉辦的「義大利茶與咖啡器物設計展」，仍是由門蒂尼主持，針對新設計與微建築的實驗計畫，實驗、探索當代生活品味為出發點。參與的二十一組建築師，獲邀設計一套茶與咖啡組件的器皿，自由發揮想像空間，目的在創作一件有功能性的作品，在觀念上，以其創作語言超越制式方法的限制。為此，那些一向為「系列生產」所屏除，屬於形式與執行上的細節與難題，在此均成為過程當中不可或缺的原則。如同「茶與咖啡器物廣場」的計畫，這次的「義大利茶與咖啡器物設計」，意圖結合看似不同的領域，就像 parà dochè 這個字所言，「行走於未經之路，置身於常態之外」。「義大利茶與咖啡器物設計展」，以建築設計家的語彙挹注強烈的個人風格，他們並未侷限於工業設計的機械化，而是調和了手工藝與工業型態之需求，在知性的精神層面，結合應用藝術的探究方式，迥異於一般工廠製品的制式刻板。

建築師與器皿之對話

「義大利茶與咖啡器物設計展」計有二十組件展品，每位建築師闡述其設計理念，如同藝術家的創作自述，予人感受豐富敏銳的想像空間。英國建築師威爾‧艾索普（Will Alsop）述及：「得有空抽根雪茄，喝杯咖啡，不啻人生一大快事。如此的時光，若能和三五好友共享，更可以跳脫所有現代生活的壓

未來系統（Future Systems）咖啡壺、奶罐、糖缽、4隻咖啡杯、托盤，抗熱玻璃、可塑樹脂

札哈‧哈蒂（Zaha Hadid）茶壺、咖啡壺、奶罐及糖缽組件，銀製

力。這些身外之物，提供了簡單的享受，就像一個舞台，讓我們可以在上面盡展現自己最好的一面。我的這組設計，放在桌子的正中央，正好滿足眾人的需求。」其作品組件包括：茶壺、咖啡壺、奶罐、糖缽、湯匙、夾糖具、糖盒與煙灰缸。

澳洲的丹頓‧廓客‧馬歇爾（Denton Corker Marshall）建築事務所由三位建築師組成，他們提出這款形似摩天大樓的器皿設計——一組桌上型的微型華　，自由的視野，引發設計者探索建築施工的極限可能。因此，使用咖啡壺、奶罐、糖缽時，這些組件放在托盤上，閒置時，則聚集在托盤的一端，彷彿一群時髦的高樓。

倫敦未來系統（Future Systems）主要有兩位建築師楊‧卡布里奇與阿曼達‧萊維特，這組設計有四個物件：咖啡／茶壺、糖缽、奶罐及杯子。他們選用歷久彌新的抗熱清玻璃作為主要材質，將其吹成各種不同的形狀，創造出輕薄的雙層壁面結構。壺的泡器採取眾所週知的「咖啡壺」原理來泡製咖啡及花草茶葉。設計的重點則運用玻璃的透明，讓內容物的色澤與本質得以一目了然，整套器皿流線造形簡潔、摩登優雅，令人眼睛為之一亮；配上特別設計的托盤，可以更增風貌。

伊拉克裔英國建築師札哈‧哈蒂（Zaha Hadid）：「這是一件桌上型雕塑，能分解成四個組件：茶壺、咖啡壺、奶罐及糖缽，像一套立體的拼圖。這些組件拼在一起，變成一個合體，放置在托盤上，引人領略其中繁複的結構，造

伊東豐雄（Toyo Ito）茶壺、咖啡壺、奶罐及糖缽、湯匙、托盤‧陶瓷、手工裝飾

湯姆‧科瓦（Tom Kovac）茶壺、咖啡壺、奶罐、糖缽、托盤‧銀製

型並隨著使用的狀況，迭有變化。這套〈飲茶時光〉，發展出一種新的意義：茶具進階變身成為一組雕塑拼圖。使用者在把玩組件之間，從托盤上找到答案。」

日本建築師伊東豐雄（Toyo Ito）：「這套咖啡組命名，稱之為〈漣漪〉，因為水是我的建築概念主軸。試想，將一把鵝卵石丟進一池水中，石子入水的落點旋即產生向外擴散的同心漣漪，並慢慢地相互介入、彼此干擾。在水的表面上，這些圓圈之間的差異會漸漸隨著模糊的邊界微妙的畫開。這些持續不斷發生的空處，在日文裡稱之為 MA，是伊東豐雄 對建築空間的意象。 然而，青蛙讓人聯想到水。過去在日本，人們會將陶瓷做成的青蛙飾品放在住宅入口，作為好運的象徵。」

澳洲建築師湯姆．科瓦（Tom Kovac）的這套茶與咖啡器皿，可以說是一組數碼，形成一個新的品種，可以啟動幾何進化，提供新的潛力以探究設計工法。Alessi 企圖找出新的實踐方式所帶來的影響，視其如何刻劃出重大改變，深入探究實體和虛擬狀態之間的關聯性，在接受科技潮流洗禮的當代社會中，為建築找尋一個新的定位。

美國建築師葛雷．林恩的 造形工作室（Greg Lynn），所有容器均是由熱壓處理的鈦金屬製作而成，表面還帶有機械加工留下的細膩痕跡，採用近年方

葛雷．林恩（Greg Lynn Form）
茶壺、咖啡壺、奶罐、糖缽、托盤．雙層鈦金

胡安．納法羅．包德維格
（Juan Navarro Baldeweg）茶壺、咖啡壺、奶罐、
糖缽與湯匙、托盤．不鏽鋼、防熱玻璃、櫻桃木

尚‧努維爾（Jean Nouvel）
咖啡壺、奶罐、糖缽、2隻咖啡杯、托盤‧銀
製

亞力山卓‧門蒂尼（Alessandro Mendini）
茶壺、奶罐、糖缽、4個茶杯、4隻湯匙、托
盤‧手工木雕和銀

才解禁的隱形飛機製造技術。這個超塑成形的金
屬帶來了無窮的潛力，讓我們創造出饒富感官的
設計，並透過單一工具的製作步驟，產生多樣的
造形。整套有機花朵狀組件，配有一個兩面都可
使用的托盤，當容器裡裝滿液體時，便成直立站
狀，而液體倒盡時容器便可平躺，露出有如蘭花
內裡與底面的造形，其訴求是讓人感覺自己彷彿
要到花店選購插花的素材，而不是上五金行採買
工具。

西班牙建築師 胡安‧納法羅‧包德維格（Juan
navarro Baldeweg）所設計的托盤讓人聯想起
草坪四週的籬笆：色彩繽紛的器皿隱藏在籬笆
內，只有頂端的水平線上悄悄地露出把手，連包
覆容器的緞帶網狀結構，也保持統一的高度。擺
置托盤時，千萬不要忽略這三種結構的每一層
次：水晶玻璃容器、有機造型把手，以及排列自
由的條紋，彷彿一場視覺囈語。

法國建築師尚‧努維爾（Jean Nouvel）認為建
築是「視覺藝術」，也是一種「意象的產物」。其
設計理念，讓喝咖啡的器皿和配件，達到了高水
平的精準度，因此不需要大肆改變，而是應該善
用當代研發的技術及精神，透過設計，增添一些
更為完美的潤飾。杯碟上印著一句塞吉‧坎斯伯
感性的歌詠：「咖啡，咖啡，我真愛你的顏色」。

義大利設計家亞力山卓‧門蒂尼（Alessandro
Mendini）：「我的作品，有別於其他設計，像
是撲克牌裡的那張小丑；我所追求的，是一種見
證悠久遠古傳統的態度。在當今標榜高科技、超
設計的時代，我試圖用錐子雕鑿原木的形式，來
創造一種物美價廉而且看似矛盾的表現。這項設
計，與一位住在深山裡的雕塑家／木雕師共同完
成，回顧了一種超越時空的經典傳承。」

參考書目

中文書目

林惺嶽（1975）。《神秘的探索》。洪健全教育文化基金會與書評書目出版社。

佛洛依德（1981）。《圖騰與禁忌》（楊庸一、林克明譯）。志文出版社。

《姚慶章（海外叢書2）》（1985）。三聯書店香港分店

佛洛依德（1987）。《夢的釋義》。遼寧人民出版社。

Lucy R. Lipppard（1991）。《普普藝術》（張正仁譯）。遠流出版社。

蕭瓊瑞（1991）。《五月與東方—中國美術現代化運動在戰後台灣之發展（1945~1970）》。東大圖書出版。

陳傳興（1992）。《憂鬱文件》。雄獅圖書股份有限公司。

《陳世明》（1992）。誠品畫廊。

何政廣（1994）。《歐美現代美術》。藝術家出版社。

《郭振昌台灣圖像與影像》（1994）。愛力根畫廊。

《霍剛畫集》（1994）。台灣省立美術館。

《夏陽：創作四十年回顧展》（1994）臺北市立美術館。

陳振濂（1994）。《書法學》（上下冊）。建宏出版社。

《劉耿一繪畫作品集》（1995）。沈氏藝術印刷股份有限公司。

謝東山（1995）。《當代藝術批評的疆界》。財團法人帝門藝術教育基金會。

官政能（1995）。《產品物徑—設計創意之生成、發展與應用》。藝術家出版社。

《國際超前衛》（陳國強等譯1996）。遠流出版社。

《陳世明1995~1996》（1996）。誠品畫廊。

《方圓之間—劉生容紀念展》（1997）。臺北市立美術館出版。

劉永仁（1998）。《義大利家具風情》。藝術家出版社。

王受之（1997）。《世界現代設計》。藝術家出版社。

蘇珊・宋妲（1997）。《論攝影》（黃翰荻譯）。唐山出版社。

吳治平（1998）。《超空間— 混沌現象中的空間機會》。創興出版有限公司。

司徒立、金觀濤（1999）。《當代藝術危機與具象表現繪畫》。香港中文大學。

魏特罕（1999）。《空間地圖：從但丁的空間到網路的空間》（薛絢譯）。台灣商務出版。

葉玉靜（1999）。《台灣美術評論全集—林惺嶽卷》（薛絢譯）。藝術家出版社。

曾長生（1999）。《台灣美術評論全集—李仲生卷》。藝術家出版社。

《郭振昌關於臉2000個展》（2000）。大未來藝術有限公司。

《夏陽HSIA YAN》（2000）。誠品股份有限公司。

《典藏圖錄—1999》（2000）。帝門藝術教育基金會。

Herschel B.Chipp（2000）。《現代藝術理論》（余珊珊譯）。

張心龍（2002）。《閱讀前衛》。典藏出版社。

曾長生、藝術家雜誌策劃（2000）。《超現實主義藝術》。藝術家出版社。

昂利・柏格森（2000）。《創造進化論》。華夏出版社。

張春興（2000）。《心理學思想的流變》。東華書局出版。

梁梅（2000）。《意大利設計》。四川人民出版社。

Henry focillon（2001）。《造形的生命》（吳玉成譯）。田園城市文化事業有限公司。

《二十週年典藏圖錄總覽》（2003）。臺北市立美術館出版 2003。

潘聘玉（2003）。《台灣當代美術大系— 油彩與壓克力》。行政院文化建設委員會出版。

Jean-Luc Chalumeau（2002）。《西方當代藝術史批評》（陳英德、張彌彌合譯）。
　　　藝術家出版社。

劉永仁（何政廣主編）（2003）。《封答那：空間主義大師》。藝術家出版社。

劉永仁（2004）。《台灣現代美術大系—抽象構成繪畫》。文建會策劃、藝術家出版社。

劉子建（2005）。《不是一個人的墨之戰》。湖北美術出版社。

蕭瓊瑞（2004）。《台灣現代美術大系—抒情抽象繪畫》。文建會策劃、藝術家出版社。

《劉國松的宇宙》（2004）。香港藝術館出版。

《霍剛的歷程》（1999）。帝門藝術中心出版。

《薛保瑕作品集》（1997）。臻品畫廊出版。

《江賢二》（2000）。誠品股份有限公司出版。

熊秉明（2000）。《中國書法理論體系》。雄獅圖書股份有限公司。

《歷史・本位・李錫奇》（2001）。財團法人賢志文教基金會。

《姚慶章紀念》（2001）。姚慶章藝術紀念館。

《姚慶章紀念畫展》（2001）。國立歷史博物館。

劉千美（2001）。《差異與實踐：—當代藝術哲學研究》。立緒文化事業有限公司。

《陳正雄繪畫 50 年回顧展》（2003）。國立歷史博物館出版。

《第四屆深圳國際水墨畫雙年展》（2004）。河北美術出版社。

亞瑟・丹托（2004）。《在藝術終結之後：當代藝術與歷史藩籬》（林雅琪、鄭慧雯譯）。
　　　麥田出版。

《陳景容畫集》（2005）。長流美術館 / 財團法人陳景容藝術文教基金會。

《王川油彩作品》（2006）。深圳市天緣坊廣告有限公司出版。

翁貝爾托・埃科（2008）。《符號學與語言哲學》（王天清譯）。百花文藝出版社。

《袁金塔：生態 時尚 消費作品展》（2008）。長流美術館。

殷雙喜主編（2006）。《當代藝術中的劉子建》。湖北美術出版社。

《創世紀詩雜誌 164 期》（2010）。創世紀詩雜誌社出版。

褚瑞基（2004）。《卡羅・史卡帕：空間中流動的詩性》。田園城市文化事業有限公司。

《2005 關渡英雄誌：台灣現代美術大展》（2005）。國立臺北藝術大學 關渡美術館。

殷雙喜主編（2008）。《張羽：一位當代藝術家的個案研究 1984~2008》。湖南美術出版社。

楊曉馬川、鄭蕾（2009）。《裂變：十二月章對話仇德樹》。上海百家出版社。

《周珠旺》（2010）。周珠旺出版。

徐純一（2010）。《光在建築中的安居》。田園城市文化事業有限公司。

《郭淳 1994~2011》（2011）。誠品股份有限公司。

《藝拓荒原—東方八大響馬》（2012）。大象藝術空間館。

王邦雄（2012）。《老子道德經的現代解讀》。遠流出版事業股份有限公司。

《收藏瞬間 / 周珠旺》Inart Space（2013）。加力畫廊。

《韓非子》（2013）。香港中華書局有限公司出版。

《李足新：記憶的溫度》（2013）。財團法人毓繡文化基金會

外文書目

Marcuse, H. (1978).《The Aesthetic Dimension》.Beacon Press Boston

《WALASSE TING: Rice Paper Painting》(1984).
 Paris et New York, Yves Rivière et Walasse Ting.

Mastropietro, M. edited(1986).《An Industry for design :The Research, Design-
 ers and Corporate Image of B&B Italia》.Edizioni Lybra Immagine s.n.c.

《Lucio Fontana》.(1987). Centre Georges Pompidou Musée national d'art moderne

《HSIAO CHIN》.(1988). Milano: Nuove edizioni Gabriele Mazzotta.

Oliva, A. B. (1990).《la Transavanguardia Italiana》Giancarlo Politi Editore.

Di Pietrantonio, G. (1991).《Incontri con Architettu-
 ra e Design》. Milano: Giancarlo Politi Editore.

《la Biennale di Venezia X LLV Esposizione Internazionale d'Ar-
 te 1993》(1993). Marsilio Editori S.P.A., Venezia

《IL DISEGNO DEL NOSTRO SECOLO: prima par-
 te da Klimt a Wols》(1994). Edizioni Gabriele Mazzotta.

Paparoni, D. (1994).《L'ASTRAZIONE RIDEFINITA》. Milano: Tema Celeste Edizioni.

《X VII Premio Compasso D'ORO – Edizione del quarantennale》
 (1995). Associazione per il Disegno Industriale , Silvia Editrice.

《Triennale di Milano XIX Esposizione Internazionale Identity and Dif-
 ference》(1996). Milan: la Triennale di Milano and Electa.

《Theories and Documents of Contemporary Art》
 (1996). University of California Press, Ltd.

《35 years of Design 1961~1996 at Salone del Mobile》(1996).
 Committee of the Salone delMobile Italiano

Dorfles, G. (1996).《Design: Percorsi e trascorsi》.Lupetti-Editori di Comunicazione.

《Louise Bourgeois: Blue Days and Pink Days》(1997). Milan: Fondazione Prada

《Stileindustria》.(1997). rivista di ricerca sul progetto , Editoriale Domus s.p.A.

《WALASSE TING: A VERY HOT DAY》.Shanghai Art Museum, Shanghai.

《Alighiero Boetti: Mettere al mondo il mondo》(1997). Muse-
 um für Moderne Kunst, Frankfurt, Cantz Verlag und Autoren.

Celant, G.(1998).《Piero Manzoni》Milano: Serpentine Gallery. Edizioni Charta.

《Lucio Fontana》.(1999). Hayward Gallery.

Edited by Wei β, P.(2001).《Alessandro Mendi-
 ni - Design and Architecture》.Milan: Electa architecture.

《The Work of Ettore Sottsass and Associates》.(1999).Universe Publishing.

Rocca, A. (1999). 《ATLANTE DELLA TRIENNALE:TRIEN-
 NALE DI MILANO》Edizioni della Triennale.
Branzi, A.(1999). 《LA CASA CALDA》Idea Books Edizioni.
《CLEMENTE》.(2000).Guggenheim Museum Publications.
《SOL LEWITT a retrospective》.(2000).Yale University Press New Haven and London.
《Li Yuan - chia: tell me what is not yet said》.(2000).The In-
 stitute of international Visual Arts (inIVA).
《CONSTRUCTING MODERNITY : The Art & Career of Naum Gabo》
 (2000).Yale University Press New Haven & London.
《Arte Povera in collezione》.(2000).Milano: Castel-
 lo di Rivoli Museo d'Arte, Edizioni Charta.
《Mario Botta - Architectural Poetics》.(2001).Thames & Hudson.
《Design - The Italian Way》.(2001).Editoriale Modo
《Cucchi Desert Scrolls》.(2001).Edizioni Charta, Milano
《ALIGHIERO E BOETTI》.(2001).Gagosian Gallery.
《Italy: Contemporary Domestic Landscapes 1945 - 2000》.(2001).Milan: Skira editore.
《Daniel Buren》.(2002).Flammarion.
《KARTELL: 150 artworks》.(2002).Milano: Skira editore.
Ida, G.(2002). 《Transavanguardia》Castello di Rivoli Museo d'Arte. Skira editore.
Palma, P. / Vannicola, C.(2004). 《Italian light 1960~1980》Firenze: ALINEA editrice s.r.l.
《1945 – 2000 II design in Italia: 100 oggetti della Collezione Permanente del De-
 sign Italiano della Triennale di Milano》.(2004).GANGEMI EDITORE.
a cura di Achille Bonito Oliva and Danilo Eccher.(2004). 《NICOLA DE MARIA》Mi-
 lano: Museo d'Arte Contemporanea , Roma. Mondadori Electa Spa.

國家圖書館出版品預行編目資料

呼吸軌：藝術與策展之交互脈動 / 劉永仁著 . – 初版 . –
臺北市：藝術家 , 2014.03
　　面；　公分
　　ISBN 978-986-282-122-0（平裝）

1. 藝術展覽 2. 藝術評論 3. 文集

906.6　　　　　　　　　　　　　　　103002996

呼吸軌
藝術與策展之交互脈動
劉永仁 / 著

發行人　何政廣
編　輯　王庭玟、林容年
美　編　劉信宏
出版者　藝術家出版社
　　　　　台北市重慶南路一段 147 號 6 樓
　　　　　TEL：02-2371-9692~3
　　　　　FAX：02-2331-7096
　　　　　郵政劃撥：01044798 藝術家雜誌社

總經銷　時報文化出版企業股份有限公司
　　　　　桃園縣龜山鄉萬壽路二段 351 號
　　　　　TEL：02-2306-6842
南部區域代理　台南市西門路一段 223 巷 10 弄 26 號
　　　　　TEL：06-261-7268
　　　　　FAX：06-263-7698

製版印刷　新豪華製版印刷股份有限公司
初　版　2014 年 3 月
定　價　新臺幣 380 元

ISBN　978-986-282-122-0（平裝）